Contraste insuffisant

NF Z 43-120-14

NOUVELLE
Encyclopédie des Arts et Métiers.

ART DE LA CHAUSSURE
CONSIDÉRÉ DANS TOUTES SES PARTIES.

CONTENANT

L'ART du Cordonnier pour homme et pour femme, la Botterie civile et militaire; les chaussures de théâtre, de bal, de ville, de paysans, les corioclaves dites imperméables; les sous-chaussures de toute espèce; des recherches intéressantes sur les chaussures anciennes et modernes de tous les peuples de la terre; les fournitures de troupes; les bottes de poste et de chasse.

SUIVI DE L'ART du Formier, avec le tableau des progrès que cet art a fait par la mécanique; du Sabotier; du Fabricant de galoches, socles et patins; et même d'un Traité sur le Savetier sédentaire et ambulant; les recettes des meilleurs cirages et des considérations sur leur emploi : le tout accompagné de dissertations médicales sur la chaussure et sur l'anatomie du pied.

CET Ouvrage orné de 250 figures, et d'un joli frontispice, DÉDIÉ à Messieurs les Maîtres BOTTIERS-CORDONNIERS de la capitale et rédigé sous leurs yeux, enseigne à ceux qui ont à cœur les progrès de leur art, à choisir les matériaux qu'ils emploient, à les débiter avec économie, et à donner à leurs chaussures l'élégance, la solidité et la salubrité nécessaires. Il n'est pas moins indispensable au consommateur qui tient à être bien chaussé.

SE VEND A PARIS, RUE DE VALOIS, N° 2, MAISON DE L'ATHÉNÉE, ET CHEZ M. FLAMANT, préposé au Bureau du placement des Cordonniers, COUR DE L'HÔTEL D'ALIGRE, RUE St-HONORÉ, N° 123.

1824.

NOUVELLE ENCYCLOPÉDIE DES ARTS ET MÉTIERS.

ART DE LA CHAUSSURE
CONSIDÉRÉ DANS TOUTES SES PARTIES.

Cet Ouvrage contient des méthodes sûres et faciles pour se servir des outils déjà connus et de ceux nouvellement inventés qui s'y trouvent représentés et décrits avec clarté.

Il apprend à connaître toutes les différentes substances des matières premières et la manière de les employer avec fruit, de découper sans pertes, au moyen des compas, etc.

Il contient en outre l'anatomie du pied bien ou mal conformé, et la manière de le chausser pour en masquer les accidens, les conformations vicieuses, ou les bizarreries de la nature.

Les recettes des cirages, vernis, etc., les plus utiles, tant français qu'anglais, et même celui pour les bottes fortes et celles de chasse, etc.

Les différentes manières perfectionnées de ferrer toutes espèces de chaussures.

Ce Traité est orné de 250 jolies figures, en partie de grandeur naturelle et d'un élégant frontispice représentant l'intérieur d'un atelier de cordonnier bien ordonné, ainsi que sa boutique.

Il est précédé d'une introduction qui indique l'utilité de cette profession, soit sous le rapport médical, en préservant des maladies graves causées par les chaussures imparfaites, et en prolongeant par-là la durée de la vie; l'auteur y venge victorieusement l'espèce de discrédit qu'on a voulu jeter sur cette estimable profession; il y retrace d'une manière rapide l'historique de la chaussure depuis les temps les plus reculés jusqu'à nos jours.

Cet Ouvrage entièrement neuf est indispensable à toutes les classes de la société, et particulièrement aux artistes qui veulent acquérir du talent.

NANCY, HÆNER, Imprimeur.

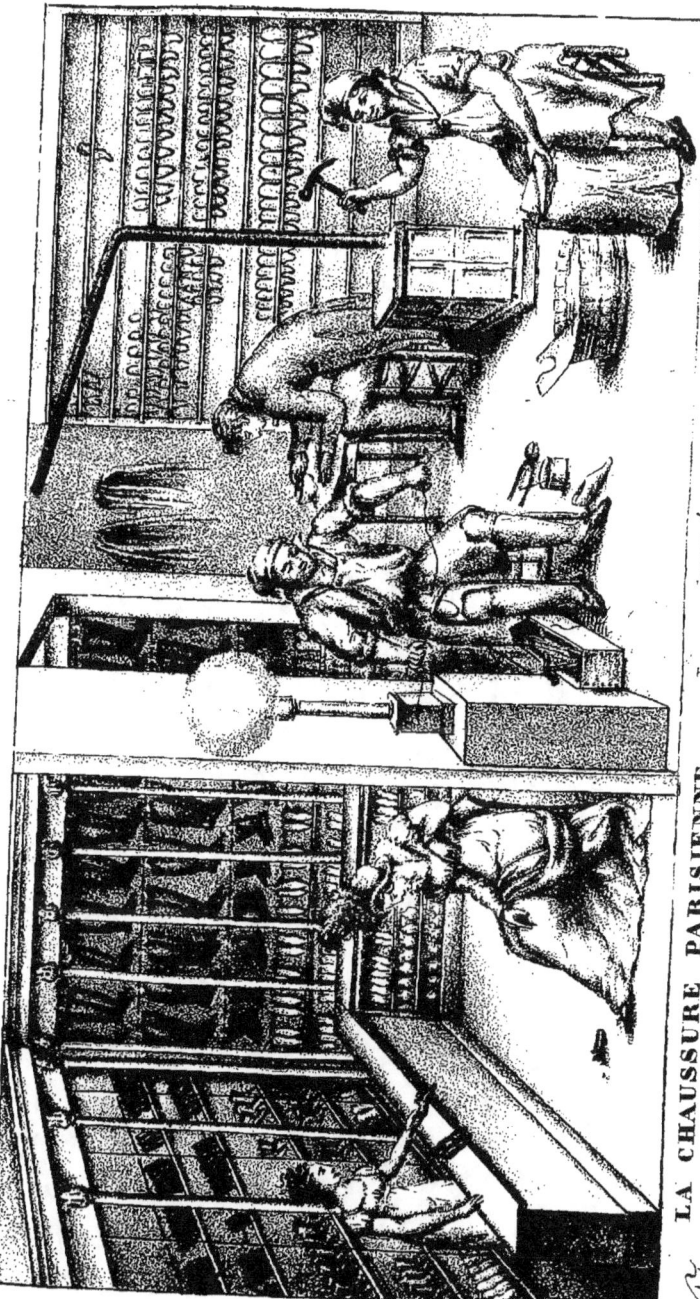

LA CHAUSSURE PARISIENNE. INTÉRIEUR D'UN ATÉLIER
Intérieur d'un Mᶥⁿ de bottes et de souliers. de Cordonnier bottier, bien ordonné.

NOUVELLE ENCYCLOPÉDIE
DES
ARTS ET MÉTIERS.

ART DE LA CHAUSSURE
CONSIDÉRÉ DANS TOUTES SES PARTIES.
CONTENANT

L'ART du Cordonnier pour homme et pour femme ;
—— de la Botterie civile et militaire ;
—— du Cordonnier fournisseur pour la troupe ; du Pacotilleur ;
—— du Fabricant de galoches, chaussons de lisières et autres;
—— du Cordonnier de campagne ;
—— du Formier en bois, et à la mécanique en fer, cuivre ou acier ; marchand de crépin, etc.
—— du Sabotier élégant et grossier ;
—— du Fabricant de souliers corioclaves, du socle, du patin, etc.
—— des Chaussures antiques, théâtrales, des peuples étrangers et des tribus les plus sauvages.
—— et même un traité sur le Savetier sédentaire et du Carreleur de souliers ambulant;

Dédié à MM. les Maîtres Bottiers-Cordonniers de Paris.

Cet Ouvrage est terminé par une table suivie des noms et des adresses des principaux maîtres de la capitale, ainsi que celles des Corroyeurs, Tanneurs, marchands de crépin, etc.

DANS CE TRAITÉ complet on trouve décrit, pour la première fois, les inventions, secrets, améliorations et perfectionnemens que ces professions ont reçues depuis un demi-siècle, et particulièrement depuis la révolution.

SE VEND A PARIS, RUE DE VALOIS, N° 2, MAISON DE L'ATHÉNÉE, *et chez* M. FLAMANT, *préposé au Bureau de placement des Cordonniers*, COUR DE L'HÔTEL D'ALIGRE, RUE SAINT-HONORÉ, N° 123.

1824.

Copie d'une lettre de M. le duc de LAROCHEFOUCAULT-LIANCOURT adressée au Directeur de la nouvelle édition de l'Encyclopédie des Arts et Métiers.

Assurément, Monsieur, rien ne peut être plus utile au perfectionnement, et si je puis m'exprimer ainsi, à la popularisation de l'industrie que l'entreprise que vous projetez. Mais elle est vaste et hérissée de difficultés. Il faut être savant pour écrire sur un sujet quelconque, et malheureusement les savans, se résignent difficilement à écrire d'une manière populaire utile à ceux qui commencent ou qui ne savent rien ; quand on a de l'esprit on en veut montrer, et l'esprit gâte le bon sens.

Que d'ouvrages à l'utilité de la classe pauvre, ouvrière de campagne ! Que de préjugés à y détruire, et que de gens propres en France à les détruire, s'ils voulaient prendre la peine de descendre jusqu'au peuple.

Je sollicite depuis long-temps de pareils ouvrages, et je mourrai sans les avoir obtenus. La composition de vos collaborateurs est assurément bien faite pour donner de la confiance.

Je refuse généralement mon nom où je ne vois pas un succès certain. J'espère dans le vôtre, et je consens volontiers que vous le placiez, non pas à la tête, mais dans le nombre des jurys. Cette phrase n'est pas de modestie, je vous prie de la prendre comme de rigueur.

Recevez, Monsieur, l'assurance des sentimens avec lesquels j'ai l'honneur de vous saluer.

SIGNÉ

Le Duc de Larochefoucault-Liancourt.

NOUVELLE ENCYCLOPÉDIE
DES
ARTS ET MÉTIERS.

L'ART DU CORDONNIER-BOTTIER
CIVIL ET MILITAIRE
CONSIDÉRÉ DANS TOUTES SES PARTIES,

Et dans lequel on trouvera toutes les améliorations, inventions et perfectionnemens qu'il a reçus depuis la révolution.

Ouvrage nécessaire à tous les hommes de l'art, et utile à tous les citoyens.

Metiri se quemquam suo.... pede verum est... calceus.....
Si pede major erit, subvertit; si minor, uret.
Horat. L. 1, Epist. 7, 18.

AVANT-PROPOS.

Parmi les arts prétendus ignobles, celui qui fut regardé comme le plus ignoble de tous, fut celui de *Cordonnier*. Il dut cette distinction défavorable à l'odeur des cuirs, de la poix, des matières grasses, et au maniement des encres, des cirages et autres matières salissantes qu'on y

emploie. Il devint par-là, une espèce d'objet de sarcasme, de sujet de raillerie et de quolibet, aux yeux de ceux qui professaient des métiers qu'ils regardaient comme plus relevés ; au point que, lorsqu'un tailleur ou autre artisan, avait un enfant paresseux, ou qui s'annonçait pour devoir être sans talens, on le menaçait d'en faire un cordonnier, comme si c'était le pire de tous les états de la société.

Cependant cette profession est aussi ancienne qu'aucune autre, mais sûrement plus recommandable que tant d'autres par le haut degré d'utilité dont elle est pour l'homme. En effet, de tous les temps, elle a dû être de première nécessité, puisqu'elle est destinée d'abord à nous préserver, à chaque instant de la vie, d'avoir les pieds offensés par le choc ou la pression de tous les corps durs que nous rencontrons sous nos pas ; et en second lieu, à nous garantir du froid et de l'humidité des pieds, qui sont la source de plusieurs maux très-douloureux, surtout dans les climats du nord. En outre, les bottes protègent les jambes du cavalier, d'une infinité de désastres qui le menacent, sur-

tout à la guerre; et, dans quelques circonstances, leurs longues tiges peuvent masquer la difformité des jambes, ou en fortifier la faiblesse lorsqu'elle est dans les articulations du pied. Et pour l'agrément, dans la toilette, la chaussure se fait plus remarquer qu'aucune autre partie de la parure. Aussi, depuis que toutes les professions ont brisé les entraves qui les attachaient au char de la routine, que la plupart d'entr'elles ont pris l'essor vers la région des arts, celle du cordonnier s'est élevée à son tour, pour y occuper la place que lui assigne son degré d'utilité. Comme les autres, elle a reçu ses perfectionnemens; comme elles, elle a ses inventeurs, ses artistes, ses mécaniciens; et parmi les autres, il n'en est aucune qui se soit mise autant qu'elle, à la portée de toutes les fortunes, de tous les goûts, de toutes les modes de la société; de tous les âges, de toutes les conformations des individus qui la composent; et cela avec tant de succès, qu'on peut dire avec vérité, qu'il n'y a personne qui, aujourd'hui, ne soit dans le cas d'apprécier ce qu'elle vaut sous tous les rapports. Mais

nulle part, l'art du Cordonnier ne brille autant que dans la chaussure des femmes; c'est là qu'on peut juger combien la nature et l'art se peuvent prêter un mutuel secours, et surtout combien la nature gagne quelquefois à cette alliance. C'est là qu'il faut admirer les talens de l'artiste, pour faire ressortir la beauté d'un joli pied, la tournure d'une jambe bien faite, les grâces que développe une démarche qui peut être noble, majestueuse, sans prétention, incertaine, hautaine, nonchalante, etc., suivant le caractère de la personne, ou la passion qui la domine; mais qui est toujours ferme et assurée, si ses souliers sont bien faits, c'est-à-dire, s'ils sont faits pour son pied, comme son pied est fait lui-même pour sa démarche.

Vous passez à côté d'une femme dont la figure vous frappe; à peine l'avez-vous fixée, que vous perdez sa face de vue. Votre premier mouvement est de vous retourner; vos regards se portent sur sa chaussure, et vos yeux la suivent long-temps encore. Vous la retrouverez après un certain temps; une année, quelques mois, quelques jours, une couche, une

maladie, auront suffi pour altérer ses traits : après qu'elle vous a croisé, il vous paraît que vous l'avez vue quelque part ; vous la regardez par derrière, sa chaussure vous rappelle le lieu où vous la vîtes pour la première fois : l'impression n'a pu s'effacer. Il ne faut donc pas s'étonner, si parmi les larcins dont l'amour se rend coupable, celui d'un joli soulier est le plus piquant pour lui ; aussi son goût à cet égard, a passé en proverbe, et lorsqu'on voit un joli soulier, on s'empresse de dire : *Voilà un soulier fait pour l'Amour.*

L'art du cordonnier exerce donc, tant au physique qu'au moral, une grande influence sur nos destinées : avec son secours, on peut espérer des succès dans la carrière de la vie, et on a beaucoup moins à craindre des nombreux obstacles qu'on rencontre en chemin : avec une bonne, belle, ou jolie chaussure, on peut passer partout. Tel guerrier lui doit la vie, tel galant lui doit la réputation de bel homme dont il jouit auprès des femmes, et telle femme lui doit le premier coup d'œil qui a fait sa conquête et qui a décidé de son sort et assuré le bonheur de

sa vie. Il est donc de notre devoir d'abjurer toute prévention contre cet art qui joint tant d'agrément à tant d'utilité, et d'honorer celui qui l'exerce avec distinction et probité, comme mérite d'être honoré le citoyen qui sert bien son pays, dans quelque poste que la Providence l'ait placé. Mais c'est à vous, grands du monde, dont la fortune et le goût ont tant d'empire sur l'opinion, qu'il appartient d'appeler la considération sur les arts de première nécessité! C'est à vous, qui approchez les hommes revêtus du pouvoir, à leur représenter qu'ils doivent une protection spéciale aux arts mécaniques, parce qu'ils sont d'un intérêt plus général, tandis que les arts de luxe ne donnent qu'à quelques-uns leurs jouissances, souvent équivoques.

Il est possible qu'une nation tire quelque éclat aux yeux des nations voisines et de leurs ambassadeurs, du luxe national qui environne le trône; mais il n'en est pas moins vrai, que sa véritable grandeur, sa gloire et sa puissance, consistent plutôt dans le fer utile que dans l'or corrupteur, et que la prospérité d'un royaume s'an-

nonce mieux sous l'habit du cultivateur aisé que par les plus belles salles de spectacle.

Pour se convaincre de cette vérité qu'aujourd'hui personne n'ignore, quel homme d'état a encore calculé le nombre des infirmités nombreuses qui, sous le nom de cors, d'oignons, de durillons et autres, affligent le peuple confié à son administration, et le tourmentent peut-être aussi lui-même? Quel homme de guerre a réfléchi sur l'inconvénient de donner à ses soldats, des souliers, ou des bottes faites à tout venant, d'après les vieilles routines, et prises au hasard dans les magasins de fournitures? Il a attribué sans doute, à une cause supérieure et étrangère, d'avoir été repoussé à une escalade, d'avoir manqué la prise d'une redoute, lorsque son désappointement ne venait que de ce que deux ou trois de ces braves qui sont les premiers partout, n'ont pas eu ce jour-là la force de grimper avec rapidité, parce que leurs souliers, trop grands ou trop petits, leur avaient écorché les chevilles, ou causé des ampoules; ou bien qu'ils n'ont pu, sans une douleur atroce, s'appuyer sur un cor ou un durillon. Ainsi, souvent, dans

l'ordre établi par la Providence, la plus petite cause produit les plus grands effets, et quelques pieds cubes d'un gaz concentré suffisent pour ébranler la terre; ainsi dans l'ordre de la société, les révolutions qui ébranlent ou détruisent les empires, ne sont occasionnés, la plupart du temps, que par des bagatelles : un collier, une jarretière, un ruban, un soulier, etc....... Le grand Pompée était pénétré de l'influence qu'un soulier exerce sur l'art de la guerre, lorsque le sénat lui ayant demandé par quel moyen il se procurait des soldats, il fit voir la chaussure militaire, et dit qu'en frappant la terre avec ce soulier il en ferait sortir des légions...: D'après ces considérations, n'a-t-on pas lieu de s'étonner que des hommes, d'ailleurs très-recommandables, aient porté jusqu'à la plus scrupuleuse exactitude, l'art de chausser les chevaux, les mulets, les bœufs et les ânes; qu'on ait établi des écoles spéciales, pour enseigner jusqu'à la moindre pratique du maréchal-ferrant; tandis que, livré à ses seules ressources, l'art de chausser les hommes a été abandonné à l'ignorance encroûtée et à la mé-

thode routinière consacrée par le préjugé. Heureusement que l'expérience qui jusqu'ici, ne cheminait qu'à pas lents, à la clarté d'une lumière incertaine, a tout à coup pris un élan décidé, et le flambeau à la main, a éclairé tout le globe. La vieille routine, éblouie de cet éclat subit, est devenue entièrement aveugle; mais les disciples de la sagesse en ont profité, pour pousser leurs études et les étendre au-delà des bornes de l'esprit, dans la sphère du génie qui n'a point de bornes. Les lumières ont aussi réchauffé les cœurs, et l'amour de la gloire a porté tous les genres d'industrie à un point que les plus habiles devanciers n'avaient pas même soupçonné.

Et pour revenir à l'art dont nous nous allons occuper, il a aussi fourni sa paisible carrière, avec autant de distinction que les autres. Sa première conquête a été faite sur le ridicule; et dans son triomphe, il a sapé les fondemens de la fausse grandeur du beau sexe, en détruisant ces hauts talons sur lesquels on avait élevé les femmes, comme pour les dédommager de leur faiblesse par une apparence vaine et trompeuse de leur nivellement avec ceux qui,

sans doute mal à propos, se prétendent leurs maîtres. Elles ont compris cette ironie cruelle ; aussi la réforme n'a éprouvé aucune contradiction. Consolez-vous, femmes aimables, de la perte d'une grandeur si fragile, et *qui*, soit dit entre nous, ***vous exposait à des chutes faciles;*** vous en avez acquis une bien plus réelle et plus solide à nos yeux, par une démarche imposante, noble et assurée que vous devez au perfectionnement de l'art de la chaussure. Honorez donc votre Cordonnier, il vous a réconciliées avec le bonheur; il vous a rapatriées avec les grâces ! Par ses soins, vous n'avez plus à redouter des tourmens plus cruels pour vos pieds, que ceux de l'amour ne le sont pour vos cœurs !

Mais l'art a encore beaucoup de chemin à faire pour parvenir à la perfection à laquelle il lui est permis d'aspirer et d'atteindre, et que nous lui montrerons de loin. Il aura à braver beaucoup de préjugés, à lutter contre de vieilles habitudes, des routines invétérées, mais qui disparaîtraient bientôt, s'il pouvait s'étayer du pouvoir de la mode. Il ne lui faudrait pour cela qu'un caprice de cette aimable

déesse qui gouverne si despotiquement la France galante, avec le sceptre de la folie. Qu'une de ces dames du suprême bon ton qui lui servent de ministres, fasse couper la semelle de ses escarpins sur celle de la chaussure de ces belles statues venues de la Grèce, qu'on admire pendant des heures entières au Muséum, c'en est fait, nous sommes affranchis pour toujours des prisons de St.-Crépin, et des maux sans nombre qui nous y assiégent.

Ah! mon cher livre, si tu pouvais pénétrer dans un boudoir...... vain espoir...... la matière que tu discutes n'est pas en assez *bonne odeur* dans le monde! Que sont devenus ces brillans abbés de cour, qui couraient jadis les toilettes? tu en aurais pris un pour patron; parfumé d'ambre, tu aurais été introduit.... mais ils ne sont plus...!!!

Nous ferons pourtant un chapitre où seront consignées toutes les misères humaines provenant de la mauvaise construction des chaussures. Mais avant d'en venir là, nous dirons quelles sont les chaussures en usage aujourd'hui en France. Nous en exposerons les différens modes de fabrica-

tion qu'on emploie à chaque branche de cet art : nous ne négligerons rien de ce qui peut servir à relever cette profession utile, et nous ferons tout ce qui dépendra de nous, pour être clairs et précis dans nos descriptions. Pour cela, nous nous aiderons des ouvrages de nos devanciers ; nous consulterons les articles de nos contemporains qui travaillent dans cette partie sans charlatanerie et avec un vrai talent, et nous aurons soin de nommer ceux à qui nous devrons d'utiles renseignemens, et même ceux qui relèveraient quelques erreurs que nous aurions commises ; car notre intention est de le soumettre à la critique, avant de le donner au public. Et après avoir considéré la chaussure dans ses rapports avec la santé, nous terminerons notre tâche, par un traité de pure curiosité, sur la chaussure des anciens, et sur les variations que la chaussure a subies en France depuis nos premiers rois, jusqu'à ce qu'elle a été à peu près fixée aux formes actuelles qui, depuis long-temps, n'ont pas éprouvé des changemens très-notables, du moins dans la chaussure des hommes, car celle des femmes a éprouvé une sorte de révo-

lution. Dans tous les temps, on a cherché à perfectionner les inventions, et à les rendre plus commodes ; mais, comme l'homme est sujet à erreur, quelquefois une commodité n'a été obtenue qu'aux dépens d'une autre préférable à tous égards ; quelquefois l'agréable a fait négliger l'utile : voilà pourquoi on abandonne une mode pour une autre. Souvent on s'en repent, et on revient à une fabrication qui était exempte d'un défaut grave, que l'expérience a fait découvrir dans celle qui l'avait remplacée. Il est donc possible qu'on puisse trouver dans l'histoire des arts, des moyens de faire, dans notre siècle, des innovations utiles.

D'après cet exposé, nous diviserons notre livre en sept sections, contenant chacune des chapitres sous-divisés en paragraphes ou articles, qui rendront chaque partie plus claire et plus précise.

La première section de cette division méthodique, sera commune à toutes les branches de l'art. On y montrera l'atelier monté en outils, et le magasin fourni de matières propres à toutes les fabrications

dont il sera question dans toutes les autres sections.

Dans la seconde section, l'art du Bottier sera détaillé pour toutes les sortes d'ouvrages qui y sont relatifs.

La troisième sera consacrée au Cordonnier proprement dit. Elle devrait comprendre le travail de l'artiste, soit pour homme, soit pour femme; mais nous avons trouvé plus convenable de traiter chaque branche à part, et nous avons fait du Cordonnier pour femme, l'objet de la quatrième section.

Nous avons compris dans la cinquième, l'art de fabriquer toutes les chaussures et sous-chaussures modernes qui ne sont ni souliers ni bottes, mais qui pourtant ressortent en partie, de l'art du Cordonnier; nous avons agi ainsi avec d'autant plus de raison, que nombre de nouvelles inventions que nous y avons jointes, ont été trouvées par des Cordonniers-artistes. Cette section comprend encore, quelques règlemens relatifs à la police de la profession.

Nous avons, dans la sixième section, considéré les chaussures sous l'aspect de

la santé sur laquelle elles exercent une grande influence.

Puisse ce travail être agréable à ceux qui le lisant par pure curiosité, ils y puiseront quelque sentiment de reconnaissance, pour leurs concitoyens qui leur procurent tous les jours quelque nouvelle jouissance, en s'occupant sans cesse, de satisfaire à leurs besoins et de prévenir leurs désirs; puisse-t-il être de quelque ressource à ces hommes trop peu considérés, qui consacrent leur vie laborieuse à l'utilité de leurs semblables! S'ils y trouvent une idée, un mot qui réveille leur imagination, et soit par-là, dans le cas de concourir en quelque chose, aux progrès, à la prospérité de l'art, et *contribuer à leur fortune particulière;* nous serons amplement dédommagés de nos veilles.

CERTIFICAT

DES

CORDONNIERS-BOTTIERS DE PARIS.

Nous déclarons qu'après avoir donné à l'Auteur de cet Ouvrage, tous les renseignemens qui ont été en notre pouvoir, nous y avons désigné des changemens et quelques rectifications que nous avons cru nécessaires d'y faire, et qu'ensuite nous avons reconnus y avoir été faites. En conséquence, nous croyons qu'il est en état d'être livré au Public.

Paris, le 11 Mars 1823.

Signé par Messieurs
FLAMAND, Préposé au bureau de placement,
VIVIAN, Bottier-Cordonnier ;
WIRTZ, Bottier ;
BERGER, Bottier de la Maison du Roi, etc., etc.

L'ART DU CORDONNIER
CONSIDÉRÉ
DANS TOUTES LES PARTIES
DE LA CHAUSSURE EN CUIR.

SECTION PREMIÈRE.
Articles communs.

Du Cordonnier en général.

Les savans qui ont écrit sur l'art qui nous occupe, ont commencé, comme le veut l'usage, par chercher l'étymologie, c'est-à-dire, l'origine et la signification du nom de *Cordonnier* que portent ceux qui se mêlent des chaussures en cuir. Les uns l'ont fait dériver de *Cordoue*, une des plus anciennes, des plus considérables, et des plus célèbres villes d'Espagne, au temps où ce pays était occupé par les Maures. Ils prétendent, à l'appui de leur opinion, que tous les cuirs, ou du moins les meilleurs que l'on employait dans ce temps-là se frabriquaient à Cordoue. Cette raison ne nous paraît pas convaincante; mais elle n'est pas ridicule comme celle que donnent ceux qui décomposant le mot, le font dériver des deux racines *cor* et *donnier*, comme qui dirait, *donneur de cors;* parce qu'ils prétendent que dans les commencemens, les cordonniers faisaient si mal les souliers, qu'ils donnaient des cors aux pieds à toutes leurs pratiques.

Il nous paraît infiniment plus naturel de faire venir le nom de cordonnier du mot *cordons* qui, de tous les temps, ont servi à fixer aux pieds, les différens genres de chaussures, comme ils y servent encore aujourd'hui, depuis qu'il n'y a plus que quelques personnes qui emploient des boucles à cet usage. Comme le cordon est la partie du soulier qui, s'usant le plus vite, demande plus souvent le secours de l'ouvrier, on prit de ce fréquent besoin, le nom qu'on donna à cet ouvrier qui faisait les cordons de cuir, ainsi que cela se pratique encore pour les souliers grossiers. On devait dire alors : *Allez faire mettre des cordons au cordonnier*, comme on disait : *Portez mes bottes au bottier.*

Quoi qu'il en soit, le cordonnier est l'artiste, l'artisan, ou l'ouvrier, suivant ses talens, qui sait faire toute sorte de chaussure en cuir. Les anciens règlemens qui datent des états généraux du royaume assemblés sous Charles IX, donnaient à tous les maîtres cordonniers, le droit de fabriquer et de vendre tout ce qui concernait leur état. Mais, parce que cet état renferme plusieurs branches d'industrie, qui ont paru trop étendues pour qu'un seul homme pût se perfectionner en les embrassant toutes ; qu'ensuite quelques-unes d'entr'elles ont paru incompatibles, qu'on a jugé, par exemple, que le cordonnier pour homme, qui emploie des matières très-salissantes, ne pouvait point travailler à la chaussure des femmes, qui exige une grande propreté ; que le bottier qui ne travaille que des cuirs durs et forts, aurait la main dérangée lorsqu'il travaillerait à des souliers de peau de chèvre : toutes ces considérations déterminèrent le corps des cordonniers à séparer ces dif-

férentes branches en autant de professions différentes, dont chacun, suivant son goût, pourrait embrasser celle qui lui conviendrait le mieux. Mais ce règlement ne pouvait être mis en usage que dans la capitale et tout au plus dans trois ou quatre autres villes du royaume ; car en province, comme les Parisiens appellent le reste de la France, les cordonniers doivent savoir fabriquer toute sorte de chaussure en cuir. Aujourd'hui même, ces règlemens auraient beaucoup de peine à être observés à Paris, où il n'est pas rare de voir des souliers pour homme, pour femme, pour enfant, pour des poupées ; des bottes, des bottines, etc., étalées sur la porte de la même boutique. L'art y a beaucoup gagné en ce qu'une branche perfectionnée a donné des idées pour le perfectionnement de l'autre, et que l'ouvrier qui les a embrassées toutes, a dû devenir infiniment plus soigneux pour la propreté dans chaque nature de travail, afin de ne pas exploiter l'une au détriment de l'autre. Il a fallu aussi qu'il déployât beaucoup plus de talens, et surtout une grande activité de corps et d'esprit, pour diriger les divers ateliers soumis à sa surveillance.

Au reste, qu'elle soit menée en grand et traitée par l'artiste, ou que l'ouvrier l'exerce en petit dans sa boutique de village, la profession de cordonnier exige la conduite la plus scrupuleuse, dans l'emploi du cuir surtout. Son premier bénéfice doit se trouver dans la coupe qu'il fait de cette matière qui, presque partout se vend au poids, et fort chèrement. S'il en est prodigue, il ne prospère pas. Il faut donc qu'il tourne et retourne plusieurs fois une pièce de cuir, avant d'y

porter un tranchet destructeur, et qui fait souvent plus de chemin que ne voudrait la main qui le guide.

Cette attention soutenue que doit avoir le cordonnier pendant la coupe, se prolonge souvent pendant la couture, lorsque sa main doit travailler d'habitude, sans la participation de son esprit. Alors il devrait chanter, et c'est ce qu'il fait souvent, lorsqu'il n'est pas établi, et qu'il n'est encore que compagnon; mais lorsqu'il travaille pour son compte, il devient rêveur et mélancolique. Si son caractère le porte à des idées douces, il se fait marguillier, sacristain dans sa paroisse, et se fait initier dans toutes les confrairies dont il remplit les engagemens avec beaucoup de zèle. Si son tempérament, moins souple, tourne ses idées d'un autre côté, il devient une sorte de philosophe, ne parle qu'avec poids et mesure, et produit quelquefois des sentences très-judicieuses (1). Les cordonniers du premier genre ont donné à l'Eglise des sujets qui, par degrés, sont parvenus de l'écarlate du chœur à la pourpre du Vatican (2). Ceux de la seconde espèce ont quelquefois

(1) Lorsque Caligula se fit voir au peuple, habillé en Jupiter, et rendant des oracles, un cordonnier gaulois qui le regardait, se prit à rire. Caligula lui demanda ce qu'il pensait de lui. « Je pense, reprit le cordonnier, que tu es » un grand fou. » L'empereur à qui la vie des hommes ne coûtait rien, n'osa pourtant pas le punir: tant la vérité a de force, même contre les tyrans! Pourquoi ne la dit-on pas toujours aux rois?

(2) Urbain IV, pape, en 1261.

produit des hommes qui se sont distingués dans la haute littérature (1).

Serait-ce ces succès et la bonne conduite qu'ils ont toujours tenue, qui auraient suscité contre les cordonniers, le démon enragé de l'envie, lequel aurait attiré sur leur profession si utile, la déconsidération et le mépris des siècles d'ignorance ou de perversité? Serait-ce leurs goûts innocens pour les cérémonies de l'Eglise, que les bigots regardent comme devant leur appartenir exclusivement, qui auraient animé contr'eux cette race inclémente et jalouse, au point de lui faire inventer la fable ridicule du juif-errant, en haine du corps entier; fable tellement accréditée, que les cordonniers eux-mêmes, la regardent comme une tradition respectable, dont ils gémissent au lieu de s'en moquer. Il est temps que toutes ces balivernes finissent : la corporation des cordonniers n'a jamais trempé, que je sache, dans aucune conspiration ni publique, ni particulière. Quelques individus ont pu être égarés dans des temps difficiles; mais ils n'ont point été avoués ni réclamés par le corps; encore moins ont-ils insulté le Christ; l'Evangile qui a rapporté tant de détails n'eût pas omis cette circonstance.

Mais peut-être nos lecteurs ne seront-ils pas fâchés de savoir l'histoire, qui a introduit dans toute l'Europe, cette mauvaise plaisanterie. La voici, telle que la rapporte M. l'abbé Fleuri (2) dans son Histoire Ecclésiastique; nous emploierons ses propres paroles.

(1) Jean-Baptiste Rousseau.
(2) Hist. Eccles., Liv. LXXIX, art. 45.

« En 1228, vint en Angleterre, un archevêque de
» la Grande-Arménie, pour y visiter les reliques
» des saints et les lieux de dévotion, portant des
» lettres de recommandation du pape. Il vint en-
» tr'autres, au monastère de St.-Alban, pre-
» mier martyr d'Angleterre, et fut très-bien reçu
» par l'abbé et les moines. Entr'autres questions, on
» lui demanda ce qu'il savait d'un certain Joseph,
» dont on parlait beaucoup, que l'on disait avoir été
» présent à la passion de Notre-Seigneur Jésus-Christ,
» et être encore vivant pour preuve de la religion
» chrétienne. Un chevalier d'Antioche, qui était de la
» suite de l'archevêque et lui servait d'interprète,
» répondit en français : Monseigneur connaît très-bien
» ce Joseph, et peu de temps avant de partir pour
» l'Occident, il le reçut à sa table en Arménie. Quand
» Jésus-Christ fut pris par les Juifs et mené devant
» Pilate, cet homme, alors nommé Cartaphile, était
» portier de Pilate ; et comme les Juifs tiraient Jésus-
» Christ hors du prétoire, après l'avoir fait condamner,
» Cartaphile le poussa rudement du poing dans le dos,
» et lui dit avec insulte : Va vite, Jésus ; va, que
» tardes-tu ? Jésus le regarda d'un visage sévère et lui
» dit : Je m'en vais, et tu attendras jusqu'à ce que je
» vienne. Après la résurrection de Jésus-Christ, Car-
» taphile reçut le baptême de la main d'Ananias, qui
» baptisa saint Paul, et fut appelé Joseph ; il avait
» environ trente ans. Quand il en eut cent, il tomba
» dans une maladie qui paraissait incurable et pendant
» laquelle il fut ravi comme en extase ; mais étant guéri,
» il se trouva au même âge où il était avant la passion

» de Jésus-Christ, et ce renouvellement lui arrive
» tous les cent ans. Il demeure souvent en Arménie,
» et dans les autres pays de l'Orient, vivant avec les
» autres évêques et les autres prélats. C'est un homme
» pieux et de sainte vie, qui parle peu, et seulement sur
» les questions qu'on lui fait pour répondre aux faits de
» l'antiquité. Il refuse les présens, se contentant du
» nécessaire pour la nourriture et le vêtement. Il
» répand beaucoup de larmes, et attend avec crainte
» le dernier avénement de Jésus-Christ, espérant
» toutefois miséricorde, parce qu'il l'a offensé par
» ignorance. »

On voit bien, ajoute M. Fleuri, que de cette fable est venue celle du juif-errant, et on ne sait lequel admirer le plus, ou de la hardiesse des Arméniens pour la débiter, ou de la simplicité des Anglais pour la croire.

Nous nous contenterons d'ajouter qu'il est ridicule de dire que le juif-errant était cordonnier, uniquement parce qu'il était portier; comme si dans tous les temps et dans tous les pays, les portiers étaient des cordonniers. Cet usage règne assez en France, où beaucoup de cordonniers cherchent à se faire portiers dans les hôtels où ils continuent à faire quelques souliers pour les gens de la campagne qui fréquentent l'hôtel, et à racommoder les chaussures des ouvriers du quartier qu'ils habitent. Comme ils sont sans enfans, ou qu'ils sont déjà vieux, ils regardent ces petits emplois comme une sorte de retraite, dans laquelle ils terminent paisiblement leur carrière : ce ne sont pas ordinairement les plus habiles qui prennent ce parti.

Au reste, la profession de cordonnier, qui paraît

d'abord lucrative au premier coup d'œil, à cause du haut prix auquel on paie les chaussures de toute espèce, ne conduit pas cependant à la fortune, et on ne voit guère de cordonniers devenir très-riches. La grande raison de cette médiocrité, au-dessus de laquelle ils ne s'élèvent guère, paraît être dans le dégât qui se fait par force, des cuirs qui se vendent au poids fort chèrement; on ne conçoit pas la quantité prodigieuse de débris qui remplissent la boutique d'un cordonnier, et desquels on ne tire presque aucun parti; car, excepté ceux de peau blanche, qu'on vend à bon compte aux fabricans de colle-forte, et quelque morceaux de maroquin de couleur, que mettent à profit les faiseurs de balles de paumes, on est obligé de brûler le reste (1). Une autre raison qui influe encore davantage sur la fortune des cordonniers, est un défaut qui attaque généralement tous les ouvriers dans quelque profession qu'ils travaillent, mais qu'on reproche plus particulièrement aux cordonniers. C'est un grand fond d'amour-propre, qui au reste est à toutes les professions, qui fait que chacun méprise ce qu'a fait de bien son confrère, surtout s'il est plus jeune que lui. Ils ne veulent point se plier aux goûts nouveaux et refusent avec une obstination révoltante, les inventions, les innovations, même les plus utiles. Il n'est personne qui n'ait éprouvé le désagrément de ne pouvoir point obtenir d'un ancien cordonnier de se faire chausser à sa fantaisie. C'est alors qu'ils font les docteurs, et vous débitent des sen-

(1) On verra ci-après le profit qu'on peut en tirer, d'après l'usage qu'on en peut faire.

tences qu'ils assaisonnent d'invectives contre la jeunesse. Ils sont d'autant plus entêtés, qu'ils sont plus ignorans. Le public, qui ne pense pas comme eux, les abandonne pour courir au nouveau venu ; les premiers n'ont presque plus de travail, et la chance de leur fortune est de très-courte durée.

Il faut espérer que les idées libérales et lumineuses qui se sont emparées de tous les états de la société, en éclairant les cordonniers sur leurs véritables intérêts, les rendront plus complaisans pour ceux qui, en dépensant leur argent, veulent être servis à leur fantaisie et à leur goût. L'art ne pourra qu'y gagner par les nouvelles idées que fourniront les gens instruits, qui souvent amènent une mode qui n'est réellement qu'un perfectionnement dans l'industrie.

Devenus moins exigeans avec l'âge, nous aurions oublié cet errement de la profession, et nous n'en aurions point fait le reproche ici à l'artiste, si plusieurs personnes ne nous avaient sommé de l'insérer dans notre ouvrage. Nous avons donc cru devoir obtempérer à leur désir, persuadé que les vrais artistes, ne nous en sauront pas mauvais gré, et que cet avis donné avec sincérité, pourra engager les autres à se corriger d'un défaut qui leur est plus préjudiciable qu'il ne peuvent se l'imaginer.

Les cordonniers formaient autrefois à Paris, une communauté et avaient des statuts fort anciens, puisqu'ils avaient été présentés aux états généraux assemblés sous Charles IX. Dans le temps où ces statuts étaient en vigueur, il n'y avait pas de corporation qui eût autant d'officiers en charge ; mais aujourd'hui

ces règlemens sont tombés en désuétude. Cependant, l'autorité reconnaissant le besoin de rétablir l'ordre, a autorisé les maîtres cordonniers et bottiers de Paris, à nommer entr'eux quarante-huit *électeurs*, chargés de choisir dans leur nombre, trois délégués et trois adjoints pour les présider quand ils s'assemblent et agir en leur nom aux termes de leurs instructions.

L'assemblée instituée pour faire connaître et réprimer les abus, remplit et a rempli jusqu'ici son but, autant que la nouvelle législation le lui permet, en attendant qu'on puisse faire des règlemens définitifs, en harmonie avec la Charte. Pour le présent, ses attributions se renferment dans la conciliation des différens qui s'élèvent entre les maîtres et les ouvriers, et dans les actes de bienfaisance.

Le principal bienfait que les cordonniers de Paris ont reçu de cette institution, est d'avoir obtenu, pour le placement des ouvriers, un bureau gouverné par un homme de l'état, qui a passé par tous les grades, et qui, par conséquent, sait mieux que personne, ce qu'il faut au maître et à l'ouvrier, et peut plus facilement faire trouver à ce dernier la place qui lui convient, relativement à ses talens et à sa capacité.

Un bureau de cette espèce pour chaque profession, placé dans chaque ville un peu considérable, serait un grand bienfait du gouvernement, et non-seulement on fera bien de le conserver, quelque détermination que l'on prenne à l'égard du corps entier des cordonniers, mais encore on devrait lui accorder des encouragemens, à raison du degré d'utilité dont il est pour les ouvriers. A mesure qu'ils arrivent à Paris, ils se présentent

au bureau, et, d'après l'examen que le préposé leur fait subir, ils sont placés et inscrits sur le registre avec leurs adresses. Quelquefois il arrive que des parens ont besoin d'eux pour des affaires de famille, ou qu'ils viennent de très-loin pour les voir et qu'il leur serait impossible de les trouver, à cause de leur changement fréquent de boutique. Alors toutes leurs recherches seraient vaines sans ce bureau, dont le préposé leur donne l'adresse de celui qu'ils cherchent, sans exiger d'eux aucune rétribution, et avec une complaisance peu ordinaire chez les gens en place.

Ce bureau produit encore un bien inappréciable, en entretenant l'harmonie, et en empêchant les contestations fréquentes, qui, sans lui, donneraient lieu à des procès entre les maîtres et les garçons à raison des marchés, des journées, des paiemens, etc.

D'un côté, le maître craint de faire une injustice à l'ouvrier devant le préposé, qui devient naturellement le défenseur de celui-ci, qu'il a placé et dont il a été, pour ainsi dire, la caution ; de l'autre, l'ouvrier n'ose pas faire une sottise au maître, de peur de s'attirer une réprimande de la part du préposé qui l'a traité avec bonté. Par la discussion contradictoire tout se sait, tout se met en évidence, et il est très-rare que la conciliation ne suive les explications, auxquelles le préposé, nouveau juge de paix, donne la tournure qui convient pour calmer les esprits, et parvenir à son but. Ce bureau est situé au centre de Paris, hôtel d'Aligre, rue St.-Honoré, n°, 123.

Outre ce bureau il y a à Paris, comme dans presque toutes les villes de France, ce qu'on appelle *la mère*.

C'est une bonne femme qui, effectivement, sert de mère aux compagnons qui voyagent, leur procure du travail lorsqu'ils en cherchent, les soigne dans leurs maladies et les aide lorsqu'ils sont dans le besoin. Mais cette institution, quoique très-louable, ne peut pas remplir en entier le but du bureau de Paris : aussi nous le répétons, et on ne saurait trop répéter, qu'un établissement de ce genre serait nécessaire dans chaque ville un peu considérable. On pourrait y astreindre le préposé à étendre ses soins et sa surveillance sur les compagnons de toutes les professions.

Peut-être parviendrait-on à éteindre, par une institution pareille, l'espèce d'animosité qui règne entre les ouvriers des différentes professions qui sont soumises au *tour de France*. Animosité, qui provient du fanatisme et de l'esprit de corps, et qui ressemble parfaitement aux guerres civiles des partis. Lorsque les compagnons seraient tous du *même devoir*, pour m'exprimer à leur manière ; lorsqu'ils seraient accoutumés à se rencontrer ensemble partout, ils se lieraient d'amitié et sympathiseraient plus facilement ensemble. On peut prendre pour exemple les ouvriers cordonniers. Ils sont de trois sociétés différentes, ou pour mieux dire, il y en a d'une société formée depuis quinze ans ; d'une seconde qui n'existe que depuis cinq ans ; et enfin d'autres qui ne sont d'aucune *société*, d'aucun *devoir*. Lorsqu'ils se rencontrent dans les départemens, ils se battent à outrance ; mais arrivés à Paris, se voyant tous soumis aux mêmes lois, aux mêmes règlemens, ils ne se rappellent plus de leurs anciennes querelles, et travaillent tous ensemble, sans

la moindre difficulté; si quelquefois ils parlent de ce qu'ils appellent *leurs farces*, c'est pour s'en moquer. Au bureau, on ne fait effectivement aucune distinction entr'eux, et l'on accueille et l'on reçoit également les sociétaires de toutes les sociétés et *les profanes*.

Autrefois, ceux qui se destinaient à être cordonniers, étaient soumis à un apprentissage dont le temps était fixé par les règlemens, et à d'autres formalités pour être reçus maîtres; et dans les établissemens, il y avait des priviléges pour les fils des maîtres. Aujourd'hui, l'apprenti convient avec son patron, de confiance et de gré à gré, pour le temps et pour le prix stipulé en argent; et presque toujours le maître a égard à l'émulation et à l'adresse de l'apprenti, et lui accorde quelque légère gratification, lorsqu'avant le terme, il est en état de gagner de l'argent.

Le nom de *braves* qu'on donne aux ouvriers cordonniers, n'est pas regardé comme un grand titre par eux. Il leur vient par une tradition sur laquelle il y a trois versions différentes, qui toutes honorent le corps. On prétend qu'étant sortis victorieux d'une bataille que leur livrèrent des ouvriers d'une autre profession, ils furent décorés de ce titre; d'autres prétendent qu'ils le doivent à Henri IV, qui ayant su qu'aucun cordonnier n'était entré dans le parti de la ligue, dit : *Allons, ce sont des braves*. Ces dernières paroles sont encore attribuées à Louis XV, à qui l'on dit qu'il y avait dans la bande de Cartouche des hommes de toutes les professions, excepté de celle de cordonnier. En général, on peut dire que les garçons cordonniers se conduisent bien, et qu'il est rare qu'on soit obligé de sévir contr'eux.

À Paris, on peut évaluer le nombre des cordonniers à dix-sept cents maîtres, dont six cents ne sont que marchands. Ceux qui sont portiers, ou qui travaillent en chambre peuvent être portés au double; le nombre des ouvriers peut s'élever à dix mille ou environ.

CHAPITRE PREMIER.

De l'atelier du Cordonnier, des ustensiles, instrumens, outils de toute espèce qui le composent.

§. I.^{er} *De la formation de l'atelier du Cordonnier.*

Il est rare aujourd'hui à Paris, que les cordonniers travaillent en boutique, à cause du prix élevé des loyers. Les ateliers sont en haut, et la plupart du temps, ils ne consistent qu'en une chambre dans laquelle il y a un établi, sur lequel le maître ou le compagnon qui travaille pour lui, coupent les bottes et les souliers qu'ils distribuent aux ouvriers qui les emportent et les confectionnent dans leur logement. C'est là que sont les véritables ateliers; les ouvriers s'y réunissent en chambrées et travaillent ensemble, se prêtant mutuellement les secours de leurs lumières et de leurs outils. Ceux qui ont du travail en fournissent à ceux qui n'en ont pas, et gagnent quelque chose sur eux.

Mais les marchands cordonniers ne mettent point la main à l'œuvre, ils se contentent de faire leurs emplettes, les rentrées de fonds, etc. Leurs femmes vendent à la boutique qui est convertie en un magasin de bottes et de chaussures de toute espèce.

Cependant on voit encore quelques ateliers dans les quartiers éloignés ; là, comme dans les ateliers des villes de provinces, le patron, assis au milieu de la boutique, passe son temps à couper et à distribuer le travail aux ouvriers rangés devant la partie éclairée. Le soir pour veiller, ils se rassemblent autour d'une table à pans coupés, appelée *veilloire*, ou bien chacun a devant lui une lampe avec un globe posé devant, dont le foyer porte sur le travail, afin de le mieux éclairer.

Le cordonnier ne travaille jamais droit : son ouvrage exige qu'il soit assis sur un tabouret sans dossier et assez bas, afin que ses genoux sur lesquels il se pose, le mettent à portée de ses yeux. Il n'a rien à sa tête ; ou s'il la couvre, ce n'est que d'un bonnet ou d'une casquette, et il a ordinairement les bras nuds.

Dans les départemens, les cordonniers sont encore dans l'usage de s'affubler, avant de se mettre à l'ouvrage, d'un tablier de peau de mouton blanchie, dont la tête lui sert de bavette qu'il attache autour du cou, ou à deux boutons de son habit, avec une autre courroie qui retient les deux côtés fixés autour de la ceinture ; mais dans les grandes villes, cette peau a été remplacée par un tablier de toile d'emballage verte qui couvre mieux les cuisses, et que l'ouvrier attache autour de sa ceinture, au moyen d'un crochet et d'une agraffe d'un cuivre doré, qui le plus souvent représente la figure d'un lion, et quelquefois de quelqu'autre animal. Cette agraffe avec son crochet sont représentés dans la fig. 1re, pl. II. Souvent on ne met pour agraffe qu'un trou au tablier.

Le cordonnier achète ordinairement les cuirs en

pièce; quelquefois il reçoit les semelles toutes coupées du corroyeur, qui débite ainsi en détail, les cuirs qui ont souffert des dégradations dans les différentes préparations qu'ils ont subies. Mais le cordonnier ouvrier reçoit toujours du maître les différentes pièces qui composent le soulier ou la botte, toutes taillées. D'après cela, nous devrions décrire l'atelier du maître et celui du compagnon qui travaille en chambre; ce qui entraînerait des longueurs et des répétitions inutiles ; nous nous contenterons donc de donner la composition d'un atelier où l'on coupe et où l'on travaille, ce qui satisfera tous nos lecteurs qui doivent être prévenus, une fois pour toutes, que nous n'écrivons pas uniquement pour Paris, ou pour quelques autres grandes villes, mais pour tous les cordonniers de tous les pays, qui voudraient prendre des renseignemens dans cet ouvrage.

§. II. *Des ustensiles qui entrent dans la composition de l'atelier du Cordonnier.*

Avant de commencer ses travaux, le cordonnier doit monter son atelier et acheter tout ce qui lui est nécessaire en ustensiles et en outils, et pour paraître plus en règle à cet ameublement, nous allons lui indiquer chaque pièce qui doit le composer, dans le même ordre, à peu près, que celui qu'il suivra dans son emploi; nous disons à peu près, parce qu'il y a quelques ustensiles qu'il doit placer dans l'atelier avant d'avoir à en faire usage, tels sont les ustensiles suivans :

L'écoffrai, figure 1re de la planche n° 1, est une planchette d'environ 60 centimètres de longueur, sur une largeur moindre de moitié, mince et légère, que

le cordonnier place sur ses genoux pour lui servir d'établi, sur lequel il coupe et débite toutes les parties de son travail, avec la pointe du tranchet. Au lieu de l'écoffrai, le maître bottier a un établi, tel que celui d'un tailleur, mais plus épais.

Lorsqu'il a coupé les semelles, avant de les employer, il a besoin de les faire tremper pour les assouplir; c'est pour cela qu'il place à quelque distance devant lui un *baquet* de bois plein d'eau, représenté par la figure 2.

Lorsque les semelles sont assouplies, il faut les battre à coup de marteau, pour leur rendre la force nécessaire en resserrant de nouveau les pores, et pour leur faire prendre le pli de la forme. Autrefois on se servait pour cela d'un instrument de bois appelé *buisse creuse*, à cause d'un trou ovale fait en forme de cuiller, dans lequel on étampait la semelle; aujourd'hui on lui donne le bombement nécessaire et on la raffermit davantage en la battant sur un billot de bois dur, lorsqu'elle est de cuir de vache, ou encore sur un pavé poli que l'ouvrier met entre ses cuisses, ou seulement sur la cuisse gauche, et sur lequel il frappe à coups redoublés, lorsque les semelles sont faites de cuir de bœuf.

Pour tenir les pelotons de fil et de soie, il doit y avoir au milieu de l'atelier un panier qu'on appelle *caillebotin*. On le faisait jadis, soit avec de la paille en forme de paillasse, soit avec une coupe de vieux chapeau, clouée sur une planche et au milieu de laquelle on faisait un trou; aujourd'hui on se sert tout simplement d'un panier ou d'une boîte ronde. Cependant il est bon que le fond soit plus large que l'ouverture, afin que le peloton roule dedans à son aise et sans sauter sur le sol de l'atelier, qui

ordinairement est couvert de terre et de débris de cuir, qui en s'attachant au fil le saliraient et causeraient des inégalités à l'aiguillée.

Le *ministre* est une règle de bois d'environ 50 centimètres de longueur, trois de largeur, et de deux ou trois millimètres d'épaisseur (fig. 3). A l'une de ses extrémités, est un trou rond de la grandeur d'une pièce d'un franc et ouvert par le haut. Lorsque l'ouvrier veut entamer un écheveau de fil de Bretagne, au lieu de le dévider, il le coupe en entier à un endroit quelconque, ou mieux, au lieu où se rencontrent les deux bouts du fil qui le compose. Après cela, il passe l'écheveau entier par son milieu, dans l'ouverture du trou, au moyen de la fente qui le rend ouvert par le haut. Il a ensuite un fourreau de cuir mince ouvert par les deux bouts, il y passe la règle en commençant par la tête où est le trou, et la pousse jusqu'à ce que les deux extrémités soient à égale distance des deux bouts du fourreau qui retient le fil pressé contre les deux faces de la règle. Par ce moyen, il a autant d'aiguillées qu'il y a de tours à l'écheveau; et lorsqu'il en veut une, il la tire par son milieu qui est au trou, sans déranger les autres et sans les embrouiller. Cet instrument très-utile, tire son nom de *ministrare*, qui en latin veut dire *fournir, distribuer ;* parce qu'effectivement, il fournit le fil jusqu'à ce que l'écheveau soit terminé.

Le cordonnier doit encore se fournir d'un pot à colle, appelé *sébile ;* d'un pot au noir avec son pinceau, d'une petite éponge, d'une lampe, de plusieurs globes de verre qu'on remplit d'eau, et qui placés autour de la lampe, devant la place de chaque ouvrier, servent à

grossir la lumière dont on dispose les rayons de manière à les jeter sur le travail, lorsqu'on veille dans les longues soirées d'hiver, d'une casserole de terre pour chaque cirage, d'un petit réchaud pour chauffer les outils en fer, les cirages, etc. Nous ne mettrons point la description, ni les figures de ces différens petits meubles que tout le monde connaît et dont la grandeur et la forme peuvent varier sans conséquence.

Lorsque l'ouvrier veut faire une couture à jointure, c'est-à-dire, joindre deux pièces de cuir bout à bout, de la manière qui sera décrite dans la suite, il met sur son genou gauche et d'autres fois entre ses deux genoux, un mandrin de bois fait en dos d'âne, qu'il appelle billot à jointure (fig. 4); et lorsqu'il s'agit de piquer les boîtes des talons, plusieurs se servent encore d'un clou à vis planté sur la surface inférieure d'une vieille forme où il est solidement fixé par une plaque de fer clouée à la forme, qui alors prend le nom de *cabriolet* (fig. 5). A Paris on ne se sert plus de cet instrument.

A mesure que l'art du cordonnier s'est perfectionné, on a réformé beaucoup d'instrumens qui étaient presqu'inutiles, et qu'on a remplacé facilement, comme on l'a déjà vu dans cet article. Ainsi nous ne mettrons de même dans les articles suivans que ce qui est strictement en usage. Ce que les cordonniers de province n'y trouveront pas, n'est plus nécessaire; ils feront donc bien de s'en passer et d'imiter en cela, les ouvriers de la capitale, qui, par la manière dont ils travaillent, sont faits pour donner le ton. Au reste on verra que si on a supprimé quelques outils, on en a ajouté beau-

coup d'autres sans lesquels, on n'aurait jamais pu parvenir à la perfection à laquelle on a atteint.

§. III. *Des instrumens en bois qu'emploie le Cordonnier et premièrement de la* forme *et de son usage.*

La *forme* est un pied figuré en bois qui doit servir de moule sur lequel on coupe d'après la mesure qu'on a prise, et sur lequel on coud, on termine, suivant l'art, la chaussure qui doit couvrir le pied que la forme ne fait que représenter.

C'est un instrument absolument nécessaire au cordonnier; sans lui, il ne pourrait rien faire. Aussi il tapisse son atelier de formes rangées par étages, et elles témoignent la quantité de ses nombreuses pratiques; sans cet utile ornement son atelier paraîtrait nu, et le maître sans travail.

Autrefois on ne se servait que d'une seule forme qui était droite (fig. 1re, pl. III). Elle était plus ou moins grande dans toutes ses dimensions; mais elle était égale des deux côtés et très-régulière sur son plan et sur son élévation. On sentait parfaitement que dans ces proportions, elle ne pouvait point servir de moule au pied qui est plus élevé et plus cambré en dedans qu'en dehors. Des hommes raisonnables avaient essayé de faire fabriquer des formes pour leurs deux pieds; mais cette mode n'avait pas pu prendre encore, puisqu'un auteur (1) qui a écrit en 1790, dit en propres termes :

(1) Encyclopédie méthodique, T. III., 2me partie, Arts et Métiers, page 90, édit. in-4°.

« L'essai n'a pas pris; son succès n'a déterminé per-
» sonne, et je n'en suis pas surpris : j'y crois pour l'aise,
» non pour l'a durée. Quant au biaisement qui ne
» satisfait pas la vue, je connais beaucoup de gens
» qui y mettraient assez peu d'importance pour ne
» pas hésiter de l'adopter, s'ils y voyaient un avantage
» réel. » Où cet auteur a-t-il pris que les souliers à
formes droites faisaient durer les souliers, lorsqu'en les
changeant tous les jours de pied, on parvenait dans peu
de temps à les déformer de manière qu'on était obligé
de les jeter avant même qu'ils fussent usés ? Ils est
vrai qu'on force ordinairement plus d'un côté du pied
que de l'autre, et qu'alors on peut croire que ce côté
doit plutôt s'user; mais lorsque le soulier est fait à la
forme du pied, il force beaucoup plus également, et
en second lieu, on est quitte de ce qui reste de ce
désagrément, pour quelques petits clous qu'on met
d'un côté plus que de l'autre; et l'expérience prouve
qu'aujourd'hui, les souliers durent beaucoup plus qu'ils
ne faisaient autrefois, et qu'ils s'usent, pour ainsi dire,
jusqu'au dernier morceau, sans se déformer et sans
s'éculer.

Ce défaut qui faisait qu'on était toujours mal chaussé,
ou la sujétion gênante du changement de pied,
avaient peut-être été cause qu'on finit par ne porter
que des escarpins dont la semelle souple et qu'on fai-
sait très-étroite à la cambrure, avait bientôt pris le pli
du pied.

On en était là lorsque, sans doute à la faveur de la
révolution, quelque nouveau cordonnier, secoua le
joug de la routine. Jusqu'alors le fabricant de formes

n'était point un ouvrier reconnu pour avoir un métier ou une profession particulière. La plupart des cordonniers faisaient eux-mêmes les formes, parce qu'il en fallait peu. Au moyen des hausses et des allonges, la même forme servait à un grand nombre de pratiques et ne se renouvellait même pas à chaque génération. Depuis qu'on a besoin d'une forme pour chaque pied, la fabrication des formes est devenue un état, et un état lucratif; mais quoiqu'il y ait à Paris, beaucoup d'excellens formiers, qui, presque tous, ont été cordonniers, cela n'empêche pas que les cordonniers avant d'adapter une forme à une chaussure et avant de la remettre au compagnon, ne la repassent afin d'y faire les corrections et les changemens qu'ils croient nécessaires, pour qu'elle approche le plus possible du pied qu'ils doivent chausser. Un excellent formier, celui qui travaille le plus d'après les principes, est le sieur Leclaire de la rue de la Jussienne. Il était cordonnier et désirant connaître son état à fond, il fit l'apprentissage entier du métier de tanneur, pour pouvoir distinguer le bon cuir d'avec celui d'une qualité inférieure. Alors on commençait à faire les *formes de travers* (c'est ainsi qu'on appelle les formes, planc. III, fig. 2).

Le sieur Leclaire voyant qu'il ne pouvait point rencontrer une paire de ces formes qui fussent exactement jumelles et qu'il ne pouvait contenter les pratiques, voulut essayer lui-même de faire les formes à son usage. Il y réussit au point qu'il abandonna tout-à-fait la profession de cordonnier pour ne s'occuper que de celle de formier à laquelle il s'adonna entièrement, et qu'il a poussée au dernier degré de perfection. Ses

formes imitent non-seulement la tournure naturelle du pied sur son plan, mais encore, il leur donne la même élévation et le même profil qu'a le pied naturel qui est plus épais en dedans qu'en dehors.

Deux bons esprits se rencontrent quelquefois dans le chemin de la vérité, et si ce sont des philosophes, il résulte de leur réunion, un point de doctrine fondamentale; mais si ce sont des artistes, ils doivent produire une amélioration dans l'industrie.

A peu près dans le même temps, le sieur Sakoski, bottier de Paris, fatigué d'entendre ses pratiques se plaindre continuellement que les bottes les gênaient, et ne sachant comment y porter remède par les moyens connus, parce que les embouchoirs dont on se servait, n'élargissaient que la tige, sans élever la partie de l'empeigne, qui presse ordinairement le pied vers la pointe, et force les articulations des doigts, les unes contre les autres, le sieur Sakoski inventa un embouchoir mécanique, que nous ferons connaître dans la suite de cet ouvrage. Au moyen de cette invention, cet artiste obligeait les parties de l'empeigne, qui gênaient les parties saillantes du pied, à s'élever et à s'élargir, en cédant à la pression de quelques boutons correspondans de l'embouchoir. Mais, pour se servir de cette machine, qui n'était qu'une charpente de lames d'acier, et de plaques de cuivre, il fallut la renfermer dans un embouchoir de bois. Ce fut le travail du sieur Leclaire, qui profita de cette idée, et l'adapta à une forme de soulier, avec quelques modifications qu'il y crut nécessaires.

Cette forme est destinée à allonger le soulier, et

à l'élargir, mais seulement vis-à-vis les boutons, qui sont placés aux endroits les plus sujets à être gênés par les empeignes trop étroites, et où se forment ordinairement les cors, les durillons, etc.

Ces deux procédés, par lesquels on obtient ces deux résultats, sont distincts et séparés l'un de l'autre. Celui par le moyen duquel on allonge la forme, est ainsi conçu (voyez la fig. 3) : elle représente une forme coupée en deux parties, transversalement vers la place de la cheville du pied, de façon qu'une portion figure le talon, et l'autre, le surplus du pied, depuis la cheville, jusqu'à la pointe. Le deux parties se rapprochent et s'éloignent l'une de l'autre ; au moyen d'une vis en fer, qui entre dans toutes les deux, et qui reçoit son mouvement d'une roulette dont une portion paraît au dehors. On fait tourner cette roulette, avec une clef qu'on fait entrer alternativement, dans six trous percés sur sa tranche.

Le second mécanisme que renferme l'autre portion de cette forme, et qui doit relever certaines parties de l'empeigne, consiste en une plaque de cuivre, qui figure la plante du pied. Sur cette plaque, à l'endroit de la cambrure, glissent entre des tenons de cuivre, des leviers d'acier liés par une charnière, et de petites lames aussi d'acier, qui les poussent, ou les rappellent, lorsqu'on fait tourner des vis, auxquelles elles sont ajustées. Au bout de chaque levier, est fortement fixé un bouton, dont la place est incrustée dans le bois de la forme. La tête des vis affleure avec la coupe du pied, et porte un carré dans lequel entre une clef de calibre, lorsqu'on veut faire mouvoir les vis, à droite, ou à gauche. Il y a au-

tant de vis et de lames, que de leviers et que de boutons. On en met trois, cinq, et jusqu'à sept, qui correspondent aux protubérances du pied, où viennent ordinairement les cors et les durillons, c'est-à-dire, à l'origine du gros et du petit doigt, sur certaines jointures, plus élevées que d'autres, et suivant les besoins de la personne pour qui on fait la forme. Tout le mécanisme est si bien enchâssé dans le bois, qu'on n'en voit que les boutons, à cause de la couleur qu'on leur a donnée, différente de celle de la forme; la tête des vis, qui sort d'une plaque de cuivre, qui couvre la coupe du pied, et la portion de la roulette, qui se montre un peu plus bas vers le talon.

Cette forme est plus ingénieuse qu'elle n'est utile, parce qu'elle a un grand défaut, qui sera discuté dans l'article de l'embouchoir, construit dans le même système, et dans lequel ce défaut est encore plus sensible. Outre ce premier défaut, qui résulte du peu de connaissances des principes de la mécanique, la la pratique de l'art du cordonnier en fait ressortir un autre qui n'est pas moindre, et qui rend l'usage de cette forme inutile.

C'est que les parties du cuir qui peuvent céder un instant à la pression des boutons, reviennent de suite sur elles-mêmes, ou pour mieux dire, elles ne cèdent point à cette pression, ou y cèdent si peu, que c'est presque insensible, et qu'il n'y paraît plus lorsqu'on a retiré le bouton. En effet, lorsque l'empeigne, avant d'être cousue à la première semelle, a été fortement étirée avec la pince, elle a prêté autant qu'elle a pu le faire sans se rompre. Elle n'a donc plus d'élasticité

pour se prêter encore à un autre tiraillement, et surtout pour rester dans l'état ou ce nouveau tiraillement la mettrait, supposé que le cuir pût le supporter.

Les inventeurs ont senti ces inconvéniens, et dans une nouvelle forme (fig. 4), ils ont simplifié leur première idée. Ils ont conservé le moyen d'élargir; mais en supprimant les boutons. Ils ont fendu la partie du pied de la forme en deux moitiés, posées l'une sur l'autre, et au moyen d'une vis qui agit également sur toutes les deux, et qui tend à les séparer l'une de l'autre, la partie supérieure force tout à la fois, contre l'empeigne entière, et peut la faire lâcher quelque peu aux points des coutures.

Cette forme a encore été variée de plusieurs manières; soit en mettant sur la coupe du pied, une charnière qui joint le dessus et le dessous de la forme, et encore une autre qui joint par en haut le talon, à l'avant-pied. Par ce moyen, les vis n'écartent les pièces qu'à leur extrémité (fig. 5), soit en posant ces deux charnières l'une à l'extrémité de l'avant-pied, et par-dessous, et l'autre pour joindre le talon à l'avant-pied, dans le bas de la coupure (fig. 6). L'effet du premier appareil est d'élever l'empeigne seulement dessus les orteils, et d'agrandir le bas du talon, et dans le second appareil on se propose un effet contraire, c'est-à-dire, d'élever l'empeigne sur le coude-pied, et d'allonger le soulier quand il gêne au dessus du talon.

Toutes ces formes ornées de cuivre laminé qui les consolide et les embellit, sont ingénieuses et très-curieuses à voir.

Cette forme se fait aussi tout en bois, et au lieu de la vis à roulette, on place par derrière et sur le talon, une vis saillante qui produit le même effet, pour allonger le soulier. L'effort de ces deux vis, est encore plus puissant que celui des vis en fer, dont la tige plus faible, le pas plus serré, et le filet plus mince, sont sujets à se détruire plutôt. Cet effort est tel, que dans un instant on ferait crever le soulier si on donnait à la clef un demi-tour de pression de plus que ne peut supporter le cuir.

Cette dernière forme est celle qu'on doit préférer pour son usage, parce qu'elle est plus simple, plus solide, et moins sujette à se déranger. Le sieur Dufort de la rue Jean-Jacques-Rousseau en a fait établir de très-joliment ornées (fig. 7).

On fait encore pour les cordonniers et pour les bottiers des *formes brisées* (fig. 8, pl. III). Elles facilitent la mise en forme du soulier, qui, sans la brisure, aurait beaucoup de peine à plier, pour chausser et déchausser le talon. On commence par enfoncer dans le soulier la pièce inférieure qui entre facilement, à cause du peu d'élévation du coude-pied; après cela on insinue la seconde pièce en la faisant glisser sur la première, et on la pousse d'un coup de main, ou d'un coup de marteau, jusqu'à l'entaille faite pour la recevoir. On la sort de la même manière. Ils ont encore, pour le même effet, d'autres *formes brisées* en travers (fig. 9), et composées de trois pièces. L'avant-pied et le talon portent, vis-à-vis l'une de l'autre, deux rainures à queue d'aronde. Dans un espace de trois centimètres, qu'on ménage entr'elles, on insinue la troisième pièce un peu amincie

par le bas, et portant deux nervures correspondantes aux rainures. En forçant cette pièce à entrer jusqu'au fond de l'espace compris, elle y fait l'office d'un coin, et force le cuir à prêter à sa pression.

Une autre forme fendue dans sa longueur (fig. 10), force à l'élargissement dans le même système. Elle porte deux rainures qui forment ensemble un trou carré dans lequel on enfonce un coin taillé dans le même sens, ou bien une vis.

Toutes ces formes doivent être dans tous les ateliers des départemens, comme elles sont dans ceux de Paris, parce qu'elles sont absolument nécessaires pour contenter toutes les pratiques. Les gens qui sont jaloux d'être bien chaussés doivent aussi avoir leur paire de formes afin que leurs souliers ne se retrécissent pas au point de les gêner. Il faut observer que lorsqu'on veut qu'une forme soit bien conforme au pied pour lequel elle est faite, il ne suffit pas d'envoyer au formier la mesure de la longueur et de la grosseur du pied, prise par le cordonnier, ou pour mieux dire, cette précaution est très-inutile. Il vaut infiniment mieux envoyer une paire de souliers qui ne gênent point et qu'on aura porté pendant quelque temps.

Ces formes de boutique sont faites en bois de foyard ou de charme ; mais on en fabrique, pour les particuliers qui le désirent, en bois de noyer ou autres encore plus précieux. Toutes sont d'un travail fini et on les polit au papier de verre, ou même on les cire, et on les colore à volonté.

Mais dans quelque système qu'on les fasse faire, de quelque bois qu'on les désire, quelqu'ornement qu'on y ajoute, il est nécessaire de les faire construire comme

est fait le pied, c'est-à-dire, courbées en dedans et plus élevées d'un côté que de l'autre, depuis la pointe du gros doigt du pied jusqu'au haut du coude-pied (1), car le pied n'est pas droit (fig. 11).

La mode actuelle veut que les souliers soient carrés par le bout avec les angles légèrement arrondis, et par conséquent les formes doivent être faites d'après ce goût dominant. Cela n'empêche pas qu'on n'en fasse beaucoup de pointus, suivant les désirs des personnes qu'on a à chausser.

Il est inutile de prévenir le lecteur que nous n'avons fait aucune distinction entre les formes pour homme et celles pour femme, parce qu'il n'en existe d'autre que dans les dimensions plus petites. Il en est de même de celles qu'on fait pour les enfans.

Quant aux pieds estropiés, pour lesquels il est encore plus nécessaire de faire les formes exprès, on n'en viendra facilement à bout qu'en faisant modeler le pied en plâtre. On verra au chapitre des innovations dans l'art de la chaussure, de quelle manière on doit s'y prendre pour faire ce modèle, lorsqu'on n'a pas un modeleur à sa disposition et qu'on est obligé de le faire soi-même, afin de chausser un pareil pied à son honneur et à la sa-

―――――――――――――

(1) Les auteurs qui ont parlé de la partie du pied située entre le pied et la jambe, ne sont pas d'accord sur le nom qu'il faut lui donner. Les uns l'appellent le *coup-de-pied*, ce qui nous a paru ridicule ; d'autres se servent de l'expression *cou-du-pied* que nous n'avons pas adoptée, parce que l'idée nous a paru fausse. Nous avons cru devoir nous en tenir à la dénomination du *coude-pied* employée par un médecin instruit.

4

tisfaction de celui qui se trouve dans cette malheureuse circonstance.

L'atelier du cordonnier doit encore être pourvu d'une forme dont la plante du pied soit doublée en fer afin de river aisément les clous qui quelquefois traversent la semelle de part en part, et qui blesseraient le pied sans cette précaution (fig. 12).

§. IV. *Du Compas et de la manière de s'en servir.*
(Planche première.)

Le *compas* du cordonnier est l'instrument avec lequel il prend mesure du pied de la personne qu'il veut chausser. Il y a des compas de plusieurs formes : la plus usitée est celle qui est représentée par la fig. 6, qui offre le compas fermé, et par la fig. 7, qui le fait voir tout ouvert, (pl. 1re). Cet instrument est composé d'abord d'une règle carrée faite de quatre règles triangulaires sur leur coupe, et qui sont jointes de deux en deux à l'opposite l'une de l'autre, de manière que leurs quatre côtés larges forment les quatre côtés de la règle carrée, et que leur côté anguleux remplit le dedans par les quatre angles qui sont opposés au sommet.

Deux de ces règles opposées sont jointes par un de leurs bouts, et se terminent par un bouton allongé qui sert de manche à l'instrument : les deux autres qui entrent à coulisse dans le vide qui se trouve entre les deux premières sont liées par leur bout qui termine l'outil entier, dans l'extrémité d'une branche ou panneton (A) qui y est fixé en équerre. Les deux autres extrémités des angles, sont clouées l'une à l'autre par une pointe qui les empêche de s'écarter et de sortir de la coulisse, lors-

qu'on ouvre tout-à-fait l'instrument. Un autre panneton (B) égal au premier, coule le long de l'outil au moyen d'une mortaise du calibre du carré des quatre règles.

Actuellement supposez l'instrument fermé ; vous avez une règle exactement carrée ; ouvrez-le en tirant d'un côté le bouton et de l'autre le panneton immobile, et la règle double presque en longueur représentera sur la moitié de cette longueur deux faces pleines et deux faces vides, et sur l'autre moitié vous verrez la même chose, mais sur les faces contraires. Dans les deux cas, de l'instrument ouvert ou fermé, vous pourrez faire courir d'un bout à l'autre le panneton mobile (B). En tenant les pannetons perpendiculaires, vous verrez sur la face supérieure de la règle qu'on a tracé une division en petits clous de cuivre, graduée de trois en trois ou de quatre en quatre lignes, jusqu'à vingt ou vingt-six divisions qu'on appelle *points*. La règle qui porte cette graduation est une de celles qui tiennent au manche de l'instrument. Il faut l'ouvrir de toute sa longueur pour le mettre dans l'état où il doit être pour prendre les plus grandes comme les plus petites mesures. Alors en partant du panneton fixe on arrive à la douzième division ou *points* de la branche graduée, et l'espace parcouru s'appelle la *petite* pointure, parce que la longueur du pied des enfans jusqu'à l'âge de douze ans, se trouve comprise dans cet espace. Passé cet âge, on entre dans la grande pointure qui est la totalité de la division.

Lorsque le cordonnier veut prendre mesure, il présente l'outil ouvert et qu'il tient de la main droite par le bouton, sous le pied dont il appuie le talon contre le panneton immobile, après cela il porte le pouce de la

main gauche au bout du gros doigt du pied et fait courir le panneton mobile jusqu'à son pouce, dont l'interposition allonge la mesure du pied pour représenter la longueur qu'il acquiert lorsqu'il est obligé de porter tout le poids du corps. On sent facilement combien cette manière de prendre mesure est défectueuse, puisqu'il y a des pieds qui, dans la marche, s'allongent les uns plus que les autres; d'ailleurs certaines personnes ont un pied plus long que l'autre.

Au lieu donc de donner tant à l'arbitraire et de laisser au hasard le soin de faire les souliers justes aux pieds qu'ils doivent chausser, ne vaudrait-il pas mieux réformer entièrement cette mauvaise méthode qui ne serait guère meilleure quand même on prendrait mesure des deux pieds.

Déjà quelques artistes, entr'autres le sieur Sakoski, ont fait appuyer le pied par terre, portant sur un papier blanc et avec un crayon, ils ont dessiné le contour du pied qui s'est trouvé tracé sur le papier dans toute son extension (fig. 9).

On ne peut nier que cette manière de prendre mesure ne soit préférable à celle du compas, et nous ne saurions trop recommander aux ouvriers de l'adopter sans restriction. Pour la grosseur du pied, ils la peuvent prendre à la manière accoutumée, avec une bande de papier ou avec un fil dont ils entourent le pied en deux endroits, qui sont le coude-pied au-dessus de la cambrure, et celui qui est le plus large entre la cambrure et l'extrémité du gros orteil. Dans le cas de la mesure tracée sur le papier, ils reporteraient les deux mesures de la grosseur sur le même papier par deux traits de crayon

aux deux extrémités, et de cette façon ils ne risqueraient jamais de perdre ni de confondre les trois mesures entr'elles, ni avec celles de quelqu'autre personne. Ils écriraient encore, pour plus de sûreté, le nom de la pratique sur le papier. Mais si au lieu de papier, ils se servaient d'un carton, en effaçant la mesure tracée lorsqu'ils n'en auraient plus besoin, ce carton leur servirait pendant plusieurs années; ils pourraient même distinguer ceux des hommes de ceux des femmes, par une couleur différente.

Mais encore en continuant de se servir du compas, au moins devraient-il adopter une division égale pour tous ces instrumens, et les graduer en centimètres et en millimètres qui diffèrent peu de leurs points, qui par leur inégalité rendent les instrumens non comparables entr'eux. S'ils adoptaient la division que nous leur proposons, combien ne serait-il pas agréable de se faire chausser par quelqu'ouvrier que l'on voulût à cent lieues de sa résidence, en lui écrivant : Vous me ferez des souliers de tant de centimètres de longueur sur tant de première et tant de seconde grosseur.

L'expérience apprend tous les jours combien les arts gagnent aux innovations. En effet, les nouveaux compas dont quelques artistes se servent, sont infiniment préférables à ceux que quelques routiniers s'obstinent à employer. Ils se ferment comme les mesures régulièrement appelées pieds-de-roi, et tant le panneton fixe que le panneton mobile, tous les deux se relèvent et s'abattent à charnière de façon que l'outil se met facilement dans la poche et que, lorsqu'il est ouvert, ce n'est autre chose

qu'un véritable compas à verge (fig. 8). On les appelle compas à l'anglaise.

En faisant tous les compas de cette manière, il serait convenu que la division commençant au panneton fixe marquerait zéro, et qu'elle continuerait en comptant jusqu'à 35 ou 40 centimètres, dont le dernier finirait au manche de l'instrument. La verge pourrait être large de 4 centimètres et porterait à plat sur le sol, lorsqu'on prendrait mesure. Alors on ferait tenir droite la personne dont le pied qui porterait tout le corps, serait lui-même appuyé sur le plat du compas, dont le panneton mobile glisserait le long de la règle par une coulisse aussi facile à exécuter qu'à concevoir (fig. 10).

Mais l'emploi d'un carton serait toujours préférable, par les raisons ci-dessus déduites, à celui du nouveau compas, et encore plus à celui de l'ancien, qu'il est urgent d'abandonner. Que signifie, en effet, cette construction bizarre et incommode de l'enfourchement de quatre règles l'une dans l'autre, qui annonce l'enfance de l'art, et cette division arbitraire qui n'est fondée sur aucune base fixe?

On fait encore des compas à bec de canne (fig. 11), qui ressemblent aux anciens, à part qu'ils sont plus petits et plus dégagés.

Ces outils se construisent ordinairement en buis, mais on en fait aussi en ébène, en acajou, et en cuivre jaune, avec différentes modifications. On en trouve de toutes les espèces chez les marchands de crépins, mais surtout chez le sieur Barbeau fils, quai de la Ferraille, à l'enseigne de St.-Crépin, n° 42, à Paris.

Pour prendre mesure, autrefois les maîtres cordon-

niers qui agissaient par principes et avec poids et mesure, mettaient un genou en terre aux pieds de la pratique; mais aujourd'hui ils se contentent de se baisser pour lui saisir le pied par le talon et le porter sur l'instrument.

La mesure de la grosseur du pied, ils la prennent avec une bande étroite de papier ou de cuir, dont ils entourent le pied vers le coude-pied, au milieu de la cambrure, et à l'endroit le plus large de l'extrémité, c'est-à-dire, à l'origine du gros et du petit doigt.

§. V. *Des outils en cuir qu'emploie le Cordonnier.*

Pour fixer son ouvrage sur son genou, ou entre ses deux genoux, car on le met également dans ces deux positions, l'ouvrier se sert d'une courroie de cuir solide large de deux centimètres environ, et qu'on appelle *tire-pied* (fig. 11, pl. II). Les cordonniers entr'eux l'appellent aussi l'*étole-de-St.-Crépin*. Cette courroie est jointe par les deux bouts, soit par une couture solide et fixe, soit d'une manière amovible, au moyen d'une boucle. Cette dernière méthode est préférable, parce qu'avec une boucle, le tire-pied peut se mettre à tous les points et à toutes les mesures, tandis que s'il est cousu, il ne peut servir que pour un ouvrier et pour le même travail. En effet, si la forme est plus grosse que la mesure pour laquelle le tire-pied a été fait, il gêne le pied sous lequel il est passé; si au contraire la forme est pour un enfant, la courroie se trouve trop lâche pour qu'elle puisse retenir l'ouvrage d'une manière solide, et dans ce cas, il faudrait avoir des tire-pieds de plusieurs grandeurs; ce qu'on évite au moyen de la boucle.

L'objection qu'on oppose à cette dernière méthode,

est qu'elle retient quelquefois l'aiguillée lorsqu'on la passe ; mais ce motif ne nous paraît pas suffisant pour la faire rejeter, puisqu'il est facile d'éviter cet inconvénient en passant la boucle jusque sous le pied de l'ouvrier.

Cet outil est indispensable : nul ne peut le remplacer, au lieu que souvent il remplace la forme à cabriolet ; car la plupart des ouvriers piquent leur boîte sous le tire-pied.

Comme le cordonnier est obligé de tirer fortement le fil dans certaines coutures, notamment dans celles des semelles et des talons, afin de serrer les points surtout, lorsque c'est pour des pièces fortes comme les bottes ou les souliers forts, le fil finirait par lui couper la peau de la main et lui ferait des blessures qui en gêneraient l'exercice, lorsqu'il est obligé de faire un tour de ce fil sur la paume de la main pour avoir plus de force pour tirer et serrer la couture, afin de se garantir de ce danger, l'ouvrier garnit sa main gauche d'une espèce de gantelet appelé *manique* (fig. 3).

Cette arme défensive est faite d'une partie de cuir de veau épais, et que, pour cette raison on prend dans la tête de la peau. Il est large de près d'un centimètre, suivant la grandeur de la main de l'ouvrier, et assez long pour entourer le dessus et le dessous de la main, depuis l'origine des quatre doigts jusqu'au fond de la paume, en passant dans le gros doigt au moyen de deux trous qui sont à son extrémité ; ce qui fixe l'outil sans gêner aucun des doigts dans son mouvement. Avec cette défense la main n'a plus rien à craindre. Souvent la manique est cousue ronde et n'a qu'un trou.

La main droite n'a pas besoin d'être ainsi plastronée,

depuis qu'on a imaginé de faire autour du manche de l'alêne, qu'elle tient toujours pendant la couture, un tour du fil qu'on faisait autrefois autour de cette main, comme on le fait pour la main gauche. De cette manière le manche de l'alêne sert de levier à l'ouvrier pour serrer tant qu'il veut sans avoir rien à craindre pour sa peau.

Autrefois on se servait d'une lanière de cuir pour aider à chausser les souliers neufs qui sont toujours trop justes pour entrer librement ; mais aujourd'hui on a abandonné cette méthode, depuis l'invention de la *corne*, dont nous parlerons en son lieu, et qui est devenue un instrument de première nécessité.

Les *hausses* sont des morceaux de cuir ovales de différentes grandeurs (fig. 4), avec lesquels on élève le dessus de la forme, soit lorsqu'elle est basse, comme on les faisait anciennement, soit pour faciliter la sortie, lorsqu'elle est sans brisure. On met quelquefois trois ou quatre hausses l'une sur l'autre, et même on y ajoute un coin de bois pour les relever encore davantage dans certaines occasions. Afin qu'elles ne fassent pas un rebord sur l'empeigne, on les pare sur les bords, et on les amincit tout autour.

§. VI. *De quelques autres outils en os, en buis, etc., qui sont nécessaires au Cordonnier.*

L'*astic* est fait de l'os de la jambe d'un animal. Il y en a de différentes grandeurs et grosseurs. Il sert à unir et à polir les semelles des souliers et des bottes. Les plus gros se font avec l'os de la jambe d'un mulet (fig. 5. pl. II). Les plus petits servent pour les souliers de femmes.

Le *machinoir* se fait indistinctement en os ou en buis; il y en a aussi de plusieurs grandeurs et même de différentes formes. Cet outil sert à applatir les coutures, à abattre les gravures et à unir la tranche des semelles. Mais souvent l'ouvrier ne prend pas la peine de chercher cet outil, s'il ne l'a pas sous sa main; il le remplace avec la panne du marteau (fig. 6).

Il en est de même du *pousse-cambrure*, outil qui servait à faire prendre à la semelle la forme de la cambrure. Cet instrument tombe en désuétude.

La *bisaigue* est de buis, c'est un outil dont les bouts sont polis et arrondis avec une arête, tantôt au milieu et tantôt sur le bord, comme on le voit dans la fig. 7.

Il y en a en os de petits pour les souliers de femme. Cet outil sert à polir les semelles sur la tranche et même les talons quand ils n'ont point de fer; et comme les tranches sont plus ou moins épaisses, il faut différentes bisaigues dont l'arête est plus ou moins éloignée du bord du polissoir. C'est dans l'angle que fait cette arête avec l'extrémité de la bisaigue que s'unissent et se polissent les angles de la tranche des semelles, à force de passer et de repasser l'outil dessus quelques fois.

La *dent-de-loup* (fig. 8) est encore un astic que sa forme en dent de loup rend plus propre à entrer dans les endroits étroits ou ceintrés, comme le dedans du talon qui porte sur la semelle.

La *corne* est la moitié de la corne d'un bœuf sciée en deux dans sa longueur; cet instrument (fig. 9), a remplacé ce qu'on appelait autrefois le *chausse-pied*. Il facilite l'entrée du talon dans le soulier, dont on ne relèverait pas le quartier sans cet instrument qui

est poli sur les deux faces, et a un arrêt à la pointe pour qu'il ne puisse pas glisser dans la main lorsqu'on le tire.

La corne ne doit pas être considérée comme outil, c'est un ustensile nécessaire au maître. Pour s'en servir, on appuie le côté concave contre le talon, on relève sur l'extrémité convexe, le bord du quartier, et en tirant la corne de manière à diriger l'effort contre le quartier, il monte avec elle et on se trouve chaussé. Cet instrument est utile, non-seulement au cordonnier, mais encore à tous ceux et celles qui aiment à avoir leurs souliers à pli de pied. Ainsi, il est devenu partie intégrante des meubles d'un nécessaire.

Les anciens maîtres trouveront qu'il leur manque dans cet article quelques ustensiles dont ils ont accoutumé de se servir; mais à mesure que l'art se perfectionne, on remplace des choses inutiles par d'autres qu'on leur reconnaît préférables; et nous n'avons pas cru devoir mettre ici, pour enfler en pure perte notre livre, des outils dont personne ne se sert actuellement.

§. VII. *Des outils en fer dont le Cordonnier ne peut point se passer.*

Le *marteau*, cet outil si nécessaire qu'aucun art mécanique ne peut s'en passer, est aussi indispensable pour le cordonnier, qui l'a à chaque instant entre les mains; mais il est tout-à-fait différent des marteaux ordinaires. Le manche en est court et la tête et la panne très-longs en comparaison. Ils sont courbés en forme de portion de cercle qui aurait le centre à l'extrémité du manche. La panne est fendue et la tête arrondie

et bombée ; elle est aussi très-unie afin de ne pas rayer le cuir sur lequel il frappe. (Voyez la fig. 10, pl. II.)

On a des marteaux de trois grandeurs, les plus grands sont pour les bottiers, les plus petits pour les cordonniers des femmes, et ceux pour homme tiennent le milieu.

Les *tenailles* (fig. 11) ne sont guère plus usitées. Elles servaient à arracher les clous, mais aujourd'hui on va si vite en besogne, que l'ouvrier ne prend pas la peine de se baisser; il arrache tous ses clous, soit avec la fente de la panne du marteau, soit avec celle qui, à cet effet, termine l'extrémité d'une des branches des pinces, soit enfin avec les pinces elles-mêmes qu'il ne craint pas d'offenser, en donnant pour raison, *qu'elles dureront plus que lui*. Il devrait pourtant observer que les clous sont d'acier très-dur, et que la mâchoire des pinces n'est faite que pour étirer le cuir.

Les *pinces* sont un outil très-nécessaire pour étirer les cuirs tant des empeignes et des quartiers, que des semelles, afin de leur faire prendre toute l'extension dont ils sont susceptibles. On en fait de différentes formes, mais toutes doivent avoir la mâchoire très-large afin de prendre plus de cuir et de ne pas l'endommager. C'est pourquoi cette mâchoire est dentée en zig-zag, de manière qu'une denture entre dans l'autre. Comme on a remarqué que les ouvriers qui étirent le cuir, n'ayant pas le temps de prendre le marteau pour planter un clou qui empêche la partie étirée de revenir sur elle-même, le faisaient entrer à coups de mâ-

choire de pince, on a fait à une des mâchoires une tête en forme de tête de marteau (fig. 12).

On a fait des pinces à branches rondes et à branches carrées. Il y en a de petites, de moyennes et de grandes, mais toutes ont une branche fendue à l'extrémité.

Les *ciseaux* du cordonnier ont environ 30 centimètres de longueur et ils n'ont point de forme particulière; seulement une de leurs lames est plate et élargie par le haut (fig. 13).

L'alêne (fig. 1re de la pl. IV) est encore pour le cordonnier un outil de première nécessité. Il en emploie de douze numéros, suivant la force du travail. Les plus petites sont pour les coutures à jointures et les plus grandes pour les talons : toutes sont courbes plus ou moins, et très-pointues, excepté l'alêne à piqûre qui est légèrement applatie par le bout, afin que les points serrés coupent moins le cuir et que la couture soit plus tenace (fig. 2).

Comme leurs manches doivent être très-minces pour ne pas gêner les fonctions des pointes, on les arme d'une longue virole qui les rend plus solides. (Voyez la fig. 1re, pl. IV).

On emploie aussi des alênes anglaises dont la forme est un peu différente (fig. 3.)

La *broche* est une alêne droite et carrée; il y a des *broches à cambrure* (fig. 4); elles servent à enfoncer des chevilles de bois pour afficher la seconde semelle, surtout à l'endroit de la cambrure.

Des broches à *cheviller* avec lesquelles on enfonce

dans les talons les chevilles de bois et de fer qu'aujourd'hui remplaceront les fers avec avantage (fig. 5).

Des broches *à étoiles*, dont l'emploi consiste à faire un trou à angles très-saillans, qui servent de moule aux chevilles de bois, qui, dans ce cas, représentent des compartimens de croisette (fig. 6).

Toutes ces broches s'enfoncent à coups de marteau, c'est pourquoi elles portent un arrêt entre la queue et la lame pour les empêcher d'entrer dans le manche qui serait souvent moins dur que le cuir.

Il est des circonstances où, pour coudre, le cordonnier emploie un carrelet, mais le plus souvent il se sert d'une aiguille ordinaire.

Le *tranchet* est un outil particulier au cordonnier : c'est une bande de fer acérée par un bout, qui s'élargit pour former une lame terminée en pointe, la queue de l'outil qui va en diminuant dans sa longueur, lui sert de manche. Cet outil est ou droit pour couper, ou un peu courbé dans sa largeur, afin de pouvoir parer le cuir où l'on veut, ce qu'on ne pourrait faire sur les surfaces planes sans cela. Il y a des tranchets depuis 25 centimètres de longueur jusqu'à 60, et larges à proportion. Il y en a pour les ouvriers qui se servent de la main gauche : ils sont courbés et aiguisés en sens contraire des autres. Il y en a de bruts et d'entièrement polis. Avec cet outil on coupe le cuir le plus fort en biaisant un peu sur la coupe. L'ouvrier accoutumé à manier son tranchet, s'en sert pour les peaux les plus minces, en dirigeant la pointe sur l'écoffrai. Le maître se sert du tranchet droit pour

couper, et il en a un pour arranger ses formes qu'il appelle *tranchet à bucher*.

Pour faciliter sur les cuirs forts l'usage de cet outil, l'on environne les grands tranchets d'une peau qui leur sert de poignée à l'endroit par où l'on a l'habitude de le tenir : par ce moyen on a plus de force (fig. 7).

Comme il faut que le tranchet coupe très-uniment et sans aucune difficulté, l'ouvrier est obligé d'en redresser le fil à chaque instant, ce qu'il fait avec un autre outil d'acier, appelé le *fusil* (fig. 8); c'est une petite barre de fer arrondie d'un côté et à pans coupés de l'autre, quelquefois ronde des deux côtés, dont l'un sert de manche à l'autre. Pour s'en servir l'ouvrier passe et repasse le fusil dessus et dessous la lame du tranchet, et il est obligé de répéter souvent cette manœuvre.

Avant de commencer les coutures des semelles et des talons, l'ouvrier doit faire dans le cuir une gravure dans le fond de laquelle ces coutures doivent être cachées. Il relève donc avec la pointe du tranchet l'épiderme du cuir; mais comme ce cuir est élastique, la gravure se referme aussitôt sur elle-même. Cette gravure ne paraîtrait donc pas et ne pourrait pas recevoir le fil parce qu'on n'a pas emporté la pièce. Alors l'ouvrier y passe une espèce de lame qui ne coupe point mais qui est émoussée par le bout, et qui pénétrant jusqu'au fond de la gravure, la rouvre en forçant le cuir à rentrer en dedans des deux côtés et à laisser par-là le passage ouvert. C'est de cette opération que cet outil a reçu le nom de *relève-gravure* (fig. 9).

La *mailloche* tire le sien de sa forme, qui représente un petit maillet; cet outil n'est autre chose qu'une

bisaigue en fer très-poli et qui étant plus dur que le buis, est plus propre à donner aux tranches des semelles et des talons le brillant qu'on obtient d'autant plus facilement que le cuir devient plus dur par la chaleur de l'outil qu'on fait chauffer dans un réchaud ou simplement à la mèche d'une lampe. La *mailloche*, le *fer-à-talon*, le *fer-d'avant* (fig. 1, 2, 3, pl. v) ne font à peu près qu'un même outil qui reçoit différens noms, suivant les différens usages auxquels on le destine, à cause desquels on a porté les arêtes qu'ils ont sur leur tête, tantôt au milieu, tantôt sur les bords.

Le *fer-à-derrière*, et le *fer-à-coulisse*, servent encore aux mêmes usages, les uns pour commencer, les autres pour terminer le polissage des semelles et des talons (fig. 4 et 5).

Le *fer-à-roulette*, avec le fer d'après fig. 6 et 7, servent à guillocher le haut du talon, et à former tout autour (fig. 6) un ornement aussi agréable qu'il est inutile. En effet, ce guillochage, presque imperceptible, lorsqu'on tient le soulier ou la botte dans la main, ne se voit absolument plus lorsqu'on les a aux pieds; sans compter que la boue a bientôt couvert ce travail, qui ne laisse pas d'avoir donné beaucoup de peine à l'ouvrier. Qu'il doit être affreux pour les pieds qui portent de pareilles chaussures, de n'être pas vus de plus près ! Le filet que le fer-à-derrière trace sur le guillochage le relève et l'enjolive encore. (Pl. vi, fig. 11). La *rape*, peu différente des rapes ordinaires, est à queue, ou sans queue; plate, ou demi-ronde et de différentes grandeurs. Elle est d'un grand usage pour diminuer l'épaisseur des semelles, et surtout

de la cambrure sur le bord seulement. Elle précède le travail de la lime plate et demi-ronde, dont se sert aussi l'ouvrier, pour unir l'ouvrage de la rape, avant de passer l'astic. L'*astic* est un autre fer de nouvelle création, presque semblable à la plaine dont se servent les charrons. L'ouvrier appuyant contre son ventre le talon du soulier, frotte la semelle et la polit, en passant et repassant dessus l'astic légèrement chauffé. Cet instrument doit être très-poli pour lisser parfaitement la semelle. Les deux poignées donnent beaucoup de facilité à l'ouvrier, pour forcer à deux mains sur le cuir, et le durcir en le renforçant (la fig. 12 le représente).

Lorsque les semelles sont polies, on les rend mates en tout ou en partie, en y formant des compartimens par l'enlèvement de la fleur du cuir, ce qui se fait avec du verre à vitre cassé par morceaux; on veloute ensuite ces enjolivures avec du papier de verre. Ce papier de verre se vend tout fait à Paris; mais les ouvriers des départemens seront obligés de le fabriquer eux-mêmes, et c'est pour eux que nous donnons ici la manière de le fabriquer.

On prend du papier ordinaire sur lequel on passe de la colle forte un peu claire; on jette dessus de la poudre de verre pilé qu'on y fait courir jusqu'à ce que le papier en est saturé; on laisse sécher la colle, et en brassant légèrement le papier, tout le verre superflu qui n'est pas collé se détache et tombe. Ce papier velouté mieux que la peau de chagrin qui raie le cuir.

Le *fer à piqûre* (fig. 2, pl. vi) est un outil que l'ouvrier passe à chaud le long des piqûres que les dents laissent entr'elles, formant un filet brillant des

deux côtés. Le *fer à jointure* (fig. 3) sert au même usage pour les jointures, mais il a trois dents et trace trois filets, dont l'un au milieu de la jointure. Il se passe aussi à chaud ; on l'appelle aussi *fer à passe-poil*, (fig. 1re), parce que quelquefois on met un passe-poil entre les deux cuirs joints, et que ce fer polit et fait ressortir le passe-poil.

L'effet de ces fers est assez agréable. Ils relèvent et font paraître très-élégamment les coutures aux côtés, et le long desquelles ils font des filets brillans qui accompagnent et donnent beaucoup de grâce aux points lorsqu'ils sont bien faits.

Lorsque le soulier ou la botte sont entièrement terminés, l'ouvrier fait chauffer à la flamme de la lampe une espèce d'alêne qu'on appelle *alêne-infernale*, ou bien *dard*, ou encore *fer-infernal*, (fig. 4). Il sert à marquer entre le soulier et la semelle, les points factices qu'on croit être ceux de la couture, mais qui ne font que les représenter en beau, parce qu'on les marque plus serrés et plus égaux que les véritables points ne le sont ordinairement.

Pour les travaux recherchés, on a un dard à deux pointes, dont l'une plus reculée ne fait qu'indiquer la place du point où l'autre plus pointue pénètre plus avant. De cette manière, ces marques sont parfaitement espacées, et c'est ce qui en fait la beauté (fig. 5).

Le cordonnier a encore besoin d'un *emporte-pièce* qui ne diffère en rien des emporte-pièces ordinaires (fig. 6). Cet outil lui sert à percer les trous des oreilles pour les cordons et tous les trous des chaussures lacées.

Il ne peut pas non plus se passer du *bouche-trou*

(fig. 7); c'est un poinçon avec la pointe duquel il resserre d'un coup de marteau, les trous des clous à brocher, dont les traces, malgré les différens polissoirs qui y sont passés, paraissent sur les endroits de la semelle où ils ont été plantés. L'extrémité du poinçon porte une gravure qui représente quelqu'ornement, ce qui est plus agréable à voir que les déchirures baveuses des clous.

Ces clous sont de deux sortes, et se distinguent en clous à *monture* dont on se sert pour attacher les empeignes et le tour des quartiers à la forme, quand on monte les souliers d'homme, de femme, et les bottes (leur longueur varie depuis 16 millimètres jusqu'à 20), et en clous à *brocher*, qui se subdivisent en clous à *cambrure*, clous à *demi-talon*, et clous à *talon*, dont la longueur varie aussi depuis 16 millimètres, qui sont les plus petits, jusqu'à 40. Ces clous sont d'acier ou de fer, suivant le prix qu'on veut y mettre. Ils ont la tête carrée et divisée par une ou deux lignes frappées sur chaque face, ce qui leur a fait donner la dénomination de clous à *deux* et à *trois têtes*; on en voit dans les fig. 8, 9 et 10.

Le cordonnier doit encore avoir quelques autres outils pour fabriquer les bottes; mais comme ils ne servent uniquement qu'à cet usage, nous n'en parlerons pas pour le moment, nous réservant de les décrire lorsque nous en serons au chapitre qui traitera du bottier, que nous avons cru devoir séparer de celui du cordonnier en souliers, afin de ne rien laisser de louche et de ne rien confondre dans nos descriptions. Nous n'avons pas cru devoir ranger non plus parmi les outils, les aiguilles dont le cordonnier se sert pour coudre les ailetes et les dou-

blures, non plus que le dé à coudre qui lui est indispensable dans les mêmes circonstances, étant obligé d'effleurer le cuir qui est plus dur que les étoffes ordinaires. Il faut encore au cordonnier un *tournevis* pour attacher les fers aux talons, au moyen des clous à vis à bois et à tête perdue.

CHAPITRE II.

Des matières qu'emploie le Cordonnier dans la fabrication de toute espèce de chaussures.

§. Ier *Des cuirs et des peaux en général.*

Les cuirs et les peaux dont nous avons dépouillé les animaux, sont la base et le fondement de toutes les chaussures ; et il en a été à peu près de même dans tous les temps et chez tous les peuples. Mais avant de les employer à cet usage, il faut leur faire subir différentes préparations, par une infinité d'opérations qui constituent l'art du tanneur, celui du corroyeur, du mégissier, etc., desquels nous ne devons pas nous occuper. Cependant nous ne pouvons nous dispenser de faire connaître les principaux caractères, auxquels on reconnaît la bonté des cuirs qu'on emploie; et nous ne saurions trop recommander aux cordonniers, comme à tous les artistes et ouvriers en tout genre, de commencer l'étude de leur état, quel qu'il soit, par celle des matières premières dont ils doivent se servir. C'est de l'ignorance des qualités de ces matières, qui varient d'après beaucoup de circonstances, que dépend

la ruine d'un homme, d'ailleurs très-adroit, et qui est capable de bien exécuter ce qu'il entreprend.

Mais, pour nous en tenir à la profession dont nous entretenons nos lecteurs, il est nécessaire qu'un cordonnier qui veut réussir dans son art, connaisse parparfaitement comment s'apprêtent les cuirs ; quelle manière de tanner est la meilleure ; comment s'établissent les différences entr'elles ; de quel pays viennent les cuirs les plus durables, les peaux les plus parfaites, etc. C'est ce que nous allons dire, aussi brièvement qu'il nous sera possible.

§. II. *Des peaux de bœuf ou cuir fort, et de la vache pour semelles.*

Lorsqu'on a écorché un animal de quelqu'espèce qu'il soit, et dont la dépouille doit servir aux ouvrages qui se font en cuir tanné, on doit la mettre à sécher, ce qui se fait en l'étendant sur une latte, dans un endroit très-aéré, afin qu'elle sèche plus vite, et très-élevé pour que l'odeur n'incommode pas les voisins. Si on les laissait par terre toutes vertes, elles se gâteraient, et les rats, qui en sont friands, les dévoreraient. Par toutes ces considérations, on fera bien de les livrer au tanneur le plus tôt possible.

On ne rejette aucune peau, toutes sont soumises au travail qui doit les rendre propres à être mises en usage ; mais celles qui réussissent le mieux dans les opérations qu'on leur fait subir, sont celles des animaux qui ont toujours été bien nourris, et qui ont été ménagés dans le travail. Il faut aussi qu'ils aient atteint l'âge où toutes leurs forces sont développées. En général nos bœufs sont

les moins estimés, parce que dans presque tout les départemens où l'on s'en sert pour le labourage, on les fait trop travailler et on les nourrit mal. C'est pourquoi on leur préfère les bœufs de l'Amérique, surtout ceux du continent, dont les cuirs servent souvent d'emballage aux cotons et autres denrées coloniales. Les peaux d'Irlande et celles de Russie sont aussi très-estimées. A Marseille et à Perpignan, on travaille des cuirs du Levant qui font de très-bonne marchandise. Cependant parmi les peaux qui nous viennent de l'étranger, il s'en trouve de tellement altérées et dégradées par le peu de soin qu'on a pris de les conserver, qu'elles valent infiniment moins que les cuirs de France, et que, lorsqu'elles sont tannées, elle se cassent très-facilement et ne peuvent point par conséquent être employées qu'avec grande perte pour l'ouvrier.

La première opération qu'on fait subir aux peaux, consiste à les nettoyer, à les épiler ou les dépouiller du poil; à les dégraisser et décharner. Cette opération se fait en France de trois manières, suivant les pays, ou même suivant l'usage de l'atelier; car chaque maître a là-dessus ses idées, et chaque manière a ses partisans et ses détracteurs. Ainsi l'un préfère la chaux, l'autre emploie l'orge et un troisième se regarde plus habile, en travaillant ses peaux à la jussie. Le résultat des trois façons est le même pour les peaux. Elles sortent de cette opération avec les fibres très-dilatées, ce qui les rend propres à se charger des parties du tan qui doivent les rendre fortes, solides, très-difficiles à recevoir les impressions de l'humidité et leur conserver en même temps leur souplesse.

C'est donc après cette première opération qu'on met les peaux dans une fosse, étendues les unes sur les autres, et séparées par une couche de poudre d'écorce de chêne, qu'on a soin de renouveler jusqu'à quatre fois, pendant la durée du tannage, qui doit être de dix-huit mois, au moins. On a reconnu qu'il faut ce temps aux peaux pour se rassasier de cette poussière qui doit les pénétrer intimement, pour remplacer les parties de chair et de graisse qui ont été dissoutes et enlevées par la première opération. Après ce temps les peaux, qui alors ont pris le nom de *cuirs*, sont séchées, puis fortement battues, et ensuite se trouvent en état d'être employées par le cordonnier.

Comme l'argent dort pendant la longue opération du tannage, et que son intérêt augmenterait les bénéfices du tanneur, celui-ci abrège très-souvent le temps nécessaire à l'apprêt des cuirs; il ne leur donne quelquefois que trois poudres, et de trois en trois mois; il se contente d'unir les cuirs et d'en aplatir la surface, sans les battre sous le marteau, ce qui fait que leur tissu demeure lâche et qu'ils prennent l'humidité. Les cordonniers, jaloux de leur travail, tâchent bien de suppléer à cette lacune de l'opération, en battant eux-mêmes fortement leurs semelles, qu'ils ont fait tremper dans le baquet; mais cette façon tardive ne remplace jamais l'autre, qui est beaucoup plus efficace, lorsque le tan encore humide est plus susceptible de se lier au moyen de l'eau, qui est une espèce de jus, qu'il ne l'est dans la suite, lorsqu'il est simplement humecté d'eau pure.

Il est donc nécessaire que le cordonnier connnaisse

toutes les opérations que le cuir doit subir, et qu'il comprenne à la vue et au maniement, qu'on a abrégé le travail du tannage. Souvent même, quoique le tannage ait été bien fait, il y a des cuirs qui sont très-défectueux, et qui ayant été mal placés dans la fosse, n'ont pas reçu également dans toutes leurs parties l'impression du tan. Ces défectuosités empêchent que quelques-unes de ces parties soient propres à être employées; voilà pourquoi les tanneurs vendent souvent des semelles toutes coupées, étant obligés de les séparer de ces cuirs défectueux. Au lieu de battre ces semelles, les tanneurs les passent au cilindre, et alors elles sont mieux battues qu'au maillet.

Le cuir de bonne qualité est facile à reconnaître à la couleur unie dans toute sa surface, de quelque nuance de brun noirâtre qu'elle soit d'ailleurs; car les différens procédés dans les opérations des différens pays et des différens tanneurs influent sur cette nuance. La coupe du bon cuir doit offrir la même uniformité dans le coup d'œil; la couleur est comme sablée sur son fond, de petits points blanchâtres. Mais, si au lieu de ce fond sablé, la coupe est veinée de noir et de blanc, surtout si le milieu de la tranche présente une raie blanche dans toute sa longueur, c'est alors une preuve, ou que le tan a pénétré inégalement la peau, ou que ces deux couches ne se sont pas jointes en traversant le cuir de part en part; il faut dans ce cas le rejeter, parce qu'il ne pourrait servir de semelle qu'au détriment de la pratique, et par conséquent à celui du cordonnier.

Au maniement, le cuir doit être partout de la même

épaisseur ; offrir la même résistance, la même élasticité, la même force et la même souplesse.

Ce que nous avons dit pour les peaux et les cuirs de bœuf s'applique aussi à la vache forte à qui, suivant les pays, on donne les noms de vache noire, de vache blanche, en croute, etc. Ces dénominations ne proviennent que des procédés employés pour leurs apprêts. La vache en croûte, s'appelle ainsi en sortant de la tannerie, avant les apprêts. Les cuirs les mieux apprêtés qui nous viennent de l'étranger, sont ceux de la Russie, que les cordonniers appellent cuirs de *Roussi*; ceux de Liège, qu'on imite aujourd'hui assez généralement dans tout le nord de la France. On en tire aussi de très-bon de l'Irlande. Mais actuellement on commence dans le royaume à se passer de cuirs étrangers. Il s'en prépare qui sont d'un très-bon usage dans les départemens du Nord, des Ardennes, du Haut et du Bas-Rhin, de la Meurthe, du Doubs, dans ceux qui sont aux environs de Paris, et à Paris même ; dans tout le midi, surtout aux Bouches-du-Rhône et aux Pyrénées-Orientales. C'est dans les départemens méridionaux, qu'on emploie beaucoup de cuir de vache noire, dite *vache à la garonille*, et qu'on est très-satisfait de son usage, étant proportionnellement meilleure que le bœuf. On tire de ces vaches de Perpignan, Narbonne, et on les emploie pour semelles, mais surtout aux souliers les plus élégans, dont la semelle quoique mince, est d'un aussi bon usage que le cuir le plus fort.

Le cuir fort qu'on emploie communément à Paris, se fabrique au faubourg Saint-Marceau, à Saint-Germain et à Sens.

§. III. *Des cuirs pour première semelle.*

Avant de mettre aux bottes et aux souliers la seconde, et, s'il y a lieu, la troisième semelle, qui doivent fouler la terre, et qui par conséquent exigent le cuir le plus fort provenant, comme nous venons de le dire, des peaux de bœufs robustes et bien nourris, ou des vaches de forte race et bien choisies, on commence par attacher l'empeigne et leur quartier à une première semelle qui est de cuir apprêté de la même manière, mais qui ne demandant pas la même force, parce qu'il n'a pas la même fatigue à supporter, est ordinairement pris parmi le rebut de bœuf et de vache, ou même de cheval. Ces peaux ayant été mises à part, comme peu propres à recevoir la force nécessaire pour secondes semelles, ne reçoivent pas non plus autant d'apprêts que les peaux de choix. Elles ne sont pas soumises dans le tannage à autant d'opérations, et ne coûtent pas autant de temps ni d'argent, quoiqu'on doive les laisser long-temps dans la fosse.

Ce sont ces peaux qui, au sortir du tannage, se nomment *cuirs en croute* ; on les emploie aux premières semelles et aux tiges de certaines bottes, comme on le verra dans la suite. Dans le premier emploi, on les passe à l'huile ainsi que pour les tiges des bottes et les empeignes des souliers qui doivent conserver de la souplesse ; mais lorsqu'on doit les employer en tiges qui doivent être cirées avec le cirage fort, on les laisse sans apprêts, sans quoi elles ne prendraient point ce cirage.

En croute ces cuirs sont encore employés pour les semelles, que dans certains cas, on colle dans la chaussure sur la première semelle, ou sur la semelle unique, comme dans les souliers des femmes.

§. IV. *De la vache, d'autres cuirs et peaux employés pour empeignes et pour tiges.*

Outre la vache appelée en croute, ou pour mieux dire, tannée, et sans autre apprêt, que beaucoup de cordonniers appellent improprement *vache blanche*, et qu'ils emploient aux tiges des bottes qui doivent supporter le cirage fort, on apprête encore les peaux de vache pour servir de tiges à des bottes et à des souliers communs et grossiers, qui doivent être très-souples. Alors, on pare le cuir, ce qui en diminue la force, on le passe à l'huile, on le corroie et on le noircit, ou on le laisse dans sa couleur naturelle.

Ces préparations le rendent assez souple pour servir à ces différens usages, et il y est d'une bonne durée.

Mais ce qu'il y a de mieux pour cela, est le *veau en grain*, qu'on continue d'appeler *veau à l'anglaise*, parce que cette préparation a été en usage en Angleterre plus tôt qu'en France. Ces peaux sont très-unies, et noircies le plus souvent. Elles ont leur apprêt du côté de la chair, qu'on est parvenu à unir aussi bien que le côté de la fleur. Elles sont d'une grande souplesse, et on en fait des ouvrages aussi élégans que solides. Mais dans l'usage, les veaux femelles sont d'une qualité bien supérieure aux mâles. Cependant il faut se méfier de la beauté qu'on ne donne souvent à ces peaux qu'aux dépens de la bonté. Le cirage cache beaucoup de défauts, et le vitriol qui entre dans la préparation, les rend sujettes à se dessécher, et à se tailler facilement par l'usage.

C'est avec les peaux de cette espèce qu'on fait presque tous les souliers et bottes bourgeoises. Les tiges se pren-

ment dans ce qu'il y a de meilleur, et il est rare qu'on en puisse tirer deux paires d'une peau.

Les peaux de veau qu'on apprête à Paris dans cette qualité, sont de la plus grande beauté, par la raison qu'elle proviennent de veaux forts et bien nourris.

Il n'en est pas de même dans le Midi. La plupart de ces peaux sont petites et minces. On les apprête aussi différemment. Après qu'elles sont huilées et tannées en la manière ordinaire, on les passe à l'encre du côté du poil, on les corroie assez bien, et on leur donne le brillant; mais le côté de la chair reste brut. C'est avec les peaux ainsi préparées, qu'on fait tous les souliers de ville, pour homme et pour femme.

On fait aussi des peaux de *veau bronzé*, qu'à Paris on appelle *veau de Suisse*. Il y en a de toutes les couleurs. La surface veloutée qu'on leur donne se prend du côté de la chair.

On emploie aussi pour les souliers et les escarpins, et mieux encore pour les souliers de femme, les peaux de chèvre qu'on appelle maroquin, parce qu'avant de les fabriquer en France, on les tirait de Maroc. On en trafique encore par échange, dans les Echelles du Levant, contre des draperies du midi de la France.

Il y a des maroquins de toutes les couleurs, et à Paris on en a saisi la fabrication au point que ceux qu'on y travaille surpassent peut-être ceux qu'on apporte de l'étranger.

On fabrique aussi dans plusieurs départemens, de faux maroquins, avec les peaux de mouton. Ils ne doivent servir que pour doublure; mais souvent on les emploie aussi pour les dessus des souliers de femme,

qu'on appelle *souliers de pacotille*, et qu'on donne à très-bon marché.

Parmi les couleurs qu'on donne aux maroquins, il en est qui brûlent la peau et la dégradent en peu de temps. Telles sont celles comme la bleue, où il entre du sulfate de cuivre (vitriol bleu); les cordonniers ne doivent employer ces couleurs que de commande.

§. V. *Des peaux de mouton employées par les Cordonniers.*

Les cordonniers ne doivent employer les faux maroquins que pour doublure, comme nous venons de le dire. La couleur la plus à la mode aujourd'hui pour cet usage, est la couleur jaune pour tous les souliers. On voit quelques tiges de bottes doublées en vert et en rouge, quelques souliers en plusieurs couleurs à la fois disposées par bandes.

Les gros souliers dont on double le quartier dans certains pays avec de la *basane* ou peau de mouton tannée et passée à l'huile sont toujours bordés de cette même peau.

L'on emploie pour doubler le quartier des souliers de femme et la première semelle, quelquefois aussi pour les souliers minces des hommes de la peau de mouton apprêtée en blanc, travail des mégissiers. On en double aussi la genouillère des bottes des pages.

§. VI. *Considérations sur toutes les peaux qu'emploie le Cordonnier.*

Les cordonniers ne doivent pas apporter moins de soin dans le choix des peaux que dans celui des cuirs, puisqu'ils doivent soigner les autres parties de la chaus-

sure, comme les semelles. Nous ne saurions trop leur recommander de les choisir douces, unies, et de bien faire attention aux coutelures qu'elles peuvent avoir essuyées dans les différentes opérations qu'elles ont subies.

Il faut avoir des yeux de lynx pour voir à travers les apprêts et sous les cirages des défauts que le corroyeur a eu le plus grand intérêt à masquer; mais lorsque le choix est fait, le cordonnier dans quelque partie qu'il travaille, doit approprier chaque endroit d'une peau à l'usage auquel il est le plus propre, et tâcher, en débitant ses pièces, de faire le moins de dégât possible, puisque l'économie est le premier bénéfice et que les coupeaux ne servent à rien.

J'ai vu avec peine qu'ils coupent les tiges, les avant-pieds, les empeignes, les quartiers à tort et à travers avec beaucoup de précipitation, sur des patrons de papier dont ils s'écartent souvent tant en dehors qu'en dedans, parce que le papier ne peut résister à l'impression du tranchet. Ils n'ont aussi qu'un seul patron pour toutes les grandeurs.

Avec le cuir qu'ils prodiguent dans une semaine, ils auraient des patrons de trois grandeurs, en planches très-minces de noyer qu'ils suivraient dans leurs contours avec bien plus d'exactitude et d'économie.

Ce que je prends la liberté de leur observer, n'est pas nouveau : car j'ai vu un tanneur couper ses tiges de botte avec une planche pareille qu'il suivait très-exactement. Cet homme en agit ainsi, parce que sans doute il connaît mieux le prix du cuir par la peine qu'il lui donne à préparer, détails dans lesquels le cordonnier ne peut point entrer.

§. VII. *Du fil qu'on appelle aussi* ligneul, *et que d'autres appellent improprement l'*aiguillée, *et de la manière de le préparer.*

Le cordonnier est obligé de joindre toutes les pièces qui composent les chaussures, par beaucoup de coutures qui doivent être d'autant plus solides qu'elles doivent résister au travail rude de la marche et aux mouvemens les plus violens que peut occasionner le corps par son poids joint à la force des nerfs et des muscles. Il faut donc que le fil qui sert à ces jointures, soit proportionné aux efforts qu'il aura à supporter. Le fil ordinaire ne vaudrait donc rien pour cela ; mais comme l'*union fait la force*, on a imaginé de joindre ensemble plusieurs fils, qui par leurs accords forment une espèce de ficelle très-solide, qu'on poisse ensuite afin de la rendre moins susceptible des impressions alternatives de la sécheresse et de l'humidité.

Il faut d'abord observer que quoique les coutures se fassent avec deux fils qu'on mène de front, il n'y a pourtant qu'une aiguillée dont les deux bouts passent toujours ensemble par le même trou qu'a fait auparavant l'alêne ; par cette construction de l'aiguillée on évite les nœuds qui étant proportionnés à la grosseur du fil, se trouveraient faire un très-mauvais effet lorsqu'ils seraient en évidence, et pourraient gêner s'ils étaient cachés.

En second lieu, il est nécessaire que ce fil soit plus ou moins gros suivant le travail auquel il est destiné ; mais que, dans tous les cas, il soit très-pointu par les deux bouts, afin de faciliter son entrée dans le trou de l'alêne, et qu'encore pour qu'il n'éprouve aucune difficulté à cet égard, on arme ces deux bouts d'une soie de sanglier

qu'on a trouvé le moyen d'y adapter de manière qu'elle en fait partie intégrante.

Tout cela s'exécute de cette manière :

L'ouvrier sait d'avance, à peu de chose près, quelle longueur il doit donner à son fil. En conséquence, il prend le bout du fil peu tordu d'un peloton qu'il a à ses pieds dans le caillebotin, ou dans un panier, et mesure à brassées la première longueur qu'il porte sur son genou afin de la séparer du reste du peloton, ce qu'il fait en détordant le fil avec la paume de sa main sous laquelle il le déroule. Le fil en se séparant, ne casse pas, mais il se défile, et alors les brins dont il ?osé étant plus longs les uns que les autres, présen... ne extrémité irrégulière et qui se termine imperceptiblement par un seul brin. L'ouvrier répète cette opération autant de fois qu'elle lui est nécessaire pour grossir son aiguillée au point qu'il le désire; après quoi il a une aiguillée composée de plus ou moins de fils, mais dont les extrémités sont très-effilées. Il tord ensemble d'un coup du plat de la main sur son genou toutes les effilures de ces extrémités et les passe deux ou trois fois sur la pelote de poix qui les incorpore toutes ensemble et n'en fait qu'un seul fil très-pointu auquel il ne manque que d'adapter la soie de sanglier pour qu'il soit assez ferme et propre à entrer dans le trou de l'alêne.

L'ouvrier, à cet effet, prend la soie de sanglier et la fend par le milieu, du côté pointu, c'est-à-dire, du côté opposé à celui qui tenait à la peau de l'animal. Il pousse la fente jusque vers le milieu, ayant soin de la placer entre le pouce et l'index de la main gauche, de manière que le bout fendu soit tourné en bas dans sa main. Alors il insinue

de la main droite l'extrémité du fil jusqu'à l'enfourchement de la fente, et joignant ce bout de fil avec un des bouts de la soie, il les met entre l'index et le doigt du milieu, sans lâcher la soie qu'il tient avec le pouce et l'index, et reprenant les deux bouts joints qui se trouvent en dehors de la main, il les tord ensemble en tournant, à gauche avec le pouce et l'index de la main droite; après cela il les serre entre les deux doigts où ils se trouvent, afin qu'ils ne se détordent pas, et prenant des deux mêmes doigts de la main droite l'autre bout de la soie fendue, il la tord dans le même sens et la joint côte à côte avec celle qu'il a entre les doigts. Elles s'empressent de se tordre en se joignant, et forment, en favorisant cette tension à droite, avec le premier cordonnet, un cordon composé de trois cordonnets; après cela, sans rien changer à la position du fil entre ses doigts, il jette l'aiguillée par-dessus l'ongle de l'index, et avec la pointe de la petite halène à jointure, il fait un trou au milieu du cordonnet qu'il vient de retordre à près de deux centimètres des bouts des branches de la soie. Il passe la soie dans ce trou par le bout entier, et en tirant doucement ce bout afin que la soie se redresse, il se fait en cet endroit une espèce de nœud qui fixe définitivement la soie au fil d'une manière solide en empêchant les deux cordons de se détordre. Il répète cette opération, si, en faisant le trou, il n'a pas réussi à prendre le milieu du cordonnet; mais cette répétition est inutile si à la première fois il a rencontré assez juste le milieu.

Alors il achève de tordre son fil d'un bout à l'autre. Il l'appuie sur un de ses genoux, sur une de ses *extrémités*, et le faisant rouler sous la paume de sa main qu'il

pousse toujours en avant à chaque fois qu'il avance une longueur du fil, il parvient à l'autre extrémité en continuant le même manége, et le fil se trouve alors assez tordu : car il ne faut pas qu'il le soit trop. Il est prêt à être poissé, ce qui se fait en le passant et repassant à plusieurs reprises dans toute sa longueur sur la pelote de poix que l'ouvrier tient dans sa main.

Il y a encore une autre façon de tordre le fil, qui est préférée par les anciens cordonniers.

On prend un bout de l'aiguillée dont on fait une boucle que l'on serre entre le pouce et l'index de la main gauche, laissant la soie en dehors, et avec la main droite on fait passer le fil sous le pouce par derrière la boucle, et ensuite sur le bout de l'index comme pour entrelacer le fil, puis on le roule sur le pouce et au dernier tour on défait la boucle dont on prend le fil, et on tire ce fil qui déroule tout l'emmaillotage du pouce en commençant par le tour qui a été fait le premier. De cette manière le fil est tordu au point qu'il faut. En cas de besoin, on répète deux ou trois fois la même opération. Quoique les ouvriers qui y sont habitués la fassent très-vite et avec beaucoup de dextérité, on ne l'emploie presque plus, parce qu'elle n'est pas à beaucoup près aussi simple que l'autre.

Comme aujourd'hui on a adopté l'usage de joindre et de piquer les ouvrages plus recherchés avec du cordonnet de soie, ce qui est infiniment plus propre et qu'on trouve aussi solide, on adapte les soies aux deux bouts de l'aiguillée du cordonnet de la même manière, c'est-à-dire, en décordant une petite partie de chaque extrémité du cordonnet et en y tordant les deux bouts

fendus de la soie qu'on retord ensuite en sens contraire; après cela on y fait le nœud en passant la soie par le milieu du cordonnet, comme cela a été dit.

§. VIII. *Des coutures que le Cordonnier emploie dans ses ouvrages.*

Le cordonnier emploie différentes espèces de coutures, suivant l'ouvrage qu'il doit faire, ou plutôt suivant les différentes parties de son ouvrage.

La plus simple est la couture ordinaire qui se fait avec un carrelet ou une aiguille anglaise et du fil de Bretagne. Cette couture sert à attacher intérieurement les ailetes aux empeignes; les doublures, les contre-forts des souliers, etc.; l'aiguille prend toute l'épaisseur de la pièce qui double, mais elle effleure seulement à mesure celle qui est au dehors.

Lorsqu'il doit joindre ensemble deux pièces intérieures de doublure ou les ailetes au contre-fort avant de les coller et de les coudre intérieurement, alors il se sert de la couture *en surget* qu'il exécute aussi à l'aiguille.

Toutes les autres coutures se font avec l'aiguillée de fil préparée avec la soie de sanglier, ou avec le cordonnet de soie dont il a été question à l'article précédent.

Ces coutures sont : 1° la *couture à jointure*, qui sert à joindre deux tranches de deux pièces ou d'une seule bout à bout, en prenant seulement la moitié de l'épaisseur du cuir. Cette couture s'exécute sur le billot à jointure avec l'alêne à joindre.

2° La *couture à semelle* qui se fait sur l'ouvrage mis en forme et à peu près de la même manière que la précédente. Quand on l'emploie pour la première semelle,

on prend en effleurant le cuir seulement, la première semelle : on traverse la trépointe et le soulier ; quand on l'applique à la seconde semelle et aux talons, cette couture passe dans la gravure, traverse la semelle et la trépointe, ou le talon et la couture du quartier, comme cela sera expliqué dans la suite.

3° La *piqûre*, au moyen de laquelle l'aiguillée traverse de part en part la partie où elle s'applique. Cette dernière couture, lorsqu'elle est bien exécutée à très-petits points, avec l'alêne à piqûre, réunit la solidité à l'agrément.

4° La *chaînette* dans laquelle les fils ne passent pas dans le même trou, mais se croisent l'un sur l'autre pardessus les tranches des pièces qu'on veut joindre. Cette couture n'est guère employée que dans les raccommodages et appartient aux savetiers plus qu'aux cordonniers.

5° Enfin la *couture suivie* qui ne sert qu'à border les souliers et attacher par-dessous la genouillière de quelques bottes.

Les quatre premières coutures, et généralement toutes celles qui s'exécutent avec l'alêne, se conduisent avec deux fils égaux qui passent toujours par le même trou, ce qui se fait de cette manière :

L'ouvrier ayant fixé les deux pièces sous son tire-pied et sur le billot, s'il s'agit d'une jointure, ou sur son genou, s'il veut attacher des semelles, ou piquer ce qui, dans certains cas, se fait sur la forme à cabriolet, l'ouvrier, dis-je, fait un trou à l'endroit par où il veut commencer, y passe un des bouts de l'aiguillée et tire l'aiguillée jusqu'à ce qu'il soit arrivé à sa moitié, ce qu'il

fait très-facilement en ajustant les deux soies et en tirant les deux fils en même temps.

Après cela il prend une des soies de la main gauche et l'autre de la main droite, ou bien il la place entre ses lèvres et fait le second trou avec son alêne de la main droite en appuyant légèrement vis-à-vis avec le pouce de la main gauche, et tout de suite, en retirant l'alêne, il enfile dans le trou la soie de la main gauche, et dans le même trou celle du fil de droite. Il les tire lestement toutes deux à la fois par le bout avec la main opposée à celle qui les a introduites, les lâche quand elles ont dépassé le trou, pour reprendre le fil qu'il tire horizontalement, qu'il lâche et reprend encore en allongeant horizontalement les deux bras aussi loin qu'il le peut, et il répète ce manége jusqu'à ce qu'il arrive au bout des deux fils ; le point est formé.

Alors il fait un tour du fil qui est à gauche sur la manique, et un tour du fil de droite sur le bout du manche de l'alêne, et il tire avec plus ou moins de force les deux fils selon qu'il a plus ou moins besoin de serrer le point. Après quoi il fait un autre trou et recommence la même opération jusqu'à la fin de la couture; de manière qu'à chaque point les deux fils changent alternativement de côté: celui qui est à gauche devient à droite, ainsi de suite. Parvenu au denier point, l'ouvrier noue les fils d'un nœud simple et les coupe d'un coup de tranchet. Il donne quelques coups de marteau dessus, et la couture est terminée.

§. IX. *Des différens fils et du cordonnet que l'on emploie pour ces coutures.*

Pour les coutures qui se font à l'aiguille, le cordonnier n'a besoin que du fil ordinaire dont se servent

les tailleurs et autres ouvriers, et qu'on appelle dans le commerce, *fil de Bretagne*, qui se vend à bon compte, dans différentes couleurs. Mais pour former l'aiguillée, il emploie un fil gris ou roux peu tordu, que des femmes filent exprès pour cela dans tous les pays où l'on travaille le chanvre.

Le nord de la France tire du fil des départemens septentrionaux, et l'Aveyron ou le Puy-de-Dôme en fournissent à tous les cordonniers du midi. Sa grosseur est toujours la même; mais l'ouvrier, en mettant plusieurs fils dans son aiguillée, la met au point qu'il la désire, comme nous l'avons déjà dit.

Aujourd'hui, excepté dans les semelles et les talons, tous les ouvrages un peu propres, soit en bottes, soit en souliers, se cousent avec du *cordonnet* de soie qu'on tire de Lyon, et qui s'achète tout dévidé sur des bobines. Ce cordonnet est très-solide, et les coutures auxquelles on l'emploie sont très-propres, surtout dans les piqûres.

§. X. *Des soies de sanglier* (*fig.* 19, *de la pl.* vii).

Ces *soies* dont on garnit les deux bouts de l'aiguillée de fil ou de cordonnet, pour faciliter leur entrée dans le trou de l'alène, nous viennent d'Allemagne et se vendent par paquets. Il y en a de trois sortes dont les qualités se tirent de leur force, ce qui forme trois numéros dans le commerce.

Quoique cet article ne soit pas d'un prix exhorbitant, il coûte cependant assez cher pour qu'au bout de l'année, il diminue le bénéfice de l'ouvrier chargé de le fournir.

On a essayé de se servir des soies de porc domestique; mais on les trouve trop faibles ; cependant, nous avons de ces animaux qui sont noirs, dont les soies sont très-fortes.

Les départemens de la Creuse, de la Corrèze et autres, en nourrisent dans les bois qui sont d'un naturel aussi sauvage que les sangliers. Il serait à désirer que quelqu'un fît des essais pour roidir leurs soies au moyen de quelqu'apprêt ; ce qui ne paraît pas très-difficile. Alors on pourrait se passer d'en faire venir de l'Allemagne, moins pour l'affranchir de l'impôt qu'on lui paie, qui pourtant n'est pas à dédaigner, que parce qu'on peut raisonnablement prévoir que, si la population continue d'augmenter, et si l'on continue à détruire les forêts, le temps viendra où l'Allemagne aura peut-être assez à faire pour pourvoir à ses propres besoins.

On propose souvent des prix pour des recherches bien moins utiles, et on fait tous les jours des découvertes infiniment plus difficiles, ou au moins qui sont infiniment plus étonnantes, que ne serait celle que nous indiquons.

Avant de terminer cet article, il est bon d'observer que la soie a quelquefois besoin d'être *appointée*, ce que l'ouvrier fait en l'aiguisant avec une pierre-ponce.

§. XI. *De la poix et de la cire qui servent à fortifier l'aiguillée.*

Pour rendre les fils plus durables en les mettant à l'abri de l'humidité, il est absolument nécessaire de les enduire d'une matière grasse, qui, en outre, les rend

plus tenaces en collant ensemble tous leurs filamens, et les empêche de se casser en se défilant, ce qu'ils ne manqueraient pas de faire à force de passer et de repasser par des trous qu'ils sont obligés d'élargir, et qui de leur côté tendent toujours à se fermer par l'élasticité du cuir.

On enduit donc l'aiguillée de *poix* ou de *cire*, selon le travail auquel on la destine, et on prépare avant de les employer, ces matières qui, sans cela, seraient l'une trop dure et l'autre trop molle.

La *poix* est la résine que l'on fait découler vierge des pins, en faisant au tronc une entaille de deux coups de hache, ou bien qu'on obtient en brûlant dans un four fait exprès, des coupeaux du même bois. La poix qui découle par le canal creusé sur le sol de ce four, est plus noire que l'autre.

On prend une livre de cette résine qu'on fait fondre dans une casserole de terre, on jette dans la fusion une once de suif et un peu d'huile et on mêle ces drogues avec une spatule. Lorsque le mélange commence à se refroidir, on en fait une ou deux pelotes qu'on pétrit dans la main, qu'on amadoue, qu'on allonge à plusieurs reprises jusqu'à ce que la matière soit tout-à-fait gluante. Alors elle est prête à être employée.

Cet emploi consiste à passer et à repasser plusieurs fois sur la pelote qu'on tient dans sa main, l'aiguillée, tantôt par une moitié, tantôt par l'autre, jusqu'à ce qu'elle soit au point que l'on désire.

Quoique plusieurs emploient le cordonnet de soie sans le poisser, il est beaucoup plus avantageux pour l'ouvrage, de le passer sur la pelote, par les raisons ci-dessus déduites.

On emploie la cire au même usage lorsqu'on travaille sur des étoffes que le moindre atome de poix salirait par une tache indélébile.

Si on veut conserver la couleur de la couture, comme par exemple, une piqûre blanche, il faut se servir de cire blanchie; mais lorsque c'est indifférent, on se sert également de cire vierge, c'est-à-dire, telle qu'elle est sortie de la fonte lorsqu'on en a séparé le miel.

Si la poix, pendant l'été, devenait trop molle, on y ajouterait de la résine ou de l'huile pendant l'hiver, si sa dureté en empêchait l'emploi.

Dans les mêmes cas pour la cire, on la pétrirait l'été avec un peu de fleur de soufre, ou de céruse, selon qu'elle serait blanche ou jaune. Dans le cas de dureté, on se contenterait de la ramollir avec un peu de chaleur. Celle de la main suffirait.

§. XII. *De la colle ou pâte dont se servent les Cordonniers, etc.*

Il est peu de circonstances, ou, pour mieux dire, il n'en est point où le cordonnier mettant deux peaux ou deux cuirs ensemble, ne soit obligé de les coller l'un à l'autre. Il colle les ailetes, les contre-forts, les cambrures, les doublures, etc. Et il se sert pour cela d'une colle très-épaisse, qu'à cause de cela, il appelle la *pâte*.

C'est de la colle ordinaire de farine de froment, cuite et mise dans la consistance nécessaire. Elle est encore meilleure avec de la farine de seigle passée. Pour la composer, on met dans le vase la farine de seigle, et on jette dessus de l'eau bouillante, la quantité nécessaire; on pétrit ce mélange avec une cuillère de bois, jus—

qu'à ce qu'il est bien incorporé et mis à la consistance où on la désire.

La pâte se tient dans une espèce d'écuelle qu'on appelle *sébile*, et qui est toujours à portée de l'ouvrier qui en a besoin à chaque instant.

Dans toutes les professions on est obligé de graisser souvent les outils, surtout ceux qui servent à percer, comme les tarières, les mèches, les avant-clous, etc., afin de favoriser leur action ; le cordonnier traversant à chaque instant avec son alêne, une matière qui, par sa contexture, oppose beaucoup de résistance, est obligé de graisser son outil, quelquefois à chaque trou qu'il veut faire, lorsqu'il y a plusieurs épaisseurs de cuirs les unes sur les autres.

Il se sert pour cela d'une pelote de cire, soit jaune, soit blanche, qu'il a toujours, ou sur l'établi devant lui, ou dans le trou de l'astic en os, ou entre sa cuisse et son ventre, dans le plis du tablier.

Quelques-uns emploient au même usage du suif, qu'ils ont fondu dans un petit pot.

§. XIII. *Du pot au noir et des cirages.*

Dans le cours de son travail, l'ouvrier est souvent obligé de noircir quelques pièces de cuir de couleur naturelle qu'il a employé. Il noircit aussi la tranche des semelles et des talons, quelquefois même toute la surface de la seconde semelle ; il a, à cet effet, toujours par terre à côté de lui, un pot plein d'encre ordinaire faite d'une dissolution de sulfate de fer (couperose) par l'acide gallique (la décoction de noix de galle) : mais partout où il se trouve des chapeliers ou des

teinturiers, les ouvriers y vont faire remplir leur pot à très-bon marché. Lorsque le noir est trop clair, ils peuvent y faire dissoudre un peu de couperose, et non pas y mêler du noir de fumée comme font quelques-uns. Le *pot au noir*, comme ils l'appellent, doit être garni d'un pinceau pour faciliter l'usage de la teinture qu'il contient.

Lorsque le cordonnier-bottier a fait des bottes fortes ou dont la tige faite de vache en croute a besoin d'être fortifiée, il emploie de la manière dont il sera dit à son article, le cirage suivant.

Cirage n° 1.

Prenez, une livre de cire jaune,
 Deux livres de poix résine, connue sous le nom d'arcanson,
 Trois onces de noir de fumée.

Faites fondre dans une casserole sur le feu, les deux matières grasses; mêlez-y le noir de fumée et remuez bien le mélange avec une spatule de bois ou de fer jusqu'à ce que toutes ces drogues soient bien incorporées. Lorsque vous voudrez vous en servir, il faudra faire chauffer ce cirage et l'étendre très-chaud avec un *gipon*, qui est un tampon de toile attaché au bout d'un petit bâton. Le procédé pour se servir de ce cirage sera décrit plus au long à l'article des bottes fortes.

Cirage n° 2.

Lorsque l'on a employé pour des tiges ou des souliers forts, ou pour ceux des militaires, de la vache corroyée, ou du veau, sans noircir, et dont la fleur est en dedans,

et qu'il est nécessaire que ces ouvrages soient noircis, on emploie le cirage dont voici la recette :

Prenez, Suif ou graisse de mouton, une livre.
Cire vierge, quinze onces.
Noir de fumée une once et demie.

Faites fondre les matières ; mêlez-y le noir de fumée comme ci-dessus, et lorsque le mélange sera bien fait étendez-le à chaud avec le gipon sur le cuir que vous voulez noircir. Ce cirage ne brûle pas le cuir et lui conserve sa souplesse.

Cirage n° 3.

Pour tous les autres ouvrages plus délicats, et qu'on veut rendre très-brillans et très-lustrés, on doit employer le cirage suivant :

Prenez deux *citrons* dont vous exprimerez le jus, que vous mêlerez avec
Deux onces d'*acide hydro-chlorique* (esprit-de-sel),
Dissolvez dans ce mélange,
Deux onces de *sulfate de zinc* (vitriol blanc).
Deux onces de *noir d'ivoire*.

Ces drogues étant bien dissoutes, vous les verserez dans un litre de vinaigre blanc, et vous y ajouterez :
Deux onces de *gomme*, soit arabique, soit d'abricotier, prunier, cerisier, etc.
Deux onces de *sucre candi*.

Vous boucherez bien la bouteille, et conserverez pour l'usage.

Même cirage simplifié.

Cette recette me paraît bien chargée de drogues, et de drogues corrosives qui doivent brûler le cuir en peu de

temps ; il me paraît donc que la suivante doit lui être préférée.

Prenez deux onces d'*acide sulfurique* (huile de vitriol), dans lequel on fait dissoudre

Deux onces de *noir d'ivoire*.

Jetez ce mélange bien incorporé, dans une bouteille de bierre forte ; ajoutez-y

Deux onces de quelle *gomme* d'arbre de France que ce soit.

Deux onces de *sucre-candi*.

Bouchez la bouteille, et conservez pour l'usage.

On verse ce cirage dans une assiette, et après avoir bien nettoyé la place sur laquelle on veut l'appliquer, on l'y étend avec un pinceau ; après cela on le sèche et on le rend luisant à force de le frotter avec une brosse propre.

Même cirage en consistance dure.

Lorsqu'on a composé le cirage précédent, on y ajoute le double de sucre et deux fois autant de gomme. On y met autant de noir dissous, qu'il en faut pour le pétrir et le réduire en pâte, qui bientôt se durcit à l'air, et quand on veut s'en servir on passe sur la tablette, une brosse légèrement mouillée.

Voilà ces cirages que vantent tant, sous le nom de *cirage anglais* des hommes qui ne voient rien de beau que ce qui vient d'Angleterre.

Ils veulent que leurs souliers soient cousus à l'anglaise, fabriqués avec du cuir anglais, piqués à point d'Angleterre, etc. Dans leur ridicule anglomanie, il ne leur manque pour être Anglais, que d'avoir un peu plus de patriotisme.

On vend encore un cirage qui doit aussi sans doute être anglais, et qu'on assure être fait sans acide et par

conséquent plus propre à nourrir et entretenir le cuir. Mais on peut dire de ce cirage, que le remède est pire que le mal. Au lieu de noir d'ivoire qui ne peut se dissoudre que par l'intermédiaire d'un acide, on n'y met que du noir de fumée qui ne sèche jamais ; de manière que des bottes, ou des souliers cirés de cette manière, salissent tout ce qu'ils touchent. D'ailleurs ce cirage ne prend jamais le brillant de l'autre.

Cependant il serait possible de faire un cirage qui serait purgé d'acide. Il faudrait pour cela étendre plusieurs fois de beaucoup d'eau la dissolution de noir et la passer au papier, afin de retirer le noir qui alors serait dissous et susceptible de s'incorporer avec les liquides, comme le noir de fumée. Mais ce cirage donnerait plus de peine qu'il ne vaudrait.

Au reste, il ne faut pas croire que les cirages dont nous avons donné la recette, soient les mêmes que ceux que vendent les décrotteurs. Les meilleurs de ceux qu'ils vendent ou qu'ils emploient, sont composés avec du charbon d'os au lieu de noir d'ivoire. Beaucoup y mêlent encore du noir de fumée. Un des premiers marchands décrotteurs de la capitale, m'a avoué que s'ils employaient le noir d'ivoire, ils ne s'en tireraient pas. Il a tort : le noir d'ivoire est cher, mais il en faut très-peu, et avec un litre de cirage, il y a pour cirer beaucoup de souliers et de bottes, comme cela est facile à prouver par le compte ci-après :

2 onces d'acide.	0 20c
2 onces de noir d'ivoire.	30
Bière.	25
2 onces de gomme.	30
2 onces de sucre.	40
	1f 35c

Les décrotteurs des quais, et les domestiques des hôtels garnis où logent les étrangers de la classe moyenne, ne font pas même le cirage aussi cher que celui-là. Ils se contentent de prendre,

 3 onces d'acide.

 3 onces de noir qu'on leur vend pour noir d'ivoire.

 Un verre de mélasse.

 2 onces d'huile d'olive ou soi-disant telle.

 Et du vinaigre, ce qu'il en faut pour deux litres de cirage terminé.

§. XIV. *Des merceries et fournitures que le Cordonnier doit avoir dans son magasin.*

Le cordonnier qui ne veut pas être continuellement chez les marchands en détail, doit fournir son magasin de quelques autres articles qui sont nécessaires à la confection de ses travaux.

Tant qu'on mettra des fers aux talons, il devra en avoir des trois façons qu'on y emploie et qui sont représentées par les fig. 1, 2, 3, (pl. VII).

Le plus simple est tout uni et s'attache au talon comme un fer se fixe sur la corne d'un cheval (fig. 1re).

Le second (fig. 2) reçoit le talon dans un petit rebord et on l'attache avec trois vis à bois. Tous ces talons portent trois petits tenons percés pour recevoir les vis ou les clous.

Le troisième reçoit aussi d'un côté le talon comme le précédent, et par-dessous, un autre cuir qui l'empêche de faire du bruit en marchant (fig. 3).

Cette méthode de ferrer les souliers et les bottes m'a toujours paru ridicule, par le tapage que font les jeunes gens. D'ailleurs les fers endommagent les

parquets et ne sont d'aucune utilité pour la durée du soulier, dont la pointe qui n'est pas ferrée s'use et force à abandonner le soulier lorsque le talon est encore neuf.

Ainsi, on commence à se dégoûter de cette méthode, et ou remplace les fers par des chevilles qui sont aussi de fer, et qui remplissent mieux le but sans avoir les inconvéniens des fers (fig. 4.) Ces fers se font aussi en cuivre jaune.

Ces chevilles sont carrées comme celles de bois. Il y en a depuis un jusqu'à deux centimètres, elles pèsent de deux à trois livres le mille et elles ne se vendent pas cher.

On en vend aussi en bois tendre, qui sont d'un grand usage pour les cordonniers et les savetiers.

Les cordonniers emploient encore une grande quantité de clous de plusieurs espèces, parmi lesquels on remarque :

Les vis à tête perdue pour attacher les talons. Ils ont un peu plus d'un centimètre (fig. 5). Les clous dits *à vis*, quoiqu'on les enfonce sans tourne-vis à coups de marteau.

La prétendue vis n'est autre chose que la bavure du fil-de-fer qu'on serre fortement dans la mâchoire de l'étau, dont les raies s'impriment dans le clou pendant qu'on lui fait la tête à coups de marteau. Toutes les pointes ont sous la tête cette espèce de vis, qui retient assez bien le clou dans le cuir, surtout lorsqu'il s'y est rouillé (fig. 6).

Ces pointes varient pour la grandeur, depuis 5 millimètres jusqu'à 11 ; les petites servent pour les semelles, les longues pour les talons (fig. 9).

Elles varient aussi pour la grosseur depuis un jusqu'à trois millimètres, et pour la forme il y en a à tête plate d'un millimètre et demi jusqu'à 6 millimètres, à tête presque ronde, à tête bombée, à tête demi-bombée, etc. (Voyez les fig. 7 et 8.)

Au lieu de ces pointes, on emploie pour les gros souliers des clous dont la jambe carrée n'excède pas la longueur de 12 millimètres, mais dont la tête faite comme un marteau à deux pannes arrondies, en a jusqu'à vingt.

Il y en a à tête plate et à tête pointue qu'on appelle *pointes de diamant*. Toutes ces variétés sont représentées par les fig. 11.

Les cordonniers consomment aussi beaucoup de galons noirs et blancs ordinaires et à double chaîne (fig. 12 et 13);

De velours de première et de seconde qualité, depuis le n° 10 jusqu'au n° 16;

De ganses de bottes de plusieurs qualités distinguées par leur force (fig. 14);

De coulisses noires et de blanches, de neuf et de treize fils, de simples et de doubles;

De galettes de soie ordinaire (fig. 15 et 17);

De rosettes de souliers unies et de brodées en paillettes ; } fig. 16.
De petites boucles de chrysocolle et d'acier;

Des cordonnets de soie assortis de couleurs, ou en blanc de toutes qualités (fig. 18);

Enfin de tous les articles de mode à mesure qu'ils paraissent, et qui ne peuvent point être décrits.

Cependant l'homme prudent ne se chargera pas d'une

provision trop abondante de ces bagatelles, parce que lorsqu'elles passent de mode, ce qui arrive souvent très-vite, il s'expose à perdre une partie du bénéfice qu'il a fait précédemment ; il vaut donc mieux qu'il lui en manque deux douzaines que s'il en avait une demi-douzaine de reste, avec d'autant plus de raison qu'il n'y a pas grande spéculation à faire pour les cordonniers de Paris, vu qu'à chaque instant ils peuvent trouver tout ce qui leur est nécessaire chez les marchands de *crépin* (c'est le nom qu'on donne aux marchands qui fournissent les cordonniers de tout ce qui est relatif à leur profession.) Ces marchands abondent à Paris ; le magasin qui paraît le mieux monté dans ce genre, est celui du sieur Barbeau jeune, successeur du sieur d'Heuz, dit Bourguignon, quai de la Ferraille, n° 42, à l'enseigne de Saint-Crépin.

On trouve aussi dans ce magasin toutes sortes de semelles de liége pour préserver de l'humidité ;

Des semelles de crin ;

Des semelles de buffle apprêté comme les peaux de chamois ;

Des semelles en molleton, de laine et de coton ;

Des semelles feutrées et autres, pour tenir les pieds chauds pendant l'hiver ;

Toutes sortes d'aiguilles à coudre, et des carrelets à différens tranchans ;

Des manches pour tous les outils de cordonniers et de bottiers, et généralement tout ce qui leur est nécessaire.

On y trouve même des nécessaires pour les ouvriers qui courent et qui peuvent porter leur gagne-pain dans

leur poche, au moyen d'une invention qui consiste à réunir les outils en un seul. Pour cet effet, on a terminé les mailloches, les fers d'avant, ceux d'après, les roulettes, les coulisses, les fers à jointure et à piqûre, par une queue taraudée. Un fer à talon est écroué au même pas de vis, et sert à emmancher tous les autres outils, ce qui est très-commode pour voyager, surtout d'après l'usage qu'on a d'obliger les ouvriers à fournir leurs outils.

CHAPITRE III.
De l'atelier du maître Cordonnier.

§. Ier *Objet de ce chapitre.*

Quoique nous ayons annoncé que nous montrons l'atelier du cordonnier de département qui réunit le maître et les compagnons dans le même appartement, et que nous ayons en conséquence réuni dans un même chapitre tous les ustensiles et tous les outils, ne les distinguant dans les articles que par la matière dont ils sont fabriqués; il paraît pourtant nécessaire de distinguer dans un chapitre à part, quels sont les outils, ustensiles et instrumens propres au maître seul, et qui ne conviennent qu'à ses travaux. Nous allons donc les trier parmi les autres, et les en séparer, pour ainsi dire; et ceux que nous ne nommerons pas ici, resteront au garçon ouvrier. Nous n'aurions pas cru devoir mettre ce chapitre d'après l'avertissement que nous avions donné à la fin du premier paragraphe du chapitre premier; mais les gens de l'art l'ont jugé nécessaire.

§. II. *Des outils particuliers au maître Cordonnier.*

Le maître cordonnier se sert quelquefois de l'écoffrai pour couper les souliers de femme ; mais pour les bottes et les souliers d'homme, il a un établi semblable à peu près à celui du tailleur, avec la différence qu'il est beaucoup plus épais, c'est-à-dire, qu'il a un décimètre d'épaisseur.

Les *casseroles* des différens cirages appartiennent aussi à son atelier, parce que l'ouvrier lui rend ses ouvrages bruts.

Les *formes* et les embouchoirs de boutique, et généralement toutes les formes, appartiennent aussi au maître, et il est souvent obligé d'y retoucher lorsque le formier les lui rend.

Le *compas* est un instrument dont il ne peut se passer, d'après la manière actuelle de prendre mesure; mais il faut espérer qu'il adoptera bientôt la manière que nous avons indiquée, lorsqu'il en aura reconnu l'utilité (pl. 1re, fig. 6, 7, 8, 9, 10, 11).

Il applique aussi les *hausses* sur les formes pour les mettre aux différentes mesures, si toutefois il en a besoin (pl. II, fig. 4).

La *corne* ne le quitte presque jamais, et il ne va chez ses pratiques qu'avec sa corne dans sa poche (fig. 9).

Il se sert aussi d'un *tranchet droit* pour couper; mais il en a un grand courbe qu'il appelle le *tranchet-à-bucher*, et qui lui sert pour retravailler ses formes (pl. IV, fig. 7).

L'*emporte-pièce* est encore un outil de son atelier (pl. VI, fig. 6).

Il a de commun avec l'ouvrier, le marteau et la pince (pl. II, fig. 10 et 12).

Tous les outils représentés par les figures des planches VIII et IX sont des outils ou des instrumens qui appartiennent exclusivement au maître bottier, ainsi que cela sera détaillé à l'article qui traite de son atelier auquel nous renvoyons le lecteur.

Le maître doit encore avoir des rapes pour les formes.

CONSIDÉRATIONS
Sur les différentes branches de l'art du Cordonnier.

Du Bottier.

Jusqu'ici nous n'avons parlé de l'art du cordonnier, que d'une manière générale : nous avons confondu toutes ses branches, en tachant d'inspirer à ceux qui les exercent, soit ensemble, soit séparément, la noble émulation qui développe le génie, fait ressortir les talens, et crée les artistes. Nous avons réuni dans le le livre précédent tout ce qui est commun à ces différentes branches, en outils et en matières premières : nous avons monté l'atelier, et rempli le magasin.

Mais avant d'ouvrir la carrière, nous devons apprendre à celui qui veut la parcourir, qu'il y a plusieurs routes; et nous devons les lui faire connaître toutes, afin qu'il choisisse celle qui conviendra le mieux à son caractère et à son tempérament.

S'il est fort et vigoureux ; si ses bras nerveux sont capables de tirer et de serrer avec un effort soutenu, les

plus longues aiguillées, de frotter les heures entières, en appuyant avec violence ; si d'ailleurs, il a la constance nécessaire à un long travail, qu'il se fasse bottier.

Le nombre des ouvriers de cette espèce a beaucoup augmenté, depuis que la jeunesse française ne porte que des bottes. Cette manie, comme celle de fumer le tabac, paraît être la suite des longues guerres. Autrefois on ne portait des bottes que pour le cheval, soit pour le voyage, soit à la chasse, à moins qu'on ne servît dans la cavalerie. Aujourd'hui, l'on entre en bottes partout. Le nombre des cordonniers à souliers, n'en a pourtant pas diminué ; mais presque tous les compagnons ont voulu apprendre à faire les bottes comme les souliers, et il n'a resté de cordonniers proprement dits, que les vieux, ou les maladroits. Cependant comme les bottes bourgeoises qui sont celles que les ouvriers confondent dans la pratique, ne constituent pas l'art du bottier, que d'ailleurs cette mode peut finir bientôt, nous distinguerons les deux professions.

Si celui qui veut embrasser l'état de cordonnier, quoique d'un bon tempérament, est naturellement maladroit ; si son caractère inconstant ne lui permet pas de soigner un ouvrage qui demande de la persévérance et une attention soutenue, il ne doit faire que de gros souliers qui demandent peu d'attention. Il chaussera le roulier et le voyageur à pied, le chasseur vigoureux ; et si le mot si cher *d'amour de la patrie* a quelquefois retenti dans son cœur, il ne commettra pas d'infidélité dans la fabrication des chaussures destinées à ces pieds, si souvent couverts d'une noble poussière, qui ont mesuré, avec tant de gloire, les immenses régions des

bords du Tage à ceux du Tanaïs; des rives glacées du Zuydersée, aux sables brûlans du désert de Gaza.

Mais l'apprenti qui se présente a les épaules étroites; ses yeux vifs, son visage blême annoncent un tempérament ardent, mais une santé délicate; ses mains paraissent peu accoutumées à un travail rude; il faut l'occuper à des ouvrages légers : qu'il apprenne donc à chausser les femmes. Qu'il se forme pourtant à la patience pour supporter cette dame aux grands airs, qui, parce qu'elle paie bien, méprisera son travail, et peut-être lui-même; et cette bourgeoise grosse et carrée qui avec un pied énorme, veut toujours des souliers étroits, qu'elle crève aussitôt. S'il est avisé, il se consolera facilement de ces petits désagrémens du métier, lorsque surtout il tiendra dans sa main, le joli talon d'une gentille grisette, qu'il fera endêver, et à qui, pour faire sa paix, il promettra des souliers *élégans et à bon marché.*

Il pourra aussi faire des chaussons, des escarpins, des pantoufles de chambre, et autres ouvrages peu fatigans.

Quelque partie de l'art qu'il ait embrassée, s'il est pauvre, lorsqu'il sera vieux, il sera réduit à rapiécer de vieilles savates dans l'allée d'un hôtel.

Nous allons continuer notre entreprise, et suivre le cordonnier dans toutes les branches de sa profession, dans l'ordre que nous avons annoncé.

SECTION DEUXIÈME.
CHAPITRE PREMIER.
Du Bottier.

§. I.ᵉʳ *En quoi consiste le travail du Cordonnier-Bottier.*

Le travail du *bottier* consiste à faire des chaussures de cuir appelées *bottes*, au moyen desquelles on garantit non-seulement le pied, comme on le fait avec les souliers, mais encore la jambe des contusions qu'elle pourrait recevoir par le choc des corps durs, et des accidens moins graves dus aux influences de l'humidité, etc.

La botte est donc un soulier cousu sans lacune à un fourreau qui enveloppe la jambe, et qu'on appelle tige.

Il y a des bottes de différens genres, et qui diffèrent entr'elles par la forme et la construction, à raison des usages auxquels elles sont destinées. Nous les distinguerons donc en bottes de voyage, bottes militaires, bottes de chasse, et bottes bourgeoises ou de ville, et chacune aura son article à part.

§. II. *De l'atelier du Bottier.*

Le bottier doit se procurer les mêmes outils que le cordonnier à souliers, en observant de donner plus de force aux alènes et aux tranchets; mais en outre il a besoin de quelques instrumens qui lui sont propres, et et que nous allons faire connaître, et parmi lesquels l'embouchoir tient la première place.

L'embouchoir est pour la botte, ce que la forme est pour le soulier; c'est le moule sur lequel on construit

la botte. Il est composé de quatre pièces (fig. 1re, pl. vIII), savoir, le pied (A) qui n'est réellement que la moitié du pied, depuis la cheville jusqu'à la pointe des orteils. La jambe qui est faite d'une jambe de bois, refendue dans le milieu de sa longueur sur les côtés de façon qu'une partie (B) représente la partie antérieure, où est attaché le pied qui, au moyen d'une cheville (C) se meut en haut et en bas, imitant le mouvement du pied naturel; la partie postérieure (D) qui porte le talon, et représente le mollet; et enfin une clef (E) qu'on glisse entre les deux moitiés, au moyen d'un nerf qui, ménagé dans le milieu de chaque face, entre dans une rainure pratiquée dans le milieu des deux autres pièces. Cette clef est un peu faite en forme de coin, afin de forcer les deux autres portions d'un bout à l'autre; et comme toutes les jambes des pratiques du bottier ne sont pas de la même grosseur, et qu'il lui faudrait par conséquent, presqu'autant d'embouchoirs qu'il aurait de pratiques, il a paré à ce besoin, par un certain nombre de clefs, plus épaisses les unes que les autres. Un embouchoir construit de cette manière, avec l'assortiment des clefs nécessaires, porte le nom *d'embouchoir* de boutique.

Il y a des embouchoirs différens, suivant les différentes espèces de bottes; il y en a de longs, de courts; d'autres où le mollet est plus prononcé; mais tous sont construits dans le même genre, et aujourd'hui tous se font de *travers*, de manière qu'il en faut un pour chaque botte. Chaque particulier à aussi les embouchoirs à sa mesure, ce qui n'a pas peu contribué à l'extension de l'art du formier, dans les attributions duquel entre le travail des embouchoirs.

Les accidens qui résultent de la gêne dans la chaussure, se font encore plus sentir par l'usage des bottes que par celui des souliers, par la raison toute simple que les bottes portant sur un plus grand nombre de points, il y a toujours quelqu'un de ces points qui presse de plus près le pied ou la jambe, surtout lorsque les bottes ont été remontées, c'est-à-dire, qu'on y a refait tout le pied qui se rétrécit et se raccourcit dans cette opération nécessaire, parce que le pied s'use plus vite que la tige. Alors les gens se plaignaient de leur bottier, quoiqu'il n'y ait point de sa faute.

Ce furent ces plaintes qui engagèrent le sieur Sakoski, véritable artiste cordonnier, et dont il a été déjà question, à chercher les moyens de les faire cesser et lui suggérèrent l'idée d'un embouchoir mécanique, qu'il croyait devoir remplir ce but. Il l'aurait effectivement rempli, si le cuir n'était pas élastique et si, tel que le plomb, il pouvait garder le pli auquel on l'aurait soumis. Mais lorsqu'il a cédé sous l'effort des pinces et qu'il a reçu toute l'extension dont il est susceptible, on a beau le relever, il revient toujours sur lui-même à raison de sa contexture. Outre cet inconvénient, l'embouchoir en offre un autre qui lui est particulier, qui provient de sa construction et qu'on apercevra facilement quand nous aurons donné connaissance du mécanisme de l'instrument. La figure qui le représente ne peut point en donner une idée claire, mais en la simplifiant on en comprendra facilement le système, par la description que nous en ferons le plus succintement qu'il nous sera possible.

L'embouchoir tout monté est fait comme les autres

de deux demi-jambes ; mais au lieu de clef, il renferme dans son intérieur un mécanisme, au moyen duquel on peut élargir les bottes en écartant la moitié postérieure de l'embouchoir et relever l'empeigne du pied aux endroits où elle blesse ordinairement et où se forment les cors, les durillons, etc., par l'action des boutons qui sortent du pied de l'embouchoir et qui correspondent aux mêmes endroits (fig. 1re, pl. ix). Actuellement imaginez une plaque où est emmanchée une poignée et sur laquelle sont fixés des écrous en nombre égal à celui des boutons qu'on désire faire sortir du pied de l'embouchoir. Ces trous écroués sont au devant de la poignée qui sert de manche et répondent à la partie de l'embouchoir qui porte le pied. Ces écrous reçoivent des vis qui, au moyen du carré qui forme leur tête et d'une clef de calibre du carré, peuvent se mouvoir et monter et descendre dans l'écrou. Ces vis se terminent par un pivot rivé dans des règles d'acier d'environ 15 millimètres de largeur, de quatre d'épaisseur, et d'une longueur qui, proportionnée à celle de l'embouchoir, les termine à cinq ou six centimètres de la semelle de l'embouchoir. Cette semelle est de cuivre, et porte sur sa cambrure de petites lames d'acier de deux centimètres de hauteur et de quatre ou cinq de longueur, qui y sont fortement fixées par un de leurs côtés, et dont la direction est dans la longueur de la semelle, c'est-à-dire, du talon aux orteils. Entre ces lames, qui au nombre de trois, forment deux canaux entr'elles, qui en font trois si elles sont au nombre de quatre, et ainsi de suite, glissent, de deux en deux sur leur dos arrondi, et côte à côte sur la cambrure de la semelle, d'autres lames de la dimen-

sion des règles et courbes, de manière qu'en glissant sur le dos, comme nous l'avons dit, une de leurs extrémités se rapproche des doigts du pied où elle se termine par un pivot qui sert de queue aux boutons mentionnés ci-dessus, qui font l'office du poussoir. L'autre extrémité est liée par une goupille aux règles qui descendent le long de la tige, à l'endroit qui répond à la cheville du pied; et ces deux espèces de leviers forment ensemble dans cet endroit, une articulation à peu près semblable à celle qui est établie entre le pied et la jambe. On conçoit actuellement comment la vis de pression agissant sur les longues lames lorsque la clef les tourne à droite, pousse ces lames vers la partie inférieure de la jambe ; comment ces règles communiquant leur mouvement aux lames qui sont liées avec elles, et comment ces lames ne portant, à cause de leur dos courbe et poli, que par un point sur la semelle, glissent facilement sur cette semelle par ce mouvement communiqué ; et l'on voit en même temps, comment, en appuyant sur ce point de résistance lorsque le bouton touche le cuir, elles font l'office d'autant de leviers, qu'alors leur extrémité opposée à celle de leur moteur, se soulève et doit soulever le cuir qui couvre le bouton. Tout cela se voit dans la fig. 1re de la pl. IX, autant que la petite dimension du dessin peut le permettre.

Cet attirail renfermé dans l'embouchoir, y est artistement fixé avec des vis à bois ; chaque pivot y est logé dans un petit canal dans lequel il peut agir librement, et lorsque la machine est dans son repaire, les boutons sont si proprement incrustés dans la surface du pied de l'embou-

choir qu'on ne les verrait pas, s'ils n'étaient d'une couleur différente (fig. 2).

Mais cette machine, qui d'ailleurs n'est pas trop compliquée, a un vice radical: elle pèche par les principes, parce qu'elle est la conception d'un homme qui ne savait point de théorie de la mécanique; s'il eût communiqué son idée à un savant, on lui aurait observé que les vis qui sont les récepteurs de la force motrice, sont trop faibles pour la résistance qu'ils ont à vaincre, à cause de la force et de la longueur des conducteurs : et pour mettre cette vérité de principe à portée de tous, c'est comme si on voulait enfoncer un clou d'une livre, avec le petit marteau dont on se sert pour les pointes.

Ce défaut nuira toujours au succès de cet embouchoir qui ne sera d'aucun usage; parce que l'on ne peut y porter remède, tant qu'on voudra y mettre plus de deux vis. Quelque jour quelqu'autre artiste pourra profiter de l'idée principale, pour construire un autre embouchoir qui remplira mieux le but. On ne peut pourtant que donner des éloges au sieur Sakoski, et déplorer en même temps le sort de tous les inventeurs qui, du moins en France, ne peuvent ordinairement terminer leurs expériences faute d'encouragemens.

Le sieur Sakoski n'est pas le seul artiste qui ait cherché à perfectionner les embouchoirs; un de ses confrères, qui a reconnu comme lui les vices des bottes trop justes, et qui a vu aussi que les embouchoirs tels qu'on les faisait, étaient trop lourds pour faire partie de l'attirail d'un voyageur, qui pourtant ne peut guère s'en passer, cet artiste a imaginé un embouchoir qui élève l'empeigne du pied de la botte, et qui est en outre de

la plus grande légèreté, puisqu'il est fait de cuir et qu'il n'y entre pas un demi-kilogramme de bois.

Il est d'ailleurs très-propice, étant peint au vernis par-dessus; le cirage ne peut point s'y attacher comme il fait aux embouchoirs de bois, qui devenus sales au bout d'un temps, tachent les doublures des bottes, qui à leur tour salissent les pantalons et les bas. On peut encore se servir de cet embouchoir pour enfermer dans ses cavités qui servent de boîtes, tout ce qui est nécessaire au service des bottes, comme décrottoirs, brosses, cirages, etc. Devant le manche de la clef, est encore la poignée d'une vis qui pénètre jusqu'à la semelle du pied de l'embouchoir qui s'ouvre sur une charnière placée à la pointe. Cette vis pressant la semelle au milieu de sa surface, la force à s'écarter du pied, et élève par conséquent le coude-pied de la botte, dont il fait disparaître tous les plis.

Le pied lui-même se meut à la cheville au moyen d'une charnière semblable à celle des autres embouchoirs, ce qui facilite son entrée et sa sortie.

Lorsqu'il est ouvert, on le dirait massif, parce que ses deux moitiés sont formées avec des planches de sapin très-mince, qui entrent à coulisse dans de petites rainures pratiqués dans d'autres liteaux posés et fixés au bord des cuirs.

Nous donnons à la pl. IX, fig. 3, un dessin des trois pièces de cet embouchoir, aussi utile et aussi ingénieux que commode. Il est aussi très-solide lorsqu'il est dans la botte, et son prix n'est guère au-dessus de celui d'un embouchoir ordinaire.

Tous ces avantages ont été appréciés, et la société

d'encouragement qui les consigna dans un rapport lu dans la séance du 24 septembre 1817, fit obtenir un brevet d'invention au sieur Durfort fils, qui en est l'inventeur, et qui a aussi perfectionné la forme dont il est question à l'article qui traite des formes, et qui sont représentés par la fig. 4.

Il faut encore que le bottier se procure un gros billot en forme de coin tronqué pour servir de moule aux chaudrons des bottes de chasse ; un autre gros mandrin sur lequel il puisse jointer les bottes fortes.

Une barre de fer ronde d'environ 60 centimètres de longueur, très-polie tout autour et emmanchée par les deux bouts de deux poignées. Cet outil représenté par la fig. 7, pl. VIII, n'est autre chose qu'un astic propre à polir le cirage sur les tiges de bottes sur lesquelles on applique le cirage fort n° 1.

Une espèce de levier en fer, de près d'un mètre de longueur, et se terminant en fer de lance par le bout, mais carré et coudé à l'origine de cette lance. Ce fer est destiné à forcer le bas de l'embouchoir sur l'avant-pied pour l'élargir, en frappant dessus le levier (fig. 2, pl. VIII).

Une tringle de fer mince qu'on passe dans l'embouchoir pour tenir la botte et la faire tourner facilement sur le feu, lorsqu'on la cire.

Une autre tringle semblable, faisant crochet par un bout et avec laquelle on accroche le trou de la forme lorsqu'on veut la tirer du fond de la botte. (fig. 3).

Une sorte de serpette dont le tranchant est émoussé (fig. 4), qui sert à cambrer le haut de l'avant-pied de la botte, qui doit être jointé à la tige.

Deux crochets, pour aider celui qui chausse ses bottes à y faire entrer le pied et la jambe plus facilement. On passe à cet effet les deux crochets dans les tirans-de-force de la botte : on commence à mettre le pied dans l'embouchure de la tige, après cela, celui qui se chausse, tâche d'enfoncer son pied dans la botte, en tirant à lui les crochets, un de chaque main, de toute sa force. Ces crochets se font de deux sortes, les uns sont droits avec des manches de bois, et les autres sont plians à la manière des tire-bouchons, et se portent dans la poche pour s'en servir dans l'occasion (la fig. 5, pl. VIII, représente des crochets de ces deux espèces).

Un autre instrument appelé *tire-botte* (fig. 6), qui sert à se déchausser très-facilement. On passe le pied de la botte dans l'ouverture A, on le descend vers B, on appuie l'autre pied sur B, et le talon s'arrête à l'extrémité de l'ouverture plus étroite que lui. Alors on tire sa jambe avec force, en pressant l'instrument vers la terre avec l'autre pied, et elle sort laissant la botte accrochée dans l'ouverture. (Cet instrument est représenté vu par-dessous.)

Ces deux derniers articles, c'est-à-dire, les crochets et le tire-botte, sont devenus indispensables à tous ceux qui portent des bottes. Ils sont parties intégrantes des meubles d'un nécessaire. On les porte en voyage, mais dans ce cas, on a des tire-bottes plians, qui sont plus portatifs, et qu'on met dans le porte-manteau.

La seule forme dont se servent aujourd'hui les bottiers, est la forme brisée (fig., 8 pl. III), à cause de la facilité qu'elle offre pour la tirer du pied d'une botte terminée.

§. III. *Marchandises pour le Bottier.*

Le bottier doit avoir provision de tiges qu'il achète faites et cambrées par le corroyeur ou le cambreur ; c'est pourquoi nous n'avons pas parlé des outils nécessaires à cette opération. Nous renvoyons, pour cet article, le lecteur à la botte à la hongroise et à celle à la souwarow, pour lesquelles il en sera question. Ces tiges sont de plusieurs sortes (voyez les fig.); le surplus des matières et marchandises qu'emploie le bottier, sont comprises dans le chapitre du cordonnier, avec lequel elles sont communes.

§. IV. *Des coutures particulières au Bottier.*

Le bottier n'emploie pas d'autres coutures que celles dont se sert le cordonnier; mais quelquefois il fait des ornemens, soit sur des genouillères de bottes, soit sur les porte-éperons. Ces ornemens sont des broderies piquées en fil blanc, qu'alors on poisse avec de la cire blanche.

§. V. *De la manière de prendre mesure de bottes.*

Après avoir pris mesure du pied à l'ordinaire avec le compas, ainsi qu'il a été expliqué pour les souliers, le bottier doit nécessairement prendre mesure avec une bande de papier ou de cuir, de la grosseur du coude-pied, comme il a pris celle de l'endroit le plus large de la pointe, entre l'origine du gros et du petit orteil. Il prend donc le tour du coude-pied en passant sur l'endroit le plus saillant du talon; et il faut que toute la tige de la botte soit d'une ouverture assez grande pour que cette partie y puisse passer.

Il prend ensuite mesure du gras de la jambe, et s'il est plus gros que le coude-pied, il fait l'ouverture de la botte plus large en cet endroit; mais s'il est plus mince, il est obligé de la faire à la grosseur du coude-pied qui doit y entrer.

CHAPITRE II.

Des bottes propres aux usages de la vie civile.

§. Ier *Des différentes sortes de bottes civiles.*

Les hommes qui montaient à cheval étaient autrefois, et devraient encore être seuls dans l'usage de porter des bottes, et dans ce cas nous n'aurions rien à décrire dans ce chapitre, que des bottes de voyage ; mais la mode en ordonne autrement. Depuis quelque temps tous les citoyens se sont emparés des bottes et tous, presque sans autre exception que les prêtres, portent des bottes à table, à la promenade, dans les salons, etc. Cependant, cet usage est contraire à la santé, comme on le verra dans la suite ; en outre il est incommode, en ce que les bottes, si souple que soit le cuir, gênent infiniment plus le coude-pied, que ne font les souliers. Elles sont aussi plus exposées à se dégrader auprès du feu, et elles sentent mauvais lorsqu'elles y sont échauffées, surtout après avoir été mouillées. Je ne pense pas qu'elles soient non plus un objet d'économie, car leur entretien est assez considérable et leur prix n'est pas proportionné à leur durée, surtout depuis que leur fabrication est livrée aux ouvriers qui travaillent en chambre, hors de la surveillance de ceux qui

les emploient. Les cordonniers marchands, se plaignent beaucoup de la manière dont se font les coutures, qui ne valent pas celles qui se faisaient autrefois sous leurs yeux.

En attendant que toutes ces considérations dégoûtent de l'usage habituel des bottes et qu'on les rende à celui auquel elles avaient été destinées, nous en ferons deux classes, dont la première comprendra les bottes de voyage, que pour distinguer de celles qu'on emploie pour voyager en poste, nous appellerons *bottes molles* ; nom qu'elles portent effectivement, par comparaison aux bottes fortes et aux bottes de cavalerie ; dans la seconde classe, nous rangerons les bottes de ville, avec leurs variétés, et les perfectionnemens qu'on a voulu y faire et qu'on commence à abandonner.

§. II. *Des bottes de voyage ou bottes molles.*
(Pl. xi, fig. 4.)

Les bottes de voyage sont propres à préserver la jambe du voyageur à cheval, de quelques légers froissemens, de la poussière, de l'humidité, de la piqûre des mouches; mais elles ne peuvent pas la garantir d'une forte contusion, ni des effets d'une chute, parce qu'elles sont faites avec du cuir de vache ou de veau. Il y en a deux sortes principales; les unes montent jusqu'au-dessus du genou et ressemblent aux bottes à l'écuyère; les autres vont seulement jusqu'au-dessous du genou. Les premières sont échancrées par derrière, les secondes sont toutes rondes et sont ordinairement accompagnées d'une genouillière de la couleur du cuir qui n'est pas noirci ; c'est pourquoi on les appelle bottes à revers. On les

fait aussi quelquefois de veau déjà noirci et la fleur en dehors.

Ces deux sortes de bottes sont faites le plus souvent avec du cuir de vache mince, de génisse, ou de veau broutant, dont on met la fleur en dedans et la chair en dehors. Elles se coupent de deux pièces ; la tige qui se ferme par le derrière, par une couture simple à jointure, et l'empeigne qui s'attache à la tige par une couture semblable. Les semelles se brochent, s'affichent ainsi que les talons, de la manière qui sera expliquée pour les autres bottes. On met un contre-fort en dedans, ou en dehors, que dans ce dernier cas on pique tout autour du talon. Et comme la tige est sujette à se rabattre sur le coude-pied, outre les tirans qui servent à les chausser, on attache à peu près au même endroit de courtes courroies de cuir auxquelles on perce des boutonnières qui servent à tenir les bottes tendues le long de la jambe, en les boutonnant aux boutons des pantalons de voyage, ou aux culottes courtes.

Ces bottes se noircissent, se cirent et se polissent sur l'embouchoir à l'ordinaire, ou le cirage.

Nous ne nous y arrêterons pas davantage, parce qu'aujourd'hui le peu de jeunes gens qui voyagent à cheval, se servent de leurs bottes de ville qui remplissent le même but des bottes molles. Celles-ci n'avaient été imaginées qu'afin que leur souplesse et leur légèreté permissent au voyageur d'aller quelquefois à pied, soit pour descendre les côtes dans les pays montueux, soit pour se réchauffer pendant l'hiver. Depuis que les bottes actuelles les remplacent, elles sont presque tombées en désuétude, et on n'en voit guère qu'aux voyageurs

anciens et aux gens de ville qui commencent à être dans l'âge, ou aux domestiques des grands, surtout aux cochers.

Comme ces bottes n'ont pas la tige cirée avec du cirage dur, qu'au contraire leur principal mérite consiste à être très-souples, elles doivent toujours rester à l'embouchoir lorsqu'elles ne travaillent pas.

Les genouillères des bottes à revers, se font amovibles, afin qu'on en puisse changer, ou les nettoyer lorsqu'elles sont sales. On y employait du cuir de veau lissé, soit au cilindre, soit avec un vernis très-brillant; mais ces préparations nuisaient à la qualité, et on s'en est dégoûté, surtout depuis qu'on ne se sert plus de bottes à revers pour la ville.

§. III. *Des bottes ordinaires ou demi-bottes.*
(Pl. xi, fig. 5.)

C'est ici que l'ouvrier doit porter toute son attention, moins peut-être pour faire bon que pour faire beau; car un élégant lui pardonnerait plutôt une botte de mauvaise qualité qu'une botte maussade; et en cela il est aussi difficile à contenter qu'une petite-maîtresse. Mais comme la beauté n'exclut pas la bonté, nous allons donner le moyen de faire une botte belle et bonne en décrivant les procédés employés par les meilleurs bottiers de la capitale.

Ces bottes sont plus ou moins longues, mais le plus communément elles montent jusqu'au milieu des gras de jambe; alors elles se terminent carrément au haut de la tige; si elles montent plus haut pour achever de couvrir la jambe, près du genou, elles sont découpées et

forment une échancrure sur le derrière. Elles sont faites de vache, ou encore mieux de veau bien choisi dont on met la fleur en dedans. Mais comme les tiges sont seulement de deux pièces dont l'une porte le quartier et l'autre l'empeigne, elles sont entièrement travaillées et occupées exprès par le corroyeur qui unit le côté de la chair et le rend aussi poli que le côté du poil. Le cordonnier les prend chez lui toutes prêtes et souvent même noircies provisoirement. Les deux parties sont doublées par le milieu dans leur longueur, le côté de la chair en dehors, lorsque le corroyeur les livre au cordonnier.

Aujourd'hui la mode veut que toutes ces bottes aient la pointe du pied carrée, aussi toutes les formes sont coupées par le bout, comme celle des bottes fortes.

Lorsque l'ouvrier a choisi sa forme suivant la mesure, il approche les deux parties de la tige l'une de l'autre et rafraîchit les bords pour les mettre aussi à la mesure de la grosseur du coude-pied qui doit passer dedans d'un bout à l'autre, sans que le cuir soit obligé de prêter que fort peu, ce qui fait que ces bottes sont presque aussi larges du bas que du haut et qu'elles ne dessinent pas le gras de jambe. Les deux parties de la tige étant bien dressées dans leur longueur, l'ouvrier les joint d'un côté seulement, avec le cordonnet de soie préparé, comme il a été dit, par une couture à jointure proprement faite sur le billot à jointer, et avec l'alêne destinée à cet usage, après quoi il coupe la doublure du haut de la tige. Cette doublure n'est autre chose qu'une pièce carrée de peau de mouton maroquinée, jaune, rouge ou verte. Il la colle avec la pâte, et après l'avoir cousue dans toute la longueur du bord bas, tout autour de la tige avec l'ai-

guille et seulement en effleurant le cuir de la tige ; il achève de jointer la tige en cousant le second côté de la même manière qu'il a cousu le premier. Il prépare ensuite les ailetes et le contre-fort.

Les ailetes sont deux petites pièces de cuir de veau qu'on tire ordinairement de la tête. Elles sont destinées à renforcer les deux côtés de l'avant-pied, et sont de la longueur à peu près depuis la pointe de la botte, jusqu'à la cambrure. Elles ont quatre centimètres de ce côté, et vont en diminuant par une courbe légère du côté supérieur, jusqu'à l'extrémité qui doit aboutir à la pointe du pied.

Le contre-fort est encore une pièce de même cuir de veau destinée à fortifier le talon et les deux côtés du pied jusqu'à la rencontre des ailetes ; il est taillé carré, mais un peu plus haut derrière le talon, et diminue ensuite en s'approchant des ailetes. Au moyen de ces trois pièces tout le soulier de la botte se trouve doublé, et afin que le talon qui force davantage, soit encore plus solide, on insinue entre le contrefort et la tige, une autre très-petite pièce de cuir à moitié circulaire qui garnit encore le derrière du talon.

Alors l'ouvrier taille grossièrement ses premières semelles de vache ou de cheval, et les jette dans le baquet pour les assouplir : il les y laisse jusqu'à ce qu'elles soient saturées d'eau.

Il taille aussi les secondes semelles en cuir de bœuf fort, ou de vache noire, qu'il choisit dans les meilleures parties, s'il taille en pleine pièce : car souvent, il achète les semelles toutes coupées chez les tanneurs qui les coupent eux-mêmes pour mettre à profit certaines parties.

d'un cuir détérioré. Il les met aussi à tremper avec les premières.

Alors il reprend ses ailetes, appareille le bord bas avec le bord de l'empeigne, pare avec le tranchet, le côté de la chair vers le bord supérieur pour l'amincir. Il fait la même opération sur le contre-fort, et amincit tout autour la petite pièce.

Il racle un peu avec le dos du tranchet, l'intérieur de la tige aux endroits sur lesquels doivent porter les ailetes et le contre-fort, afin d'enlever l'huile superflue qui pourrait empêcher la colle de prendre, et puis il empâte du côté noir, ces trois pièces qu'il colle aux places que nous avons indiquées, ayant soin de glisser la petite pièce entre le talon et son contre-fort.

Afin que la colle prenne bien, il met en forme sa tige et la serre fortement avec une courroie qui fait le tour du bord inférieur, et il fixe les deux extrémités sous un clou : de cette manière les ailetes et le contre-fort adhèrent fortement à la tige dans toutes leurs parties.

Il fait successivement la même opération sur les deux tiges, après quoi il reprend la première, la tire de la forme et avec l'aiguille ou le carrelet et le fil de Bretagne, il coud le bord supérieur des ailetes à la tige, par une couture qui ne fait qu'effleurer le cuir, et qui, par conséquent, ne paraît point à l'extérieur. Il en fait autant au contre-fort, si mieux n'aime, soit par habitude, soit pour contenter le goût d'une pratique, piquer ce bord par une piqûre infiniment plus solide. Alors il la fait au cordonnet monté en aiguillée avec les deux soies des extrémités, comme il a été expliqué à l'article qui traite de l'aiguillée.

Il faut observer que le contre-fort dépasse par ses ex-

trémités les coutures qui joignent les tiges, au-delà desquelles coutures ils joignent eux-mêmes les extrémités des ailetes, auxquelles leurs extrémités sont aussi cousues dans leurs longueurs correspondantes. Alors, avec l'aiguillée de cordonnet, l'ouvrier pique le contre-fort dans toute sa hauteur par une couture fine au milieu du talon qui répond au milieu du derrière de la botte ; il fait quatre autres piqûres semblables, deux de chaque côté de chaque jointure des deux moitiés de tige, à un centimètre de distance de la couture qui les réunit. Ces piqûres doivent être proprement faites et les points doivent être égaux autant que possible.

Toutes les coutures et piqûres étant terminées, l'ouvrier retire du baquet la première semelle, l'essuie et la bat à coups redoublés de marteau afin de lui faire rendre l'eau qu'elle a absorbé, et par-là de la raffermir de nouveau, en même temps qu'elle prendra le bombement nécessaire pour s'adapter parfaitement aux plis, à la convexité de la forme et à la cambrure. Il l'applique alors sur la forme et l'y fixe d'abord avec deux clous à monture et ensuite après l'avoir étirée tout autour avec la pince, il acheve de l'y assujettir avec cinq, six ou même davantage de clous aux endroits où elle ne porterait pas exactement, et par ce moyen cette semelle colle parfaitement sur la forme ; il redresse ensuite les bords pour les unir avec celui de la forme, et après l'avoir taillée en biseau tout autour, excepté au talon, elle se trouve *affichée* en terme de l'art.

Alors l'ouvrier remet en forme la tige, l'y fixe premièrement au moyen de deux clous, dont l'un au haut de la piqûre du derrière du talon, et l'autre à la pointe de

l'avant-pied; après cela il étire à la pince, tout le tour de l'empeigne et du quartier, afin de faire prendre au cuir toute l'extension dont il est susceptible; et il a soin à chaque étirage, de fixer le cuir avec un clou, afin que par son élasticité, il ne revienne pas sur lui-même.

Actuellement il choisit sa *trépointe*; c'est une petite courroie de cuir pareil à celui de la première semelle qui a la largeur d'un centimètre, et que l'ouvrier coupe d'une longueur égale à la distance qu'il y a entre les deux angles du talon, en faisant le tour de l'avant-pied; ainsi la trépointe ne règnera pas autour du talon. Cette pièce est destinée à être cousue autour de l'avant-pied, sur le cuir qui fait l'empeigne, et c'est sur elle que sera cousue la seconde semelle. Comme elle devra porter deux coutures, il est nécessaire qu'elle soit d'un morceau de cuir sans défaut, et qu'elle soit bien assouplie par l'humidité, sans cependant être humide lorsqu'on l'emploie. Il est aussi nécessaire que le bord qui doit être tourné du côté de l'empeigne, soit taillé à biseau.

L'ouvrier prépare alors son aiguillée de fil qu'il double et redouble autant de fois que cela est nécessaire pour le rendre d'un bon millimètre d'épaisseur; il la poisse, la retord et y adapte les deux soies de sanglier, ainsi que cela a été expliqué.

Il place son ouvrage sur son genou gauche sous le tire-pied; met une des soies dans ses lèvres, prend l'alêne à semelle de la main droite, la trépointe par un de ses bouts de la main gauche qu'il a garnie de la manique; enfonce son alêne dans la première semelle à un des angles du talon en effleurant le cuir par moitié au moins de son épaisseur, traverse le bord de l'empeigne correspondant et un

des bouts de la trépointe, et passe par le trou de l'alêne le fil jusqu'au milieu de sa longueur qu'il trouve facilement, en appareillant les deux extrémités. Il repique l'alêne à trois millimètres de distance environ, et en la retirant enfile dans le trou la soie qu'il tient à la main gauche, et plus facilement encore du côté opposé, celle qu'il tient à la main droite; tire lestement ces deux bouts, les reprend plus bas, et étendant ses bras, les poignets en dedans, aussi loin qu'il le peut, les retire encore et les fait passer jusqu'à la fin, en les reprenant autant de fois qu'il est nécessaire. Parvenu à la fin de l'aiguillée des deux fils, il fait un tour de l'aiguillée gauche sur la manique, et un tour de l'aiguillée droite sur le manche de l'alêne, et tire les deux fils de toutes ses forces pour bien serrer le point. Il continue ainsi cette couture jusqu'à l'autre angle du talon, ayant soin d'arracher les clous à monture à mesure qu'il parvient à chacun d'eux, et de frapper quelques petits coups de marteau sur la couture, à mesure qu'elle avance, afin de bien faire porter son ouvrage sur la forme.

Parvenu à l'angle du talon, l'ouvrier continue sa couture autour de ce talon, mais en prenant seulement la première semelle et la partie de la tige correspondante.

Cette couture se fait à points plus longs et plus lâches, par la raison qui sera exposée ci-après.

La première semelle étant cousue, l'ouvrier coupe les parties du cuir des tiges qui excèdent trop la couture, après quoi il les abat avec le marteau, et les nivelle avec la trépointe. Mais alors l'espace compris sur la première semelle, qui est circonscrit par la couture, est plus bas que le cercle formé par la trépointe

qui l'environne, et cet espace resterait vide entre les deux semelles ; pour y remédier, l'ouvrier y colle avec de la pâte une épaisseur de cuir, souvent tiré de vieux souliers et de vieilles bottes, ce qui est un abus. Il doit y mettre du cuir neuf, surtout s'il travaille pour le compte d'un cordonnier. Lorsque ce cuir a rempli l'intervalle et que ses bords bien redressés sont partout de niveau avec toute la surface de la forme, l'ouvrier renforce le milieu de la plante du pied, d'un ou de plusieurs autres morceaux de cuir qu'il y colle et qu'il taille autour pour qu'ils ne fassent pas rebord sur le reste. Il les arrange de manière que le milieu est l'endroit le plus épais et qu'il forme une espèce d'arête. C'est ce renfort qu'on appelle la cambrure et qui empêche la botte de plier en cet endroit. Pour bien consolider la cambrure, l'ouvrier y plante quelques chevilles de bois, qu'il coupe ras du cuir. En Allemagne, cette cambrure se fait en bois.

Pendant que la colle de cette botte se sèche, il fait les mêmes opérations sur l'autre botte, les menant ainsi de front, en prenant alternativement tantôt l'une, tantôt l'autre.

Il sort ensuite sa seconde semelle du baquet, la bat encore plus fort que la première, la présente plusieurs fois sur la forme, afin de lui donner le pli qui doit la rendre collante sur la première semelle, l'y plante avec deux clous d'abord, puis l'étire, passe dessus l'astic ferme, pour la bien mouler, et achève de l'afficher avec des chevilles de bois dont il coupe l'excédent. Il la redresse ensuite grossièrement et broche son talon, c'est-à-dire, qu'il coupe deux pièces de cuir, qui l'une

sur l'autre, et toutes deux sur la seconde semelle, doivent faire le talon. Il affiche aussi ce talon sur la seconde semelle avec un bon clou et quelques chevilles de bois, les bat au marteau et les redresse proprement par le bas, y passe rapidement la bisaigue ou la mailloche et le grave avant de le coudre au quartier ; ce qu'il fait de cette manière :

Il prend le tranchet vers la pointe qu'il appuie sur le cuir et qu'il enfonce légèrement en le tenant incliné, la queue du tranchet inclinée en dehors du soulier , et la pointe inclinée vers le dedans, et puis dirigeant l'outil avec l'extrémité de ses doigts, il trace une gravure tout autour du talon à près d'un centimètre du bord, d'un angle à l'autre.

Mais comme la partie du cuir qu'il soulève se recouche à l'instant, à cause de l'élasticité, et qu'il est nécessaire que la gravure reste ouverte afin qu'elle puisse loger le fil de la couture, dont les points seront faits dans son intérieur, l'ouvrier y repasse dans le même sens le relève-gravure qui, imprimant sa trace dans le fond du filet tracé par le tranchet, tient en retraite le cuir supérieur.

Il est des ouvriers qui commencent par coudre la seconde semelle avant de coudre le talon. Alors ils la redressent aussi sur le bord inférieur afin qu'il leur serve de règle pour guider le tranchet qui fait la gravure, ainsi que nous l'avons expliqué ; mais par quelqu'endroit que l'on commence, cela est indifférent.

Les gravures terminées, l'ouvrier prend ses deux fils et fait sa couture autour du talon, en prenant le talon, la seconde semelle, et les points de la couture

qui joignent le quartier à la première semelle qu'il a fait plus longs et plus lâches exprès pour cela. Mais actuellement il serre autant qu'il le peut cette seconde couture en tirant fortement les fils et en frappant de temps à autre sur le talon. Ensuite prenant la trépointe et faisant sortir l'alêne dans la gravure, il coud de même la seconde semelle et avec les mêmes précautions ; après quoi il recouche le cuir relevé de la gravure, de manière que ce cuir se refermant sur la gravure achève de la cacher, et avec un coup de machinoir, l'ouvrier la fait entièrement disparaître.

Alors l'ouvrier ayant arraché tous ses clous, appuie le talon de sa botte contre son ventre et ayant la forme entre ses cuisses, il frotte fortement le dessus de la semelle et du talon avec l'astic qu'il tient à deux mains ; puis, prenant de la main gauche la planchette à redresser, ou plutôt un morceau de cuir fort taillé à biseau, il redresse parfaitement la semelle et la trépointe, qui alors, sont tellement unies ensemble, qu'on ne peut point distinguer la ligne qui les sépare.

Il bat à petits coups de la panne du marteau, la tranche du talon, pour en rapprocher le bord supérieur du quartier ; après cela reprenant sa petite pièce à redresser, il la glisse entre le soulier et la semelle et recherche toutes les barbes du cuir sur le bord supérieur tant de la semelle que du talon.

La mode actuelle veut que le talon soit haut d'environ trois centimètres, et aille en diminuant vers le bord inférieur ; et pour lui donner plus de grâce il est légèrement creusé en gorge dans son épaisseur. L'ouvrier, le redresse donc et le taille dans ce sens, après

quoi, avec la pointe du tranchet, il fait la gravure dans laquelle doit entrer la piqûre de la *botte*, c'est ainsi qu'on appelle alors le talon. Cette gravure prend le bord inférieur de la seconde semelle, qui fait la première couche du talon contre le quartier.

L'ouvrier relève cette gravure comme les autres, et avec l'alène à piquer, il commence à un angle du talon, cette couture qui prend la seconde semelle la première, le quartier et le contre-fort, et qui, par conséquent, traverse dans l'intérieur du pied de la botte, et sert à lier intimement le talon du soulier au talon de la tige, ce qui consolide extrêmement le travail.

La piqûre est recouverte à l'ordinaire avec la panne du marteau, et ensuite l'ouvrier avec la rape donne la dernière façon au talon et à la cambrure de la semelle qu'il unit partout. Il bouche tous les trous des clous avec l'outil fait pour cet usage (fig. 7, pl. vi), et procède au placement du fer qui sert de garniture à la partie inférieure du talon.

Ces fers qu'on a imaginé de mettre aux talons des bottes et des souliers, sont de trois espèces, comme on peut le voir par les figures 1, 2, 3 (pl. vi), ils ont 12 centimètres de tour. Celui de la fig. 1^{re} s'applique tout uniment sur le talon comme le fer d'un cheval, et s'y fixe au moyen de quatre vis; les autres s'y incrustent et forment tout autour une espèce de cercle. Celui de la fig. 3 forme en outre un rebord par-dessous, et le vide qu'il laisse entre son bord inférieur, se remplit au moyen d'un cuir de la même grandeur. Ces deux derniers fers n'ont que trois trous pour autant de vis à bois.

Mais aujourd'hui on commence à se dégoûter de cette ferrure, et on la remplace par les chevilles de fer de la fig. 4, même planche, qui sont infiniment plus solides et ont de plus l'avantage de clouer les différens cuirs du talon, les uns sur les autres, et de ne pas faire autant de bruit en marchant. L'ouvrier plante ces chevilles dans un ou deux rangs de trous qu'il fait avec la broche à cheviller. Il les unit ensuite avec la lime, et il fait un assez joli effet sur cette partie. Alors la botte est terminée aux deux tiers.

On ne saurait imaginer sans assister à l'opération du polissage, combien elle demande de temps, de peine et de soin. Après avoir scrupuleusement repassé les angles de la semelle et du talon, recherché minutieusement jusqu'au moindre trait du tranchet et de la rape, et avoir fait disparaître toutes les inégalités, l'ouvrier polit et repolit avec l'astic, la semelle et le talon. Il passe le fer d'avant (fig. 3, pl. v.) sur la tranche de la semelle à chaud, et avec toute la force dont il est capable, et l'y repasse jusqu'à satiété. Il teint ensuite cette tranche en noir avec l'encre, et y repasse encore le fer. Il la mouille encore, tantôt avec de la salive, tantôt avec de la pâte et repolit sur nouveaux frais, comme s'il n'y avait pas encore touché.

Il en fait autant au talon, avec différentes mailloches, et ne cesse de frotter que lorsque les différentes tranches sont noires, unies, polies et brillantes comme du jayet.

Il fait alors chauffer sa roulette (fig. 6) et la passe sur le bord supérieur du talon, formé par la seconde semelle, jusque vers la piqûre de la boîte. Il passe ensuite à chaud, de la même manière, le fer à talon qui

encadre le guillochage de la roulette dans une bordure à filet. Il racle après cela la semelle, et lui enlève le poli, pour la repolir ensuite après l'avoir veloutée avec le papier de verre.

Quelquefois, il la laisse polie, brillante, couleur de cuir, ou noircie à l'encre; d'autres fois, il la préfère mate avec le velouté du papier de verre, et plus souvent il polit un filet au bord et le relève en dépolissant et rendant mat le milieu. Il y fait aussi des dessins et d'autres ornemens, suivant son goût, ou celui de sa pratique. Il chauffe ensuite le dard (fig. 4, pl. vi) et marque les points de la couture autour du soulier de la botte, ce qui donne de la grâce à cette partie, et avec le fer à jointure relève les jointures, et les piqûres avec le fer à piqûre (fig. 1 et 2). Il se sert alternativement de tous ces fers parce que, pendant que l'on travaille, l'autre se chauffe, après quoi il bouche les trous en frappant sur l'étoile avec le marteau.

Quand ce travail est terminé, l'ouvrier tire la forme du fond de la botte. Pour cela, avec le crochet (fig. 13) il accroche le trou de la pièce supérieure de la forme et la sort aisément. Il cire aussi les hausses avec la main, et en renversant la botte et frappant légèrement dessus, il déplace aussi le reste du pied qui descend alors sans effort. Cela fait, on rape l'intérieur de la semelle du soulier pour détruire les pointes des chevilles de bois; on pique ensuite le tout du bord supérieur de la tige et la botte est prête à être livrée au maître ou marchand cordonnier qui la fait cirer chez lui et y fait ensuite attacher les tirans. Ces tirans qui sont des rubans de fil de coton ou de soie, se mettent en dedans des deux

côtés de la botte, pour en faciliter l'entrée au moyen des deux crochets (fig. 5, pl. VIII). En conséquence, ils doivent être solides et solidement attachés. On prend la mesure exacte de leur emplacement, afin que le tirage s'opère des deux côtés également; après cela on les coud au bas de la doublure, par une piqûre à très-petits points.

Le cirage se pratique à l'embouchoir avec le cirage, n° 3 anglais ou soi-disant tel. On brosse la botte avec une brosse imbue de cirage qu'on étend également partout, et qu'on polit ensuite avec une brosse rude et propre. Dans cet état très-brillant, la paire de bottes est livrée à la pratique ou mise en vente.

Chaque cordonnier fait à son travail quelques changemens et quelques modifications. L'un coupe le haut de la tige tout rond, l'autre laisse une pointe sur le devant et une échancrure sur le derrière; mais tout cela n'ajoute rien à la beauté ni au prix d'une paire de bottes. Cependant on en voit qui se ressemblent parfaitement et dont le prix varie de quatre ou même de cinq francs. Alors, il faut être persuadé qu'on n'a pu baisser le prix qu'aux dépens de la bonté de l'ouvrage. Malheur au jeune homme qui se laisse tenter pour économiser le montant d'un billet de comédie sur le prix de sa chaussure; il s'en repentira bientôt; mais deux fois malheur à celui qui est forcé à cette mauvaise spéculation par la mauvaise fortune, il mange son bien en herbe, et dans sa position, il vaut mieux qu'il achète des souliers.

Paris renferme d'excellens bottiers qui travaillent avec beaucoup de propreté et de dextérité; mais quelqu'adroit

que soit un ouvrier de cette espèce, il ne peut faire qu'une botte par jour. Ceux qui en font davantage ne peuvent guère faire de bon ouvrage.

Nous en avons vu travailler plusieurs; mais celui qui nous a paru mériter le plus notre confiance et dont nous avons décrit le procédé dans cet article, est un ouvrier qui a travaillé pendant trois ans avec M. Sakoski. Tant il est vrai que les bons maîtres font les bons élèves.

On ne saurait, en fait de bottes, trop apprécier un bon ouvrier qui, à l'élégance et à la solidité, joint les talens nécessaires pour vous chausser exactement à votre pied. D'abord parce qu'une paire de bottes coûte cher, et que lorsqu'elles vous gênent tant soit peu, vous êtes obligé de vous en défaire avec une perte considérable; et effectivement, rien n'est plus commun que de voir des bottes presque neuves chez les revendeurs.

Notez qu'il arrive souvent que le défaut d'une botte provient d'une cause à laquelle on ne peut point remédier, et qu'elle ne peut aller à personne sans blesser le pied; ce qui la met hors d'usage. Il est donc nécessaire de faire fabriquer des bottes pour soi, après en avoir pris exactement la mesure, surtout pour la grosseur du pied; et c'est une grande imprudence, lorsque cela n'est pas absolument commandé par les circonstances, d'acheter des bottes toutes faites.

Dans ce cas, c'est-à-dire, lorsque pressé par le besoin on ira acheter des bottes chez un marchand, nous ne saurions trop recommander d'aller chez un homme de l'art qui l'ait pratiqué lui-même et qui le connaisse à fond, au lieu d'aller chez ce qu'on appelle un marchand cordonnier simplement. Il y en a parmi ceux-ci qui

prennent le rebut des autres, et qui pour les avoir à meilleur marché, achètent de toute main. Ils ne s'entendent pas plus à vous chausser qu'à la qualité de l'ouvrage qu'ils vous livrent, et vous êtes exposé à être estropié par des bottes qui paraissent vous bien chausser les premiers jours, mais qui ensuite éprouvent des rétractions ou des dilatations qui les rendent trop étroites, ou trop larges. Au lieu qu'un bon maître vous garantira une gêne qui ne doit pas avoir de suite.

Il vaut donc mieux payer des bottes 20 et 22 francs chez M. Sakoski, Virtz, Berger de la rue Dauphine, que de les obtenir à quatorze ou seize chez tant d'autres. Et l'on doit être persuadé que s'il y a, comme nous l'avons dit, d'excellens ouvriers dans Paris, ils n'ont été formés que par d'excellens artistes qu'on ne peut trouver et qu'on ne trouve réellement que dans la capitale.

§. IV. *Des bottes de fantaisie.*

Pour preuve de cette assertion, il faut commencer par s'instruire, comme nous l'avons fait, autant qu'il nous a été nécessaire pour cet ouvrage, du travail du bottier, et ensuite visiter les ateliers et les magasins des maîtres de l'art, qui chaussent les gens riches et élégans en même temps, et examiner avec soin les bottes dont ils ont toujours quelque paire en réserve pour montrer ce qu'ils sont capables de faire.

On ne pourrait croire sans le voir de cette manière, jusqu'où l'on a porté la perfection dans ce genre de travail. Nous avons vu des bottes faites pour un prince, qui ne pèsent que quatre onces chacune, quoiqu'il y ait quelques pointes de fer aux talons. Les coutures de la

tige, les piqûres, celles des semelles, des talons, en un mot, toutes sont en soie, et travaillées avec un tel art qu'il faut toute une semaine à un bon ouvrier pour en faire une paire, et qu'il n'y a pas un point qui ne soit dans la ligne directe, exactement espacé de celui qui l'avoisine. On nous en a aussi présentées pour un page, qui sont, quoique dans l'uniforme, d'une élégance et d'un fini achevé.

Un particulier de Vesoul, département de la Haute-Saône, apporta à Paris, il y a quelques années, une paire de bottes dont la fabrication n'aura sans doute pas de suite, mais qui méritent de notre part une mention honorable, puisqu'elles excitèrent l'admiration de tous ceux qui les virent. Elles étaient faites d'une seule pièce, et par conséquent elles étaient sans couture, pas même aux semelles. Tout avait été ménagé en conséquence, et deux jambes de bœuf en avaient fait les frais; la peau avait été tannée, parée, corroyée, suivant les endroits où elle devait se rencontrer, et il n'y avait pas jusqu'aux doublures, et même les tirans qui n'eussent été réservés à leur place dans la même pièce. Il me semble cependant que la peau du pied qui recouvre la corne devait être trop tendre, pour les semelles qui ne pouvaient se trouver ailleurs qu'au bout du pied; ou bien, si on ne fit pas servir cette partie, il fallait qu'il y eût quelque part sous la semelle une couture que peut-être on remplaça par la forte adhérence des deux cuirs, collés l'un sur l'autre avec quelque colle mucilagineuse qui, appliquée au moment auquel le cuir n'était pas encore sec, a fait, pour ainsi dire, corps avec lui. Quoi

qu'il en soit, les bottes ont existé, et même nous croyons nous rappeler que les gazettes dans le temps firent mention qu'elles avaient été exposées au Musée avec les autres produits de l'industrie nationale, et que Bonaparte, qui régnait alors les avaient eues entre les mains, et les avaient soigneusement examinées.

Le sieur Vivion nous a présenté une botte de peau de cheval, faite sans aucune couture à la tige et à l'avant-pied qui sont d'une seule pièce, et les semelles y sont fixées à la manière des souliers *corioclaves*; mais avec du cuivre au lieu de fer. Ces bottes plus ingénieuses d'ailleurs, qu'elles ne peuvent être utiles, prouvent cependant, comme nous l'avons dit plusieurs fois, que l'art du cordonnier mérite une grande considération par lui-même, et parce qu'il a comme les autres, ses inventeurs et ses artistes sensibles à la gloire. On a fait aussi des bottes *corioclaves* de la même manière que les souliers.

On en fait en veau bronzé, noir, gris, chamois, etc., en drap des mêmes couleurs.

Il y en a qui sont ouvertes par côté, et se boutonnent comme des guêtres, ou se lacent comme des brodequins.

On en fait en toile grise, et en nankin pour l'été, en veau bronzé pour parure, etc.

Nous pouvons aussi ranger parmi les bottes de fantaisie, celles qu'on nous a fait voir pour un général. On en aura une idée quand on saura que n'ayant pas plus de matière qu'il n'en entre aux autres bottes d'uniforme, elles ont été payées 80 francs.

Comme les bottes de quelque fabrication qu'elles soient, ne peuvent point se maintenir droites sur leur

tige, et qu'elles forment toujours un pli incommode et gênant, on a cherché à différentes époques à corriger ce défaut qui d'ailleurs leur ôte toute leur grâce. On y a adapté des tirans pour les boutonner ou les passer à des jarretières ; on a mis des coussinets aux endroits des plis pour empêcher le cuir de plier en comblant et en remplissant le vide qui les occasionne. Mais ces coussinets qu'on nommait *commissaires*, étaient encore plus fatigans que les plis, et en outre, ils étaient très-malsains parce qu'ils échauffaient le pied et achevaient de concentrer la sueur qui ne résulte que trop de l'emploi des bottes. On y mit aussi des baleines, mais elles refusèrent de se prêter au mouvement de la marche.

On imagina enfin de fabriquer des bottes dont la tige était élastique sur le coude-pied, de manière qu'elles collaient sur la jambe et la formaient comme les bas de soie ou de coton. On fixait tant soit peu le haut de la tige et elle ne descendait plus. Ces bottes furent adoptées avec transport ; mais comme pour les confectionner, il fallait employer ce qu'il y avait de plus mauvais dans le cuir, c'est-à-dire, le ventre qui n'est point susceptible de prendre assez de cette fermeté qui en assure la durée, que d'un autre côté, ces bottes serraient trop le mollet et faisaient ressortir les défauts de la jambe, leur règne ne fut que passager et l'on chercha d'autres moyens.

Le sieur Sakoski a cru avoir trouvé la solution du problème. Il a pensé qu'en composant deux bottes de deux cuirs apprêtés différemment, l'un au sec et l'autre au gras, celui-ci employé extérieurement et le sec intérieurement, il obtiendrait une élasticité qui se main-

tiendra toujours au même point, au moyen d'une charpente pyramidale.

Nous n'avons pas trop bien saisi son idée qu'il a d'ailleurs promis de développer dans un ouvrage qu'il compose pour cela. Nous en ferons mention à la fin de celui-ci, pour mettre le lecteur au fait des découvertes, et les hommes de l'art, dans le cas d'apprécier celle-ci, ou d'en tirer des lumières pour en inventer d'autres. Cette botte que l'inventeur appelle la *chevaleresque*, et pour l'embouchoir de laquelle il a obtenu un brevet d'invention, n'a pas encore pris, quoiqu'elle soit très-élégante. (Voyez la fig. 6, pl. XI.)

Au reste, en fait de bottes qui ne doivent pas être uniformes, chaque particulier ou chaque ouvrier y ajoute ou y diminue quelque chose. Ainsi, l'un fait la semelle du soulier d'une botte élégante, plus mince qu'on ne la fait ordinairement, et semblable à celle d'un soulier de bal. Un autre fait une piqûre de plus lorsque son confrère en retranche une. Qui les veut doublées, qui les veut sans ailetes, qui les fait border en velours et qui n'y veut ni bordure ni piqûre. On les fait la chair en dehors, et voilà qu'une pratique veut le contraire, de manière qu'on ne finirait pas si on voulait mettre toutes les différences qui existent dans le même genre de bottes, chez tous les ouvriers, dans les départemens comme dans la capitale.

§. V. *Du remontage des bottes.*

Quoique les cordonniers ne travaillent jamais sur le vieux, et qu'ils ne veuillent pas faire de raccommodages, cependant ils se prêtent au remontage des bottes. On ap-

pelle remontage le travail de faire un avant-pied, ou même tout le pied neuf à une vieille botte, et quelquefois la moitié de la tige.

Dans ce cas on coupe la tige de devant, à la cambrure, et on y jointe un avant-pied, après quoi on fait le travail des semelles à l'ordinaire, ainsi que celui du talon, et tout ce qui s'ensuit.

Dans le cas où il faut faire le pied entier, on coupe les deux tiges uniment, et l'on refait à neuf tout le pied avec ses ailetes, contre-forts, trépointes, talons de fer, polissages, ferrures, et tout ce qui a été décrit pour les bottes neuves. On ne passe pas le fer à jointure sur les coutures des tiges, lorsqu'on les a entées toutes deux; on tâche, au contraire, de ne les laisser apercevoir que le moins possible. La botte remontée par le bottier est comme neuve.

§. VI. *Des bottines.*

La bottine ne diffère de la botte, que parce que la tige est infiniment plus courte et ne monte que jusqu'à la naissance du gras de jambe (fig. 7, pl. XI).

La coupe et la fabrication sont exactement les mêmes, de manière que pour faire une bottine d'une botte, il n'y aurait qu'à couper plus bas et carrément la tige de celle-ci, et la reborder ou la repiquer sur le bord.

Ces bottines sont assez d'usage parmi les jeunes gens, qui quelquefois ne se trouvent pas assez d'argent pour acheter des bottes, et qui pourtant, veulent être à la mode. La bottine fait sous le pantalon, le même effet que la botte, et comme la tige plus courte se prête davantage à l'évaporation de la sueur du pied, on peut

dire que la bottine a un défaut de moins que la botte, et qu'elle nuit moins à la santé.

§. VII. *Du brodequin.*

Le brodequin (fig. 3, pl. ix) est une bottine cousue par derrière et ouverte par-devant. D'après cela la coupe est un peu différente et se rapporte à celle des bottes qui ont la tige jointée sur le devant. Le brodequin se lace par devant. L'avant-pied du brodequin est fendu jusqu'à trois doigts environ, plus bas que le coude-pied. A l'origine de cette fente, on pique une petite peau de veau pour empêcher qu'elle ne se prolonge davantage. On coud aussi quelquefois deux autres pièces le long des deux côtés de la tige, pour la renforcer. Une autre pièce est nécessaire entre ces deux bords de la tige, pour empêcher que le lacet ne porte sur le bas et qu'il ne blesse le devant de la jambe et du pied ; souvent cette pièce n'est autre chose que l'empeigne prolongée.

Les semelles, les quartiers et les empeignes des brodequins, se traitent comme dans les souliers.

Cette chaussure n'est guère en usage aujourd'hui ; cependant, il y a encore des femmes qui en portent pour la boue et à la campagne. Mais l'emploi essentiel du brodequin, est de soutenir une articulation faible entre le pied et la jambe. Lorsqu'un enfant est affligé de cette infirmité, il n'est pas rare qu'elle cesse, lorsque, par l'usage du brodequin, on a aidé la nature jusqu'à ce que le tempérament se soit fortifié.

Le brodequin est encore plus utile pour un enfant qui a la jambe un peu tortue ou trop cambrée en de-

dans; alors il faut que la tige soit forte, et on la serre progressivement avec le lacet.

Lorsque le brodequin dépasse en hauteur l'origine du gras de la jambe, il est nécessaire que la tige soit de deux pièces et qu'il y ait dans ce cas une couture par derrière; sans cela il ne prendrait pas la cambrure que le derrière de la jambe a entre le talon et le mollet.

On employait des toiles grises et des nankins pour faire des brodequins, et même des étoffes de laine, surtout en noir pour la boue. On a jugé aujourd'hui que les demi-guêtres qu'on chausse par dessus les souliers, sont infiniment plus commodes, parce qu'elles donnent beaucoup moins de peine à chausser et surtout à déchausser quand on rentre chez soi; elles sont en outre plus propres, parce qu'on les lave quand elles en ont besoin, et d'ailleurs elles sont bien plus économiques, avantage que beaucoup de femmes ont besoin d'apprécier.

Nous avons mis dans les attributions du bottier, les bottines et les brodequins, parce que c'est ordinairement à lui qu'on s'adresse pour fabriquer cette espèce de chaussure. Cependant le cordonnier les fait tout aussi bien, et l'on peut s'adresser à lui tout de même; et surtout pour les brodequins auxquels on ne met que la partie de la tige du derrière, si toutefois on peut donner le nom de brodequin à un soulier dont le quartier seulement se prolonge jusqu'au gras de la jambe, et ne couvre que le derrière pour le préserver de la boue. Cette chaussure a été inventée pour les provinciales, qui, avec le talon d'un pied, éclaboussent la jambe à côté et leurs jupes à l'avenant. La prolongation du

derrière du quartier, met leurs bas à l'abri de cet inconvénient, d'après lequel il leur faudrait une paire de bas à toutes les heures. Ce n'est pas ainsi que font les Parisiennes, qui marcheraient tout le jour dans la boue, sans se faire une tache au derrière de leurs souliers dont le talon ne touche jamais la terre.

CHAPITRE III.
Des bottes militaires.

§. Ier *Quelles sont les bottes militaires.*

Les bottes militaires sont celles qui sont affectées spécialement aux différens corps de cavalerie, et que pour cela on appelle bottes *d'uniforme*. Elles doivent être conformes aux modèles que les ordonnances (1) ont adoptés pour chaque arme, dont aucun individu ne peut s'écarter, depuis le général qui est à la tête de la maison du Roi, jusqu'au dernier cavalier de l'armée. Toutes ces bottes d'uniforme diffèrent entr'elles par la coupe et par les cuirs qu'on y emploie. Elles ont aussi quelque différence dans le travail de leur construction. Cependant on pourrait les ranger dans deux classes générales dont la première comprendrait les bottes de la grosse cavalerie, et la seconde celles de la cavalerie légère. Nous les décrirons à peu près dans cet ordre.

Avant de commencer nous observerons que toute la grosse cavalerie, ainsi que les gardes du corps, portent

(1) Voyez la fin de l'article sur les souliers militaires où l'on trouve les dispositions des ordonnances pour les bottes uniformes.

des bottes dont la tige dépasse la hauteur du genou. Les pages les portent également longues, mais molles. La cavalerie légère et généralement toute celle qui porte des pantalons, n'a que des demi-bottes qui ne vont que jusqu'au genou ou même plus bas. Les premières, c'est-à-dire, les bottes longues se nomment *bottes à l'écuyère* (fig. 3, pl. x). Celles de la seconde espèce portent le nom de *bottes à la hussarde*. Quelques légères différences leur ont encore fait donner le nom de *bottes à la prussienne* ou à la *Souwarow*, de ce qu'on a imité dans eur fabrication, des bottes qui étaient en usage en Prusse et en Russie. (Voyez les fig. 4 et 5.)

§. II. *Bottes des gardes du corps*. (Pl. x, fig. 3.)

Les bottes des gardes du corps sont des bottes à l'écuyère sans genouillère qui se composent de trois pièces principales pour la tige et l'avant-pied seulement.

Cette tige est de peau de veau qui a la fleur en dedans et qui est doublée d'une peau semblable dont la chair est contre la fleur de la peau qui sert de couverture.

La seconde pièce essentielle est un contre-fort qui forme le talon et monte jusqu'au haut de la tige. C'est la pièce la plus remarquable de cette espèce de bottes.

La troisième est l'avant-pied qui est cousu à la tige et au contre-fort.

La coupe de ces bottes est représentée par la fig. 3 de la pl. x.

Les tiges sont toutes préparées et s'achètent chez le corroyeur. La doublure se coupe sur la tige et on les colle ensemble et on coud les bords de la doublure par une simple couture à l'aiguille; mais le haut de botte est

bordé d'une piqûre qui prend la doublure. On joint l'avant-pied à la tige par une couture à jointure.

Après cela on fait le long de la tranche de la tige, une veritable feuillure au moyen d'une raie qu'on trace avec la pointe du tranchet sur la tranche, et d'une pareille qu'on fait le long du bord de la tige de deux millimètres de largeur et d'une profondeur à peu près égale; on pousse la pointe du tranchet dans les deux lignes gravées, jusqu'à ce qu'elles se rencontrent à l'angle, et alors la petite liste ou courroie de cuir s'enlève et montre la feuillure à découvert. Cette feuillure est destinée à recevoir le contre-fort qui a 6 ou 7 millimètres de largeur et dont on joint les bords à la tranche des tiges par une couture à jointure qui ne prend que la moitié de l'épaisseur du cuir. Ce contre-fort dont il paraît qu'on pourrait se passer en jointant les deux bords de la tige l'un contre l'autre, descend depuis le haut de la botte par derrière dans toute sa longueur; mais parvenu à la portée du talon, ses deux côtes s'écartent et vont joindre l'avant-pied aux endroits qui correspondent à la hauteur du talon. En cet endroit on fait deux piqûres, qui, ainsi que les jointures, sont relevées à l'ordinaire avec des fers destinés à cet usage. Il y en a aussi de chevillées en fer.

A la hauteur de l'éperon on met une petite bande de cuir formant deux volutes, comme on peut le voir à la figure 3 qui représente cette botte.

Les semelles sont faites, posées, affichées, cousues à l'ordinaire, ainsi que les talons qui sont ferrés par le bas, comme aux bottes bourgeoises.

La pointe est obtuse, comme on la fait à la mode actuelle.

Ces bottes sont très-légères et très-souples.

§. III. *Bottes des écuyers de la maison du Roi.*
(Pl. x, fig. 4.)

Ces bottes, quoique civiles, puisque les écuyers ne sont pas militaires de droit, doivent être mises dans la classe des bottes militaires, parce qu'elles sont uniformes pour ceux à qui elles sont destinées. En conséquence, nous croyons devoir la placer ici. Elles sont à l'écuyère, c'est-à-dire, qu'elles montent au-dessus du genou, mais elles ont une genouillère (fig. 4, pl. x).

Leur coupe est la même que celle des bottes des gardes du corps, mais elles n'ont le contre-fort qu'au talon, et il n'accompagne pas la tige qui est cousue par derrière et dont les deux tranches sont serrées l'une contre l'autre et sans intermédiaire, par une couture à jointure qui se fait intérieurement, et qu'à cause de cette circonstance on appelle *jointure-perdue*. L'échancrure du haut n'est pas non plus si longue ; le pied est le même que celui des bottes précédentes ; mais le porte-éperon est simple et ne fait qu'une volute. Les talons sont aussi de la même forme et de la même fabrication. Elles ont les piqûres entre l'empeigne et la tige.

Ce qui distingue cette botte de toutes les autres, c'est que, quoique sa tige soit prolongée jusqu'au-dessus du genou, elle a une genouillère cousue à piqûre à la place ordinaire où se posent les genouillères, ce qui fait que la tige sert presque de doublure à la genouillère qui n'en a pas d'autres.

Comme cette botte est très-souple à cause que sa tige n'est pas doublée et qu'elle est faite ordinairement de

cuir de cheval, outre les tirans de force qui sont attachés par une piqûre transversale à deux rangs, il y a encore au côté extérieur de la botte au dedans de la genouillère un tiran en cuir qui sert au moyen de quelques boutonnières, à attacher la botte aux boutons de la culotte, que sont sans doute obligés de porter les écuyers, d'après l'étiquette de la cour.

§. IV. *Des bottes des pages.*

Les bottes des pages du Roi tiennent le milieu entre les bottes des gardes du corps et celles des écuyers. Elles sont faites de veau; mais sans doublure. Elles ont le long contre-fort de derrière, mais aussi elles sont à genouillères. Elles n'ont pas la grande échancrure, et le porte-éperon est semblable à celui des bottes des écuyers. Ce qui distingue ces bottes des précédentes, d'une manière à ne pouvoir se méprendre, c'est que la genouillère, au lieu d'être cousue à piqûre en dehors, est cousue à surget par dedans. Après cela on la retourne pour la relever à sa place.

Cette genouillère est doublée en peau de mouton blanche.

Le pied et le talon sont faits de la même manière qu'aux bottes qui précèdent.

Toutes ces bottes sont très-élégantes. Celles des pages ont la même coupe que celles de la fig. 4.

§. V. *Des bottes de la gendarmerie* (pl. x, fig. 5.)

Les bottes d'uniforme pour la gendarmerie sont très-fortes en comparaison des précédentes. La tige est de très-bonne vache apprêtée en blanc, la chair en dehors, mais très-unie, et comme elles ne plieraient

point pour la marche, on a soin de parer et de diminuer l'épaisseur des tiges sur toute leur largeur à l'endroit où se forme le pli, c'est-à-dire, à deux centimètres au-dessus du coude-pied. Les corroyeurs qui livrent ces tiges toutes faites, ont soin d'imbiber d'huile et d'en saturer cette partie, afin qu'elle soit plus souple. C'est le jeu que la botte tire de cette souplesse qu'on appelle le *soufflet*.

Ces bottes sont à l'écuyère, sans genouillères et sans autre doublure que les ailetes et le contre-fort du talon. L'échancrure est aussi grande que celle des bottes des gardes du corps, et il y a la place de la cuisse : on les appelle aussi quelquefois dans les ordonnances, *bottes à la cavalière*. L'empeigne est jointée à la tige, comme dans toutes les bottes qui se cousent par derrière ; mais il n'y a point de piqûre ni de bordure.

Il y a aussi une légère différence dans la coupe, à l'endroit où l'avant-pied joint la tige sur le coude-pied, comme on peut le voir dans la figure 5, planche x, qui représente cette botte. La pointe de l'avant-pied qui entre dans la tige, est un peu plus courte. Le porte-éperon qui sert comme de contre-fort au talon, est tout uni sans volute, et un peu au-dessus, à l'endroit où la botte qui fatigue dans la marche pourrait, à cause de la dureté de la tige, rompre le fil de la couture, on place un petit morceau de cuir piqué des deux côtés en dedans de la tige pour la soutenir. Ce morceau de cuir, long d'environ quatre centimètres sur un de largeur, s'appelle le *biribi*.

Tous les corps de grosse cavalerie, qui ne portent pas de pantalon, ont des bottes semblables pour la grande tenue.

En petite tenue les gendarmes ont des demi-bottes, qui ressemblent aux bottes des gens de ville.

Les talons des bottes des gendarmes sont semblables à ceux de toutes les bottes à l'écuyère, mais beaucoup moins évasés par le bas. Les semelles sont aussi un peu plus fortes; et ces bottes en général ne sont pas aussi élégantes, mais elles exigent beaucoup de soin, et très-peu de bottiers savent les couper comme il convient, pour qu'elles ne blessent point le coude-pied et que le cuir ne se taille point à cet endroit. La difficulté est dans l'ouverture de l'angle que forme la tige avec l'empeigne. *Le sieur Virtz, de la rue Dauphine à Paris*, excelle dans la fabrication de ces bottes : aussi il fournit la moitié de la gendarmerie de France, et il jouit à cet égard de toute la confiance du gouvernement et d'une réputation bien méritée. Les bottes des gendarmes se cirent au cirage des bottes fortes, excepté le sofflet qui se noircit seulement au cirage liquide, dit anglais. On ne les met pas sur la broche pour les chauffer, mais seulement sur la paille allumée.

§. VI. *Quelques considérations sur les bottes militaires à l'écuyère.*

Toutes ces bottes, comme on a dû le voir, ont l'avant-pied séparé de la tige, ce qui nécessite une coupe particulière, à l'endroit où se fait la jonction de ces deux pièces par une couture à jointure.

Cette coupe varie quelque peu, d'après l'idée de chaque artiste; mais, en dernière analyse, c'est toujours une languette de l'empeigne qui entre dans une

entaille faite pour la recevoir, dans la tige au-dessus du coude-pied.

Nous donnons trois modèles de cette coupe dans les figures.

C'est dans l'emplacement de cette entaille, qui au coup d'œil paraît indifférent, que consiste la durée de la botte, qui s'entr'ouvre très-vite dans cet endroit, si l'entaille est mal placée. Il nous a paru sur des bottes bien faites, qu'elle doit être vis-à-vis une élévation de quinze centimètres au-dessus du talon.

La tige est livrée coupée carrément au cordonnier, et c'est lui qui y fait l'entaille avec la pointe du tranchet sur son établi. A cet effet il double la tige par le milieu, dont il abat le pli en le frappant légèrement; ensuite il appareille les deux bords et les redresse sur le patron, en faisant l'échancrure grande ou petite de derrière. Il coupe ensuite l'entaille sur les différens modèles qu'il veut suivre (voyez les figures).

Après cela il prend l'empeigne ou avant-pied, mouille un peu le milieu et la double en frappant aussi dessus; alors il découpe la languette avec la pointe du tranchet sur le même dessin saillant que celui qu'il a fait rentrant dans l'entaille.

Mais comme cette languette doit être cambrée pour se plier à la direction de la tige, il lui fait prendre ce pli de deux manières.

La première consiste à passer une courroie étroite dans le pli de l'empeigne, après en avoir cloué un bout sur l'établi. On cloue de même l'empeigne aux angles qu'elle fait à l'endroit par où elle touchera le talon, et alors on tire fortement le bout de la courroie qui

se doublant à l'origine de la languette, la force à prendre le pli de la cambrure, et fait en même temps lâcher en cet endroit le cuir qui se prête à prendre le même pli.

La seconde manière se fait avec l'outil (fig. 4, pl. VIII) dont nous avons parlé à l'article de l'atelier du bottier. L'inventeur de cet outil prétend que l'autre moyen est très-long, ce dont ses confrères ne veulent pas convenir, affirmant qu'il est plus expéditif que celui de la serpette.

Pour nous, qui avons assisté à l'opération faite des deux manières, nous avons cru remarquer que quoique celle de la courroie ait été faite avec beaucoup de dextérité, il a fallu planter et arracher deux clous et passer la courroie, tandis qu'en appuyant la main sur le cuir, on n'a pas besoin de planter et d'arrache des clous, et que, tirer pour tirer, on a plutôt passé l'outil que la courroie ; ainsi nous donnerions la préférence à l'invention du sieur Berger.

§. VII. *Bottes à la hussarde ou pour les hussards.*
(Pl. XI, fig. 1re.)

Cette botte qu'on appelle aussi à la hongroise, parce que c'est de la Hongrie qu'en est venu l'usage en France, est courte et ne monte que jusqu'à moitié du gras de jambe. Elle se fait en peau de vache corroyée ou même de veau, et est cousue des deux côtés, afin que la tige se maintienne plus droite et ne forme pas de plis sur le coude-pied. La tige n'est que de deux pièces, dont celle de devant porte avec elle l'avant-pied. Dans ce cas il est nécessaire que cette tige soit

cambrée; mais comme une simple cambrure paraissait difficile à faire, ou qu'on n'avait pas encore trouvé le moyen de la rendre commode, on cambra le coude-pied avec des plis qu'on y fit sur la tige de devant. Ces plis se forment en laissant des cannelures dans le même sens, sur un mandrin ou sur un embouchoir qu'on couvrait du cuir de la tige mouillé, et avec des ficelles et des clous on le forçait à entrer dans les plis du bois sur lequel on le laissait sécher. Aujourd'hui on en agit de même; mais on le fait avec la pièce de cuivre (fig. 8, pl. VIII) qui naguère faisait partie de l'atelier du bottier. On peut faciliter la formation des plis, et assurer leur durée en chauffant cette pièce, mais avec prudence, de peur de brûler la peau.

Le reste de la botte est fabriqué comme toutes les bottes. Son ouverture est découpée, comme on le voit à la figure 4 qui la représente, et le devant est orné d'un gland en or, en argent, ou en soie, suivant l'uniforme.

Il y a aussi un porte-éperon par derrière, qui n'est qu'un morceau de cuir double cousu au fond du talon, et posé fort bas; mais actuellement on y fixe des éperons à demeure, comme à la botte à la prussienne, dont il est question à l'article suivant.

Les bottes des officiers sont toujours plus proprement faites que celles des soldats, et elles sont aussi plus légères, parce qu'on les fait en peau de veau lissé, au lieu de les faire en vache. Ce veau lissé est le veau en grain, ou à l'anglaise, dont il a été question dans l'article des cuirs pour empeigne.

§. VIII. *Bottes à la prussienne.* (Pl. xi, fig. 2.)

Les bottes à la prussienne qui s'appellent ainsi, parce que nous les avons copiées de l'uniforme des troupes prussiennes, sont celles dont la tige se maintient la plus ferme, ce qui vient de ce qu'au coude-pied où elles font ordinairement les plis, elles sont doublées avec des pièces de cuir qui renforcent cette partie. Elle se coud aussi sur les deux côtés comme la précédente; mais on a trouvé le moyen de la cambrer sur le coude-pied sans y faire les plis.

Sa tige monte jusque sous le genou où elle est découpée comme la botte à la hussarde, et elle porte aussi un gland pour ornement.

Le gras de jambe y est un peu plus formé qu'il ne l'est aux bottes plus courtes, et le porte-éperon est très-bas sur le talon.

La fabrication pour le surplus est la même. L'inclinaison de la cambrure de la tige est la pierre d'achoppement de la plupart de ceux qui fabriquent ces tiges, et comme tous les bottiers ne connaissent point ce défaut lorsqu'il existe, beaucoup de bottes gênent ou sont mal faites et ne durent point, sans qu'on puisse en donner la véritable raison.

Cette botte qu'on fait ordinairement en cuir de vache en croûte adoubée sur le coude-pied, et dont on met la fleur en dedans, est celle qui ressemble le plus à la botte bourgeoise. On en fait aussi de veau dit à l'anglaise, qui est du veau en grain. Actuellement, au lieu de mettre à ces sortes de bottes des éperons chaussés avec le sous-pied et la courroie de dessus, on y adapte des éperons qui, sous la tige et

en dedans de leur courbure, ont une pointe qui s'implante dans le talon de la botte. Les extrémités des branches sont percées et on les fixe aussi aux deux côtés du talon, soit avec une pointe, soit mieux encore avec une vis à bois : ces éperons sont en cuivre ou en fer, selon l'uniforme. (Voyez la figure 3.)

Cette botte porte le nom de botte à la Souvarouw beaucoup plus communément que celui de botte à la hongroise. Apparemment que le premier modèle fut pris sur les bottes du général Souvarouw, lorsqu'après la campagne d'Italie, il vint en Suisse enterrer sa gloire militaire, dont il ne resta au porteur qu'une paire de bottes. Avant la venue en France des troupes étrangères, les bottes de cavalerie légère étaient courtes et les ordonnances donnaient des revers à plusieurs de ces corps. Aujourd'hui il n'est plus question de ces revers qu'on appelait aussi *retroussis*, et que les officiers supérieurs portaient *rabattus en cuir jaune*, comme on le verra dans l'extrait que nous avons fait de tout ce que nous avons trouvés dans les ordonnances, de relatif aux différentes chaussures militaires. Cet extrait qui sera placé à la fin du chapitre qui concerne les souliers, prouvera le peu d'attention qu'on a porté dans tous les temps, à cette partie essentielle de l'équipement.

CHAPITRE IV.
Des Bottes fortes.

§. I.er *Quelles sont les bottes fortes et quel est leur usage.*

On donne le nom de *botte forte*, à une botte dont la tige est faite du cuir de bœuf le plus fort. Cette

qualité la rend précieuse au voyageur qui court la poste à franc-étrier, et absolument nécessaire au postillon qui conduit des voitures. Lorsqu'un cheval vient à s'abattre, la botte garantit le cavalier d'avoir une fracture à la jambe qui se trouve engagée sous sa monture ; et lorsqu'un verre de vin bu trop à la hâte dans les fortes chaleurs, fait perdre l'équilibre à un postillon, au moyen de ses bottes fortes il en est presque toujours quitte pour la peur.

L'usage de la botte de poste s'est conservé long-temps sans aucun changement, parce que sans doute on a reconnu la bonté de sa construction d'après les divers accidens qui, dans le principe, devaient avoir donné lieu à cette invention. Mais depuis que ces accidens sont devenus plus rares, soit à cause de l'amélioration et du perfectionnement des grandes routes, soit à cause de l'usage des bottes fortes elles-mêmes, on a singulièrement simplifié la construction de cette utile chaussure, et même on commence à négliger de s'en servir, surtout pendant l'été et, pour ainsi dire, on ne les porte plus que par habitude. En conséquence, on a exigé dans la fabrication, des changemens et des suppressions qui nuisent à la solidité, dans un temps où, au contraire, on devait chercher à assurer davantage les jambes, et par suite la vie des postillons, contre les accidens qui les menacent sous ces machines immenses qu'on appelle *messageries*, qui couvrent aujourd'hui la France, et qui voyagent en poste, jour et nuit. Heureusement qu'il est très-rare que ces bâtimens versent en route, parce qu'ils sont lestés par la grande quantité de voyageurs et les fardeaux énormes dont ils sont chargés ; sans cela, les

postillons n'échapperaient pas au danger, leurs bottes étant trop faibles.

 Autrefois ces accidens étaient très-communs, et ce fut pour cela sans doute qu'on faisait les bottes de cette espèce, d'une force bien différente de celle à laquelle on l'a réduite. La tige était composée de deux forts cuirs de bœuf, posés l'un sur l'autre et renforcés entr'eux et par-dessus, de deux forts cirages qui les rendaient plus durs et plus raides que le bois le plus solide, et qui aurait été quatre fois plus épais. On fortifiait encore ces tiges de deux cercles de fer posés extérieurement l'un au haut et l'autre au bas. On sent qu'avec ces renforts, une pareille botte était incapable de plier sous aucun poids et devenait indestructible.

 Aujourd'hui les postillons devenus plus damoiseaux, veulent des bottes plus légères et on ne met plus qu'un cuir à la tige, sans la cercler de fer. Peut-être quelque jour, désabusés d'une sécurité qui peut devenir funeste d'un moment à l'autre, ils reviendront aux véritables bottes fortes. Nous ferons comme eux et nous ne parlerons des bottes fortes que comme on les fait aujourd'hui, quoique ceux qui en ont de vieilles et d'anciennes continuent de s'en servir jusqu'à ce qu'elles soient usées.

 La botte forte ne se chausse qu'à l'instant de monter à cheval et avec des souliers : on la déchausse en mettant pied à terre, à cause de sa grosseur et de sa pesanteur qui la rendent incommode. Au reste, il est peu de cordonniers qui s'occupent aujourd'hui de cette construction ; elle va devenir le travail du bourrelier.

 Le chasseur qui court la bête fauve, souvent sur un

terrain glissant, est exposé au même danger de se casser les jambes; aussi, on fabrique pour lui une sorte de bottes fortes qu'on appelle *bottes de chasse*, et qui sont un peu différentes de celles du postillon. Nous les décrirons à leur tour et nous ferons pour cela deux articles, dont le premier va être consacré aux bottes fortes du postillon.

§. II. *Construction de la botte forte de poste.*

La botte forte se compose de la tige qui est cousue par-derrière de l'empeigne qui s'appelle *avant-pied* et de la semelle, sans compter les garnitures.

L'avant-pied se fait avec de la vache huilée ou du taureau sans noircir, et elle se coupe droit, sans échancrure sur le coude-pied, comme on le voit à la figure 1^{re} de la planche x.

Avant d'employer l'empeigne, le bottier avec son tranchet pare les bavures de la chair qui doit être placée en dehors, et le grain en dedans de la botte.

Il a coupé jusqu'à quatre semelles qu'il fait tremper dans le baquet pour les faire bien imbiber.

Il prépare le *paton*, c'est un morceau du même cuir que l'avant-pied et qui doit servir de contre-fort à la pointe carrée du pied. Ce paton se taille à biseau dans les endroits où il doit toucher l'avant-pied. Il le met aussi à tremper pour le rendre plus souple.

Il prépare aussi le contre-fort, qui, comme dans toutes les bottes, se met autour du talon. Ce contre-fort se fait de cuir fort, mais cependant moins fort que celui de la tige.

Alors il coupe la tige qu'il choisit dans ce qu'il y a de

meilleur dans le cuir d'où il la tire et la met à la grandeur du patron, mais non pas à la mesure de la personne; car il n'a pas besoin de prendre mesure pour cette espèce de bottes grotesques : semblables aux selles de poste qui vont à tous chevaux, elles sont obligées de chausser indifféremment tous ceux qui se présentent; c'est pourquoi on les fait plus grandes que les autres bottes, et plus hautes du coude-pied. On mouille la tige avant de la coudre; lorsque la tige a été bien redressée, afin que les deux bords jointent bien ensemble, on la serre par une bonne couture qui se fait par-devant, avec un fil très-fort à points bien solides; ensuite on y ajuste l'empeigne ou avant-pied, que les uns frottent auparavant avec du suif fondu, et que d'autres ont humecté d'eau. Cette couture doit être bien soignée, parce qu'elle est plus difficile, vu que quoique l'empeigne soit forte, elle ne l'est pas, bien s'en faut, autant que la tige qui, lorsque les deux pièces sont cousues, semble être posée sur l'empeigne.

On taille alors une petite bande de cuir d'environ 15 millimètres de large et de la hauteur où l'on place l'éperon, dont la tige doit porter dessus, et on pique cette pièce le long de la tige sur le talon, avec deux coutures, observant de laisser vers le haut deux centimètres qui serviront de support à l'éperon, et de contrefort à la tige (lettre A, fig. 1re, pl. x).

C'est actuellement le cas de poser le *paton*. C'est une autre pièce de cuir qui est destinée à soutenir le dessus de l'avant-pied, assez élevé pour qu'il ne touche pas les doigts du pied lorsque la botte est chaussée, et

assez fort pour les préserver d'être foulés, en opposant une forte résistance à une forte pression.

Nous avons dit (§. II de ce même chapitre) que la forme des bottes fortes (fig. 1ʳᵉ) était coupée carrément par le bout B. Elle est aussi un peu plus élevée que les autres dans cette partie ; c'est sur ce bout qu'on adapte le talon à l'empeigne, après l'avoir laissé imbiber d'eau pour le rendre plus souple et plus propre à se mouler sur la pointe de la forme en se séchant. On l'enduit de colle, et on met la forme à la botte, en la faisant entrer par le bas; on l'y fixe au moins de quelque clous, comme on le fait pour les souliers, ayant soin d'étirer le cuir avec les pinces, avant de planter les clous.

La trépointe des bottes fortes est beaucoup plus large au dehors que celle des souliers et des bottes ordinaires, parce que la semelle doit déborder le soulier ou le pied, de près d'un doigt ; quand la première semelle est affichée et ajustée à la forme par les procédés qui sont décrits ci-après au §. IV du chapitre Iᵉʳ (sect. III) auquel nous renverrons nos lecteurs, pour éviter des répétitions inutiles ; on coud la trépointe, l'empeigne et la première semelle à l'ordinaire, tout autour jusqu'au talon. On attache aussi cette première semelle au talon de la manière expliquée au même endroit ; on coupe, on affiche les autres semelles, et on les attache, non pas avec une seule couture, mais avec deux et même trois fortes coutures, sans prendre la peine de les graver. On en fait de même pour les talons, avec la différence qu'on emploie pour ces talons tous les morceaux de cuir, même de cuir mince qu'on a rebuté pour d'autres travaux ; mais il faut avoir la précaution de les bien coller les uns

aux autres, et de les abattre à coups de marteau. Il faut aussi que le dernier qui les recouvre, soit de bon cuir. On achève le talon en y plantant encore un ou deux autres cuirs avec des chevilles seulement; on râpe et on redresse au tranchet tout ce travail, sans néanmoins y regarder de trop près, et la botte est prête à être noircie et cirée quoiqu'elle ne soit pas encore terminée. Alors on la met à l'embouchoir où elle achève de se sécher.

§. III. *Du cirage de la botte forte et de la manière de l'appliquer.*

Quand la tige et le pied de la botte forte sont terminés au point que nous venons de dire, l'ouvrier ôte la forme, ce qui n'est pas difficile, au moyen du crochet (fig. 3, pl. VIII); il l'accroche au trou de la pièce supérieure de la forme brisée, et lorsqu'il a attiré à lui cette pièce, l'autre s'arrache facilement avec la main.

Alors la botte doit être séchée, et il est temps de la mettre à l'embouchoir, et qu'on la force à se mettre à son pli en faisant entrer la clef à coups de marteau.

Comme le cuir a la chair en dehors, il y a beaucoup de bavures sur la tige: pour les faire disparaître et unir le cuir autant que possible, l'ouvrier le râpe en tout sens jusqu'à ce qu'il ne reste plus de bourre que celle qu'auront faite les dents de la râpe.

Il faut avoir terminé les deux bottes, afin que l'opération du cirage puisse se faire sur la paire, une botte après l'autre, à cause des préparatifs qui ne pourraient pas se renouveler sans perte de temps.

Comme il faut brûler de la paille pour cette opération,

il est nécessaire qu'elle se fasse dans un lieu où la fumée ne puisse pas incommoder. L'endroit le plus favorable est une cheminée de cuisine, dont le devant de l'âtre sera pavé ou carrelé.

La râpe, en enlevant la grosse bourre, a laissé un duvet qu'il faut encore enlever avant d'appliquer le cirage ; en conséquence il faut flamber la tige de la botte à un feu de paille dont la flamme brûle ce duvet, en même temps qu'elle échauffe la botte pour la rendre plus propre à recevoir le cirage. C'est le cirage n° 2 qu'on emploie dans cette opération, parce que sa dureté, lorsqu'il est refroidi, le rapproche du ciment, et par-là le rend plus capable de fortifier encore la tige.

Pour bien appliquer ce cirage, on commence par le fondre sur un réchaud qu'on met à côté de soi et à portée de la main droite. Ensuite on enfonce dans le trou du talon qu'occupait le clou à talon, une petite tringle de fer qu'on passe dans un anneau suspendu au manteau de la cheminée par une chaînette de fer, à environ 15 centimètres de terre. On prend de la main gauche la poignée de la clef de l'embouchoir qu'on tient à la même hauteur de l'anneau qui porte le talon, et on fait tourner la botte sur le feu de paille, comme un aloyau à la broche tourne devant le feu. De la main droite, on prend le gipon, qui est un tampon de chiffons de linge au bout d'un morceau de bois qui sert de manche, et on barbouille la tige de la botte, observant de passer le cirage aussi uni que l'on peut, ce qui n'est pas difficile, tant qu'on l'applique très-chaud sur la tige très-échauffée. Il faut aussi observer de ne pas tacher l'em-

peigne qui doit être cirée d'une autre manière, comme nous le dirons plus tard.

Il faut tourner et retourner ainsi pendant près d'une heure, afin que le cuir soit bien imbibé de cirage, dont quelques-uns passent six couches, après deux couches d'arcanson pur. Lorsque la botte est refroidie, s'il y a quelques inégalités saillantes, quelques boutons qui paraissent plus élevés que le reste de la tige, on les unit avec le tranchet; après cela on cire l'empeigne avec le cirage n° 1, on pose une légère couche de cire sur le tout, et on polit la botte avec l'actic (fig. 7, pl. VIII).

§. IV. *De la genouillère et de la garniture ou porte-éperon.*

On prend ensuite du cuir de bœuf noirci, et on coupe une genouillère ou bonnet (C). Quand on la joint par derrière à la mesure de la tige, on coud par une bonne couture à piqûre, son bord inférieur sur le bord supérieur de la tige, on noircit le tour de la tranche, et on y attache en dedans le coussinet (D) dont l'effet est d'empêcher le bord de la tige de blesser le genou.

On coupe ensuite un porte-éperon (E) en bon cuir de vache noirci; on y attache deux courroies avec leurs boucles, l'une sur le haut et l'autre au bas, et entr'elles deux on en met une troisième vis-à-vis du porte-éperon qui est cousu au derrière de la tige sur le talon de la botte; au côté opposé de cette troisième courroie où doit entrer le bouton de l'éperon, on en met une autre qui doit entrer dans la boucle, et la botte est terminée.

On peut alors, si l'on veut, planter des clous à la se-

melle pour la rendre plus durable, et en même temps pour défendre les coutures qui, à cause de la grosseur du fil avec lequel elles sont faites, n'ont pu s'engraver dans la semelle, comme cela se pratique dans les autres ouvrages du bottier et du cordonnier.

§. V. *De la botte de chasse.* (pl. x, fig. 2.)

La botte de chasse est aussi une botte forte, comme nous l'avons déjà annoncé; mais quoiqu'on ne la chausse qu'avec des escarpins, elle est néanmoins infiniment moins grosse, et beaucoup plus légère. On pourrait même faire d'assez longues courses à pied avec cette botte; mais il m'a paru que la genouillère qui est d'une ampleur singulière, doit être un grand obstacle à ce qu'on s'en serve de cette manière. L'on comprendra facilement la vérité de cette assertion par l'inspection de la figure. On prend mesure de cette botte, ce qu'on ne fait pas pour celle de postillon.

Il paraît que cette genouillère, qui porte le nom de *chaudron* (A), est destinée à écarter de la cuisse du cavalier, les branches d'arbres et les broussailles lorsqu'il court dans les taillis et dans les avenues des forêts, où lorsqu'il pénètre dans les forts. Le chasseur y loge les basques de son habit de chasse; il y met même quelquefois en entrepôt ses munitions et son halte.

La construction de la botte de chasse est la même que celle de la botte de poste. La tige se fait du même cuir, se coud de même par-devant; mais on y fait aussi par-derrière une couture simulée, et seulement pour orner la botte.

Pour faire cette imitation, on trace avec le tranchet

deux petits filets qu'on incline l'un contre l'autre. À un millimètre, on en trace deux autres en inclinant le tranchet en sens contraire, de manière que le filet de cuir entre chaque deux filets, s'enlève et laisse ouverte sa place qu'on polit ensuite avec le relève-gravure. Il y a même des ouvriers qui piquent cette couture pour orner davantage la botte. Le contre-fort est le même qu'à la botte forte ; l'empeigne seulement se fait avec du cuir plus léger. L'on n'y met que deux semelles, outre la première, et toutes trois se brochent et s'affichent de même à part : comme elles sont plus étroites sous la plante du pied, on met une cambrure, entre la première et la seconde.

La pointe est aussi carrée, et enferme le paton. Il y en a qui veulent des ailetes qu'on applique au dehors en forme de carabinage ; la couture de dessous est gravée, les talons sont assez hauts, et l'on ne met pas de coussinets autour de la tige qui, ainsi que l'empeigne, se cire comme dans la précédente botte.

Mais la plus grande différence, comme nous l'avons dit plus haut, consiste dans la genouillère ou chaudron.

Cette genouillère composée de deux pièces de cuir noir, se jointe sur les côtés très-proprement, après qu'on l'a ramollie dans l'eau. Lorsqu'elle est jointée à la mesure de la tige, qui doit entrer juste dans le trou inférieur de la genouillère, on la retourne, et on passe le côté évasé le premier, et quand le côté étroit est arrivé au bord de la tige, on l'y coud fortement par une couture piquée ; après cela on la retourne de nouveau, ce qui forme un bourrelet sur la couture. On y fait une légère échancrure sur le devant et sur le derrière, et

on la borde de deux piqûres à peu de distance l'une de l'autre pour y faire un ornement (fig. 2, lettre A).

Ce chaudron a presque la hauteur de la botte, comme on en peut juger par la figure; mais son ampleur dans le haut, est hors de comparaison; de manière que si la tige a 40 centimètres de hauteur, le chaudron en a 30 dans la même dimension, et 110 de circonférence au bord supérieur ; ce qui donne à cette botte un air tout-à-fait *gottique*.

Le porte-éperon est beaucoup plus étroit et plus court que celui de la botte de postillon, et ne tient autour de la botte que par la courroie de l'éperon.

Cette pièce s'enjolive de différens ornemens que les uns piquent en blanc et que d'autres relèvent en bosse. On y fait des cœurs, des fleurs de lis, etc., comme on peut le voir dans la figure qui la représente.

La tige de cette botte, ainsi que l'empeigne et les garnitures doivent être parfaitement polies avec l'astic, et les semelles et le talon doivent être travaillés à la bisaigue, parce que les bottes de chasse ne sauraient être trop élégantes et trop bien finies, étant ordinairement destinées à ne chausser que des princes et des gens de la cour qui les suivent à la chasse ; enfin les chasseurs eux-mêmes sont très-souvent soigneux de conserver ces bottes en bon état. Mais comme on ne les tient pas à l'embouchoir, parce que la tige est trop forte pour prendre de mauvais plis, et qu'il n'y a que l'empeigne qui en soit susceptible, on la tient toujours en forme avec la forme brisée (fig. 8, pl. III), qui est facile à tirer du pied au moyen des trous qui sont aux deux pièces, et qui permettent d'y passer un crochet.

Pour conserver aussi au chaudron sa rondeur, et l'empêcher de tomber sur la cuisse, ce qui lui ôte toute sa grâce, on a une croix de bois qu'on appelle l'*étoile*. Chacune des extrémités de cette étoile est armée d'une petite pointe de fer qui, en s'accrochant dans le cuir, arrête l'étoile passée horizontalement vers le milieu de l'entonnoir que forme le chaudron.

Depuis les ventes des forêts qui ont amené les défrichemens, par-là la destruction presque totale des bêtes fauves, on ne chasse guère que dans les forêts royales. Par conséquent les bottes de chasse sont d'un usage assez rare, et si l'on en trouve encore chez quelques bottiers de Paris, elles sont construites depuis long-temps, et serviront apparemment d'enseignes jusqu'à leur destruction. Cependant nous en avons vues aux postillons qui conduisent le Roi dans ses promenades journalières.

Il y a encore des bottes qui servent à la chasse, mais seulement aux domestiques et aux piqueurs. C'est pourquoi on les appelle *bottes de piqueurs*. Les coureurs qui courent en avant des voyageurs de distinction, portent aussi des bottes semblables. Elles n'ont point de chaudron, mais une genouillère assez élevée et qui n'a derrière qu'une échancrure pour la place de la cuisse qu'elles gêneraient sans cela. Ces bottes ne sont pas ordinairement aussi soignées que celles des maîtres. Le porte-éperon en est aussi plus petit et tout uni, et la couture est derrière.

L'essentiel dans les bottes de chasse consiste dans le coude-pied qui doit être placé de manière qu'elles ne gênent point dans les mouvemens, et assez élevé pour qu'on puisse tirer la botte facilement; car on les porte

rarement ailleurs qu'à cheval. Cependant les piqueurs gardent les leurs dans le service ordinaire de la chasse, lorsqu'il exige quelques légères marches à pied. Ces bottes, outre le contre-fort ordinaire au pied, en ont un qui règne tout le long de la tige, dont les deux bords sont cousus sur le contre-fort par une piqûre sur chaque bord (1), mais seulement jusqu'à la genouillère. Elles sont faites de vache apprêtée en blanc; la fleur est en dedans, et on les cire comme les bottes fortes avec le cirage n° 1.

SECTION TROISIÈME.
Du Cordonnier pour homme.

En quoi consiste le travail du Cordonnier pour homme.

D'APRÈS ce que nous avons exposé au commencement de ce livre, cette section doit traiter du travail du cordonnier pour homme, qui consiste à chausser le pied seulement, avec une chaussure de cuir qui le couvre plus ou moins et qu'on appelle soulier : ce mot de soulier ne peut dériver que de celui de *solea*; nom d'une chaussure la plus ordinaire des anciens, et solea lui même doit venir, ou du mot *solum* qui veut dire le *sol*, la terre que le soulier est destiné à fouler, d'où l'on a peut-être fait aussi le nom de *sola*, qui, en langue des pays méridionaux, signifie la

(1) Voyez l'article des gardes du corps.

plante du pied, si toutefois ce mot dérivant de la langue celtique, n'est pas lui-même l'origine de celui de soulier, sur la semelle duquel porte cette *sola* ou *solæ*, suivant le dialecte ou la prononciation.

La figure ou la forme des souliers ne peut guère varier que du plus ou du moins de légèreté et d'élégance, suivant l'âge et l'état de la personne à laquelle il est destiné; mais il varie dans le mode de construction et dans les matières qu'on y emploie. Ainsi, les souliers de fatigue pour les voyageurs à pied et les militaires, ne sont pas aussi soignés ni fabriqués avec des cuirs aussi minces que les souliers élégans et légers des gens de ville. Ceux-ci varient aussi beaucoup entr'eux, parce qu'ils entrent dans les attributions de la mode. Le cordonnier qui a l'avantage de chausser la jeunesse du bon ton, doit suivre d'un œil attentif la marche capricieuse de l'inconstante déesse, pour n'être jamais en arrière sur son goût du jour. S'il ne veut pas lui sacrifier le goût de la veille, il perd ses meilleures pratiques, et dans peu il sera réduit à ne chausser que des vieillards ou des ouvriers.

D'après ces considérations, nous ne décrirons que deux sortes de souliers, savoir: les souliers forts et les souliers fins; et à la fin de chacun des chapitres qui contiendra le mode de fabrication, nous mettrons les variétés qui distinguent chaque espèce, et le bien et le mal qui en résultent. Chacun des deux souliers que nous fabriquerons aux yeux du lecteur, pourre servir de modèle pour la meilleure constructiond-a chacun des deux genres.

CHAPITRE PREMIER.

Du soulier fort ou de fatigue propre aux voyageurs à pied, aux rouliers, aux habitans des campagnes, et autres.

§. I*er Des pièces qui composent le soulier fort.*
(Pl. xii, fig. 5 et 6.)

Un soulier fort se compose, 1° d'un *quartier* fait d'une ou de deux pièces (dans ce dernier cas on les fait ainsi lorsqu'on a des morceaux de cuir qu'on veut mettre à profit.) Le quartier embrasse le talon jusqu'à la cambrure du pied des deux côtés, et porte les oreilles où se passent les cordons qui serrent les souliers, pour les affermir sur le pied.

2° D'une *empeigne*, qui est la pièce qui couvre le dessus du pied depuis ce qu'on appelle le coude-pied, jusqu'à la pointe des orteils. Ces deux pièces se font de vache dite d'empeigne, ou de veau broutant, sans passer au noir, et dans ce cas le grain est en dedans du soulier.

3° D'une *première semelle*, sur laquelle porte la plante du pied.

4° D'une *trépointe*, qui est une bande de cuir étroite qu'on place entre la première et les autres semelles, excepté au talon. Ces deux pièces sont de vache pour première semelle.

5° D'une *seconde* et *troisième semelle*, s'il y a lieu, pour fortifier le soulier.

6° D'un, deux ou même trois *talons*, suivant le nombre des semelles.

7° D'un *couche-point*, qui est une petite bande de cuir semblable à la trépointe, et qu'on enferme entre le quartier et le talon. Ces trois pièces sont de cuir fort.

8° D'un *contre-fort*, qui est une pièce cousue pour doubler et fortifier le quartier derrière le talon.

9° Enfin d'une *pièce* qui allonge l'empeigne sur le coude-pied, mais qu'on ne place que lorsque le soulier est terminé.

§. II. *De la coupe et préparation de ces pièces.*

Le cordonnier, pour se préparer à faire une paire de souliers de cette espèce, place près de lui les cuirs nécessaires et les outils, qui sont : un tranchet moyen, les pinces, la forme de mesure, un patron de papier pour le quartier et un autre pour l'empeigne, et l'écoffrai qu'il place sur ses genoux.

S'il commence par couper les semelles, ce qui est à son choix, sans autre importance, il applique sa forme sur le cuir fort du côté du grain, et suit les contours avec la queue du tranchet; après quoi, il coupe à peu près suivant la forme, mais toujours plus grandes, ses semelles qu'il jette dans le baquet.

Il prend ensuite le cuir dont il a coupé les premières semelles et en enlève les deux trépointes, qu'il mouille et met à part.

Cela fait, il étend sur l'écoffrai la vache d'empeigne, choisit l'endroit le plus fort sur lequel il coupe de gros en gros, le long de son patron, la moitié du quartier

qu'il redouble sur la partie du cuir vis-à-vis, pour couper l'autre moitié, en supposant qu'il fera le quartier d'une seule pièce, et parce que le patron ne représente ordinairement qu'une moitié de ce quartier.

Avec le patron de l'empeigne, il coupe de même les empeignes.

Le quartier et les empeignes ainsi coupées sont représentées par les figures 1 et 2 de la planche XII.

Alors, si le quartier est de deux pièces, l'ouvrier les joint avec la couture à jointure sur le billot à jointure avec deux bouts d'aiguillée qui ont été de reste d'une couture précédente.

Cet article terminé, il prend sa pince et étire fortement les deux pièces par les bords, en retenant le bord opposé sur l'écoffrai avec la main gauche. Il achève ensuite de les couper plus juste d'après les patrons.

Il double les quartiers par le milieu et l'empeigne aussi, et les présente l'un à l'autre pour les couper de mesure à la forme.

Il porte alors un des bouts du quartier A sur un des angles B de l'empeigne, et l'y pose de la manière oblique représentée par la figure 3, et avec la pointe du tranchet, il fait sur l'empeigne la fente A-C, qui suit la ligne du côté A du quartier. D'un autre coup de tranchet, il coupe droit de C en D, après avoir relevé le quartier, et l'entaille se trouve faite. Il double par le milieu dans la longueur, l'empeigne de manière que l'autre angle porte juste sur le point correspondant, et en suivant les deux lignes A–C et C–D il fait à l'angle E une entaille exactement égale à celle qu'il a déjà faite. La partie carrée qui se trouve entre les deux

entailles, se trouvera sur le coude-pied. Elle est destinée à être cousue à la pièce, comme il sera dit ci-après.

§. III. *De la jointure du quartier avec l'empeigne.*

Tout étant ainsi disposé, l'ouvrier appareille son contre-fort, qui est une pièce de cuir droite d'un côté et arrondie de l'autre, qu'on fait ordinairement aussi longue que le quartier. Il l'applique contre le quartier en dedans, le bord droit le long du bas du quartier, et le bord arrondi portant, par son endroit le plus large, au milieu du talon. Il l'amincit dans sa partie arrondie et le coud au quartier tout le long de cette partie, soit à l'aiguille, soit à l'alêne avec un simple fil, ayant eu soin de mettre de la pâte entre les deux cuirs qui se trouvent fleur contre fleur.

Après cette opération, l'ouvrier rapproche les échancrures du quartier et de l'empeigne, et les joint l'une à l'autre par la couture à jointure (§. VIII, chap. II, sect. Iʳᵉ), en commençant par le bout inférieur, (C, fig. 4), et lorsqu'il est arrivé à l'endroit (A–B) où un morceau du quartier porte sur l'empeigne, il y fait une couture à piqûre en traversant les deux cuirs par une suite de points circulaires ou qui forment un carré qu'on appelle la *rosette*, entre A et B (fig. 4).

On conçoit que la rosette sert à consolider cet endroit du soulier qui, à cause des cordons qui tirent les oreilles, doit beaucoup fatiguer. Autrefois on fortifiait cette rosette avec deux morceaux de cuir qu'on appelait *paillettes*, mais qui ne sont plus d'usage aujourd'hui.

Lorsque l'ouvrier termine une couture, il noue sim-

plement les deux fils et les coupe, ensuite il bat avec la tête du marteau la couture tout du long.

Il met après cela ce demi-soulier à la forme pour couper ce qui serait mal uni et le fort pour y planter la première semelle, ce qui se fait de cette manière.

§. IV. *De la première semelle.*

Il sort du baquet la pièce destinée à la première semelle, l'essuie et la bat sur la pierre assez légèrement et seulement pour lui faire rendre l'eau. Il l'applique ensuite sur la forme et l'y fixe avec deux ou trois clous dont il augmente le nombre à mesure qu'avec les pinces il l'étire fortement pour lui faire prendre le pli de la forme. Lorsqu'elle y paraît collée, l'ouvrier la redresse tout autour avec un petit tranchet, la met de niveau avec le bord de la forme, après quoi il la taille à biseau pour en amincir l'extrême bord. Ce travail s'appelle afficher la première semelle. Il remet en forme son demi-soulier, met sous l'empeigne les hausses nécessaires, (fig. 4, pl. II), fixe les oreilles à leur place avec deux pointes, attache le quartier à la forme par un clou qu'il plante au milieu et avec la pince étire le cuir tout autour de la forme par le bas, afin d'achever de lui faire prendre toute l'extension dont il est susceptible. A chaque endroit où il tiraille, il arrête le cuir par un clou à monter qu'il plante sur le bord inférieur de la forme. Il met ensuite sur son genou gauche, sous le tire-pied, la forme penchée sur un de ses côtés, et prenant son aiguillée qu'il a préparée à l'avance d'après le procédé indiqué (§. VII, chap. II, sect. Ire), il a son alêne à semelle à la main

droite, la manique dans la main gauche, dans les doigts de laquelle il prend aussi la trépointe.

Alors il perce la première semelle en l'effleurant seulement à l'un des angles du talon, traverse le contrefort et le quartier auquel il sert de doublure, et une des extrémités de la trépointe, il passe une des soies de l'aiguillée qu'il tire jusqu'à son milieu. Après avoir appareillé les deux bouts afin que les deux fils soient égaux, il perce de nouveau un autre trou par où il les fait passer par la méthode indiquée à l'article *couture* (§. VIII, chap. II, sect. Ire), et fait de même tout le tour de la semelle depuis l'angle du talon par lequel il a commencé, jusqu'à l'angle opposé, en tirant fortement le point. A mesure que la couture avance, l'ouvrier arrache les clous qui deviennent inutiles : il frappe souvent sur la semelle et sur la couture, afin d'achever de lui faire prendre le pli de la forme, et poisse son fil qui se dépouille en passant dans les trous, et qui, sans cette précaution, finirait par devenir sec et se casser.

Arrivé à l'angle du talon, l'ouvrier continue de coudre le quartier à la semelle, sans couper le fil; mais cette couture se fait à points deux fois plus longs et plus serrés. La couture terminée, il noue le fil d'un simple nœud, le coupe et l'abat de quelques petits coups de marteau.

Il coupe après cela tout ce qui est devenu inutile dans les bords et qui excède de l'empeigne et du quartier qu'il redresse, repasse par-dessus avec le marteau, et met ce travail de côté pour s'occuper des autres semelles et des talons.

§. V. *Des seconde et troisième semelles, et des talons.*

Nous allons faire un soulier à deux semelles, parce qu'à la fin de l'article des souliers forts, nous serons à temps d'en retrancher une pour les souliers plus minces. L'ouvrier prend les semelles, et pour abréger, il les bat ensemble l'une sur l'autre à grands coups de marteau pour leur faire rendre l'eau qu'elles ont bue dans le baquet, pour leur resserrer les pores et par-là les raffermir, et enfin pour leur faire prendre la courbure et la concavité qui doit entrer dans la convexité de la forme.

Autrefois il faisait cette opération dans la buisse creuse; mais aujourd'hui il ne la fait que sur le billot, ou, pour mieux dire, sur une pierre unie qu'il met entre ses jambes.

Il présente ses semelles ainsi bombées sur la forme, et lorsqu'elles s'y appliquent assez bien, il les colle l'une sur l'autre, met aussi de la pâte entr'elles et la première semelle, et les applique contre elle, en plantant un premier clou vers le haut et un autre sur la cambrure; alors il achève de la brocher, c'est-à-dire, de la redresser assez grossièrement autour de la trépointe. Il devrait peut-être mettre une cambrure entre les deux semelles, mais dans ces souliers si forts, il la supprime ordinairement, parce que dans ce genre de travail l'étranglement de la forme dans cet endroit est peu de chose en comparaison de ce qu'il est dans les autres souliers. On construit même les deux souliers de cette espèce sur la même forme droite et ordinairement très-large. C'est pourquoi en affichant ces seconde et troisième semelles, l'ouvrier se contente de les fixer par quatre ou cinq clous seulement. Quand il les a bien

fixées, il achève de les redresser avec plus de précision, mais seulement dans leur bord inférieur en laissant encore grossier le côté qui touche la trépointe ; ensuite il broche son talon.

Il arrive quelquefois et même très-souvent dans la fabrication dont nous parlons, que le cordonnier, pour mieux économiser le cuir, coupe les semelles trop courtes, sur-tout celle qui est entre la première et la troisième ; dans ce cas, il doit y mettre des supplémens qu'il adapte sous le talon, non pas bout à bout, mais les bouts l'un sur l'autre, après avoir pris la précaution de les amincir, afin qu'ils ne fassent pas de bosse à l'endroit de la jointure. Il les attache avec de petites chevilles de bois dont il a fait la place avec la broche (fig. 4, pl. IV).

Quand il a ainsi nivelé les semelles d'un bout à l'autre du soulier, il broche son talon. Il prend pour cela un morceau de cuir fort et souvent de bœuf, suivant que le talon doit être élevé. Aux souliers à trois semelles, il coud ordinairement deux talons, sans préjudice d'autres qu'il mettra par-dessus, comme il sera dit dans la suite ; il les taille circulairement en dehors comme le tour du talon de la forme, et droits en dedans, les bat sur la pierre et les plante sur la forme avec un long clou à talon.

Si le talon est trop bas sur le derrière, ce qui arrive presque toujours, l'ouvrier le hausse au moyen d'un *chiquet*. Le chiquet est un morceau de cuir fort de la même forme, mais plus petit que le talon. L'ouvrier l'amincit en forme de coin vers le côté droit et l'insinue par ce même côté, sous le talon, de manière que la partie arrondie et épaisse affleure avec le derrière

du talon. Après avoir planté le clou au milieu, l'ouvrier redresse le talon tout autour, y passe la bisaigue et place le *couche-point*. Cette pièce qui remplace dans le talon la trépointe, est une lanière de cuir fort qui lui est entièrement semblable. Autrefois on la coupait en rond à la pièce, et on la plaçait facilement entre le quartier et le talon, après l'avoir taillée à biseau en dedans; mais aujourd'hui on coupe simplement une lisière étroite, on l'amincit sur un de ses côtés, et prenant les deux bouts entre deux doigts, le biseau couché en dedans, on force le cuir à s'aplatir en le faisant rentrer en lui-même, et alors il s'insinue aisément entre le talon et le quartier jusqu'à la couture.

Après cela l'ouvrier prend un petit tranchet pointu, et le guidant avec un de ses doigts, le long du bord du talon, il y fait une gravure, c'est-à-dire, qu'il soulève le cuir à un millimètre de profondeur en l'effleurant obliquement en dedans et tout au contraire de ce qu'on faisait autrefois, car on inclinait la pointe de l'outil vers le bord du talon. La gravure étant faite, l'ouvrier la relève avec le relève-gravure qui, en relevant de nouveau le cuir et arrondissant le fond de la gravure, empêche la partie relevée de se rabattre de nouveau sur la partie creuse. Alors il ne s'agit plus que de coudre le talon, ce qui se fait en prenant d'un bout à l'autre chaque point de la première couture du quartier qu'on a laissée lâche exprès. L'alêne traverse en même temps le couche-point, les différens talons, et sort dans la gravure. On tire ferme le point de cette couture qui se fait avec l'alêne à talon et un fil fort qui se rabat et s'arrête à l'ordinaire.

Il est indifférent de commencer par coudre le talon, ou de coudre les semelles avant lui ; ainsi chacun pourra faire là-dessus comme il avisera. Venons à la couture des semelles.

L'ouvrier prend le petit tranchet et fait à la dernière semelle la même opération et dans le même sens qu'il l'a faite au dernier talon. Il relève la gravure de la même manière et fait, bat, arrête sa couture, poisse et repoisse ses fils, comme nous l'avons expliqué. Cette couture ne prend que la trépointe et les deux semelles. Après cela, il reprend le tranchet à redresser, achève d'unir les semelles qui alors ne forment qu'une, ainsi que le talon, dont il appareille les angles, appuyant le soulier contre la paume de la main gauche et tenant dans les deux premiers doigts de cette main la planche à redresser, ou plutôt un morceau de cuir fort taillé en biseau ; il l'insinue entre la semelle et le dessus du soulier, et à mesure qu'il enlève les bavures, il fait courir la planche qui arrête la pointe du tranchet. Il bat ensuite à petits coups de la panne du marteau, le couche-point afin qu'il remplisse le vide de la couture entre le talon et le quartier. Il achève ensuite de la redresser, passe et repasse les différentes bisaigues sur la tranche de la semelle et du talon, le machinoir et l'astic alternativement, ou l'astic seulement, sur toutes les parties de la semelle et du talon, après avoir râpé les angles trop vifs avec la râpe et les avoir unis avec un morceau de verre.

Mais s'il veut mettre un autre talon par-dessus celui qui est cousu, il doit le poser avant de polir. A cet effet, après l'avoir broché, il met de la pâte sur celui

dont il a abattu la couture avec le marteau, et ensuite il cloue le nouveau talon avec des chevilles de bois qu'il plante autour, après avoir fait les trous de chacune avec la broche, et il polit comme cela a été dit.

Il prend ensuite la râpe avec laquelle il enlève toutes les bavures, les boutons et tout ce qui peut être sur l'empeigne et le quartier qui sont toujours très-mal unis, parce que c'est le côté de la chair qui est en dehors.

§. VI. *Dernière opération pour finir le soulier fort.*

Cette opération terminée, il prend le cirage dont il a été question au §. VII du chapitre III de la première section, et noircit entièrement le cuir, à moins que celui pour qui il travaille ne le préfère en couleur ordinaire.

Il le polit ensuite avec l'astic, noircit la tranche de la semelle et du talon avec l'encre du pot au noir, polit, repolit à la bisaigue, jusqu'à ce que le cuir soit assez brillant, fait un ou deux trous aux oreilles avec l'emporte-pièce ; il en fait deux autres à l'empeigne pour y faire passer les cordons, et livre le soulier à la bordeuse qui y attache la *pièce* et les borde avec de la basane, ou du veau mince.

La pièce est un carré de la longueur qu'a le bord de l'empeigne entre les deux échancrures, à l'origine des oreilles. Elle doit couvrir le coude-pied, et sert d'allonge à l'empeigne : quelquefois elle supporte un des cordons. Elle se fait de veau.

Lorsque la bordeuse a terminé son travail, le cordonnier fait le cordon qui doit le serrer ; la manière de faire ce cordon est assez curieuse.

Au lieu de couper droit le long d'un cuir, le cor-

donnier ramasse un morceau de cuir de rebut qu'il coupe en rond avec les ciseaux, comme une pièce de cinq francs; ensuite il met ce rond sur l'écoffrai ou sur le plat d'une forme, y fait une entaille sur le bord et plante la pointe du tranchet dans cette entaille, le tranchant dans le fond. Alors il tire de la main droite le bout de cuir que l'entaille a séparé du rond, et appuyant sur le centre du cercle de cuir, le bout d'un doigt de la main gauche qui tient le tranchet, l'entaille continue de se faire d'elle-même, tandis que le cuir tourne en spirale autour du tranchet, jusqu'au centre, et le cordon se trouve fait. Le cordonnier le passe et le soulier est prêt à être livré.

Ces souliers se ferrent ordinairement d'un ou de deux rangs de clous à tête de *marteau* (fig. 10 et 11, pl. VII) ou à *pointes de diamant*. Alors on les met en forme avec celle qui est désignée au §. IV du chap. II, et qui étant doublée en fer, rive les clous à mesure qu'on les plante; quelquefois on couvre la semelle entière de ces clous qui finissent par rendre le soulier très-pesant.

On ajoute quelquefois à ces souliers, surtout dans les pays où il tombe beaucoup de neige, et dans ceux où il y a beaucoup de boue et d'argile, un petit appareil qui empêche qu'ils ne sortent du pied quand il s'est enfoncé et qu'il faut forcer pour le retirer; cela se fait ainsi : on coud en dehors, derrière le talon et aux deux côtés du quartier, sous la cheville du pied, une bande de cuir étroite qui, étant double, sert de contre-fort pour empêcher le quartier de s'éculer et forme un anneau au bord supérieur du quartier. On passe dans ces trois anneaux une courroie

qui se noue ou se serre avec une boucle au coude-pied et y retient le soulier fortement attaché (fig. 6).

Les souliers fabriqués de cette manière sont de longue durée; mais il faut les soigner, et surtout graisser souvent l'empeigne qui, en séchant, devient dure et blesse le pied quelqu'endurcie qu'en soit la peau. Leur pesanteur les rend très-incommodes; aussi il n'y a guère que les rouliers, les laboureurs et ceux qui travaillent aux carrières qui en fassent usage.

On fait aussi des souliers de fatigue en veau, un peu mieux traités et plus légers. Ils servent aux gens de la ville, lorsqu'ils vont à la campagne, soit pour la promenade, soit pour la chasse, l'herborisation, etc. Alors ils sont de veau noir, gris ou chamois. La semelle est souvent à double couture et quelquefois piquée presqu'en entier avec du fil très-gros.

Le talon est chevillé avec des chevilles de fer cousu de quatre ou cinq points sur le bord qui porte sur la cambrure. On entoure communément ces souliers d'un rang de clous à tête bombée. Ils sont ausi plus couverts que les souliers ordinaires, et la pointe en est carrée. Plusieurs y font faire quatre oreilles et y mettent deux cordons. On les borde en cuir, afin que le tour du quartier ne blesse point, lorsqu'on les ferre, pour empêcher le sable d'y entrer pendant la marche (C).

CHAPITRE II.

§. Ier *Des souliers militaires tels qu'on les fait.*

Les souliers militaires se donnaient autrefois à l'entreprise générale, et faisaient l'objet d'une excellente spéculation, parce qu'on les prenait quelle que fût leur qualité, et on en a vu qui ne duraient pas trois jours. Aujourd'hui, ils se donnent bien encore à une sorte de marché à forfait ; mais ce traité se conclut avec les conseils d'administration des régimens, qui sont chargés de les recevoir, et il paraît qu'ils s'acquittent de cette commission avec beaucoup de zèle et d'exactitude, parce que c'est leur affaire, et que plus ils sont sévères à cet égard, mieux leurs soldats sont chaussés, ce qui fait honneur et à eux et au corps auquel ils appartiennent.

Cependant la forme de travers, qui est une amélioration, n'a pas encore été adoptée pour la troupe, et les soldats sont astreints à changer les souliers de pied tous les jours, parce qu'ils sont chaussés sur la forme droite. Mais leurs souliers sont infiniment mieux faits qu'on ne les faisait autrefois, et ils sont chaussés à leur pied, quoiqu'on fasse les souliers de trois grandeurs, parce que lorsqu'un homme a le pied un peu plus long que la grande forme de l'ordonnance, on lui prend mesure.

Les longueurs déterminées sont de 30 centimètres pour les plus grands souliers.

De 26 et demi pour les moyens.

De 23 pour les plus petits.

Il est possible quil y ait quelque très-légère diffé-

rence entre ces longueurs et celles qui sont en usage dans plusieurs corps, parce que nous les tenons de l'administration d'un seul régiment qui, encore, ne nous les a données qu'en pouces de l'ancien pied de roi, ce qui a lieu d'étonner, lorsque dans toutes les autres parties de l'administration générale du royaume on a adopté le système décimal, dont l'utilité et la nécessité sont reconnues depuis long-temps. On aura pris les longueurs sans les traduire, sur quelque vieux règlement: car on ne trouve aucun arrêté, aucune loi, aucune ordonnance relative aux autres détails de la chaussure des soldats, que ce que nous transcrirons à la fin de ce chapitre, ce qui est très-incomplet. Néanmoins les conseils d'administration mettent aujourd'hui, à ce qu'il nous a paru, un grand soin à la manière dont les souliers sont confectionnés, et ceux qui voudront en fabriquer pour les vendre aux différens corps qui, dans un moment de presse ne pourraient pas en trouver dans leurs magasins, n'auront pas à craindre de voir leur travail refusé, s'il est conforme à celui que nous allons décrire, du moins tant qu'il n'y aura pas d'ordonnance formelle et positive.

Les souliers militaires sont faits avec la vache d'empeigne corroyée et passée à l'huile sans noircir.

On met le côté du poil en dedans; mais sans ailetes ni contre-fort.

Ils sont coupés comme les souliers forts qui précèdent, et montés, comme nous l'avons déjà dit, sur la forme droite (fig. 1re, pl. III.) Le quartier est coupé d'une seule pièce. La jointure à l'empeigne et la rosette se font de même. La première semelle s'affiche ainsi qu'il a été dit, avec la différence qu'au lieu de couche-

point, la trépointe règne tout autour du soulier. La seconde semelle se broche et s'affiche à l'ordinaire, et elle se compose de bon cuir fort ; elle porte le talon de deux cuirs de cette même qualité.

Lorsque la seconde semelle et les talons sont cousus et redressés, l'ouvrier fait une gravure entre la seconde semelle et le talon, et fait ce qu'on appelle la piqûre de la boîte, qui consiste à prendre dans cette couture la seconde semelle, la trépointe, le quartier et la première semelle en dedans du soulier, ce qui le consolide singulièrement. Il fait ensuite cinq points sans gravure qui prennent le talon et les deux semelles, liant ces trois pièces de manière que leur intérieur devient impénétrable à l'eau. Tout ce travail se fait sur la forme à cabriolet (fig. 5, pl. 1re). En outre, pour assurer leur durée, on pique le talon sur la couture et dans l'intérieur de 32 chevilles de fer, et la semelle de cinq rangs de clous courts vissés et à tête large et bombée (fig. 7).

Le quartier porte deux oreilles, où est passé, ainsi que dans l'empeigne, un cordon de cuir. En cet état, et sans être noircis ni cirés, on les livre à l'administration qui les reçoit après vérification, et se charge de les faire cirer en suif et en noir.

Les souliers confectionnés de cette manière, ne peuvent être ni meilleurs ni plus solides. Ils sont en outre assez élégans pour qu'un soldat un peu soigneux paraisse toujours bien chaussé, et le soit effectivement ; pourvu surtout que la seconde semelle soit bien choisie et qu'elle soit de cuir bien apprêté.

Un soldat qui aurait une petite provision de clous

semblables à ceux qui garnissent ses souliers (1), afin d'être à même de remplacer tous les soirs ceux qu'il perd dans la journée, surtout en temps de marche, ne verrait la fin de sa chaussure, que lorsque la poix aurait brûlé le fil des coutures, ou qu'une humidité long-temps concentrée, l'aurait fait pourrir.

La chaussure est, en temps de guerre, la partie essentielle de l'équipement du soldat : il est capable de tout hasarder lorsqu'il est à l'abri des chocs et des pierres qui font ressentir de la douleur à ses pieds. Il grimpe avec beaucoup plus de facilité lorsqu'il est bien assuré sur ses jambes.

§. II. *Des souliers militaires tels qu'on devrait les faire.*

Nous avons décrit les souliers militaires tels que nous les avons vu faire par différens cordonniers de régimens, et tels qu'ils sont reçus par les conseils d'administration, sans avoir pu trouver les ordonnances qui déterminent leur forme et leur composition; de manière qu'il paraîtrait qu'il n'existe rien de très-positif à cet égard, et qu'on peut donner beaucoup à l'arbitraire. Il nous a paru en conséquence très-utile, tant pour les ouvriers ou entrepreneurs qui peuvent s'adonner à cette partie, que pour les administrateurs et les inspecteurs qui en sont chargés au nom du gouvernement, de transcrire ici le travail qu'a fait à ce sujet en 1815 le colonel Bardin, au nom de la commission chargée de déterminer les uniformes des troupes du

(1) Les ordonnances militaires, quoiqu'elles ne disent point de quelle manière doivent être faits les souliers, prescrivent cette précaution qui doit faire partie du petit équipement.

royaume. Quoique ce travail ne soit pas encore revêtu de la sanction du gouvernement, comme on s'y conforme déjà en grande partie, il ne peut manquer de devenir l'objet d'une ordonnance, parce qu'on ne peut mieux traiter cette matière que ne l'a fait ce brave militaire.

Le projet, à l'article 290, dit en parlant de la chaussure des régimens d'infanterie :

Les souliers seront de cuir de vache tanné et corroyé à l'huile ; ils seront façonnés sur trois tailles, savoir : un cinquième de première taille ; trois cinquièmes de deuxième taille, et un cinquième de troisième taille.

Les souliers étant faits seront noircis et cirés en suif. Leur longueur intérieure sera :
Pour la première taille de 270 à 320 millimètres;
Pour la seconde taille de 230 à 270 ;
Pour la troisième taille de 200 à 230.

Ils seront composés de l'empeigne, du quartier, des ailetes, de la pièce, de la première semelle, des trépointes, de la cambrure, de la dernière semelle, de l'allonge, du sous-bout, du bout, du talon, des clous, de l'attache, et des coutures.

L'empeigne sera en peau de veau, ou de petite vache corroyée en huile. Elle sera retournée de manière que le grain soit dans l'intérieur du soulier ; elle aura 188 à 192 millimètres de développement dans sa plus grande largeur vers le coude-pied, à partir de sa jonction à sa première semelle. Sa longueur du coude-pied à la pointe du soulier, vers la même jonction, sera de 150 à 160 millimètres, pour la première taille. L'em-

peigne de deuxième taille, aura 160 à 170 millimètres de développement dans sa plus grande largeur, et 130 à 145 de longueur. L'empeigne de troisième taille aura 150 à 160 millimètres de développement dans sa plus grande largeur, et 110 à 120 millimètres de longueur.

Le quartier sera également en peau de veau ou de petite vache corroyée à l'huile et retournée le grain en dedans; il sera d'un seul morceau ou de deux morceaux joints ensemble, par une couture faite en dehors derrière le talon. Il sera taillé à ses extrémités vers les points de jonction à l'empeigne, de manière qu'il forme oreille de chaque côté. Les oreilles du quartier destinées à recouvrir les coutures de la pièce, auront, depuis et y compris les rosettes, 60, ou 55, ou 45 millimètres, pour la première, deuxième et troisième taille.

Le quartier de la première taille, aura 320 à 340 millimètres de développement, à partir de ses deux points de jonction avec l'empeigne vers les rosettes; sa hauteur, à partir de sa jonction avec la première semelle, sera de 65 à 70 millimètres, derrière le talon, et de 65 à 60 millimètres, sous les côtés de la cheville des pieds. Le développement du quartier de la deuxième taille sera de 270 à 295 millimètres; sa hauteur sera de 60 à 65 millimètres derrière le talon, et de 50 à 55 millimètres sous la cheville du pied. Le développement du quartier de troisième taille sera de 225 à 250 millimètres; sa hauteur sera de 60 millimètres derrière le talon, et de 50 millimètres sous la cheville du pied.

Les ailetes seront en veau ou petite vache corroyée à l'huile. Elles ne seront employées que pour les empeignes qui n'auront pas assez de force. Chaque ailete ne pourra excéder 45 millimètres dans sa plus grande hauteur. Elles seront placées sous l'empeigne de manière à soutenir la jonction de l'empeigne et du quartier, et se perdront en pointe vers le bout du soulier.

La pièce sera de peau de veau, ou de petite vache corroyée à l'huile; elle sera jointe à l'empeigne sur le coude-pied; elle aura 100 à 110 millimètres de largeur, sur 40 millimètres dans sa plus grande hauteur.

La première semelle du soulier sera en vache tannée d'un seul morceau; sa dimension sera en rapport avec celle de l'empeigne et du quartier.

Les trépointes de devant et de derrière, seront en vache tannée, et chacune d'un seul morceau.

La cambrure sera en cuir tanné d'un seul morceau.

La dernière semelle sera en cuir de bœuf tanné à la jusée seulement, ou à la jusée et à l'orge bâtarde; sa longueur sera telle qu'elle entre de 25 millimètres au moins sous le talon; sa largeur sera sous la partie la plus large du pied, de 100 à 150 millimètres pour la première taille; de 90 à 100 millimètres pour la deuxième, et de 80 à 90 millimètres pour la troisième. A 12 millimètres du bout de soulier, qui sera arrondi et non pointu, cette largeur se réduira à 40 millimètres pour toutes les tailles.

L'allonge sera en cuir de même nature que la semelle (1).

Le sous-bout (2) sera également en cuir de même nature que la semelle et proportionné au dernier bout.

Le dernier bout (3) qui, avec le sous-bout et l'allonge formera le talon du soulier, sera de même cuir que la semelle. Sa longueur prise dans la direction de la longueur du pied et dans son milieu, sera de 85 millimètres pour la première taille, de 75 pour la deuxième, et de 70 pour la troisième. Son épaisseur, y comprise la trépointe, sera pour toutes les tailles de 22 millimètres, sous le milieu du quartier.

Les souliers seront garnis de clous de fer à tête de diamant, de 7 à 8 millimètres de diamètre apparent, à raison de 40, 38 et 36 pour la semelle et le talon d'un soulier de première, deuxième et troisième taille.

Le quartier, en deux morceaux, sera joint par une couture de 18 à 20 points apparens. L'assemblage du quartier avec l'empeigne, jusqu'à la rosette, sera fait de chaque côté par 12 ou 14 points apparens. L'oreille sera fixée sur l'empeigne par deux rangs de points distans

(1) On suppose que la semelle du milieu n'est pas d'une seule pièce et qu'on a été obligé d'y mettre sous le talon, une pièce de supplément qu'on appelle l'*allonge*.

(2) Le *sous-bout* est un talon qu'on met sur la pièce précédente pour hausser le talon.

(3) Ils ont appelé le *dernier bout*, la pièce de cuir qu'on pose la dernière sur le talon pour achever de le hausser. Toutes ces pièces ensemble posées l'une sur l'autre, forment ce que nous appelons le talon proprement dit.

entr'eux de deux millimètres. La pièce sera assemblée à l'empeigne par 18 à 20 points. La couture de la première semelle aura 70 points, au moins, à partir des deux extrémités du talon. Elle sera faite à points lacés ; la couture du tour du talon aura 20 points, au moins, également lacés. La couture de la seconde semelle, le talon compris, sera de 112 à 120 points lacés. Elle sera découverte et sans gravure. Ces points seront au niveau de ceux de la première semelle. La couture en boîte du talon sera de 56 à 58 points. Les fils des deux grandes coutures seront de sept à dix brins. Celui des assemblages et de la boîte sera de trois brins.

On voit, par le détail très-minutieux que fait le colonel Bardin de toutes les parties qui composent le soulier militaire, tel qu'il l'a conçu, qu'il s'est parfaitement occupé de la commission qu'on lui avait confiée, et en second lieu, qu'il ne serait guère possible de faire un soulier mieux conditionné que celui dont il vient d'indiquer la construction ; c'est pourquoi on fera bien d'adopter son projet.

Il est facile de se convaincre de ces deux vérités en parcourant les ordonnances relatives à l'équipement militaire, qui ont été rendues depuis le commencement du dix-huitième siècle, que nous avons pris la peine de compulser. On voit, ce qui est assez singulier, que toutes ont pris un soin extrême de détailler la coiffure, jusqu'à la manière de mettre le chapeau sur la tête ; mais aucune n'a parlé de la chaussure qu'en gros et par manière d'acquit ; et seulement des bottes jusqu'en 1776, dont l'ordonnance du Roi donnée le 31 mai, se contente de dire que les souliers des soldats seront faits de cuir de la meilleure qualité, et ordonne de mettre à

la semelle, des clous qu'on rivera avant de la coudre, comme on le verra bientôt par l'extrait que nous en avons mis ci-après ; mais ce n'est pas déterminer la fabrication d'un soulier que dire qu'on le fera avec du bon cuir. Il n'y a aucun cordonnier qui voulût convenir que son cuir ne vaut rien.

L'ordonnance de 1786 copie cet article mot à mot sans y rien changer, et depuis lors, il n'est nullement question dans aucun arrêté, de la chaussure de l'infanterie, mais seulement de celle de la cavalerie.

C'est sans doute ce qui a décidé le gouvernement à nommer la commission qui devait s'occuper de renouveler des instructions tombées en désuétude, si tant est qu'il en eût existé avant le dix-huitième siècle qui fussent entrées dans quelques détails à ce sujet.

Le colonel Bardin a senti l'importance de la chaussure pour les soldats, et tous les inconvéniens qui pouvaient en résulter pour ceux qui les commandent, et il est entré dans des détails que sans doute on avait trop négligés avant lui ; mais il ne s'est occupé que de l'infanterie, et il serait à désirer qu'il eût continué son travail, et qu'il eût détaillé la fabrication des bottes de toutes les armes, comme il a décrit les souliers. A la vérité, comme nous l'avons déjà exposé, différentes ordonnances ont parlé des bottes, mais d'une manière si succincte qu'elles ont presque tout livré au vague de l'arbitraire. Elles ont cru remédier à cette négligence en fixant le temps de la durée des bottes pour chaque arme ; mais si telle a été leur intention, elles ont manqué le but, parce qu'une botte quoique mal faite et fabriquée avec du mauvais cuir, peut durer le temps

fixé, à force de clous, de chevilles et de soies.

Pour prouver à ceux qui ont intérêt à la chose, combien il est urgent qu'on adopte le travail du colonel Bardin pour l'infanterie, qu'on en fasse faire un semblable pour la cavalerie, nous allons donner le précis de tout ce que les ordonnances ont prescrit pour la chaussure des troupes, tant de cavalerie que d'infanterie, depuis environ huit cents ans, époque au-delà de laquelle nous n'avons pas cru devoir remonter, puisque nous n'avons pu trouver aucun document à ce sujet au-dessus du commencement du dix-huitième siècle, dans les bureaux du ministère de la guerre, où sont très-soigneusement conservées par ordre toutes les ordonnances relatives aux troupes en général, et à chaque régiment en particulier.

L'ordonnance du 16 mars 1720, est la plus ancienne qui parle de la chaussure militaire, et à propos de la maréchaussée qu'a remplacée la gendarmerie d'aujourd'hui, elles s'exprime ainsi : « *Les archers auront des « bottines à boucles de cuivre toutes uniformes.* » Cette distinction toutes *uniformes* donnerait à penser qu'à cette époque on ne portait que des bottines à boucles, comme celles que portent encore quelques bouchers, lorsqu'ils vont aux foires des pays où l'on engraisse les bœufs; et en second lieu, il est à présumer que chaque soldat se chaussait comme il voulait, sans être astreint pour les bottes à aucune règle ni à aucune uniformité.

L'ordonnance du Roi du 1ᵉʳ mai 1750 veut que les dragons à pied et à cheval aient des bottines de peau de veau rouge à la hongroise, et conformes au modèle qui leur sera envoyé.

L'ordonnance du 5 avril 1767, fixe avec assez de détail les matières et la forme des chaussures pour chaque corps de cavalerie qui y est désigné ainsi qu'il suit :

La gendarmerie aura des bottes fortes en cuir de bœuf et à trois semelles. Elles auront le bout arrondi et l'éperon à deux pointes.

Les timballiers et trompettes auront des bottes molles.

La cavalerie aura des bottes en cuir de vache cirée en suif.

Les hussards auront des bottes à la hongroise, en cuir de veau fort, ou de petite vache cirée en suif. Les talons seront garnis de fer.

Les dragons auront des bottes molles de cuir de veau fort : la tige prolongée servira de genouillère : la pointe sera arrondie, et les talons garnis de fers porteront un éperon à double branche.

Les dragons des troupes légères, conserveront les bottes à la hongroise.

Les bottes fortes seront faites sur trois pointures, savoir : à dix, onze et douze points. Elles auront une grande genouillère, et seront composées de trois semelles et d'un talon large d'un pouce et demi de hauteur sous la trépointe. Derrière la tige il y aura une boucle avec deux ardillons pour boucler au tiran qui sera attaché à la culotte..... Outre le contre-fort intérieur, il y en aura un au dehors de treize lignes de largeur. Il y aura à la semelle deux coutures apparentes sans gravure, et le haut de la tige portera deux tirans de cuir doublés pour y passer des jarretières... Comme il y avait des hommes qui, faute

de mollets, ne pouvaient point soutenir la tige des bottes, malgré les jarretières, l'ordonnance dit : On passera un tiers des bottes à commissaires pour les mollets minces..... La durée des bottes des cavaliers est fixée à trois ans en temps de guerre, et à cinq ans en temps de paix ; et celles des dragons et des hussards à deux ans de service de guerre, et trois ans en temps de paix.

Néanmoins l'on passe un ressemelage à chaque homme ; mais à ses frais.

Cette ordonnance qui est la plus détaillée de toutes, et qui a servi de règle, à ce qu'il paraît, à toutes celles qui l'ont suivie, est encore bien éloignée des détails qu'elle exigerait pour fixer définitivement la chaussure des hommes de cheval, comme le projet du colonel Bardin fixe celle des hommes de pied. Cette ordonnance prohibe les bottes de couleur.

Celle du 31 mai 1776 détermine ainsi qu'il suit la chaussure du fantassin :

Les souliers du soldat seront façonnés de cuir de la meilleure qualité. La dernière semelle sera garnie de clous à tête plate et large dont la pointe sera rivée et rabattue, avant que la semelle soit cousue. Il y aura une semelle entre la première et la dernière, et un talon entre celui de dessus et celui de dessous.

L'ordonnance du 1er octobre 1786 copie la précédente mot à mot, quant au soulier ; et elle prescrit aux officiers et aux soldats de cavalerie des bottes molles, en veau fort, qui dureront deux ans en guerre, et quatre ans en temps de paix.

— Aux hussards, bottes à la hongroise en veau fort ou en petite vache cirée en suif, et un fer au talon.

— Aux chasseurs à cheval, même répétition, avec défense de porter des bottes de cuir de couleur, qui sans doute étaient encore de mode pour les élégans, lorsque fut rendue l'ordonnance de 1767 ci-dessus, sur laquelle celle-ci paraît avoir été copiée, puisqu'il nous semble inutile de défendre de porter des bottes de couleur, qui n'étaient point en usage en 1786.

L'ordonnance du 1ᵉʳ avril 1791, après avoir prescrit longuement l'uniforme des officiers supérieurs de toutes les armes et de leurs aides-de-camp, et leur avoir prescrit à tous les bottes à l'écuyère, ordonne simplement qu'il sera fourni des bottes à tous les cavaliers qui n'en auront point.

Les arrêtés des gouvernemens de la république, en l'an VII et en l'an X, relatifs à l'équipement des troupes, ne parlent pas de la chaussure. Alors elle se fournissait par don gratuit des citoyens.

Un arrêté du 1ᵉʳ vendémiaire an XII prescrit aux généraux des bottes à l'écuyère pour le grand uniforme, et des bottes à retroussis en cuir jaune pour la petite tenue.

Ces bottes à retroussis jaunes sont aussi ordonnées à tous les officiers ingénieurs, ordonnateurs, inspecteurs aux revues, etc.

Une ordonnance du Roi, du 28 août 1816, prescrit aux officiers généraux des bottes pareilles à celles des officiers de dragons, sans autre explication.

En 1817, on s'en est rapporté pour les bottes aux arrêtés des consuls de la république du 9 thermidor an VIII, que nous n'avons pas trouvés.

Nous désirons que cet article tombe entre les mains d'un officier supérieur qui ait le droit de parler au ministre de la guerre, parce qu'il n'est pas douteux que s'il est bien intentionné pour le bien public, et s'il aime son état, il ne démontre la nécessité de s'occuper enfin utilement de la chaussure militaire, tant pour la cavalerie que pour l'infanterie, et que le ministre ne fasse faire un travail à ce sujet. C'est pour abréger ce travail et en fournir un modèle, que nous avons transcrit en entier le projet du colonel Bardin, qui est complet pour le soulier. Il est déposé dans les bureaux du ministère, où nous en avons pris connaissance, ainsi que différentes ordonnances que nous avons citées, et où l'on nous a permis de prendre tous les renseignemens qui peuvent y être déposés, et qu'on nous a indiqués avec un empressement et surtout une politesse qui ne règne pas toujours dans tous les bureaux.

CHAPITRE III.

§. I. *Des souliers de ville* (pl. xii, fig. 8).

La même différence qui existe entre les bottes fortes et les bottes bourgeoises, se retrouve entre les souliers forts que nous avons décrits et les souliers élégans que portent dans les villes les élégans qui aiment à être bien chaussés.

— Aux hussards, bottes à la hongroise en veau fort ou en petite vache cirée en suif, et un fer au talon.

— Aux chasseurs à cheval, même répétition, avec défense de porter des bottes de cuir de couleur, qui sans doute étaient encore de mode pour les élégans, lorsque fut rendue l'ordonnance de 1767 ci-dessus, sur laquelle celle-ci paraît avoir été copiée, puisqu'il nous semble inutile de défendre de porter des bottes de couleur, qui n'étaient point en usage en 1786.

L'ordonnance du 1er avril 1791, après avoir prescrit longuement l'uniforme des officiers supérieurs de toutes les armes et de leurs aides-de-camp, et leur avoir prescrit à tous les bottes à l'écuyère, ordonne simplement qu'il sera fourni des bottes à tous les cavaliers qui n'en auront point.

Les arrêtés des gouvernemens de la république, en l'an VII et en l'an X, relatifs à l'équipement des troupes, ne parlent pas de la chaussure. Alors elle se fournissait par don gratuit des citoyens.

Un arrêté du 1er vendémiaire an XII prescrit aux généraux des bottes à l'écuyère pour le grand uniforme, et des bottes à retroussis en cuir jaune pour la petite tenue.

Ces bottes à retroussis jaunes sont aussi ordonnées à tous les officiers ingénieurs, ordonnateurs, inspecteurs aux revues, etc.

Une ordonnance du Roi, du 28 août 1816, prescrit aux officiers généraux des bottes pareilles à celles des officiers de dragons, sans autre explication.

En 1817, on s'en est rapporté pour les bottes aux arrêtés des consuls de la république du 9 thermidor an VIII, que nous n'avons pas trouvés.

Nous désirons que cet article tombe entre les mains d'un officier supérieur qui ait le droit de parler au ministre de la guerre, parce qu'il n'est pas douteux que s'il est bien intentionné pour le bien public, et s'il aime son état, il ne démontre la nécessité de s'occuper enfin utilement de la chaussure militaire, tant pour la cavalerie que pour l'infanterie, et que le ministre ne fasse faire un travail à ce sujet. C'est pour abréger ce travail et en fournir un modèle, que nous avons transcrit en entier le projet du colonel Bardin, qui est complet pour le soulier. Il est déposé dans les bureaux du ministère, où nous en avons pris connaissance, ainsi que différentes ordonnances que nous avons citées, et où l'on nous a permis de prendre tous les renseignemens qui peuvent y être déposés, et qu'on nous a indiqués avec un empressement et surtout une politesse qui ne règne pas toujours dans tous les bureaux.

CHAPITRE III.

§. I. *Des souliers de ville* (pl. XII, fig. 8).

La même différence qui existe entre les bottes fortes et les bottes bourgeoises, se retrouve entre les souliers forts que nous avons décrits et les souliers élégans que portent dans les villes les élégans qui aiment à être bien chaussés.

Quoique l'usage des bottes ait prévalu sur celui des souliers, on voit encore des jeunes gens qui, surtout dans la belle saison, s'ennuient d'avoir toujours leurs pieds en prison, et dans une prison humide. D'ailleurs, quoiqu'on entre partout en bottes, la décence demande que lorsqu'on est habillé, on soit chaussé avec des souliers.

Les souliers varient dans quelques points de peu d'importance : ainsi les uns sont plus couverts que les autres. Il y en a de pointus, d'obtus, de ronds et de carrés. La semelle est plus épaisse dans les uns, le talon plus bas chez les autres. Ceux-ci ont de grandes oreilles pour de grandes boucles ; ceux-là les ont étroites pour de petites boucles d'acier qui quelquefois sont au milieu du coude-pied et le plus souvent sur le côté en dehors ; quelques-uns ont deux oreilles de chaque côté pour deux cordons, tandis qu'à d'autres on aperçoit à peine un petit tiran pour passer un mince cordonnet. Il y en a qui sont très-couverts et qu'on ne pourrait chausser s'ils n'étaient pas fendus, auquel cas on les lace avec deux cordons qui se nouent sur le pied. Ceux-ci auront un article à part.

On en fait en cuir de cheval, en veau grainé, lissé, etc., et en chèvre ou maroquin noir.

Tous se fabriquent sur la forme de travers (fig. 2, pl. III), de manière qu'on distingue facilement le soulier du pied gauche d'avec celui du pied droit. Les cordonniers ont chacun leurs idées sur la coupe, dans laquelle un grand nombre s'écartent de la routine, et l'on pense bien que l'innovation que chacun a faite, est celle qui doit être la meilleure et que tous les autres devraient adopter. On en voit beaucoup qui font la jointure de l'empeigne au quartier toute droite, comme dans les souliers des

femmes et d'une seule ligne, mais plus ou moins inclinée. Le plus grand nombre a conservé la méthode de faire monter le quartier sur l'empeigne à l'endroit de la rosette.

Quoi qu'il en soit de toutes les variations et de toutes les méthodes, tous les souliers se ressemblent quand ils sont chaussés. Nous nous bornerons donc à décrire les procédés de fabrication d'un soulier bien fait que nous rapporterons au pied de la botte bourgeoise pour beaucoup d'opérations qui sont les mêmes, afin de ne pas répéter ce que nous avons déjà dit.

Le cordonnier ayant pris sa forme de mesure, tant pour la longueur que pour la figure de la pointe, le met aussi à la grosseur, au moyen des hausses, si elle en a besoin; après cela il débite ses semelles et les jette au baquet. Il coupe ensuite sur l'écoffrai, d'après un patron, son quartier tout d'une pièce et l'empeigne; ces deux pièces représentées par les figures 1, 2, 3 de la planche XII, sont de la coupe la plus ordinaire, pour la régularité de laquelle il s'est conformé à la manière usitée que nous avons décrite à l'article des souliers forts. Quoique les angles soient un peu différens à l'empeigne, ils se taillent d'après le même procédé; seulement il fait les oreilles ou longues pour des boucles, ou larges pour deux nœuds, ou étroites pour un seul.

L'ouvrier, après avoir collé ses ailetes, son contre-fort et la petite pièce qu'il insinue entre lui et le derrière du quartier, double tout le quartier en mouton maroquiné ordinairement jaune, ainsi que le bord de l'empeigne, coud à l'aiguille toutes ces pièces, et joint l'empeigne au quartier, à l'ordinaire, en faisant au

bout de la jointure, à l'endroit où le quartier surmonte l'empeigne, une rosette ronde ou carrée, de plus ou moins de points à piqûre.

Il appareille par le bas avec les ciseaux le quartier et l'empeigne, et tire du baquet sa première semelle pour la battre après l'avoir essuyée.

Il l'affiche et la redresse jusqu'au talon, autour de la forme sur laquelle il chausse aussi le dessus du soulier. Après avoir planté un clou au haut du talon, il étire l'empeigne et le quartier avec les pinces, et conserve au cuir étiré son extension au moyen d'une douzaine de clous à monture.

Alors il coud cette première semelle en serrant les points, et la trépointe en prenant le cuir du soulier entre deux. Il continue ensuite sa couture autour du talon, mais sans trépointe, avec des points plus lâches.

Après cette opération il redresse les bords, coupe l'excédent de la peau du dessus du soulier, colle, garnit et cheville la cambrure, et de suite affiche la seconde semelle bien battue. Il a soin de la faire bien porter sur la cambrure avec des clous à brocher, et plante de la même manière son talon qu'il coud aux points lâches du quartier, après avoir fait la gravure sur le cuir du talon et de la semelle. Il coud de même la seconde semelle à la trépointe, la redresse parfaitement ainsi que le talon auquel il donne la forme de mode; après avoir piqué la boîte, il le ferre, et polit, brunit, noircit son ouvrage, d'après son goût ou la méthode qu'il a adoptée. Il rafraîchit les oreilles ou les tirans des boucles, et le soulier est terminé.

Toutes ces opérations ont été amplement décrites à l'article de la botte bourgeoise; c'est pourquoi nous y renvoyons le lecteur, pour éviter des répétitions fastidieuses et qui ne seraient que la copie l'une de l'autre, n'ayant rien à dire de plus pour le soulier que pour la botte, comme on a pu en juger par ce qui précède.

Le soulier ainsi terminé, l'ouvrier y colle dans le fond une semelle de mouton maroquiné jaune qui accompagne la doublure du quartier; il borde ensuite le bord supérieur avec une piqûre.

Quelquefois, pour mieux conditionner les souliers, on les double en coton et on les pique sur les côtés, ce qui les relève et les rend infiniment plus durables; aussi les souliers ainsi fabriqués coûtent beaucoup plus cher.

Ce n'est point en travaillant des souliers de cette espèce qu'un ouvrier en peut faire sept par jour, comme on voit faire des souliers ordinaires pour des ouvriers ou des domestiques. Il peut passer pour bon ouvrier, celui qui confectionne une paire de souliers doublés et piqués pendant une longue journée. Les souliers de cette espèce n'ont pas besoin d'ailetes que la doublure remplace avec avantage.

§. II. *Des souliers lacés.*

Les souliers qu'on fait pour être lacés sur le coude-pied sont très-couverts, et comme l'empeigne monte fort haut, la coupe n'est pas tout-à-fait la même que celle des autres souliers. Elle est droite comme celle des bottes dont l'avant-pied est cousu à la tige; de manière

qu'un soulier lacé ressemble à un soulier qu'on aurait fait aux dépens d'une botte qu'on aurait coupée au coude-pied (voyez la fig. 9, pl. xii).

L'empeigne n'a donc point d'échancrure sur ses côtés ; mais ils sont cousus droits le long des côtés du quartier, jusqu'à la hauteur de ces quartiers.

On la fend sur le coude-pied d'une longueur nécessaire pour qu'on puisse la chausser sans peine et la déchausser de même.

A un doigt de l'extrémité de la fente, au-dessous d'elle, on met une pièce de cuir qu'on y attache, le noir en dedans, avec une piqûre en travers et à deux rangs de points. Cette pièce a pour but d'empêcher la fente de s'ouvrir davantage, soit en marchant, soit en se chaussant. Comme cette pièce monte sans autre attache le long de la fente jusqu'au bord de l'empeigne, on la place, lorsqu'on veut lacer le soulier, de manière qu'elle déborde les deux côtés de la fente par-dessous ; alors elle couvre la partie du pied qui serait découverte, et empêche sur cette partie l'action du lacet qui pourrait la blesser.

En outre, les deux bords de la fente sont garnis de deux languettes de cuir qui y sont cousues pour les renforcer, afin que les trous puissent résister à l'effort du lacet.

Le surplus du travail pour le soulier lacé, est le même que pour le soulier ordinaire. Cette chaussure est bonne pour la campagne à cause de la poussière, et pour la ville à cause de la boue. Elle soutient la faiblesse de l'articulation du pied, et son usage est plus salubre que celui de la botte. Elle est un dimi-

nutif des brodequins, avec la différence que les brodequins se lacent à un seul lacet, et qu'à ce soulier, on met deux cordons qui agissent en même temps, en se croisant alternativement l'un sur l'autre comme une couture à chaînette.

§. III. *Du soulier à double couture.*

On fait des souliers à double couture de deux espèces. Toutes deux sont sans trépointe, et la plupart se font à talons bas.

Lorsqu'on a coupé, jointé, affiché la première semelle, monté son soulier à l'ordinaire, au lieu de coudre la semelle à l'empeigne avec la couture ordinaire, on ne fait que l'y faufiler avec la couture simple, et seulement pour fixer l'une à l'autre des deux côtés, seulement jusqu'au talon. Après cela on coud à points ordinaires le quartier sur lequel on fera la couture de la seconde semelle dans cet endroit, lorsqu'on en sera là; mais auparavant, on colle sur la première semelle, entre les coutures, les pièces qui unissent le dessus, et on y met aussi une cambrure collée et affichée.

Cela fait, on affiche sa seconde semelle et son talon par-dessus, avec un couche-point entre les quartiers et la semelle, et on coud le tout ensemble dans la gravure du talon et dans les points de la première semelle qui portent cette couture. On fait aussi la gravure sur la seconde semelle.

Alors on sort le soulier de la forme, et on le met si l'on veut sur la forme à cabriolet. Nous disons *si l'on veut*, parce qu'aujourd'hui la plupart des ou-

vriers ne se servent pas de cet instrument. On coud la seconde semelle par une couture qu'on appelle *double couture*, parce qu'elle prend le soulier par dedans et par dehors, en cette manière. Après avoir fait la gravure autour de la semelle à l'ordinaire, on commence la couture depuis le talon, en gagnant du côté de la pointe du soulier, et on prend en la faisant la seconde semelle, la première et l'empeigne, de manière qu'un point se fait au dedans du soulier, lorsque l'autre se fait au dehors. Tant qu'on coud le long du quartier, c'est assez facile, mais quand on parvient un peu plus bas dans l'empeigne, il serait très-difficile de voir le trou de l'alêne pour y passer la soie par dedans, et il faudrait pour le rencontrer tâtonner autour pendant plusieurs minutes, ce qui ferait perdre un temps précieux. Dans ce cas, il faut ne passer que la soie qui va du dehors au dedans, et la tirer jusqu'à ce qu'elle sera assez longue pour permettre de la percer sans peine avec l'alêne. Quand ce petit trou est fait, on y passe la soie qui doit faire le point du dedans au dehors, et on retire le premier fil qu'on avait passé, jusqu'à ce que la soie de l'autre fil soit passée avec lui. On la sort alors du petit trou où elle se trouve doublée, et on la tire jusqu'à ce que le fil qu'elle doit introduire, soit appareillé avec celui qui est déjà passé. On les tire tous les deux à plusieurs reprises pour serrer les points, comme on fait pour toutes ces coutures. Il faut avoir la patience de répéter cette opération à chaque point, jusqu'à ce qu'on soit sorti des bornes de l'empeigne. Cependant il y a des ouvriers

à qui la main plus assurée, le coup d'œil plus juste, ou plutôt une longue habitude, ont appris à se passer de cette pratique.

La couture terminée, on remet le soulier en forme pour le finir à la manière accoutumée.

La méthode qu'on emploie pour confectionner ces souliers, me paraît bien plus longue que celle qu'on emploie aux souliers bien conditionnés. Il n'y a économie que de la trépointe, et cependant lorsque les souliers ordinaires valent 8 francs la paire, les souliers à double couture n'en valent que cinq et demi.

Il y a pour les souliers à double couture, un autre procédé qui me paraît plus expéditif et tout aussi solide.

Il consiste à coudre la première semelle tout autour du soulier, tant de l'empeigne que du talon, avec la même couture qu'on emploie pour les talons, seulement dans les souliers bien conditionnés, c'est-à-dire, qu'on fait la couture de la première semelle à points un peu lâches, après cela on affiche la seconde semelle, on broche le talon à la manière accoutumée, on fait les gravures, et on coud en prenant à chaque point le fil de chaque point de la première couture, mais en serrant le point à l'ordinaire, c'est-à-dire, tant qu'on peut ; on termine ensuite le soulier de la manière qu'on emploie pour tous les souliers. On conçoit facilement que des souliers de ce genre peuvent se donner à quelque chose de moins que les autres.

§. IV. *Des souliers ou escarpins retournés.*

La chaussure qu'on appelle *escarpins retournés*

sont des souliers très-minces comme ceux des femmes. On les fait avec un talon très-bas, et souvent aussi sans talon. Le veau qu'on emploie pour le dessus est mince, et quelquefois on y emploie de la chèvre, et la vache dont on se sert pour les semelles est encore proportionnellement plus mince. (Voyez la figure 10 de la planche XII.)

La coupe de ce soulier est la même que pour le soulier ordinaire ; on jointe le quartier à l'empeigne avec la rosette accoutumée ; mais il faut observer que le quartier soit un peu plus long qu'aux souliers forts, parce que ceux-ci sont un peu plus découverts.

L'on commence par brocher la semelle après l'avoir affichée sur la forme brisée ; on met la fleur en dedans et la chair en dehors, et on la pare vers les bords ; après cela on monte son soulier, observant de mettre en dedans et immédiatement contre le bois de la forme, le côté noir du cuir de l'empeigne et du talon.

Ensuite on coud la semelle à l'empeigne, d'un angle du talon à l'autre, en faisant le tour du soulier par la pointe, sans toucher le tour du talon. Cette couture ne fait qu'effleurer la semelle sans la traverser. Quand elle est terminée, et que les fils sont arrêtés, on garnit la cambrure légèrement et on affiche avec de la colle l'autre semelle qui est encore plus mince que celle qu'on a déjà posée. On la met chair contre chair, et on l'attache aux bords de la première par quelques points à la pointe, aux deux côtés de l'endroit le plus large, et aux deux côtés de la cambrure ;

après cela on tire ferme ce soulier pour le retourner ; ce qui se fait de cette manière :

On commence par enfoncer la pointe et ensuite on la pousse avec le manche du marteau en dedans, tandis qu'on retourne le quartier et l'empeigne en dehors, pour faciliter le côté de la pointe à devenir l'intérieur du soulier. Par cette opération la première semelle devient la seconde, et au contraire la dernière affichée se trouve dedans à la place de la première. On recherche bien tous les plis, afin qu'il n'y ait point d'inégalités, et on remet le soulier en forme, mais non pas sur la même qui ne lui conviendrait plus, étant cambrée en sens contraire. Si on a cousu le soulier sur la forme du pied gauche, on le remonte sur celle du pied droit, et on coud la semelle qui a été affichée la dernière et qui alors se trouve en dedans ; on la coud au quartier dans toute la partie que n'a pas prise la première couture, c'est-à-dire, autour du talon. Après cela on coud la seconde semelle aux points de la première, en y mettant, si l'on veut, un *couche-point*, ou un talon aminci par-devant, ou enfin, ce qui est plus d'usage que l'autre, un talon par-dessus, que la couture prend en même temps qu'elle prend la semelle. On coupe la semelle en la redressant tout autour, très-près du dessus ; de manière que l'angle supérieur ne se voit pas. On polit, on lustre, on double le soulier à l'ordinaire, et il est fini. Ce soulier est très-élégant et très-propre pour la danse, quoiqu'on fasse exprès pour cet usage une autre espèce de chaussure, dont nous allons donner la description dans l'article suivant.

L'escarpin retourné est la chaussure ordinaire des gens du monde qui vont en voiture dans les sociétés à étiquette : c'est pourquoi on l'appelle aussi soulier de société. On le fait avec beaucoup de goût et d'élégance à Paris.

§. V. *De l'escarpin ou soulier de bal.*

Si les souliers qu'on fait actuellement pour danser, et que pour cette raison on appelle *souliers de bal*, fatiguent les danseurs, ce ne doit pas être par leur poids, car ils ne pèsent pas au-delà de trois onces la paire, quand ils sont bien faits. Leur construction ne peut pas être plus souple. Ils sont faits de peau de veau ou de peau de chèvre. On les coupe, on les coud comme les précédens. On a soin de choisir, tant pour le dessus que pour la semelle, les peaux et les cuirs les plus minces, après quoi on affiche la semelle et on monte le dessus, le noir en dedans, comme aux précédens. On coud l'un à l'autre, en effleurant la semelle, à la manière ordinaire, avec un fil assez mince, et la couture règne tout autour, tant au talon qu'à la semelle. On tire alors le soulier de la forme, on le retourne, et il se trouve tout cousu ; il n'y manque que la doublure en peau jaune à la colle, à le polir sur la forme opposée, et à le border comme on fait aux autres souliers. On redresse la semelle rez de l'empeigne.

§. VI. *Observations sur les divers genres de souliers.*

On fabrique encore plusieurs autres souliers et escarpins pour différens usages, tels que pour mettre

dans les bottes fortes, dans les sabots ; on en fait pour tirer des armes, etc. On en fait à semelle de liége, à semelle de buffle, etc. On y met des talons, ou simplement des couche-points. Chaque ouvrier cherche, autant qu'il le peut, à produire des variétés afin de s'attirer la pratique des gens qui ne cherchent qu'à se distinguer des autres.

Quelquefois c'est un artiste ou un homme de goût qui commande pour lui une chaussure de son invention, et son cordonnier en fabrique ensuite quelques paires pour son compte.

Mais toutes ces sortes d'innovations se réduisent toujours à une imitation de ce que nous avons décrit dans les articles précédens, avec différentes transpositions des uns aux autres. Tout cela prouve que l'art du cordonnier est poussé à sa perfection, quant à l'emploi des matières et aux coutures et polissages ; que s'il reste encore quelque chose à améliorer, ce ne peut être que dans la forme, et sous le rapport de la santé. On finira par faire les formes qui serviront à mouler les souliers, avec des protubérances qui représenteront celles qu'on a naturellement sur les pieds, parce qu'on ne voudra plus être foulé par les empeignes, qui ne pouvant point fléchir au-dessus de ces élévations, lorsqu'elles ont reçu toute l'extension dont elles étaient capables lors de l'étirement à la pince, forcent ces élévations à fléchir sous elles, et par cette pression, y occasionnent les cors et les durillons dont on a tant à se plaindre.

§. VII. *Des souliers corioclaves.* (Pl. xii , fig. 2.)

Il ne faut pourtant pas regarder comme une innovation simplement, l'invention des souliers pour hommes et pour femmes, et les bottes auxquelles on a donné le nom de *corioclaves*, c'est-à-dire, *cuir cloué*, parce que les semelles y sont cousues avec de petites chevilles de cuivre ou de fer. Celles-ci ont prévalu, parce qu'elles sont infiniment à meilleur compte que celles de cuivre. Cette invention, dont il ne paraît pas qu'on fasse le cas qu'elle mérite, est moderne, et quoique nous la devions à un Américain, elle a pris naissance et s'est perfectionnée en France.

En 1810, M. Barnest, consul des États-Unis, arriva à Paris avec un soulier corioclave, mais très-grossièrement cousu avec de gros clous. Il vit plusieurs artistes cordonniers des plus habiles pour les engager à travailler dans ce genre; mais aucun ne voulut s'en charger. Enfin, le sieur Gergonne, cordonnier-bottier et artiste dans cette profession, consentit à l'entreprendre. Il y réussit si bien qu'il obtint un brevet d'invention. Dans le même temps on apporta d'Angleterre le moyen de faire des corioclaves à la mécanique. Au moyen de cet instrument on coupait et on perçait les semelles et les dessus d'un coup de balancier et puis on employait des femmes et des enfans pour les coutures à chevilles de fer. Il se forma à Paris une société pour exploiter ce genre d'industrie, qui, à ce qu'on assure, avait été imaginé par un Français, qui n'ayant pas assez de fortune pour faire fabriquer les mécaniques à ses frais, et ne trouvant aucune ressource en France, porta le projet en Angleterre où il fut exécuté.

Mais la société française, après quelques épreuves, ne réussissant pas de manière à donner un bénéfice assez considérable pour favoriser l'entreprise, l'abandonna, et il n'y eut de souliers corioclaves que ceux du sieur Gergonne, qui exposa une paire de souliers qu'il fait encore voir aux amateurs, sur la semelle desquels il écrivit en clous de cuivre: *Jamais mécanique ne fabriquera mon pareil.* Il resta quelque temps seul en possession de cette découverte, dont le brevet était accordé pour cinq ans.

Après l'expiration du privilége, le sieur Piot, de la rue Jacob, entreprit de faire des corioclaves avec un associé, duquel il s'est séparé depuis quelque temps. Il nous a été assuré qu'il n'y a dans Paris que trois fabriques de cette espèce: celle du sieur Gergonne, inventeur; celle du sieur Piot, et celle du sieur Holzik, rue neuve des Petits-Champs. Celle du sieur Piot est presque là seule qui travaille dans ce moment; elle est aussi la seule qui ait exposé ses produits en 1819, et qui a été avantageusement citée dans le procès-verbal, comme on peut le voir dans les journaux du temps.

Voici comment on s'y prend pour fabriquer cette espèce de souliers.

On ne trouve pas les chevilles à acheter, il est donc d'usage que le cordonnier les fasse lui-même, et pour cela il est nécessaire qu'il ait une paire de grosses cisailles de chaudronnier, bien acérées et propres à couper la tête, et qu'elles soient montées sur le bord d'un établi à la portée de l'ouvrier, qui ordinairement travaille debout, faisant jouer de la main droite la bran-

che mobile de l'instrument dont l'autre branche est solidement fixée à l'établi.

Il prend alors une pièce de tôle assez forte pour que la cheville soit d'une épaisseur à peu près égale à la moitié de sa largeur, et comme cette largeur est d'environ un millimètre, la tôle devra avoir la moitié d'un millimètre de force. Nous disons *à peu près* et *environ* parce que l'ouvrier ne mesure rien et qu'il travaille d'habitude. Il commence par couper la tôle en bandes de 15 millimètres de largeur. Après cela il prend chaque bande l'une après l'autre et la coupe de millimètres en millimètres en petites pyramides, ce qui se fait en présentant la bande un peu obliquement et en zigzag sous le tranchant des cisailles, de manière que s'il commence par la soumettre à l'action de l'outil à la distance d'un millimètre, cette coupe se termine en pointe et la suivante commence en pointe et finit par la largeur requise, et ainsi de suite, jusqu'à ce que parvenu à deux centimètres de l'extrémité de la bande, il jette le morceau devenu trop petit pour être tenu solidement. Par cette manœuvre très-facile à comprendre, il tire plus d'un millier de chevilles d'une bande d'environ 54 centimètres et cela dans l'espace de 5 minutes. Cette quantité lui suffit pour clouer une paire de souliers. On sent facilement que ces chevilles ne sont pas parfaitement égales et qu'il y en a toujours quelques-unes de rebut. Il est nécessaire d'environner le devant de la mâchoire des cisailles d'un carton, sans quoi on perdrait les chevilles qui sauteraient en l'air.

Venons à la construction du soulier. Il se coupe,

se garnit et se monte comme les autres souliers. Quand il est en forme et que la première semelle est affichée, on la faufile avec le dessus, comme on le fait pour les souliers à double couture. Quand on a garni l'entre-deux et chevillé la cambrure comme aux autres souliers, on broche et on affiche la seconde semelle à l'ordinaire, ainsi que le talon; après quoi on trace avec une pointe de fer émoussée et polie, une ligne autour de la distance à laquelle on doit planter le premier rang de clous. On en trace une seconde exactement parallèle à la première, et toutes les deux parallèles à la tranche de la semelle et du talon, et on fait les trous avec une broche très-fine et faite exprès.

Alors on tire le soulier de la première forme, à laquelle on substitue une forme doublée en fer et on plante les clous dont la pointe très-fine se rive d'elle-même à mesure que le clou entre sans se doubler dans le trou tout fait. Ce trou se referme par la tendance naturelle au cuir, et les chevilles ne peuvent être plus solides, surtout lorsqu'elles commencent à se rouiller par l'action de l'acide gallique que contient l'écorce de chêne dont on s'est servi pour le tanner. Ces deux rangs de clous également espacés l'un de l'autre, lorsque les deux rangs sont bien parallèles, font un très-joli effet et ne peuvent manquer de rendre les souliers très-solides. Aussi on ne leur dispute point les deux qualités d'être beaux et bons; et comme ils ne donnent pas plus de peine à l'ouvrier, et qu'ils ne coûtent pas plus d'argent à la pratique que les souliers cousus, ils devraient être plus en vogue, avec d'autant plus de raison que les cordonniers prétendent qu'ils

durent beaucoup plus que les autres ; mais on leur fait le reproche de ne pouvoir point être ressemelés ni racommodés, parce qu'ils casseraient ou dépointeraient toutes les alênes. Cet inconvénient est peu à craindre parce qu'il est bien rare que les gens de ville, pour peu qu'ils soient élégans, fassent raccommoder leurs souliers : d'ailleurs l'objection tombe d'elle-même devant une paire de corioclaves ressemelés par le sieur Gergonne. Il est vrai qu'il est lui-même fabricant ; mais lorsque les savetiers seraient accoutumés à la nouvelle méthode, il ne leur en coûterait pas davantage d'une façon que de l'autre, et on peut faire le même reproche à tous les souliers auxquels on a planté des clous, et cependant on les raccommode tous les jours.

On ne doit pas s'arrêter à ce léger inconvénient qui n'existe que pour les ennemis des innovations. Mais il en est un autre qui pourrait paraître plus grave, c'est celui qui résulte des pointes mal rivées qui quelquefois traversent la première semelle sans rencontrer la forme de fer et restent droites, contre l'empeigne ou le quartier. On ne s'en aperçoit pas d'abord, mais en marchant, une fausse position porte le pied dessus, et la piqûre arrête net au milieu de la rue celui qui l'éprouve subitement ; d'autres fois quelques-unes, sans cependant blesser le pied, accrochent le bas qu'on ne peut décrocher qu'en le déchirant.

Il nous paraît qu'on pourrait facilement remédier à ces désagrémens, d'abord par une perquisition exacte des pointes qui les causent, et en second lieu

en collant par dedans une autre première semelle de vache en croûte mince, mais bien battue, et qui déborderait la première jusque sur les ailetes.

Au reste ces défauts sont rachetés par la solidité des coutures qui n'étant pas sujettes aux variations qu'éprouvent par la sécheresse et l'humidité, celles qui sont faites avec du fil, ne sont pas susceptibles de se serrer et de se relâcher tour à tour, ce qui nuit à la solidité du soulier. La matière dont elles sont faites étant aussi à l'abri de prendre cette humidité, ne peut pas non plus se pourrir comme le fait le fil de chanvre : ainsi les souliers ne peuvent se découdre que par un très-long usage auquel le cuir lui-même ne résiste pas plus long-temps que le fer.

On fait aussi des bottes corioclaves de la même manière que les souliers.

§. VIII. *Des souliers à talon tournant.*

Comme ordinairement on use les souliers plus d'un côté du pied que de l'autre, quelques artistes ont imaginé de faire des talons qui tournant sur leur centre, puissent changer de position quand on voudrait. On sent que pour produire cet effet, ils doivent être entièrement ronds, au lieu de ne l'être qu'à moitié, et que par conséquent, le fer (fig. 12, pl. XII) doit représenter un cercle parfait. Ce fer porte un diamètre et au centre est adapté un pivot qui par l'autre bout est rivé sur une petite plaque de fer. On incruste un talon dans la partie extérieure du cercle et on coud la petite plaque sur

la semelle du soulier, ou si elle est épaisse et accompagnée d'un autre talon, on y fixe la plaque avec de petites vis à talon. On redresse la tranche du talon tournant bien appareillée avec celle du premier talon, en faisant passer tour à tour toutes les parties de la circonférence du talon tournant sous la tranche du talon fixe ; on polit comme aux autres souliers et comme cela a été expliqué précédemment, et le soulier est terminé.

Il y a aussi des ouvriers qui mettent de simples fers faits en cercle avec un simple pivot dont la tête passée sous le talon fixe y est très-solidement attachée au moyen de quelques points. Le talon tourne de la même manière que le précédent.

Mais ces talons n'ont pas fait fortune dans l'usage ordinaire ; on leur préfère les clous à tête demi-ronde dont on garnit les talons et les semelles aux endroits les plus exposés à s'user vite. Par le moyen de ces clous, on a aussi mis fin aux réclamations contre les formes de travers, que quelques personnes voulaient faire réprouver parce qu'elles prétendaient que les souliers faits d'après elles duraient moins que ceux qu'on changeait de pied chaque jour.

Les fabricans de corioclaves, d'après la facilité que fournit ce procédé pour mettre autant de semelles qu'on veut les unes sur les autres, ont imaginé d'élever cette chaussure au-dessus du sol, non pas avec d'autres semelles qui la rendraient trop pesante, mais avec des portions plus ou moins grandes de semelles (fig. 10, pl. XIII). Ils en mettent un bout d'environ cinq centimètres, à l'extré-

mité du soulier, et un carré de la même largeur entre ce bout et le talon qu'ils font alors proportionnellement plus élevé. Quelquefois, entre la hausse ou morceau de bout et le talon, ils mettent deux autres hausses. Par ce procédé le pied est à l'abri de l'humidité. On a aussi adapté aux bottes pour les amateurs, les talons tournans et les hausses.

§. IX. *Des pantoufles pour l'intérieur des appartemens.*

Les pantoufles (fig. 13, pl. XII) sont encore des souliers faits en chaussons, mais toujours en peau de couleur, soit de vrai, soit de faux maroquin, doublés de peau blanche et sans oreilles. On les borde tout autour avec un lien, et on les chausse facilement, parce qu'ils sont assez grands et assez découverts. Un homme qui entre chez lui s'empresse de quitter ses bottes et de chausser ses pantoufles. On en fait de fourrées pour l'hiver, et quelquefois on y met un talon. Les cordonniers s'occupent peu à faire des pantoufles, et ce sont ordinairement des ouvriers qui ne font guère d'autres ouvrages, qui les fabriquent. Quoique les pantoufles ne soient d'usage que pour l'intérieur des appartemens, il s'en fait un grand commerce; il n'y a presque personne aujourd'hui qui n'ait ses pantoufles. On a soin, en voyage, d'en fournir son sac de nuit ou son porte-manteau, surtout depuis qu'on ne porte que des bottes. On y met des semelles de molleton en dedans pour les rendre plus capables de tenir les pieds chauds.

§. X. *Des claques pour homme.* (Pl. xii, fig. 14.)

Les *claques*, ouvrage du cordonnier, sont des chaussures qu'on met pendant l'hiver et en temps de boue par-dessus les souliers pour les préserver de se salir, et pour mettre les pieds à l'abri de l'humidité. On prend mesure de claques sans quitter le soulier. Elles se composent de l'empeigne qui est très-découverte, du talon qui n'a pas plus de deux centimètres de hauteur et d'une double et même d'une triple semelle. L'empeigne, et surtout le quartier, sont faits de vache d'empeigne qu'on cire en noir, et les semelles portent sur le bord une double couture sans gravure, et apparente. Quand ces claques sont faites de mesure, on les chausse et on les déchausse sans les toucher, parce que l'on n'a pas besoin d'abaisser ni de relever le quartier qui est bas, et trop dur pour se prêter à aucun pli. Cependant on voit quelquefois des claques au milieu desquelles il y a une courroie avec une boucle pour les serrer sur le coude-pied, parce qu'en marchant vite elles sortent d'elles-mêmes, vu que la semelle ne fait pas non plus le mouvement du pied, à cause de son épaisseur. Cette chaussure est lourde, et elle a été avantageusement remplacée par le *socque-articulé* comme nous le verrons ailleurs. Si on veut faire les claques très-justes, on peut employer le procédé que nous indiquerons pour celles des femmes.

SECTION QUATRIÈME.

Du Cordonnier pour femme.

Le travail du cordonnier pour femme a éprouvé une forte révolution par l'abolition des talons aussi gigantesquement que ridiculement exhaussés, et qui semblaient avoir été inventés pour défendre aux maîtresses du ménage de sortir de leurs maisons. Elles marchaient en effet avec tant de gêne, qu'on souffrait de les voir dans les rues. A part cette amélioration, il y a moins de variété dans la fabrication des souliers de femme, que dans celle des souliers d'homme. Cela paraît étonnant, et cependant c'est une vérité incontestable.

Mais si la fabrication n'en est pas variée, on ne peut pas en dire autant des étoffes qu'on emploie pour le dessus, c'est-à-dire, pour les empeignes et les quartiers, comme on le verra bientôt.

CHAPITRE PREMIER.

§. Ier *Des outils du Cordonnier pour femme.*

Les outils pour construire les souliers des femmes sont en grande partie les mêmes que ceux du cordonnier pour homme; mais ils sont tous plus *petits*, et on se sert rarement des fers à polir. Un ouvrier qui ne travaillerait que pour les dames, pourrait por-

ter tous ses outils à la main ou dans sa poche. Un petit marteau, une pince plus petite encore, deux alênes, un tranchet très-court, une bisaigue et un astic d'os ou d'ivoire lui suffiraient pour gagner sa vie.

§. II. *Des matières qu'on emploie aux souliers des femmes.*

Les semelles des souliers des femmes ne se font qu'avec de la vache, soit en croute, soit corroyée, lorsqu'il la faut plus souple. Mais pour les dessus, on emploie la peau de cheval lissée, le veau en grain, les peaux bronzées et maroquinées de toute espèce, même celles de mouton dont on fabrique les souliers de pacotille, surtout ceux de couleur qu'on donne à très-bas prix.

On se sert au même usage, suivant les goûts ou les modes de plusieurs étoffes de soie, comme velours, satins, gros de Naples, draps de soie, cuirs façonnés, brodés, découpés, etc.; des piqués au métier et des piqués à la main, avec doublure et ouates entre deux. Ces dernières étoffes servent pour les souliers d'hiver, ainsi que les bordures en fourrures à poil, les doublures en molleton de soie, laine, coton, etc. Ordinairement la doublure de l'empeigne se fait de toile blanche.

On peut employer aussi les draperies de laine, telles que draps fins, camelots, draps-cuirs, prunelles, etc., pour la construction du soulier de femme ; beaucoup d'étoffes de coton, entr'autres les nankins de toutes couleurs, les printannières, les éternelles, et tant d'autres étoffes unies, rayées, façon-

nées, etc.; des tissus de perles, des broderies, des nattes en rubans, chenilles, et autres.

Les nœuds, les rosettes, les ganses, les cordonnets varient à l'infini. Chaque femme consulte là-dessus, la mode, la couleur de convenance à la circonstance, et au lieu où elle doit se trouver; celle qui cadre ou tranche agréablement avec ses autres atours, sied le mieux à son pied, à sa manière de marcher, pour s'éclabousser le moins possible.

J'ai vu jadis des sociétés où l'on discutait très-gravement sur toutes ces matières, j'ai entendu qu'on s'accordait à dire que le soulier mordoré, couleur tant soit peu plus rouge que ce qu'on appelle aujourd'hui raisin de Corinthe, était celle qui faisait paraître le pied plus petit. De nos jours, des conversations plus sérieuses ont remplacé, même chez les femmes, ces discussions dont on faisait autrefois des affaires d'état.

Les souliers des femmes ne se ferrent pas, et on n'y met quelques pointes qu'à ceux qui sont destinés à la fatigue, chez les femmes de la campagne.

§. III. *Du soulier de fatigue pour les femmes.*

Nous avons dit que les souliers des femmes éprouvaient peu de variations dans leur coupe et dans leur forme. Il en faut pourtant distinguer de deux sortes principales, que nous décrirons sans préjudice de quelques modifications dont nous donnerons connaissance plus tard.

Les souliers destinés aux femmes de la campagne, à celles des villes qui se dévouent à un travail péni-

ble, telles que les blanchisseuses, les marchandes colporteuses, et dans les départemens, les domestiques qu'on fait servir à des travaux plus rudes que dans la capitale ou dans quelques grandes villes, ces souliers, disons-nous, diffèrent peu de ceux des hommes. Ils sont seulement plus découverts, attachés avec des liens ou faits à *sabot*, c'est-à-dire, ronds et sans oreilles (pl. xiii, fig. 1re).

Les semelles sont presqu'aussi fortes; mais les talons sont larges et peu élevés, ou même plats. On n'y met point de fers et rarement on y met des clous.

Les dessus sont toujours de peaux noires, et le dedans est doublé très-souvent en peau blanche ; ils sont sans ailetes, mais non pas sans cambrure.

L'usage des boucles est presque perdu : on les serre avec un cordon de soie dont les bouts se terminent par un gland, et se nouent sur le soulier.

Le lecteur est dejà assez au fait de la construction des coutures, des montures, du polissage des souliers des hommes, pour que nous nous dispensions de faire ici une répétition fastidieuse de toutes les opérations du soulier fort pour femme, puisqu'aux différences près, que nous avons mises sous ses yeux, ces deux sortes de souliers sont les mêmes, et qu'ils sont au besoin fabriqués par le même ouvrier.

On fait aussi pour les femmes, des souliers lacés comme ceux pour homme dont nous avons donné la description à leur article, et à la figure 9 de la planche xii. Nous y renvoyons le lecteur.

§. IV. *Du soulier ordinaire pour femme.*

C'est dans un soulier de femme bien conditionné que brille tout le goût du cordonnier ; c'est là surtout qu'il doit mettre toute la propreté possible ; car un soulier de femme exige tant de soin, qu'on le déflore en le touchant seulement du bout du doigt, lorsqu'il est fait, surtout avec une étoffe de soie. Un soulier de satin blanc ou rose qui a été essayé, n'est plus susceptible d'être mis en vente : emblème vrai et touchant de celle qui doit en faire usage.

Mais quelque bien conditionné que puisse être un soulier de femme, il s'en faut bien qu'il exige la moitié du travail qu'on met à perfectionner le soulier d'homme. Il ne demande pas non plus la même force, ni d'autre attention que celle de la propreté. Aussi lorsqu'un ouvrier pour homme, soit bottier, soit cordonnier, commence à être fatigué, que ses yeux s'affaiblissent, et que ses bras veulent se raidir, il s'adonne à chausser les femmes.

Rien de plus simple que la façon de cette sorte de chaussure. Lorsqu'elle se fait en peau noire, on coupe l'empeigne et le quartier à l'ordinaire. On double l'empeigne en toile blanche et le quartier en peau blanche. Après qu'on a fait la jointure droite et affiché la semelle de vache très-souple et ramollie dans l'eau, on monte à rebours le dessus, et on coud la semelle avec ce dessus, depuis le talon des deux côtés, autour de l'empeigne. Alors on forme le soulier, c'est-à-dire, qu'on le tire de la forme, et on le retourne comme on a vu ci-dessus, à l'article du cordonnier pour homme, à l'égard de l'escarpin ou

soulier retourné; et lorsqu'on a effacé en dedans tous les plis occasionés par cette manœuvre, on colle sur la semelle, aussi en dedans, une autre semelle qu'on a préparée exprès. On a dû remarquer qu'on faisait la même opération au soulier retourné, avec cette différence qu'au lieu de coller la première semelle et de remettre le soulier en forme, on l'appliquait sur l'autre et on l'y fixait avec quelques points avant de retourner le soulier. Dans le soulier de femme, ces points ne sont pas nécessaires, parce que la colle suffit pour fixer cette semelle vers le haut du soulier, à cause du peu de fatigue que ces souliers sont exposés à endurer.

La semelle intérieure étant collée depuis la cambrure du pied jusqu'à la pointe, on remet le soulier en forme sur la forme opposée, si on s'est servi de forme de travers; puis on prend une bande de maroquin, soit noir, soit d'une autre couleur, et avec le fil on coud le quartier à la semelle collée, en prenant autour du talon, la bande de maroquin, et en effleurant seulement la semelle. De cette manière il arrive que la petite pièce qu'on nomme *couche-point* a le côté de couleur tourné contre le quartier, et que cette pièce qui n'est cousue que par le bord bas, représente par le haut une espèce de contre-fort contre le quartier tout autour du talon.

Alors on passe au haut de la couture et par-dessus les points, un fil qui fait le tour du talon et qu'on fixe aux deux angles, et puis on retourne le couche-pied sur la semelle à laquelle il est cousu;

de façon que sa tranche se trouve recouverte de la couleur du maroquin, et que le fil qu'on a passé au-desssus de la couture, se trouvant en ce moment sous le couche-point, forme sous le talon du quartier, un petit bourrelet ou rebord assez agréable. On couche alors le couche-point sur la surface de la semelle, et on l'y assujettit avec de la colle, après l'avoir paré et aminci. On recouvre le tout avec la première semelle qui alors est devenue la seconde, et on la coud avec une jolie piqûre à petits points avec du fil blanc, qui ressort très-agréablement sur le couche-point et qui par-dessous se cache dans la gravure.

Après cela, on redresse exactement ce talon, qui n'est que la prolongation de la semelle qu'on redresse aussi très-ras de l'empeigne; on racle, on polit, on lustre, ainsi que cela a été expliqué ailleurs, et le soulier est terminé, si on a fait la jointure de l'empeigne avec le quartier, ce qui, pour les souliers de femme, ne se fait pas toujours, lorsqu'ils sont en cuir, et ne se fait jamais quand ils sont en étoffe.

Dans ce dernier cas, lorsque le soulier est terminé, comme nous venons de le dire, on le livre à la bordeuse qui joint le quartier à l'empeigne à l'aiguille et le recouvre d'un petit ruban de la même couleur que le dessus, et qui ensuite le borde, y met les nœuds et les autres ornemens de mode ou de convention, ainsi qu'on le verra ci-après.

Voilà la manière ordinaire de conditionner un soulier de femme; mais il y a des cordonniers qui ne s'y conforment pas entièrement. Au lieu du couche-point,

les uns cousent la semelle aux points du quartier qu'ils ont faits à la manière des autres souliers ; d'autres remplacent le couche-point de peau par un couche-point de cuir qu'on ne renverse pas, mais sur lequel on fait la piqûre si l'on veut. Il y en a qui cousent à la fois, le quartier, ce couche-point de cuir et la semelle, et collent la première semelle tout du long, après l'avoir à l'avance doublée de peau blanche.

Un soulier de femme fait de cette manière est bientôt expédié. L'ouvrier coupe son empeigne avec sa doublure de toile, son quartier avec sa doublure de peau, redresse bien juste à sa forme la semelle, l'affiche avec quatre clous, et la perce en l'effleurant tout autour, avec une grande rapidité. Il monte son empeigne et son quartier avec de petits clous, et les coud à la semelle dans les trous qu'il a faits, mais seulement jusqu'au talon, retourne le soulier et le met en forme au rebours de ce qu'il a fait la première fois, c'est-à-dire, qu'il avait mis l'étoffe destinée à faire le dessus du soulier, contre le bois de la forme, et qu'en remettant le soulier en forme, après l'avoir retourné, il met la doublure en dedans. Il coud alors son talon sans le couche-point de l'espèce qu'on replie par-dessous, mais avec une trépointe qu'il appelle aussi couche-point. Il polit, noircit, racle la fleur, repolit encore en passant de la colle et puis de la cire sur les tranches, et le soulier est terminé. Alors, pour achever, il colle en dedans la première semelle revêtue de peau blanche, et rend le soulier à la bordeuse qui y met la coulisse et les rosettes, ou nœuds, boucles, et autres ornemens (fig. 2, pl. XIII).

§. V. *Du soulier de bal pour les femmes.*

Ces souliers, ou, pour mieux dire, ces chaussures, se fabriquent comme ceux qui sont destinés au même usage pour homme, avec la différence qu'ils sont couverts en taffetas fort, en satin, ou en quelqu'autre étoffe de soie de couleur blanche, rose, ordinairement, ou bien en quelqu'autre couleur de mode.

Ces chaussons ne coûtent pas beaucoup de temps ni de peine pour leur fabrication, et les ouvriers qui s'en occupent uniquement avancent tellement dans cette besogne, qu'un cordonnier de province aura peine à le croire.

Le nommé André ***, ouvrier chaussetier de Paris, a fait dans une semaine 71 paires de chaussons bien confectionnés. Cet André, qu'on a surnommé le *parieur*, parce que ce n'est que pour gagner des paris qu'il a fait ces tours de force, a exposé le résultat d'une de ses gageures au Conservatoire des Arts et Métiers, où tout le monde peut le voir, comme nous l'y avons vu nous-mêmes. C'est une paire de souliers de femme très-bien conditionnés et parfaits dans leur genre; le dessus est de maroquin et le talon est à couche-point, avec la piqûre très-élégante et on lit à côté: Que le nommé André *** est parti le 6 du mois d'août 1822, à deux heures et demie du matin, pour St. Germain-en-Laye, où il a fait une paire de souliers; de là il est allé à Versailles, où il en a fabriqué une seconde paire; la troisième paire a été faite à Sèvres, et en arrivant à Paris, il a fait la quatrième paire au marché Saint-Martin. A huit heures du soir, il a joué au théâtre le rôle de M. Roch, dans les *Amis à l'épreuve*, et

s'est rendu ensuite à la société où il avait accoutumé d'aller tous les soirs, et où ses amis ont servi de témoins pour cette gageure qu'il avait faite. En travaillant pendant dix heures, il confectionne quatre paires de souliers de femme, d'une manière qui ne laisse rien à désirer. Voyez la représentation d'un de ces chaussons (fig. 3, pl. XIII).

§. VI. *Des derniers travaux pour les souliers de femme.*

Lorsque le soulier de femme sort des mains du cordonnier, il n'est pas encore terminé, mais ce qui reste à faire appartient à des mains plus délicates.

D'abord, il faut joindre l'empeigne au quartier, à moins que les souliers ne soient des souliers de fatigue, en peau de veau ou de chèvre noire; auquel cas le cordonnier a fait ce travail par une couture à jointure, avant de monter le soulier sur la forme, ainsi que cela a été dit plus haut.

Mais cette jonction, dans les souliers de couleur et d'étoffe, appartient à la bordeuse. Elle commence par couper ce qu'il y a de superflu dans la longeur des deux pièces, ne laissant que ce qui est nécessaire pour que l'une chevauche sur l'autre, assez pour y être faufilée. Elle couvre ensuite cette faufile et toute la jointure par une tresse de soie ou lien plat et étroit qu'elle coud très-solidement des deux côtés. Ce ruban est ordinairement de la couleur du dessus. Elle passe ensuite un fil autour de l'ouverture du soulier, auquel il n'y a pas d'oreilles, ou, s'il y en a, elles n'empêchent pas que l'ouverture plus ou moins

grande ne soit d'une seule pièce, sans être discontinuée.

Après avoir passé ce fil, l'ouvrière coud autour de l'ouverture le ruban qui doit border le soulier ; elle commence ce travail au milieu du bord de l'empeigne, sur le milieu du coude-pied, et le termine au même endroit, après avoir fait tout le tour de l'ouverture.

Il est inutile de dire que selon qu'elle veut conditionner son ouvrage, elle fait les points très-courts ou très-longs, ce qui n'est pas indifférent. Souvent aussi, elle coud les deux bords à la fois, en dedans et en dehors ; tandis que pour le bien faire, et pour le faire plus solidement, il faudrait d'abord coudre le bord extérieur, et ensuite le bord intérieur, en tirant davantage le point, afin que ce bord ne fasse point d'ondulations : ce bord s'appelle coulisse.

En cousant ce lien, l'ouvrière a soin de réserver entre lui et le bord du soulier l'espace nécessaire pour y glisser un autre lien ou cordonnet de soie rond, dont les deux bouts sortiront sur le coude-pied, par les ouvertures des deux extrémités de la gaîne. En nouant ce lien sur le coude-pied, on serre l'ouverture du soulier tant qu'on veut ; ce qui est nécessaire pour ces souliers qui sont ordinairement très-découverts.

Les autres travaux de la bordeuse sur le soulier de femme sont de pur agrément. Ce sont des ornemens qui suivent la mode et le goût du jour, et ces ornemens sont variés à l'infini. Nous nous contenterons d'en indiquer les plus usités de nos jours.

s'est rendu ensuite à la société où il avait accoutumé d'aller tous les soirs, et où ses amis ont servi de témoins pour cette gageure qu'il avait faite. En travaillant pendant dix heures, il confectionne quatre paires de souliers de femme, d'une manière qui ne laisse rien à désirer. Voyez la représentation d'un de ces chaussons (fig. 3, pl. xiii).

§. VI. *Des derniers travaux pour les souliers de femme.*

Lorsque le soulier de femme sort des mains du cordonnier, il n'est pas encore terminé, mais ce qui reste à faire appartient à des mains plus délicates.

D'abord, il faut joindre l'empeigne au quartier, à moins que les souliers ne soient des souliers de fatigue, en peau de veau ou de chèvre noire; auquel cas le cordonnier a fait ce travail par une couture à jointure, avant de monter le soulier sur la forme, ainsi que cela a été dit plus haut.

Mais cette jonction, dans les souliers de couleur et d'étoffe, appartient à la bordeuse. Elle commence par couper ce qu'il y a de superflu dans la longeur des deux pièces, ne laissant que ce qui est nécessaire pour que l'une chevauche sur l'autre, assez pour y être faufilée. Elle couvre ensuite cette faufile et toute la jointure par une tresse de soie ou lien plat et étroit qu'elle coud très-solidement des deux côtés. Ce ruban est ordinairement de la couleur du dessus. Elle passe ensuite un fil autour de l'ouverture du soulier, auquel il n'y a pas d'oreilles, ou, s'il y en a, elles n'empêchent pas que l'ouverture plus ou moins

grande ne soit d'une seule pièce, sans être discontinuée.

Après avoir passé ce fil, l'ouvrière coud autour de l'ouverture le ruban qui doit border le soulier ; elle commence ce travail au milieu du bord de l'empeigne, sur le milieu du coude-pied, et le termine au même endroit, après avoir fait tout le tour de l'ouverture.

Il est inutile de dire que selon qu'elle veut conditionner son ouvrage, elle fait les points très-courts ou très-longs, ce qui n'est pas indifférent. Souvent aussi, elle coud les deux bords à la fois, en dedans et en dehors ; tandis que pour le bien faire, et pour le faire plus solidement, il faudrait d'abord coudre le bord extérieur, et ensuite le bord intérieur, en tirant davantage le point, afin que ce bord ne fasse point d'ondulations : ce bord s'appelle coulisse.

En cousant ce lien, l'ouvrière a soin de réserver entre lui et le bord du soulier l'espace nécessaire pour y glisser un autre lien ou cordonnet de soie rond, dont les deux bouts sortiront sur le coude-pied, par les ouvertures des deux extrémités de la gaîne. En nouant ce lien sur le coude-pied, on serre l'ouverture du soulier tant qu'on veut ; ce qui est nécessaire pour ces souliers qui sont ordinairement très-découverts.

Les autres travaux de la bordeuse sur le soulier de femme sont de pur agrément. Ce sont des ornemens qui suivent la mode et le goût du jour, et ces ornemens sont variés à l'infini. Nous nous contenterons d'en indiquer les plus usités de nos jours.

Si les souliers n'ont point d'oreilles, on borde l'empeigne sur le coude-pied, d'un ruban étroit bouillonné; s'il y a des oreilles, on met une rosette à leur jonction. Cela ne se fait qu'aux souliers de campagne.

Quelquefois au milieu de cette rosette, qui toujours est faite d'un ruban, on voit une petite boucle d'acier, d'or, ou de chrysocolle qui y fait un assez bon effet. On voit aussi des souliers avec cette boucle sur le coude-pied, ou par côté, sans nœud ni rosette, mais avec des oreilles plus longues.

Aux souliers à quatre oreilles, et qui par conséquent sont plus couverts, on met deux de ces nœuds ou rosettes. Ces nœuds sont bordés en paillettes pour les souliers riches; mais on ne brode plus le dessus des souliers, à moins qu'il n'y ait des dessins à jour. Ici, le lacet qui forme la coulisse se termine par deux glands qu'on noue sur le coude-pied; là, ce nœud terminé aussi par des glands riches, est postiche et attaché comme le serait la rosette. Ces ornemens sont représentés sur la planche XIII.

Pour l'hiver, on ajoute des bordures de différentes fourrures, on en met une pièce beaucoup plus large sur le coude-pied et qui couvre la place de la rosette. Alors l'étoffe du soulier, surtout l'empeigne, est piquée et ouatée; si le quartier se termine en pointe plus élevée, il part de cette pointe un ruban qui y est attaché par le milieu, et dont les deux bouts viennent former une ganse au-dessus du coude-pied; et si ce quartier est encore plus élevé et plus large, comme la tige postérieure d'un brodequin, afin de préserver de

la boue, comme nous l'avons déjà dit, alors, au lieu d'un ruban, on en met jusqu'à trois qui se nouent au-devant de la jambe (fig. 4, pl. XIII); alors ils s'appellent des cordons.

Nous avons vu régner pendant long-temps une mode qui commence à passer au regret du bon goût, et qui devait être aussi utile qu'elle était agréable. Pour empêcher les souliers de sortir du pied, outre la coulisse, les femmes avaient imaginé de les attacher à la jambe avec des rubans, qui, après deux ou trois tours croisés en échelette l'un sur l'autre, finissaient par une ganse au milieu de la jambe; ce qui représentait la manière dont les anciens attachaient certaines de leurs chaussures, comme le brodequin, etc. (fig. 5). Les rubans s'attachaient derrière le quartier ou sur ses côtés.

On n'en finirait pas, si on rapportait tous les ornemens qu'on met sur les souliers des femmes. Chacune là-dessus consulte son goût et ce qu'elle croit qui lui sied le mieux, et à cet égard, il n'y en pas beaucoup qui se trompent. Cette variété, fondée sur le désir bien prononcé de se mettre à son avantage, fait qu'on serait très-embarrassé de dire quel agrément est le plus à la mode à Paris. Chez un cordonnier vous voyez dominer une façon, et chez son voisin c'en est une autre. La mode d'un quartier n'est pas non plus celle d'un quartier plus éloigné. Paris, à cet égard, est un composé de plusieurs villes, où règne la plus grande liberté de suivre ses goûts et de se mettre à sa fantaisie.

Il n'en est pas de même dans les départemens. Dès

que la femme d'un député, ou toute autre dame de quelque considération arrive de la capitale, toutes les femmes tant soit peu vivantes s'empressent de copier tout ce qu'elle a porté pour paraître différentes des autres. Celles-ci, qui veulent aussi se distinguer, ne sont pas en reste et renchérissent sur les façons; de là, viennent les modes outrées et ridicules dans les villes ordinaires, tandis qu'à Paris elles sont très-élégantes et du meilleur goût.

On voit partout, ce que nous avons exposé, que l'art de chausser les femmes est plus agréable, qu'il n'est pénible pour le cordonnier. Il est cependant assez difficile de les contenter et aucune ne trouve jamais ses souliers assez mignons. Jamais vous n'aurez à la main le soulier d'une femme pour lui en vanter la jolie tournure, qu'elle ne s'empresse de vous dire : *Oh, mon Dieu, non ; je suis mal chaussée ; on me fait toujours mes souliers trop grands. Ceux-là ressemblent à des barques*, etc.

Bien est-il vrai de dire, que les souliers des femmes sont en général plutôt déformés qu'ils ne sont usés ; soit à cause de la légèreté du travail, soit à cause de celle des matières qu'on y emploie, et parmi leurs chaussures, il en est, telles que les chaussures de bal, qui ne servent qu'une fois.

Quoi qu'il en soit, le soulier de femme qui a pris naissance dans les mains du maître cordonnier, comme toutes les autres chaussures, vient, comme elles, être terminé dans les mêmes mains. C'est le maître qui y donne le dernier coup, en collant dans l'intérieur, une semelle de maroquin dont la bordure est

en or, ainsi que son enseigne ou son adresse qui sont imprimées au milieu.

§. VII. *Des pantoufles.*

On fait aussi pour les femmes des mules ou pantoufles, qu'elles traînent dans la maison ; mais au lieu que celles des hommes ressemblent à des souliers, parce qu'elles ont une empeigne et un quartier, celles des femmes n'ont point de quartier, et ne tiennent au pied que par l'empeigne. Elles se font toujours de peau ou d'étoffe de couleur.

La plus célèbre de ces chaussures est la mule du pape, qui n'est qu'une pantoufle de velours cramoisi portant une croix brodée en or sur l'empeigne (fig. 6).

Les femmes qui ne sont pas sur le grand ton, font servir de vieux souliers à cet usage ; mais autrefois ces pantouffles étaient un objet de grand négligé, et très-élégant chez les femmes qui recevaient dans la journée. Elles y mettaient un grand luxe, parce que la pantoufle était toujours en évidence. C'était en la tenant au bout du pied, lorsqu'elles étaient mollement assises sur une ottomane, qu'elles cherchaient à attirer les regards sur un pied mignon, dont le balancement soulevait quelquefois une jupe importune, pour laisser apercevoir les belles proportions d'une jambe bien faite. On voit encore de ces anciennes pantoufles couvertes de broderies en or, en perles et en faux brillans. Du temps de nos pères, elles entraient dans la parure d'étiquette et suivaient dans les visites la robe de gros de Tours broché, le gourgouran, etc.

§. VIII. *Du sabot chinois.*

Le sabot chinois est un soulier de femme, dont la pointe est relevée comme le nez d'un sabot de bois. Cette chaussure a été souvent de mode sous la troisième race de nos rois, et il faut bien que quelques femmes la portent encore, puisqu'on la voit dans les étalages des marchands cordonniers des plus beaux quartiers de Paris.

§. IX. *De la claque pour femme.*

La claque pour femme est parfaitement semblable à celle qu'on fait pour les hommes, mais elle est beaucoup plus légère et plus mignonne, quoiqu'elle soit destinée aux mêmes usages. Il est donc nécessaire de la fabriquer sur le soulier même qu'elle doit couvrir. En conséquence on met le soulier en forme, on affiche dessus sa semelle la première semelle de la claque; on y monte le quartier, qui est de veau un peu fort, et l'empeigne qui ne doit couvrir que deux doigts de la pointe du soulier, et on coud la première semelle, soit avec une trépointe, soit sans trépointe, par le procédé indiqué pour le soulier d'homme à double couture. Dans les deux cas, on affiche la seconde semelle, et on broche le talon d'après la méthode qu'on a adoptée; on redresse, on polit l'un et l'autre à l'ordinaire, et comme cela a été indiqué ailleurs.

Ces claques se chaussent comme celles des hommes, sans doubler le talon, et pour les empêcher de se déchausser en marchant, on y met aussi une boucle, une agrafe ou un ruban. Elles commencent à passer de mode.

Dans la partie méridionale de la France, au-dessous de la ligne formée par Lyon et Clermont du Puy-de-Dôme, les dames ont adopté l'usage des sabots qui sont d'une grande légèreté, et qui remplissent mieux le but de préserver le soulier de la boue et de garantir le pied de l'humidité, mais qui, jusqu'ici, n'avaient été que la chaussure du peuple. Cette mode a donné naissance à un art mécanique tout nouveau dans les villes; tandis qu'auparavant, on ne faisait des sabots que dans les campagnes où ils étaient grossièrement travaillés.

Dans la partie nord, surtout à Paris, l'usage des *socques articulés*, nouvelle chaussure dont nous parlerons bientôt, commence à se propager. Il est même à croire qu'il deviendra général, et qu'il remplacera avec avantage les claques, parce qu'il remplit mieux qu'elles le double but de leur fabrication.

§. X. *Des souliers corioclaves pour femme.*

Les mêmes artistes qui font les corioclaves pour homme, en font aussi de très-élégans pour les femmes. Ils y mettent aussi des hausses sous la semelle. Comme ces souliers se traitent de la même manière que ceux que nous avons décrits à l'article des souliers corioclaves pour homme, nous y renvoyons le lecteur, pour lui éviter des répétitions qui seraient aussi ennuyeuses qu'elles sont inutiles.

SECTION CINQUIÈME.

De l'art de fabriquer les patins et autre diverses chaussures modernes.

On fait usage en France de plusieurs autres genres de chaussures, qui ne sont point entièrement fabriquées de cuir, qui ne sont point l'ouvrage des cordonniers, qui cependant participent du soulier, tantôt par le dessus, tantôt par la semelle. Elles tiennent le milieu, si l'on peut s'exprimer ainsi, entre les sabots et les souliers, et ont été imaginées pour préserver les pieds pendant l'hiver, de l'humidité qu'on ne peut éviter avec les souliers seuls, et de la gêne que causent les sabots qui, étant entièrement de bois et d'une seule pièce, ne se prêtent à aucun mouvement. Nous avons cru devoir faire un traité à part de toutes ces chaussures, parce qu'elles ont leurs ouvriers particuliers, quoique parmi le nombre, il s'en trouve quelques-unes qui réclament la main du cordonnier ou du savetier. Il y en a d'autres pour lesquelles le serrurier ou le mécanicien est nécessaire; le bourrelier, le menuisier travaillent dans certaines; mais aucune ne peut être confectionnée entièrement par le même ouvrier. Comme elles sont communes aux hommes et aux femmes, et qu'il n'y a d'autre différence que dans les dimensions, nous n'en ferons pas un traité particulier pour chaque sexe; nous nous contenterons d'indiquer celles qui sont plus en usage chez l'un que chez l'autre.

CHAPITRE PREMIER.

§. I^{er} *Des galoches.*

La *galoche* paraît avoir tiré son nom de la chaussure antique appelée *gallica*.

Les galoches ne sont autre chose que de vieux souliers, auxquels on adapte une semelle de bois. Cette semelle se fait d'une ou de deux pièces, et ordinairement de bois d'aulne, de tremble, ou de quelqu'autre bois léger. Lorsqu'on les fait d'une seule pièce, il ne faut pas clouer le talon du soulier à la semelle de bois, mais seulement la semelle, d'un bout de la trépointe à l'autre; afin que le soulier puisse se prêter autant que possible, au mouvement du pied. Voilà pourquoi, lorsqu'on fait des galoches avec des escarpins neufs, ce qui arrive quelquefois, il ne faut pas y mettre de cambrure. Dans le même cas de la semelle entière, on fait une entaille sous le pied, afin de marquer le talon; ce qui facilite la marche.

Lorsqu'on veut faire des galoches, on prépare la semelle de la grandeur du soulier, observant de creuser légèrement le dessus sous la jointure des orteils avec le pied, afin que le soulier qui a déjà pris ce pli, porte exactement sur toute la surface de la semelle. On cloue ensuite sur la trépointe, avec des pointes à petite tête plate, et dont la longueur est proportionnée à l'épaisseur du bois. Si on divise la semelle en deux, alors on cloue le talon comme la semelle, et on a soin de tailler la semelle à biseau

par-dessous, du côté du talon dont on la sépare par un espace d'environ deux centimètres. Les galoches sont la chaussure ordinaire d'hiver des élèves dans les colléges et dans les pensions. On les voit à la planche xiv, figure 1re.

§. II. *Des patins.*

Le *patin* est encore une chaussure d'hiver : il préserve du froid plus que de la boue. La semelle est ordinairement d'une seule pièce, portant sur la surface inférieure une entaille qui marque la division du talon. La surface supérieure est un peu concave pour la place du pied, et elle est environnée d'une feuillure dont le côté plein a trois millimètres de large, et le côté perpendiculaire en a cinq de hauteur. Elle est faite pour recevoir le bord de l'empeigne et du quartier, lorsque le quartier est cloué comme l'empeigne ; mais cela ne se fait pas toujours ; le plus souvent, au contraire, le quartier est volant, et se détache à chaque pas que l'on fait, du talon qui ne peut point le suivre, parce que la semelle ne plie pas.

Les patins pour homme se fabriquent avec du cuir noir ; ceux de femme avec du mouton maroquiné, de toutes les couleurs. Tous se doublent de peau d'agneau en dedans, et ordinairement on revêt le bord extérieur d'une fourrure plus fine, telle que de peau de lapin, ou de petit-gris.

Lorsqu'on veut faire un patin de cette espèce, on commence par couper l'empeigne comme une empeigne de soulier, et on y colle la doublure fourrée. Mais au lieu de couper le quartier étroit comme ce-

lui du soulier, on le coupe d'un tiers plus large, et on n'en double que la largeur du soulier, du côté du bord supérieur; et pour le bord inférieur qui fait le tiers en sus, on le double en dedans des deux côtés, et on redouble par-dessus les deux côtés, le fond du talon qu'on coud sur les côtés, ce qui forme le chausson sous le talon. Alors on cloue avec de petites pointes, les deux bords inférieurs de l'empeigne, sur le côté perpendiculaire de la feuillure de la semelle, ayant soin de prendre le dessus et la doublure en même temps, et de placer sur le bord de l'empeigne, un petit galon de la même peau qu'on prend en même temps avec le clou.

Lorsqu'on est arrivé au bout du pied, l'empeigne ne joint pas, parce qu'elle n'a pas été montée sur une forme et étirée avec des pinces, comme on fait pour les souliers; alors, on remplie en dedans la peau, autant que cela est nécessaire, pour que les deux angles qu'elle forme sur le bord inférieur de l'empeigne puissent se joindre l'un à l'autre, en les clouant sur la feuillure à l'extrémité de la semelle; ce qui forme une élévation un peu pointue sur l'extrémité du patin, comme on peut le voir à la figure 2 qui représente un patin de cette fabrication. Il ne reste pour le terminer, que de coller par dedans une semelle de la même peau de la doublure, qui aille d'un bout à l'autre, et de clouer du cuir extérieurement sur la semelle et sur le talon pour les empêcher de faire du bruit en marchant.

Lorsque le talon est cloué comme le reste du dessus du patin, on peut coller la doublure de la

semelle, avant de clouer et en la faisant un peu déborder dans la feuillure ; elle est plus solide et le patin est mieux conditionné (fig. 4).

Le talon volant est désagréable à voir, mais il est sujet à un inconvénient plus désagréable encore. Lorsque le pied change de position en marchant, le patin fabriqué de cette manière fait un mouvement subit, comme s'il était à ressort et la boue attachée au talon se détache, et se répand sur le derrière de la jambe, sur les jupes, les robes, etc. ; de manière qu'après une course un peu longue, on est crotté à faire peur. Pour parer à cet inconvénient, sans faire des semelles de deux pièces, ce qui serait plus court, on a imaginé de garnir la partie entre le talon du quartier et celui de la semelle, d'un morceau de peau plissé comme les bottes à la hussarde. L'extrémité supérieure est cousue au quartier tout à l'entour, et le bord inférieur est cloué tout autour du talon de la semelle de bois. Lorsque dans la marche, le talon est joint au talon du chausson, le cuir qui est en forme de coin reste plissé, et lorsque les deux talons se séparent, cette pièce, en se débattant au moyen des plis qui s'ouvrent, se prête au mouvement et accompagne les talons qui se rejoignent sans secousse. Cette invention (fig. 3) est plus ingénieuse qu'utile. Elle s'use vite.

C'est le peu de force de la fourrure qui double la semelle, qui a empêché qu'on ne coupât la semelle en deux ; mais il serait facile de remédier à ce défaut, en mettant en dedans du patin sur la coupure, un morceau de cuir fort, paré autour en forme de cam-

brure. Il servirait de charnière, et empêcherait en même temps l'eau et la boue de pénétrer dans la chaussure. On pourrait même traiter la semelle du patin comme celle du socque articulé dont il va être question. Alors cette chaussure serait commode et agréable, et pourrait devenir d'un usage plus général. Jusqu'ici les élégans et les merveilleuses ne s'avisent pas de porter des patins qui masquent horriblement le pied. On laisse cette chaussure aux femmes du peuple, et si quelque bourgeoise est forcée de l'adopter, ce sont les ans qui en sont la cause.

Les ouvriers qui font les patins, ne travaillent pas les semelles; elles viennent toutes faites des pays où le bois abonde plus que dans d'autres.

§. III. *Des chaussons faits de lisières à semelles de cuir.*

Pour garder le dedans des appartemens pendant l'hiver, et avoir les pieds chauds lorsqu'on fait un travail pour lequel on est forcé de rester assis, on fabrique des *chaussons* avec les lisières des draps que les tailleurs enlèvent avant de couper les habits. Quelquefois on ne fait que coudre ensemble ces lisières; on coupe ensuite le chausson sur le patron, et on le coud; mais cette manière est peu usitée, et cette espèce de chaussons n'entre point dans le commerce.

Pour faire des chaussons de lisière comme ceux qui se vendent dans les boutiques, on fend les lisières de drap, en bandes d'un centimètre, ou de 12 millimètres de largeur, ce qui se fait en déchirant la lisière, comme on déchire les mousselines. On prend

ensuite une forme droite, telle que celle des cor=
donniers, desquels on en achète ordinairement une
vieille et hors de service. On fait faire à un serrurier
une aiguille de deux décimètres de longueur, dont
la chasse soit percée d'un trou long et large, à pro-
portion de la bande de lisière qu'on doit y passer. On
monte alors son chausson sur la semelle, en attachant
une extrémité de la bande au talon ou à la pointe
du pied de la forme, avec une pointe. On la conduit
jusqu'à l'autre extrémité; on revient encore, et on
continue ce manége, jusqu'à ce que la forme est cou-
verte de lisières disposées toutes en long, ayant la
précaution d'arrêter chaque extrémité de chaque lon-
gueur avec une pointe qui, dans cette occasion, fait
l'effet d'un clou à monture de cordonnier.

D'autres font cette monture en posant la lisière en
travers de la forme; mais de quelque manière qu'on
s'y prenne, il faut avoir soin de réserver l'ouverture
du chausson.

Quand la forme est couverte, on prend une autre
bande de lisière qu'on enfile dans le trou de l'aiguille
et on commence à tisser son chausson, en passant cette
seconde lisière qui sert de trame, entre les petites
bandes de la première qui sert de chaîne. L'on con-
tinue d'un bout de la forme à l'autre, entrelaçant
toujours une lisière dans l'autre, comme le tissu d'une
étoffe lisse. Il y a des endroits qui ont besoin d'être
fixés par un point de couture, ainsi que les extrémi-
tés des lisières qu'on ajoute bout à bout, pour con-
tinuer l'ouvrage. On s'arrête au bord de l'ouverture,

et on revient sur soi comme font les vanniers qui tissent des paniers et des corbeilles.

Lorsque le tissu est terminé, on porte le chausson au savetier, qui coupe une semelle de vache sur la forme, met une bordure ou carabinage autour du chausson, en veau ou en mouton noirci, qu'il coud sur les lisières avec une simple faufile sur le bord supérieur, et coud le bord inférieur à la semelle tout autour du chausson, ainsi qu'on le voit à la figure 5.

Ces chaussons ainsi construits, tiennent les pieds très-chaudement; on peut encore les mettre dans des sabots, mais on ne peut point en faire usage hors de la maison. Ils conviennent aux femmes sédentaires, aux ouvrières en linge et à tout ce qui demande de ne pas bouger de place; aux hommes de lettres, etc. Les femmes les chaussent avec les pantoufles.

On en fait de plus élégans, en petits rubans de maroquin, dont la trame tranche sur la chaîne par une couleur opposée, ce qui forme une mosaïque en échiquier. On les double en molleton ou autres étoffes moëlleuses : ceux-ci sont réservés aux femmes, la figure 6 les représente.

Dans le Midi, ces chaussons portent le nom de *spardilles*, parce qu'ils sont tissés à la manière de la chaussure des Basques et des Catalans, qui portent le même nom, et dont il sera question ci-après.

On fabrique encore des chaussons fourrés, dont les dessus sont de peau de mouton ou même de peau de veau noircie, qu'on double en dedans de molleton

ou de peau d'agneau, et quelquefois on y fait la semelle de bœuf fabriquée en façon de buffle.

§. IV. *Des spardilles ou spardeilles.*

Le long des frontières entre la France et l'Espagne, on se sert d'une espèce de chaussure entièrement fabriquée avec de la ficelle ; de manière qu'elle forme une sorte de chausson sans semelle. On appelle ces chaussons *spardilles* ou *spardeilles*, parce que dans l'intérieur de l'Espagne, où elles sont d'un grand usage, on les fait avec l'espèce de jonc qu'on appelle *sparte*. Les paysans, les miquelets, les chasseurs, les bergers et en général tous ceux qui courent les montagnes des Pyrénées n'emploient pas d'autre chaussure. Celle-ci est très-légère et très-propre pour gravir les rochers et grimper sur les arbres, sans avoir besoin de se déchausser. Le tissu en est fort serré, et elle devrait être très-solide et de longue durée. Cependant nous n'avons pas été satisfaits de leur usage. Comme la marche dans les rivières des montagnes est très-pénible et même dangereuse à pieds nus, à cause des cailloux dont leur lit est couvert, et comme on ne peut point y entrer avec des souliers, sous peine de les voir en un instant hors de service, nous pensâmes, et avec raison, que les spardeilles rempliraient ce but plus commodément pour les pieds et pour l'économie des souliers. Nous trouvant en Espagne, nous fîmes l'acquisition de deux paires de spardeilles de ficelle, pour nous en servir quand nous voudrions aller à la pêche qui est très-agréable dans les montagnes ; mais au bout de deux parties nous vîmes la fin de

iios spardeilles, à notre grand regret, parce qu'au moyen de cette chaussure, nous marchions sur les cailloux pointus, avec autant d'aisance que sur le sable. Peut-être la ficelle était-elle de mauvaise qualité.

Les spardeilles s'attachent sur le pied et autour du coude-pied, avec des liens qui les prennent à la pointe, au talon et aux deux côtés de la cambrure (fig. 7).

CHAPITRE II.
Des sous-chaussures.

§. I^{er} *Qu'est-ce que les sous-chaussures ?*

On appelle *sous-chaussures*, des machines qui, sans chausser le pied, l'élèvent au-dessus du sol, pour le préserver de la boue, de l'humidité qu'elle cause, et du froid qui en résulte. Ces sous-chaussures s'adaptent par divers moyens à la véritable chaussure, comme soulier, escarpin, botte, etc.

§. II. *Du socque articulé.*

L'inconvénient de la rudesse du sabot qui ne se prête à aucun mouvement du pied, ni par-dessus, ni par-dessous, donna l'idée de la galoche dont le dessus en cuir, prend le pli de la partie supérieure du pied, et fléchit aussi par les côtés. Mais la galoche ne remplissait pas encore le but, telle qu'on l'imagina, avec la semelle d'une seule pièce ; alors on brisa la semelle et on la sépara du talon.

La galoche ainsi faite, entraînait beaucoup de boue avec elle, et on salissait les parquets, les tapis, etc.

ou de peau d'agneau, et quelquefois on y fait la semelle de bœuf fabriquée en façon de buffle.

§. IV. *Des spardilles ou spardeilles.*

Le long des frontières entre la France et l'Espagne, on se sert d'une espèce de chaussure entièrement fabriquée avec de la ficelle ; de manière qu'elle forme une sorte de chausson sans semelle. On appelle ces chaussons *spardilles* ou *spardeilles*, parce que dans l'intérieur de l'Espagne, où elles sont d'un grand usage, on les fait avec l'espèce de jonc qu'on appelle *sparte*. Les paysans, les miquelets, les chasseurs, les bergers et en général tous ceux qui courent les montagnes des Pyrénées n'emploient pas d'autre chaussure. Celle-ci est très-légère et très-propre pour gravir les rochers et grimper sur les arbres, sans avoir besoin de se déchausser. Le tissu en est fort serré, et elle devrait être très-solide et de longue durée. Cependant nous n'avons pas été satisfaits de leur usage. Comme la marche dans les rivières des montagnes est très-pénible et même dangereuse à pieds nus, à cause des cailloux dont leur lit est couvert, et comme on ne peut point y entrer avec des souliers, sous peine de les voir en un instant hors de service, nous pensâmes, et avec raison, que les spardeilles rempliraient ce but plus commodément pour les pieds et pour l'économie des souliers. Nous trouvant en Espagne, nous fîmes l'acquisition de deux paires de spardeilles de ficelle, pour nous en servir quand nous voudrions aller à la pêche qui est très-agréable dans les montagnes ; mais au bout de deux parties nous vîmes la fin de

nos spardeilles, à notre grand regret, parce qu'au moyen de cette chaussure, nous marchions sur les cailloux pointus, avec autant d'aisance que sur le sable. Peut-être la ficelle était-elle de mauvaise qualité.

Les spardeilles s'attachent sur le pied et autour du coude-pied, avec des liens qui les prennent à la pointe, au talon et aux deux côtés de la cambrure (fig. 7).

CHAPITRE II.
Des sous-chaussures.

§. Ier *Qu'est-ce que les sous-chaussures ?*

On appelle *sous-chaussures*, des machines qui, sans chausser le pied, l'élèvent au-dessus du sol, pour le préserver de la boue, de l'humidité qu'elle cause, et du froid qui en résulte. Ces sous-chaussures s'adaptent par divers moyens à la véritable chaussure, comme soulier, escarpin, botte, etc.

§. II. *Du socque articulé.*

L'inconvénient de la rudesse du sabot qui ne se prête à aucun mouvement du pied, ni par-dessus, ni par-dessous, donna l'idée de la galoche dont le dessus en cuir, prend le pli de la partie supérieure du pied, et fléchit aussi par les côtés. Mais la galoche ne remplissait pas encore le but, telle qu'on l'imagina, avec la semelle d'une seule pièce ; alors on brisa la semelle et on la sépara du talon.

La galoche ainsi faite, entraînait beaucoup de boue avec elle, et on salissait les parquets, les tapis, etc.

Il fallut revenir aux sabots qu'on fabrique de manière à loger les souliers dans leur capacité ; on les a fait découverts, on y a mis des courroies, et on s'en sert dans tout le Midi, où ils se fabriquent avec goût, et sont d'une grande élégance, quoiqu'ils aient conservé une partie de leurs inconvéniens, parmi lesquels, celui d'emprisonner le pied avec gêne et douleur, n'est pas le moindre.

Un artiste de Paris réfléchissant sur les moyens d'y remédier, a inventé une sous-chaussure qui, avec les avantages qu'on recherche dans les sabots, n'a pas les défauts qu'on y redoute. Il donna d'abord à son invention le nom de *socle articulé*, parce qu'effectivement on s'y trouve placé comme une statue sur son socle ; mais comme on lui observa que cette dénomination scientifique, n'était pas à portée de tout le monde, il lui substitua celle de *socque*, dérivant de *socus*, dont, dans le Midi, on a fait *souc*, nom par lequel on exprime un gros morceau de tronc d'arbre, qui sert à supporter quelque chose de très-pesant, et le diminutif *souquet*, qui représente un petit support, et qu'on donne aussi au talon des sabots et à l'autre petite éminence, qui soutient le reste du pied sous la semelle. Il faut convenir que le nom de socque convient mieux et est plus technique que celui de socle ; et si d'ailleurs, il est plus à portée du public, messieurs les incrédules ne douteront plus qu'on ne soit au siècle des lumières.

Quoi qu'il en soit, le *socle* ou *socque* est une sous-chaussure, consistant en une semelle de bois d'environ deux centimètres d'épaisseur, au bout de

laquelle on a cloué, en le reployant sur lui-même, un morceau de cuir verni en noir qui représente la pointe d'un soulier, et dans lequel doit entrer effectivement la pointe du soulier ou de la botte, quand on chausse le socque. Afin que le talon soit fixé comme la pointe, on a adapté autour du talon du socque, un emboîtage dans lequel se loge le talon de la chaussure; et pour achever de fixer le pied au socque par le milieu, sans quoi il se déchausserait de lui-même, on y a ajouté une courroie qui unit le socque au pied et à la chaussure, en passant sur le coude-pied sans gêner les mouvemens; parce qu'elle est à ressort élastique, comme les bretelles et les jartières. Cette courroie est attachée d'un côté à une boucle qui sert à mettre la courroie au point que demande la hauteur du coude-pied. Mais comme cette boucle donnerait beaucoup de peine, et qu'on se salirait les doigts toutes les fois qu'on voudrait se chausser et se déchausser, on a placé à l'autre bout de la courroie, un ressort fait dans le système des fermoirs, de manière qu'en le poussant dans la coulisse, ou en pressant le bouton avec la pointe du doigt simplement, la courroie s'ouvre et se ferme sans peine comme sans difficulté. L'emboîtage du talon se met aussi à toutes les mesures de longueur du pied, au moyen de la plaque de fer sur laquelle il est monté. Cette plaque glisse entre des vis à bois placées dans les fentes qu'on y a pratiquées, et lorsqu'elle est à son point, on serre les vis et elle ne bouge plus.

Il s'agit actuellement d'expliquer pourquoi et comment le socque est *articulé*. Lorsqu'on marche, le

pied plie obliquement entre les orteils et le métatarse, à l'origine des phalanges. Les chaussures de cuir dont les semelles ne sont pas trop fortes, se prêtent à ce mouvement; mais celles dont la semelle de bois est toute d'une pièce, s'y refusent et alors le pied est sujet à se déchausser. Pour éviter cet inconvénient dans la semelle du socque, l'inventeur l'a sciée obliquement dans l'endroit de l'articulation, et ensuite il a rejoint les deux parties par une charnière qui accompagne la coupe dans toute sa longueur, et qui, fixée avec des vis à bois fraisées, est noyée dans le bois, afin qu'elle n'incommode pas le pied. Par ce moyen, le socque suit tous les mouvemens du pied dans la marche, sans le gêner, et sans le danger de lui faire prendre des entorses.

Voilà son articulation expliquée. Il ne nous reste plus qu'à exposer les avantages que le socque articulé possède sur toutes les autres machines de cette nature, et pour cela nous allons faire parler l'inventeur, dont nous copierons mot à mot le brillant prospectus qui annonce « *le socque articulé, ou sous-chaussure im-*
» *perméable* et flexible, et pouvant très-solidement
» et sur-le-champ s'adapter à une chaussure quel-
» conque depuis le soulier d'étoffe jusqu'à la botte,
» au moyen d'un ressort particulier; garantissant
» complètement, à cause de son imperméabilité, de
» l'humidité et du froid; préservant de la boue, la
» chaussure légère qu'elle permet de porter, même
» dans les plus mauvais temps; interceptant celle élan-
» cée sur les vêtemens; n'apportant ni danger ni
» fatigues, ni aucun des nombreux inconvéniens des

» sabots, galoches brisées ou non brisées, patins,
» claques, etc., etc.; affermissant le pied, ne le mas-
» quant nullement, étant à peine aperçue; et d'ail-
» leurs, quoique solide et durable, d'une forme
» légère et élégante, et par cela, tout-à-fait à l'usage
» des dames; enfin d'une économie notable, puis-
» qu'avec une paire de socques, une seule paire d'es-
» carpins en partie usés, peut aisément durer l'hi-
» ver.

» La flexibilité complète du socque articulé dont
» la matière imperméable n'est cependant pas élas-
» tique, est due à une brisure oblique, placée pré-
» cisément sous l'articulation du pied, *disposition*
» *absolument neuve* qui prévient toute espèce de
» gêne. En effet, le pied dans la marche ne pliant
» qu'en un seul endroit, si la semelle n'est brisée
» précisément dans cet endroit, elle serait inutile-
» ment flexible ailleurs. Il est bon de prévenir que
» ni la boue, ni le sable, ni le gravier ne gênent en
» aucune manière le jeu de cette brisure, quoique
» cependant, elle soit immédiatement placée sur le
» sol. »

En renouvelant de temps à autre les semelles de cuir qu'on cloue sur le socque, et en garnissant de petits clous les endroits les plus sujets à s'user, on peut en prolonger la durée, pourvu que les ressorts ne cassent pas, ce qu'on préviendra, en les graissant quelquefois pour empêcher le fer de se rouiller.

D'après la description du socque articulé et la figure 8 qui le représente, le lecteur sera à portée d'apprécier la vérité de ces phrases qui paraissent hyperboliques,

et dont l'auteur n'avait pas besoin pour faire valoir une invention dont le mérite a été bientôt reconnu. Nous en avons eu une preuve bien convaincante, puisque nous étant transporté au magasin où on la distribue, ce n'est qu'à la troisième fois que nous avons pu obtenir audience, à cause de l'affluence des personnes qui désiraient de s'en pourvoir. Ce magasin est situé rue Saint-Honoré, n° 140, et sera transféré au 1ᵉʳ mai 1824, au n° 248 de la même rue.

§. III. *De quelques autres inventions pour préserver de la boue.*

Il serait inutile de citer d'autres sous-chaussures qu'on a imaginées pour s'élever au-dessus des boues, si ce n'était pour en faire connaître les défauts et signaler le danger auquel leur usage expose ceux qui osent s'en servir.

Nous avons vu un homme perché sur une semelle de bois soutenue par deux cubes ou *souquets* cubiques de plus de quinze centimètres d'élévation. Le peu de force qu'on avait laissé à ces supports pour les rendre plus légers, doit exposer celui qui les porte à de fréquentes entorses (voyez la fig. 9).

Il en est de même de ceux qui adaptent à leur chaussure un cercle de fer qui les élève au moyen de deux branches fixées à la semelle qui s'attache au soulier. Cet appareil ressemble à un étrier de forme ancienne et est à peu près de la même grandeur (fig. 10).

Il y en a qui, au lieu d'un cercle, en mettent deux plus petits.

Cet hiver, nous avons vu, non sans frissonner, une jeune dame ayant à ses pieds un appareil presque semblable; le cercle, au lieu d'être rond, représentait un fer à repasser de la longueur du soulier, mais un peu plus étroit (fig. 11).

En vérité, ces gens-là connaissent bien peu le prix de leurs jambes, sans parler de leur tête.

§. IV. *Des patins à glisser sur la glace.* (Fig. 12.)

On peut mettre au rang des sous-chaussures, le patin proprement dit, qui sert à la jeunesse à prendre ses ébats au milieu de l'hiver, en glissant sur les glaces; amusemens qui ne sont pas sans danger pour ceux qui s'y livrent inconsidérément.

Ce patin est une semelle de bois qui, dans sa surface supérieure, porte exactement sur la semelle de la chaussure sur laquelle on l'applique, et s'y adapte solidement, au moyen de boucles et de courroies qui entourent le pied, aux extrémités, sur les côtés, et sur le coude-pied. La surface inférieure taillée à biseau tout autour, est renflée dans le milieu et représente assez bien dans sa longueur, la carène d'un navire. Cette arête es armée d'un fer saillant d'environ deux centimètres, fait en lame de six millimètres d'épaisseur, posée verticalement et se terminant sous le talon par un angle droit, et au-delà de la pointe, par une volute tournée en haut. C'est à l'origine de cette volute, sous la pointe du soulier, que doit se tenir alternativement sur chaque pied, celui qui glisse et qui, dans ce manége, fait en peu de temps sur la glace beaucoup de chemin, par une marche tortueuse

qui serpente très-agréablement aux yeux des spectateurs. Lorsqu'il veut s'arrêter, il appuie sur le talon, avec lequel aussi il trace des dessins et des caractères sur la glace.

Les paysannes de la Hollande viennent très-rapidement de cette manière au marché, où elles portent sur leur tête, leurs pots au lait et leurs paniers d'œufs au bras, sans qu'il leur arrive souvent des accidens. Les canaux qui coupent la Hollande en tous sens, leur facilitent cette façon d'aller, qui les transporte avec vitesse, et les empêche d'avoir froid.

§. V. *Des chaussures de théâtre.*

Ce serait ici le lieu de parler des chaussures que les acteurs emploient sur la scène, mais cet article nous a paru très-inutile, et si on nous l'a demandé, c'est faute de réflexion, et seulement parce qu'au temps auquel nous vivons, on ne peut avoir aucune idée utile, aucune pensée grande, si on ne la rapporte tout de suite aux siècles des Grecs et des Romains, chez lesquels on avait des chaussures exprès pour les acteurs.

On jouait la tragédie avec le cothurne qui exhaussait le dieu ou le héros aux yeux du spectateur; et pour la comédie on se servait du brodequin plus modeste. Pour nous, nous adaptons à chaque rôle la chaussure qui convient au personnage qu'il représente, et nous mettons pour cela à contribution tous les temps et tous les lieux. Ainsi, en décrivant les chaussures antiques, nous avons rempli l'article de la plupart des chaussures de nos théâtres, et un traité particulier ne serait qu'une répétition fastidieuse, puisqu'on trouvera

dans les planches, les *ocrea* pour les héros, les *campagés*, les *solea*, les *caliga*, les *mullei*, pour les particuliers.

Nos théâtres, nos décorations, nos illuminations prêtent assez à l'illusion, sans avoir besoin de hausser nos acteurs sur des tabourets ambulans, qui semblent convenir plutôt à des farces qu'à des tragédies; et je doute fort qu'aucun spectateur trouvât Talma plus intéressant, s'il se présentait perché sur deux banquettes, pour jouer dans Sylla un rôle qu'on ne peut voir sans une émotion profonde, et sans avoir, comme on dit, la *chair de poule*.

CHAPITRE III.

De quelques découvertes relatives à l'art du Cordonnier et pour son amélioration.

§. Ier *Pour rendre la semelle imperméable à l'eau.*

RIEN n'est plus nuisible à la santé que d'avoir continuellement aux pieds une humidité froide, ce qui arrive toujours pendant six mois de l'année, lorsqu'il y a de la boue, soit qu'on reste à la campage, soit qu'on habite la ville.

On éprouve un malaise dans tout le corps, quand on a froid aux pieds, et si on y garde l'humidité long-temps, on contracte des rhumes qui sont longs et opiniâtres. Si l'on a quelques dents gâtées, on est tourmenté cruellement pendant tout l'hiver par des fluxions, des maux d'oreilles, des douleurs

sourdes ou atroces dans les mâchoires, et quelquefois des sciatiques qui durent long-temps.

On cherche depuis long-temps à se préserver de ces maux, en empêchant l'humidité de pénétrer dans les souliers. A cet effet on a inventé les semelles de liége, de fourrures et autres; mais ces faibles moyens n'ont pas réussi.

Enfin on a imaginé de durcir le cuir des semelles pour les rendre ce qu'on appelle imperméables à l'humidité, c'est-à-dire, impénétrables à l'eau. On a en conséquence passé du vernis sur les souliers, mais ce vernis s'est gercé; on a mis sur les semelles du goudron que le frottement a enlevé de suite. On en a mis entre les semelles, mais elles sont devenues aussi raides que du bois et ont refusé de se prêter aux mouvemens du pied dans la marche.

On a pourtant trouvé le moyen de rendre les semelles imperméables et douces en même temps, mais encore le procédé ne remplit pas entièremet le but, parce que l'humidité entre par les coutures et par les empeignes et les quartiers. Cependant comme il est éprouvé, et qu'il peut être d'une grande utilité, nous allons en faire part au public.

Il faut râper du liége avec une lime très-grossière, et le réduire en poudre semblable à de la sciure de bois. Lorsqu'on aura monté la première semelle du soulier ou de la botte, il faut l'enduire en dehors d'une couche de colle forte qui ne soit pas trop claire et sur laquelle on jettera la poudre de liége qui s'y attachera. Quand cette première couche sera sèche, il faudra en étendre une seconde de la même manière, après celle-là une troisième, et ainsi de suite, jusqu'à huit,

observant de n'en passer aucune que celle qui a précédé ne soit pas absolument sèche, et qu'on ne l'ait passée à la brosse, ou avec un pinceau sec afin d'enlever la râpure qni ne serait pas adhérente à la couche.

Lorsque toutes ces couches passées l'une sur l'autre et bien sèches, ont l'épaisseur de dix ou douze millimètres, on affiche dessus la seconde semelle avec deux clous seulement et à coups redoublés de marteau, on bat dessus aussi uniment qu'il est possible dans toutes les parties de la surface, jusqu'à ce que le tout soit réduit à l'épaisseur de deux millimètres. Après cela, on termine le soulier à l'ordinaire. On fait pour homme et pour femme des souliers de cette sorte, et lorsqu'ils sont bien exécutés, ils sont aussi élégans que les autres et n'exigent qu'un peu plus de travail. Ils ne sont pas plus pesans que ceux à double semelle et se prêtent aussi bien qu'eux à tous les mouvemens que la marche peut leur imprimer. L'humidité ne les pénètre jamais par la semelle, et l'enduit qui est élastique ne rompt jamais : avantage que n'ont point ceux entre les semelles desquels on a interposé du goudron.

§. II. *D'une eau qui rend le soulier et la botte entièrement imperméables.*

Le sieur Vivion, artiste cordonnier de Lyon, à force de recherches et d'expériences, est parvenu à découvrir une eau dont il fait un secret et pour laquelle il a obtenu un brevet d'invention à Paris, et au moyen de laquelle il rend le soulier ou la botte imperméables, tant à la tige et aux empeignes et quartiers qu'à la semelle. Cette eau, que l'inventeur débite au Palais-Royal, galerie de bois, n° 193, aux

Armes-de-France, a été éprouvée par des personnes dignes de foi qui en ont été très-satisfaites et qui n'en ont plus abandonné l'usage. Mais l'envie a beaucoup nui au succès de cette utile découverte qui périra entre les mains de l'auteur, tandis que produite par un chimiste, elle ne pourrait manquer de faire sa fortune. Pour donner plus de poids à cette assertion, nous allons transcrire le rapport de M. Eynard, membre de la Société des Amis du Commerce et des Arts de Lyon, tel qu'il a été imprimé et délivré au sieur Vivion, par la Société.

Extrait des régistres de la Société, sur une préparation inventée par le sieur Vivion, bottier, pour rendre les chaussures imperméables à l'eau.

« M. Eynard a fait précédemment un rapport auquel dans une des dernières séances de la Société, il a donné les développemens suivans.

» J'ai eu l'honneur de vous faire, il y a quelques mois, un rapport sur les chaussures imperméables du sieur Vivion, bottier, et je m'attachai à faire connaître les avantages du procédé employé par cet artiste. Au lieu de se borner à préparer les cuirs de la semelle destinés à être mis aux souliers, ainsi que l'ont fait jusqu'à présent tous ceux qui se sont occupés de cet objet, c'est à la chaussure elle-même, lorsqu'elle est entièrement achevée, qu'il applique la préparation qui doit la rendre imperméable. Il en résulte que les cuirs et les coutures en sont également pénétrés, et que la chaussure entière est elle-même imperméable ; tandis que les souliers

» faits avec le meilleur cuir imperméable, peuvent
» prendre l'eau par les coutures mal faites. Le sieur
» Vivion ne s'est pas borné à ses premiers succès,
» il s'est constamment occupé depuis à perfectionner
» son procédé, et en a fait l'application aux bottes
» qui sont précisément l'espèce de chaussure sur la-
» quelle on compte le plus pour se garantir de l'hu-
» midité, et il m'a mis à même de juger du succès
» de ses efforts, en me soumettant différentes pièces,
» pour les mettre à l'épreuve. Je ne vous ferai pas
» le détail de tous les résultats qu'elles ont présentés,
» je me bornerai à vous citer ceux de la dernière ex-
» périence que j'ai faite sur deux bottes, l'une dite
» *à la Souwarouw*, et l'autre appelée *botte à re-
» vers*. La première pesait, avant d'avoir trempé dans
» l'eau, quinze onces sept deniers; après une immer-
» sion dans l'eau pendant trente-six heures, elle pe-
» sait quinze onces dix-huit deniers; c'est-à-dire,
» qu'elle n'avait augmenté en poids que de onze de-
» niers ou environ la trente-troisième partie, ou trois
» pour cent de son poids total.

» La seconde, pesant quinze onces quatre deniers,
» n'a pris qu'un denier de poids, après trente-six heu-
» res d'immersion; ce qui n'est que la trois cent cin-
» quante-quatrième partie, ou moins d'un tiers pour
» cent.

» Ces deux bottes ont été plongées dans l'eau jus-
» qu'aux deux tiers de la tige, ce qui rend plus extraor-
» dinaire le peu d'absorption d'eau, à raison de la grande
» étendue de coutures qui pouvaient y donner lieu.

» Ce *minimum* d'absorption donne un grand avan-
» tage à la méthode employée par le sieur Vivion, si

» on le compare au résultat obtenu sur les cuirs im-
» perméables, reconnus les meilleurs, puisque le terme
» moyen d'absorption sur un grand nombre d'expérien-
» ces faites par la société d'encouragement de Paris,
» s'élève encore à dix pour cent, après une immersion
» seulement de vingt-quatre heures; et je crois devoir
» faire remarquer que cet avantage est d'autant plus
» grand, que dans un ouvrage fait, tel qu'une botte,
» les coutures de la tige augmentent beaucoup la diffi-
» culté, attendu qu'elles sont faites de la même manière
» et avec les mêmes contours que la mode prescrit.

» J'ai pensé que ces nouvelles observations pour-
» raient vous paraître de quelque intérêt ; qu'elles
» méritaient d'être jointes, comme supplément, au
» rapport que je vous ai fait, et que le sieur Vivion
» méritait un nouveau témoignage de satisfaction et
» d'approbation de la part de la Société.

» Les conclusions du rapport ont été adoptées par
» la société, dans la séance du 4 mai 1810, et
» M. Vivion a reçu une médaille d'argent dans la séance
» publique tenue par la société, le 27 juillet de la
» présente année.

» Pour copie conforme, signé : BALLANCHE fils, secré-
» taire-adjoint.

» Le maire de la ville de Lyon certifie sincère la si-
» gnature ci-dessus de M. Ballanche fils, pour avoir
» été apposée en sa présence.

» Fait à l'hôtel-de-ville de Lyon, le 12 novembre
» 1810, signé : MEMO, maire-adjoint.

» Le préfet du département du Rhône, certifie la

» sincérité de la signature de M. Memo, adjoint de la
» mairie de Lyon.

» A Lyon, le 13 novembre 1810, signé pour M. le
» préfet, le secrétaire général, REGNI. »

On voit par-là que l'eau du sieur Vivion n'est pas une charlatanerie, et cependant elle n'a pas eu le succès auquel on devait s'attendre, et son usage est borné aux pratiques de l'inventeur à qui même elles donnent peu d'occupations, parce que leurs bottes font double usage. Aussi est-il à la veille de se retirer sans l'honorable retraite que l'artiste se propose pour fin de ses longs et pénibles travaux. Le sieur Vivion est dans un âge très-avancé, et sa vie entière a été consacrée à des expériences pour améliorer l'art du cordonnier. Il lui arrive dans ses vieux jours ce qui ne manque guère d'arriver à ceux qui préfèrent la gloire à la fortune. C'est lui qui a fait avec la peau d'un chien dépouillé cette botte corioclave, dont la tige et l'avant-pied sont sans couture et qui est mentionnée plus haut à l'article des bottes de fantaisie.

Il serait à désirer que quelqu'un s'emparât du brevet de l'eau d'imperméabilité que le sieur Vivion ne fait pas valoir, et qu'il céderait à bon compte. Ce secret pourrait être utile au gouvernement, puisque les chaussures qui en sont pénétrées durent beaucoup plus que les autres. De cet avantage bien constaté, il résulterait qu'au lieu de fixer à deux ans la durée des bottes militaires en temps de guerre, on la fixerait à trois ans, et qu'en temps de paix au lieu de la fixer à quatre ans, on pourrait la porter jusqu'à six.

L'on ne peut faire usage de l'eau du sieur Vivion

que lorsqu'on a porté pendant quelques jours la chaussure qu'on veut rendre imperméable. Il est nécessaire que le cuir ait fait tout l'effort auquel il sera soumis par la marche et les pieds qu'il aura à chausser, afin que les endroits qui seront plus dilatés, et où les pores seront plus ouverts, boivent davantage. Le sieur Vivion a encore le secret d'une huile qui, malgré la faculté qu'elle a d'entretenir la souplesse des empeignes des souliers et des tiges des bottes, permet l'application de toutes sortes de cirages sur les chaussures qu'elle protège contre la sécheresse qui attaque les peaux soumises continuellement à l'action de ces cirages, qui, en outre attaquent et brûlent bientôt les fils des coutures. On peut passer cette huile avec le pinceau en dedans du soulier sans craindre de salir les bas. Par son usage le cuir devient si doux qu'il se prête aux moindres protubérances des pieds et ne gêne plus les cors ni les endroits où il y a des durillons. Nous ne saurions trop recommander l'usage de cette huile, et celui de l'eau d'imperméabilité aux personnes jalouses d'avoir les pieds chauds et secs, et à celles qui aiment l'économie, ou qui en ont besoin.

§. III. *De l'emploi des copeaux et des débris de toute espèce de cuirs.*

Jusqu'ici les débris des cuirs et des peaux de toute espèce, n'avaient servi et ne servent encore qu'à brûler. Un artiste cordonnier-bottier de Paris, le sieur Dufort fils aîné, de la rue Jean-Jacques-Rousseau, a trouvé le moyen de les faire servir à différens usages,

à plusieurs desquels on emploie depuis long-temps la pâte de chiffons qui est infiniment plus chère et plus précieuse pour la fabrication du papier. Il a trouvé même le secret de rendre la pâte de cuir ductile et assez souple pour la rendre à sa première destination, en la faisant revenir à son premier état, de manière qu'il en recompose du véritable cuir qui sert encore à faire des souliers.

Il y a apparence que pour produire ces différens effets, le sieur Dufort fait bouillir et cuire pendant un temps nécessaire les débris de cuir qui se fondent en partie et tombent en une dissolution gélatineuse ; qu'il les preud au point auquel, avant de les écumer, la partie fibreuse est encore entière et susceptible de s'agglutiner, au moyen de la partie gélatineuse, qui alors fait l'office de la colle forte dont elle est la base. Tout cela n'est de notre part qu'un soupçon ; mais ce secret du sieur Dufort ne peut être révoqué en doute, puisque sa fabrique est en pleine activité et que ses succès sont constatés par le rapport dont nous donnerons un extrait après celui de l'annonce que nous allons transcrire, en ce qui concerne la découverte qui nous occupe.

Par brevet d'invention.

Manufacture générale des apprentifs pauvres et orphelins, rue du Faubourg-Saint-Denis, n° 152.

Fabrication perfectionnée de soupentes, traits et autres objets de sellerie.

« Cette fabrication a été perfectionnée et rendue plus
» économique, en conséquence de l'exécution d'un
» brevet d'invention accordé par le Roi à M. Du-

» fort *fils*, marchand bottier, rue Jean-Jacques-Rous-
» seau, n° 18.

» Les particuliers, les loueurs de carosses, de ca-
» briolets et autres entrepreneurs de voitures qui
» voudront se procurer des soupentes, des traits,
» dossières et autres articles de sellerie de cette fabri-
» cation et les obtenir à un prix modéré, peuvent
» s'adresser à la *manufacture générale* des appren-
» tifs pauvres et orphelins qui se charge d'exécuter tou-
» tes les commandes et de faire toutes les expéditions
» dans les départemens.

» La reliure des livres s'y fait toujours avec promp-
» titude et perfection à un prix modéré. »

Extrait du procès-verbal de la séance ordinaire de la Société d'encouragement pour l'industrie nationale, du mercredi 17 novembre 1819.

« Au nom du Comité des arts économiques, M.
» Pajot des Charmes lit un rapport sur les produits
» des déchets de cuir obtenus par M. Dufort, maître
» bottier breveté, rue Jean-Jacques-Rousseau, n° 18.

» Messieurs, M. Dufort qui vous est bien connu
» par les embouchoirs creux de son invention, qu'il
» a eu l'honneur de vous présenter en 1817, et pour
» lesquels il a pris un brevet, vous a soumis le 4
» septembre dernier, différens échantillons des pro-
» duits qu'il avait obtenus avec les déchets des cuirs
» rejetés et brûlés jusqu'alors... Vous avez ajourné votre
» opinion, jusqu'à ce que l'auteur fût parvenu à con-
» fectionner les mêmes articles sur une plus grande
» échelle, c'est-à-dire, à leur donner une valeur

» commerciale. Il vient aujourd'hui accompagné d'ob-
» jets disposés à l'instar de ceux qui sont destinés à
» être versés dans la circulation. Son vœu serait rempli,
» s'ils étaient susceptibles de fixer votre attention. Nous
» allons, en conséquence, les faire passer sous vos yeux.

» Jusqu'à présent, les déchets des cuirs, ainsi que
» nous l'avons annoncé, restaient sans emploi, sur-
» tout ceux des cuirs tannés. On ne savait, pour s'en
» débarrasser, que les jeter à la rue ou au feu. M. Du-
» fort a eu l'idée heureuse de les utiliser en leur
» donnant des apprêts susceptibles de leur faire pren-
» dre toutes les formes désirables. Dans ce but il les
» pile et les broie pour les réduire plus aisément en
» pâte, à l'instar de celle propre aux cartons, faite
» avec des chiffons ou des feuilles de papier, etc.
» En cet état, il en lie les parties avec diverses colles
» ou mucilages, suivant la destination des objets;
» puis il les jette au moule, sous toutes sortes de
» figures, auxquelles la presse vient ensuite donner
» le corps ou la consistance convenable à toute sorte
» d'ornemens et de décorations.

» Le premier objet qu'on nous propose est un
» embouchoir creux perfectionné. Vous vous rappel-
» lerez que ceux que l'inventeur vous a montré, il
» y a deux ans, recevaient leur forme extérieure d'un
» cuir ordinaire qui obéissait parfois à la pression.
» Le nouvel embouchoir que vous voyez, a cette
» même partie totalement composée des déchets dont
» nous avons parlé, et apprêtés préalablement. La
» compression qu'elle a subie est telle qu'elle peut ré-

» sister sans crainte d'être offensée à une pression plus
» qu'ordinaire.

» Vous avez témoigné dans le temps, que le prix
» un peu élevé de ces embouchoirs, comparé au prix
» des embouchoirs ordinaires, ne nuisit pas à leur
» vente. M. Dufort, qui employait alors le cuir na-
» turel, était forcé par cela même d'en hausser la
» valeur : maintenant la nouvelle découverte, vous
» l'apprendrez sans doute avec intérêt, va mettre ces
» instrumens à la portée du plus grand nombre des
» amateurs.

» Les couvertures de livres sont le deuxième pro-
» duit que vous présente M. Dufort. La société ap-
» plaudira vraisemblablement aux efforts de l'auteur,
» en voyant que sa pensée sur le même objet est
» enfin réalisée.

» Les courroies ou soupentes pour le service de la
» sellerie et des harnais, forment le troisième objet
» sur lequel M. Dufort s'est exercé ; plusieurs de ses
» feuilles de cuir factice préparées à cet effet en cons-
» tituent le corps, ainsi qu'on peut s'en assurer par
» les extrémités de ces mêmes feuilles qui sont à
» découvert. Il les maintient ensuite dans la consis-
» tance convenable en les enveloppant d'un cuir or-
» dinaire qu'il lie et pique avec le tout, ainsi que cela
» se pratique chez les bourreliers. Cet emploi d'une
» matière de rebut présente, on n'en saurait douter,
» les plus grandes spéculations.

» L'emploi des déchets de cuir préparés sous forme
» de peaux, ainsi qu'on peut s'en rendre compte par
» les pièces cotées n° 4, sera aussi très-étendu, si

» on les envisage sous cette forme comme devant
» remplacer les couvertures de bureaux, de tables,
» de secrétaires, fauteuils, etc....

» La société pour l'enseignement mutuel désire,
» pour faciliter l'instruction de ses élèves, des plan-
» ches qui réunissent tout à la fois à leur bas prix,
» la légèreté et la solidité : l'invention de M. Dufort
» va remplir ses vues. Revêtues d'un vernis gras,
» ou d'un vernis de résine à l'alcohol, ses tablettes
» seront tout ce qu'elles doivent être pour le service
» auquel elles seront destinées. On peut s'en con-
» vaincre par l'inspection du n° 5.

» Notre auteur, dans ses divers essais, a voulu aussi
» se rendre utile à la classe indigente. Il s'est occupé
» de la construction des souliers propres à cette
» même classe, et qu'elle réclame particulièrement.
» Le modèle n° 6 qui est mis sous les yeux de l'as-
» semblée, offre à cet égard un résultat qui peut sa-
» tisfaire. Le cuir naturel employé à cette sorte de
» chaussure, est ordinairement le plus mauvais,
» en ce qu'il est suffisamment garanti par l'armature
» de gros clous façonnés exprès, dont la semelle et
» le talon sont entièrement couverts. M. Dufort
» donne non-seulement à la pâte l'épaisseur et la
» fermeté nécessaire à la cambrure factice qu'il doit
» lier à la semelle et à la trépointe ordinaire, mais
» encore il dispose cette cambrure, par des apprêts
» qu'il lui administre, à l'imperméabilité de l'humidité.
» Garnie comme les souliers ordinaires dans cette co-
» pie, cette nouvelle chaussure affectée spécialement
» à la classe indigente, remplira doublement et les

» intentions de l'inventeur, et celles du consomma-
» teur infortuné, qui pourra désormais se chausser
» à beaucoup meilleur marché que par le passé.

» Le sieur Dufort a pensé qu'il était à propos
» de vous présenter aussi une peau provenant de la
» pâte formée des déchets de cuir..... L'épaisseur
» plus ou moins considérable, la souplesse dont ils
» sont susceptibles, doivent rendre l'emploi de ces
» produits infinis. L'échantillon n° 7 que le conseil a
» sous les yeux, tout imparfait qu'il peut être, est
» néanmoins une preuve de notre assertion.

» Il n'est pas jusqu'aux cartons de tout genre
» que M. Dufort n'ait songé à remplacer. Celui sous
» le n° 8 déposé sur le bureau, atteste la possibilité
» d'opérer cet échange....

» L'artiste dont nous faisons connaître les produits,
» ne s'est pas borné à ceux que nous venons de dé-
» signer; ses idées qui germent toujours, viennent de
» se diriger vers les moyens de donner à un cuir la
» forme et la consistance d'un fil. Les différens essais
» à ce sujet que nous avons vus, nous portent à
» croire qu'avec cette nouvelle espèce de fil, il pourra
» fabriquer et tisser des objets de passementerie ainsi
» que des étoffes-cuirs propres à la sellerie, etc... Il
» se propose de nous montrer les résultats, lorsqu'ils
» auront acquis le perfectionnement qu'il se promet.

» Vous voyez sous le n° 9 un échantillon de fil avec
» l'outil qu'il a inventé à cet effet (1).

(1) Depuis ce rapport, nous avons vu une aune d'é-
toffe dont la chaîne est de fil et la trame de fil de cuir.

(*Note de l'Éditeur.*)

» Comme l'odeur des objets formés de ces déchets est forte, nous avons pensé qu'il serait facile de la masquer : l'un de nous y est parvenu aisément en couvrant la pâte moulée, d'un vernis de résine laque à l'alcohol, qui ne laisse transpirer aucune odeur désagréable....

» Lorsqu'on réfléchit sur la variété des emplois auxquels M. Dufort va donner naissance par sa découverte, et à la facilité avec laquelle il peut remplacer à bon compte, nombre d'objets dont la valeur devait nécessairement être élevée à raison de la valeur particulière du cuir naturel qui en faisait partie, on ne peut que féliciter l'auteur, et sur les soins de ses procédés, et sur l'espèce de révolution que leur introduction dans les arts et métiers qui emploient le cuir, va produire immanquablement dans la baisse du prix de cette marchandise.

» D'après les intéressans résultats obtenus par M. Dufort, d'une matière rebutée et devenue inutile jusqu'ici, votre comité des arts économiques a l'honneur de vous proposer, 1° d'adresser à l'auteur une lettre par laquelle vous lui témoignerez la satisfaction que sa nouvelle découverte nous fait éprouver ; 2° l'insertion de ce rapport dans l'un de vos plus prochains bulletins.

» Le conseil approuve le rapport, etc....... pour copie conforme, signé : JOMARD. »

Ces deux extraits ont été faits avec les mêmes termes des rapports ; l'éditeur n'y a fait aucun changement.

§. IV. *De la manière de modeler les pieds bots et autres pieds difformes.*

Pour faire une chaussure qui aille bien au pied auquel elle est destinée, il faut une forme qui le représente, et jamais on ne parviendrait à faire cette forme, si on n'avait pas sous les yeux le pied qu'on veut imiter et qu'à cet effet on doit pouvoir tourner et retourner dans tous les sens. Ne pouvant avoir à sa disposition de cette sorte, le pied naturel, il faut s'en procurer la figure exactement modelée sur lui, soit en plâtre, soit en cire, soit en toute autre matière qui puisse se prêter au travail du modeleur.

Il y a de ces artistes qui sont établis à demeure dans les grandes villes, d'autres parcourent les départemens vendant des figures de plâtre. Ils sont tous de la ville de Lucques, ancienne république d'Italie, et aujourd'hui comprise dans l'apanage de la ci-devant impératrice Marie-Louise.

Mais quelquefois le besoin presse et on n'a pas le temps d'attendre leur passage, lorsqu'on se trouve dans de petits endroits : nous allons donc, suivant notre promesse, décrire le procédé qu'on emploie pour faire le moule de pied dans lequel on coulera autant de pieds qu'on voudra.

Le moule doit, autant qu'on le peut, n'être composé que de deux pièces ; c'est pourquoi il faut, avant tout, étudier le pied pour voir par quels endroits passera la coupe qui établira la jointure. Lorsque le pied est naturel, ou qu'il diffère peu de la forme naturelle, cette coupe se fait tout autour des deux côtés partageant le pied de manière que la moitié de la cheville et la moitié de chaque orteil appartient, savoir : le dessus à une

moitié supérieure du moule et l'autre moitié à la partie inférieure. C'est comme si on coupait une bottine le long de la couture des deux côtés jusqu'à la cheville, et qu'arrivé à cet endroit on dirigeât les ciseaux le long du bord supérieur des ailetes, jusqu'à la pointe du soulier. Alors les deux portions de la bottine représenteraient les deux parties du moule.

Nous supposons qu'on sait gâcher, c'est-à-dire, préparer le plâtre de la manière qu'il convient pour être employé. Vous l'avez à côté de vous dans le baquet. Vous faites asseoir l'estropié, et vous vous mettez à deux genoux devant lui. Vous pétrissez dans vos mains du suif de chandelle et vous en frictionnez son pied, depuis le bas de la jambe jusqu'à l'extrémité, ayant soin de bien oindre les endroits où il y a du poil. Cette précaution est nécessaire pour empêcher que les poils ne s'attachent au plâtre, ce qui ferait beaucoup souffrir le patient, lorsque vous enlèveriez le moule.

Cela fait, vous étendez par terre, à la portée du pied, une couche de plâtre d'environ quatre centimètres d'épaisseur, et vous faites poser le pied dessus, sans l'y trop appuyer, mais seulement par son poids.

Vous prenez une aiguillée de fil très-solide et vous l'accrochez entre l'ongle et la chair du gros et du petit orteil, aux autres même, si vous le croyez nécessaire. S'il n'y a pas d'orteils, vous arrangez le fil de la manière la plus convenable à votre opération, c'est-à-dire, de façon qu'il partage par leur milieu, les extrémités les plus avancées des protubérances.

A mesure que vous arrangez le fil, vous le cimentez

d'une cuillerée de plâtre pour le maintenir à la place que vous lui avez assignée.

Quand le fil est ainsi fixé jusqu'aux chevilles, vous bâtissez en plâtre autour du pied, et vous montez jusqu'au-dessus du coude-pied, observant de conduire le fil jusqu'à la fin du bâtis, qu'il excèdera de chaque côté, au moins d'un quart de mètre. Alors vous redressez le moule au dehors.

Quand le plâtre a fait prise, mais avant qu'il soit sec, c'est-à-dire, au bout de quatre ou cinq minutes, vous prenez les deux bouts de votre fil, vous en entourez vos deux mains, et vous les tirez dans une direction horizontale et parallèle au sol sur lequel vous êtes à genoux, mais perpendiculaire aux deux côtés de la jambe jusqu'à la cheville. Arrivé là, vous changez la direction et vous dirigez la coupe vers la pointe du pied, où vous achevez de tirer le fil et le moule est coupé.

Vous séparez les deux moitiés avec précaution, vous saturez d'huile de noix ou de lin, l'intérieur et la tranche, c'est-à-dire, que vous leur en faites absorber à-peu-près jusqu'à ce qu'ils n'en veulent plus; et si vous êtes pressé, vous les faites sécher au four : dans le cas contraire, vous attendez que le moule soit sec.

Lorsqu'il est devenu très-dur, vous frottez légèrement tout ce qui a touché la chair, c'est-à-dire, l'intérieur avec un pinceau imbibé d'huile d'olive, et après avoir lié les deux portions du moule avec une ficelle, vous y coulez d'abord du plâtre fin que vous roulez au dedans en agitant le moule et le faisant tourner en tous sens dans vos mains : par ce moyen

bien simple, la première couche est de beau plâtre et votre pied sera d'un beau blanc. Vous achevez de remplir le moule de plâtre plus grossier qui forme le noyau, et lorsque vous ouvrez votre moule, vous sortez sans difficulté la forme du pied que vous avez modelé. Si le plâtre n'est ni rare ni cher, il est inutile d'en couler de deux sortes.

Vous remettez alors votre pied de plâtre au formier qui sera bien maladroit s'il ne parvient pas à l'imiter en bois, n'ayant pas surtout besoin d'y faire les orteils.

§. V. *Du bureau central de Paris pour le placement des garçons cordonniers.*

Nous avons déjà parlé d'un bureau établi à Paris pour le placement des garçons cordonniers qui sont sans ouvrage; ceux des départemens qui *roulent*, c'est-à-dire, qui font leur tour de France, et qui auraient envie d'aller achever de se former à Paris, ne seront pas fâchés de trouver ici l'ordonnance du préfet de police de cette ville qui établit ce bureau et fixe ses attributions.

Cette ordonnance pourra encore être utile et servir de modèle aux magistrats des départemens qui jugeant un pareil établissement nécessaire au pays qu'ils gouvernent, voudraient en gratifier leurs administrés.

Ordonnance de police, concernant le placement des garçons cordonniers, bottiers, tanneurs, hongroyeurs, corroyeurs, peaussiers, mégissiers, parcheminiers, maroquiniers, formiers et fabricans de chaussons en lisières et en peaux.

Le conseiller d'état, préfet de police, chargé du quatrième arrondissement de la police générale du royaume.

Vu les articles II et X de l'arrêté des consuls du 12 messidor an 8, et l'article XIII de l'ordonnance de police du 20 pluviose dernier,

Ordonne ce qui suit :

ARTICLE PREMIER.

Il sera établi à Paris, un bureau de placement pour les garçons cordonniers, bottiers, etc.

ART. II.

Le sieur Flamant est nommé préposé au placement desdits ouvriers.

ART. III.

A compter de la présente ordonnance, il est défendu à toutes autres personnes de s'immiscer dans le placement des garçons des professions ci-dessus désignées.

ART. IV.

Il ne sera délivré de bulletin de placement à aucun garçon, s'il n'est porteur d'un livret.

ART. V.

La rétribution pour le placement de chaque garçon est fixée à cinquante centimes.

Art. VI.

Il sera pris envers les contrevenans aux dispositions ci-dessus, telles mesures de police administrative qu'il appartiendra, sans préjudice des poursuites à exercer contr'eux, par-devant les tribunaux, conformément aux lois et règlemens qui leur sont applicables...

Extrait des lois, ordonnances et arrêtés relatifs aux livrets des ouvriers et aux obligations imposées à ceux qui les emploient.

Art. IX.

Il est défendu à tout individu, d'admettre aucun ouvrier, s'il n'est pourvu d'un livret et s'il n'y est fait mention du congé de son dernier maître, *à peines de dommages-intérêts envers celui-ci.*

Aussitôt après l'admission d'un ouvrier, le maître sera tenu de faire viser le livret par la commission de police de l'arrondissement de son domicile, et dans les communes rurales, par le maire ou l'adjoint.

D'après ces règlemens, le préposé au bureau a cru l'avis suivant nécessaire tant aux maîtres, qu'aux garçons des professions ci-dessus désignées.

Avis du préposé.

Il est essentiel que les maîtres sachent que tel nombre d'ouvriers qu'ils demandent, le préposé n'en envoie jamais davantage; mais il peut arriver que d'autres ouvriers, ayant pris connaissance des cartes qui sont déposées au bureau, ou qui leur sont offertes, se disent envoyés du préposé. Il est facile de s'assurer de

la vérité, en exigeant d'eux le bulletin de placement dont le numéro doit se trouver conforme à celui du livret. Cet abus, qui occasionne la perte de temps de l'ouvrier qui est en règle, est la cause que d'autres s'introduisent chez les maîtres, sans avoir subi l'examen d'usage, et compromettent ainsi la confiance accordée au préposé qui n'a rien plus à cœur que d'y répondre.

Les cartes déposées au bureau, pouvant être retirées sans rétribution, les maîtres qui, n'ayant plus besoin d'ouvriers, auraient négligé de retirer ces cartes, doivent s'attendre à rembourser le prix du placement à l'ouvrier s'ils ne l'occupent.

Les cartes dont il est question dans cet avis, contiennent le nom et la demeure du maître, et ce qu'il exige du garçon dont il fait la demande. Il dépose cette demande au bureau, et lorsqu'il s'y présente un garçon, le préposé l'examine et d'après ce qu'il est en état de faire, il choisit sur le nombre des cartes qu'il a dans son bureau, la place qui lui convient, et lui délivre un *bulletin* avec lequel il se présente chez le maître.

Il est rare que le maître et le garçon ne soient pas contens l'un de l'autre; tellement le sieur Flamant est au fait de son emploi, dont il remplit les obligations avec la plus grande exactitude; de manière qu'on peut dire avec la plus grande vérité et sans parler mal de personne, qu'il n'y a peut-être pas en France de partie mieux administrée que le placement des garçons des professions ci-dessus désignées.

Et pour finir enfin par un trait de satire, il serait

à désirer que tous les emplois se distribuassent en France avec autant de justice, que les donne le préposé au bureau des cordonniers.

SECTION SIXIÈME.
De l'art du Cordonnier, considéré sous l'aspect de la santé.

CHAPITRE PREMIER.
Des défauts des chaussures telles qu'on les fait, et des inconvéniens qui en résultent.

§. I.er *Considérations générales sur les défauts des chaussures.*

En parlant de l'espèce d'abjection dans laquelle on avait laissé jusqu'ici la profession du cordonnier, une des plus utiles de la société, nous nous sommes récriés avec juste raison, sur le soin que des hommes du premier mérite ont mis à perfectionner la chaussure des animaux domestiques, et sur l'espèce de mépris qu'ils ont montré pour leurs semblables, en regardant comme indignes de leur attention, les moyens de les préserver d'une infinité de maux qui ne proviennent que des vices de leur chaussure, abandonnée à l'ignorance des ouvriers qui ne savent faire un soulier que par habitude, en suivant la routine et la mode.

Il résulte de cette négligence coupable, et de cette

ignorance qui en est le fruit, que depuis notre enfance, nos pieds commencent à se déformer ; que nos orteils sortant de leur place naturelle, chevauchent les uns sur les autres : que nos ongles prennent de mauvais plis, que notre chair se tourmente et contracte différentes infirmités très-désagréables pour notre repos, et enfin que notre pied entier, tenu aux ceps pour ainsi dire, dans un cachot continuel qui a passé en proverbe sous le nom de *prison-de-Saint-Crépin*, rend notre marche non-seulement désagréable, mais encore très-pénible et nous expose même quelquefois à des accidens très-dangereux.

Nous nous moquons des Chinois qui, par un usage dont la barbarie révolte la raison, disloquent les articulations des pieds des femmes dès leur enfance, et les leur serrent horriblement, afin qu'elles aient le pied plus mignon, ce qu'ils regardent comme le charme le plus attrayant de la beauté. Ne sommes-nous pas plus ridicules qu'eux, nous qui, de propos délibéré, nous soumettons pendant tout le cours de la vie à une torture dont leurs enfans ne sont victimes que pendant quelques années, dans un temps où il ne connaissent pas encore le prix de leurs pieds, et auquel ils n'en font pas encore un grand usage.

Il paraît même que de tous les temps, les hommes très-civilisés ont été comme nous, dupes de cet excès de civilisation, qui devrait produire un effet tout opposé ; ce qui prouve bien clairement, que toute la sagesse de l'homme n'est peut-être qu'une folie de plus, parce qu'elle tend à l'éloigner de la nature. En effet, les médecins grecs et latins ont décrit avec

beaucoup de précision, les inconvéniens des chaussures mal faites. Cependant la plupart de ces chaussures ne pouvaient pas leur gêner les pieds, puisque la plus ordinaire était la sandale qui n'était qu'une simple semelle attachée au pied, par des cordons qui y faisaient plusieurs tours. Mais comme ces semelles paraissent avoir été très-épaisses, et qu'elles ne pouvaient point par conséquent se plier aux mouvemens du pied, il est possible qu'elles leur occasionassent beaucoup de cors et de durillons par-dessous la plante du pied; d'ailleurs ils avaient aussi des chaussures qui leur couvraient plusieurs parties du pied, et pouvaient y causer des meurtrissures par le frottement.

Pour nous, malgré que nous ayons fait quelques améliorations à notre chaussure, depuis quelques années, il en reste encore d'essentielles à faire, et tant que nous porterons des souliers trop courts et trop étroits dans certaines parties, que nous ferons continuellement usage des bottes, nous contracterons toujours à nos pieds des infirmités qui influeront plus ou moins sur notre santé, et par conséquent sur notre bonheur : car rien ne nous rend plus heureux et plus malheureux que la santé et la maladie.

§. II. *Du soulier trop court et de ses inconvéniens.*

Quelque bien tournée que soit une chaussure, si d'ailleurs elle est trop courte, elle pince la pointe du pied, force le gros doigt à se replier, et cause par-dessous, vers la pointe, qui n'est pas faite pour porter le corps, une callosité qui devient très-douloureuse, et gêne à peu près comme si on y avait un

grain de sable. La peau du même orteil à la jointure, qui se trouve, par la même raison, très-comprimée par l'empeigne, devient aussi calleuse parfois, s'écorche très-souvent, ce qui nécessite alors un pansement en règle.

Dans la même circonstance, le pied recule dans le soulier et porte sur le bord du talon qui éprouve la même infirmité, à laquelle se joignent quelquefois de profondes et douloureuses gerçures. Cet inconvénient était moins à redouter lorsqu'on faisait les formes plates et larges. L'amélioration qu'on y a faite, en adoucissant l'arête du bord inférieur de la forme pour chausser à plis de talon, dans le cas d'un soulier trop court, tourne donc au détriment du pied, qui porte alors sur une arête vive.

Ce défaut de longueur dans le soulier, lorsque la bordure du quartier est solide et ne cède point, cause encore une callosité sur le tendon d'Achille, si la bordure n'agit qu'à la longue. Mais si l'on ne porte pas remède à un soulier de cette espèce, dans trois ou quatre jours, lors même qu'il y a une callosité de formée, le dessus du talon s'enfle et devient très-douloureux.

Lorsque l'empeigne du soulier trop court, a été fortement étirée avec la pince pour la clouer sur la forme, avant de la joindre à la semelle, ou qu'elle est faite avec du cuir très-fort, elle ne prête en aucune manière. Et si avec une pareille empeigne, la semelle est coupée trop courte, le gros doigt du pied se trouve très-comprimé sous l'ongle, et dans cet en-

droit, il se forme ce qu'on appelle des *ognons* qui sont très-douloureux.

§. III. *Des maux qui résultent des souliers trop étroits.*

Lorsque le soulier d'ailleurs assez long, est trop étroit de la semelle, le tour du pied qui porte sur les bords relevés, a bientôt contracté les mêmes cal losités et en bien plus grand nombre ; de manière que quelquefois, dès le premier jour, on ne peut plus marcher et on est obligé d'abandonner ses affaires pendant un certain temps.

Si c'est seulement la pointe du soulier qui est étroite, ce qui arrive le plus souvent, parce que, en général, on aime à avoir le pied mince et pointu, alors tous les orteils pressés depuis leur origine jusqu'à leur extrémité, s'échauffent l'un contre l'autre et deviennent douloureux dans la jointure. Leur pointe, qui forme par-dessous une espèce de poche, contracte en cet endroit une vessie qu'on appelle ampoule, et dans laquelle, si l'on n'y met pas ordre, la limphe s'épaissit et dégénère en une dureté très difficile à guérir. Les ampoules viennent aussi aux deux extrémités de la partie la plus large du pied. Mais ce qu'il y a de plus terrible dans l'effet des souliers étroits, surtout pour les enfans auxquels on fait souvent trop peu d'attention, c'est que cette gêne dans les doigts des pieds, fait croître les ongles crochus par-devant et sur les côtés ; alors ils entrent dans la chair, et y causent des douleurs qui privent le patient de l'usage de ses jambes. Il faut avoir soin des ongles des pieds,

comme de ceux des mains, pour ne pas s'exposer à ce danger.

Un autre inconvénient des souliers étroits qu'on a porté dès le bas-âge, est que le doigt du milieu sort de son rang et se loge sous les deux orteils voisins, ou bien les surmonte et forme une bosse sur le coude-pied. Dans les deux cas, il s'y forme des callosités qui dégénèrent dans la suite en une tumeur dure et calleuse d'une autre nature, à laquelle on a donné le nom d'*agacin* ou *cor*.

§. IV. *Des agacins ou cors aux pieds.*

Nous avons vu que les souliers courts et les souliers étroits produisent des callosités, qui, si elles sont négligées, dégénèrent en cors, et, suivant leur position, sont très-douloureuses. Celles qui se forment sur les articulations prédominantes des doigts, commencent d'abord par un léger épaississement de la peau qui s'endurcit au milieu de l'endroit le plus élevé et qui touche immédiatement le cuir qui la presse. Cette dureté qui n'est d'abord que comme un point, augmente par-dessous de plus en plus, arrête dans cet endroit la circulation du sang, et comprime le tissu vasculaire dans lequel le sang se dissout en partie séreuse qui se coagule et en partie fibrine qui devient une sorte d'épine noire. La douleur que cause sa piqûre, la plupart de nos lecteurs la connaissent par expérience, beaucoup mieux que nous ne pourrions la leur faire sentir par les plus fortes expressions.

Ces cors viennent aussi au-dessous de l'ognon que

forme l'os que nous avons à la naissance du gros doigt; et quelquefois encore, entre les orteils qui se serrent trop les uns contre les autres; on en voit aussi sous la plante des pieds; mais dans quelqu'endroit du pied qu'ils se trouvent, ils y tiennent fortement, par l'espèce de petite mèche noire qui pique comme une épine et qu'on appelle communément la *racine*. Lorsqu'on ne parvient pas à extraire ou à détruire intérieurement cette racine, on ne guérit point de la maladie, qui gêne la marche, la rend insupportable, et quelquefois impossible.

§. V. *Des moyens de remédier à tous les maux causés par les souliers.*

Comme tous les maux que nous avons reconnu provenir des défauts de la chaussure, ne parviennent pas de suite à l'état de cors, on est à même d'empêcher leurs progrès, avant qu'ils aient lieu. Le moyen le plus simple pour cela, est de faire cesser la cause qui les a produits. Ainsi, un soulier plus long, plus large de la semelle et plus ample de l'empeigne, est le premier et le plus sûr remède; après cela, il faut tremper les pieds dans l'eau, pour ramollir les callosités, qui ensuite se laissent facilement enlever. Mais si elles sont ouvertes, il faut les panser suivant les règles de l'art; empêchant surtout que la partie malade porte sur la semelle ou touche le dessus du soulier, jusqu'à parfaite guérison. Lorsque le mal n'est pas enraciné, il cède facilement. Quelques compresses de vinaigre mêlé avec de l'huile, ou bien de savon et d'eau-de-vie, le font disparaître;

mais il faut bien se garder d'y appliquer, comme font quelques ignorans, la pierre infernale, l'arsenic, etc. Lorsque le cor est formé, il est entièrement plus difficile à guérir. On voit beaucoup de rôdeurs qui prétendent les extirper dans un instant, et les guérir comme ils les extirpent; mais il ne faut pas avoir confiance à leurs remèdes, ce sont des charlatans capables d'estropier.

La manière la plus simple de traiter les cors, c'est d'abord de couper avec un canif toute la partie dure et calleuse; après cela, on insinue sur la racine, avec un brin de paille, une petite goutte d'un acide, soit sulfurique, soit nitrique, qu'on a soin de mêler avec égale partie d'eau, pour la première fois. Le lendemain on fait la même opération avec l'acide pur; et dans peu l'agacin a disparu. Dans le cas contraire, on y reviendrait encore. Il y a des médecins qui conseillent, après avoir coupé la chair morte, d'appliquer sur les racines des mouches cantarides; d'autres veulent qu'on y mette du vitriol. On fait aussi de l'onguent avec de la cire et du vert-de-gris : cet emplâtre s'appelle *l'onguent vert*.

Mais le remède qui paraît devoir mériter le plus de confiance est une pommade qui, étant appliquée sur le cor, le macère au point que dans environ vingt jours, il tombe de lui-même et sans douleur. Ce remède, avec la manière de s'en servir, se débite chez M. Prulay, coiffeur, rue Dauphine, à Paris. L'auteur ne reçoit le prix du remède que lorsqu'on est parfaitement guéri; ce qui est une preuve sans réplique qu'il n'est pas un charlatan.

On vante beaucoup aussi un remède dont plusieurs personnes m'ont assuré avoir fait usage avec le plus grand succès, et qui guérit sans douleur et sans danger en ramollissant tellement le cor, qu'on le détache sans effort au bout de quatre à cinq jours avec sa racine. Ce remède est administré par madame Royer, rue Montagne-Ste.-Geneviève, n° 24, à Paris.

Pour ce qui est des ongles qui s'enfoncent dans la chair, il n'y a point d'autre moyen que de les faire couper adroitement, par un chirurgien *pédicure*, qui a soin de mettre sur les côtés un petit appareil qui fait tenir l'ongle horizontal à mesure qu'il croît. Cette opération délicate nécessite encore un traitement assez long.

§. VI. *Des bottes, de l'abus qu'on fait de leur usage, et du danger auquel cet usage expose.*

Outre les inconvéniens dont nous venons de parler, qui dérivent des défauts des souliers mal faits, et qu'on éprouve aussi lorsqu'on a des bottes dont le soulier est trop court ou trop étroit, l'usage continuel des bottes ou des demi-bottes, tel qu'on l'a introduit aujourd'hui parmi nous, expose à des dangers d'une autre sorte. Comme la botte est presqu'imperméable à l'eau, et que toujours, dans le printemps, l'automne et surtout dans l'hiver, sa surface extérieure est plus froide que ne l'est l'intérieure, échauffée par la jambe et le pied qu'elle renferme; il s'ensuit en premier lieu, que les émanations qui s'échappent continuellement de la peau, de la jambe et du pied, ne pouvant

pas sortir à travers le cuir, restent concentrées dans la botte, où le froid extérieur les condense et les résout en eau; de manière que le pied est dans un bain continuel.

Cette humidité attendrit la peau de la plante des pieds, la rend molle, et par-là incapable de remplir sa destination en entier. L'homme ayant les pieds mous ou tendres est incapable d'une longue marche, et par conséquent ne peut pas s'exposer à la fatigue d'un voyage à pied, sans s'exposer aussi à rester en chemin. C'est alors que, lors même que sa chaussure est assez ample, il prend de cruelles ampoules; et combien cet inconvénient ne doit-il pas encore augmenter, si cet individu est sujet à beaucoup suer des pieds, comme on en voit souvent, et quoique pour voyager, il veuille quitter les bottes et mettre des souliers, l'inconvénient ne disparaît pas. La peau attendrie depuis long-temps, ne se raffermit pas de suite.

Je n'ai jamais pu comprendre comment on peut aimer à mettre des bottes, lorsqu'on ne doit pas monter à cheval; je ne vois pas de chaussure plus fatigante ni plus incommode. Cet usage n'a pu venir que de quelqu'un qui, ayant perdu ses mollets, était jambé comme un coq, et voulait cacher cette difformité, par une vanité que la première jeunesse peut seule excuser. Entrez aujourd'hui dans une société où tout le monde est en bottes, il vous semble entrer dans une tannerie, surtout s'il y a du monde autour de la cheminée, à moins que l'ambre ne neutralise l'odeur du cuir.

On pourrait encore passer l'usage des bottes, lorsqu'il y a beaucoup de boue, mais il faudrait pour

cela, qu'on n'eût pas de guêtres, qui, à tous égards, méritent la préférence, autant par le bon goût, que par la commodité qu'aucun désagrément n'accompagne.

CHAPITRE II.

De la connaissance du pied nécessaire au Cordonnier.

§. I.er *De la démarche provenant du centre de gravité.*

Pour éviter tous les inconvéniens que nous venons de décrire, il faut se chausser toujours avec des souliers bien faits. Pour que ces souliers soient bien faits, il faut qu'ils soient en harmonie avec le pied, avec ses mouvemens qui eux-mêmes sont subordonnés à la démarche, suivant l'âge, les lieux, la taille, etc.

Les quadrupèdes, ou animaux à quatre jambes, se soutiennent facilement et ils ne risquent pas de tomber; mais ceux qui n'ont que deux jambes ont besoin de se maintenir dans un équilibre qui les empêche de tomber d'un côté ou d'autre. Tout équilibre n'a, comme on le sait, qu'un seul point sur lequel il porte et hors duquel il n'existe plus. Ce point qui fait que l'animal *bipède* ou à deux pieds, se maintient en équilibre, s'appelle le *centre de gravité*. Ce centre de gravité n'est pas, ni ne peut pas être le même pour chaque individu, quoiqu'il soit dé-

terminé d'après les mêmes principes pour tous (1). Ainsi un animal, ou pour nous borner à notre sujet, un homme plus grand, a son centre de gravité plus éloigné de la terre, que celui qui est plus petit; celui qui porte le corps en avant a besoin, pour se maintenir dans son centre de gravité, de porter le dos en arrière; et celui qui a beaucoup d'embonpoint, doit tenir ses épaules reculées, sans quoi il tomberait sur le visage.

Il résulte de là, que l'enfant ne marche pas de la même manière que l'homme fait; que l'homme grand et mince a une démarche différente de celle de l'homme court et gros; que la femme enceinte n'est plus reconnaissable à sa démarche, pour ceux qui l'avaient vue auparavant.

D'après ces considérations, on comprendra que le pied étant obligé de se prêter à ces différentes positions, n'est pas toujours dans la même situation, et qu'il est donc nécessaire que le soulier se prête aussi à toutes les situations du pied. Mais dans ce cas, il faudrait varier prodigieusement la forme et la tournure des souliers; car l'éducation, l'état qu'on occupe dans la société, influant sur la démarche, doivent aussi influer sur la façon du soulier, puisqu'il y a une grande différence dans la manière de tenir ses pieds entre un paysan et un artisan; entre une provinciale et une parisienne.

Mais cette variété de chaussure ne peut guère avoir

(1) Beaucoup de savans se sont occupés à chercher le centre de gravité. Wolf croit l'avoir trouvé près du périnée, presqu'à l'enfourchement des cuisses.

lieu : il faut se borner à déterminer la meilleure manière de faire les souliers, pour le commun des hommes, pour tous les lieux, et pour tous les âges : avec d'autant plus de raison, que l'on s'accoutume à marcher avec des souliers plus ou moins bien faits, et qu'on peut dire en cela, que l'habitude est une seconde nature. Nous nous contenterons donc d'exposer quelques principes généraux d'après lesquels les cordonniers peuvent prendre une idée de la manière d'approcher le plus qu'ils pourront de la perfection de leur art.

§. II. *De la conformation du pied et de ses mouvemens.*

Sans donner précisément une dissertation anatomique du pied, nous sommes obligés d'exposer sa contexture, afin de faire comprendre tout ce que nous avons dit sur les effets d'une mauvaise chaussure, trop longue et trop étroite, et ce qui nous reste à dire, pour éviter ces effets et leurs tristes suites, par une meilleure construction du soulier.

Notre pied (fig. 1 et 2, pl. xv) se divise en trois parties qui sont : 1° le *tarse* (A) qui est la partie principale et qui contient sept os ; 2° le *métatarse* (B), ou la partie du milieu, qui en comprend cinq ; 3° les *orteils* (C) qui le terminent, et qui contiennent chacun trois os, excepté le gros orteil qui n'en a que deux. Il y a encore sur la jointure de cet orteil, avec l'os du métatarse, deux osselets appelés *os lenticulaires*. Ce qui fait en tout, pour le pied de l'homme, vingt-huit os grands ou petits. Qu'on juge actuellement, de tout le mal que peut produire une forte pression, en gênant le mouvement de tant de jointures qui toutes

travaillent à la fois, lorsqu'on marche. Le pied, pendant qu'on est assis ne porte que sur trois points qui sont : le gros et le petit doigt, et le talon ; mais lorsqu'on marche, ces trois points s'éloignent l'un de l'autre, et le pied s'élargit entre les deux orteils, et s'allonge entre ces deux points et celui du talon; parce que tous les ligamens élastiques cèdent à la pression du poids qu'ils supportent. Si le soulier est trop étroit et trop court, il résiste; et alors la pression réagissant en sens contraire, le pied entier se trouve comprimé : si le soulier n'est qu'étroit, les orteils seuls, qui ne peuvent pas s'étendre, en souffrent, et s'il est seulement trop court, ils sont refoulés sur leur racine, contre les os du métatarse, et l'on souffre plus cruellement encore. C'est de cette manière que nous viennent toutes les difformités des orteils, ces callosités, ces cors douloureux sur toutes les parties du pied, surtout aux articulations.

Cet allongement du pied dans la marche, n'est pas le même pour tous les hommes ; mais, pour règle générale, on peut compter que dans le pied d'un homme d'un mètre soixante centimètres bien proportionné, le pied s'allonge dans la marche de trois centimètres.

§. III. *De la forme du pied et combien peu on la consulte dans la chaussure.*

L'inspection du pied vu surtout par-dessous (fig. 3) prouve que le pied n'a pas la figure régulière qu'on a donnée long-temps aux souliers et qu'on leur donne encore dans beaucoup d'endroits. Le soulier fait sur cette forme régulière ne peut que gêner beaucoup le

gros doigt du pied, en le poussant vers les autres; et cette distraction qu'éprouve le principal appui du corps, de sa véritable direction, nous doit exposer à perdre souvent le centre de gravité, et par conséquent à rendre notre démarche moins assurée.

Cet inconvénient est moins sensible, parce que nous y sommes habitués depuis notre enfance, sans quoi nous tomberions de notre haut à chaque pas. On a adopté depuis quelque temps pour les hommes et les femmes l'usage de faire deux formes, ce qui a beaucoup amélioré le sort de nos pieds; quand l'adoptera-t-on pour les enfans?

Avant même qu'ils aient six mois, nous leur donnons des souliers rouges ou verts qui sont faits sur la même forme, et qui se terminent en pointe. A ces souliers en succèdent d'autres aussi régulièrement faits que les premiers; mais ils ont un défaut de plus; c'est qu'ils sont fabriqués avec du cuir très-fort, afin que le quartier surtout ne puisse point céder aux efforts que fait la nature dans l'accroissement. Cependant, on devrait faire attention que les os de l'enfant ne sont pas encore solidifiés, mais qu'ils sont cartillagineux, et de la substance la plus tendre. Nos pieds sont donc difformés avant même qu'ils soient achevés de former; avant que nous en puissions faire usage. Les pauvres en cela sont plus heureux que les riches. En allant à pieds nus pendant leur enfance, leurs pieds ne prennent aucun mauvais pli; et dans un âge plus avancé, ils sont capables d'entreprendre de longs voyages, d'où ils reviennent sans accidens. Les riches, au contraire en se

défigurant le pied, n'y ont jamais autant de force. Leurs articulations refoulées les unes contre les autres, font sortir de leur place les os du métatarse qui achevant de se voûter, relèvent le coude-pied, ce qu'on s'est accoutumé à regarder comme une beauté dans une classe d'hommes qui, par mépris, ont donné aux individus de la classe inférieure le nom de *pieds plats*. *Où diable la vanité va-t-elle s'accrocher !!!....*

§. IV. *Des pieds mal conformés ou estropiés, et des moyens d'y remédier.*

Les enfans naissent souvent avec les pieds tournés de différentes manières; le plus ordinairement ils le sont en dedans. Quelquefois même les deux pieds, ou seulement un, sont tout-à-fait difformes, ayant été privés de leur développement; alors, on ne manque pas d'accuser la nature ou la Providence de ces difformités et de dire, que c'est la vue d'une pareille conformation, ou celle de quelque pied de bœuf ou de cheval qui a frappé l'imagination de la mère; tandis que cela ne provient que d'une imprudence qu'elle a commise par un travail forcé, ou par une position gênante pendant qu'elle portait son enfant.

Quoi qu'il en soit, après que le chirurgien a épuisé toutes les ressources de son art pour remédier, dans le principe, à cette infirmité, elle rentre dans les attributions de celui du cordonnier, et c'est dans ce cas, qu'il prouve qu'il a du talent. Il en est de même dans les circonstances qui lui demandent le soulagement d'un estropié, par suite d'une fracture ou d'une curation violente.

L'artiste doit commencer par faire construire une forme en bois exprès pour le pied malade, ce qu'il exécutera aisément, en faisant premièrement modeler le pied en plâtre par le procédé que nous avons indiqué (§. VI, chapitre III, section V). Après cela, il examine attentivement les parties les plus délicates du pied qu'il doit chausser, afin de mettre des coussinets aux endroits du soulier qui y correspondent, ou d'y laisser des vides, afin que rien ne puisse offenser ces parties, qui souvent ne sont recouvertes que d'une peau très-mince et très-tendre.

Paris possède entr'autres deux artistes qui excellent dans cette partie de l'art. Nous avons vu le sieur Dupré, surtout, qui, au moyen de nerfs de cuir et d'acier qu'il a renfermés dans un pantalon, a fait marcher, sans appui, un homme distingué, qui ne se soutenait auparavant qu'avec le secours de deux béquilles.

Ainsi, nous ne saurions trop recommander à ceux qu'un astre fatal a fait naître avec des pieds difformes, ou que leur mauvaise destinée a estropiés en parcourant la pénible carrière de la vie, à ceux même qui sont les tristes victimes de l'ignorance ou de la maladresse d'un chirurgien, ou plutôt d'un radoubeur; nous ne saurions trop leur recommander d'aller trouver le sieur Dupré ou son confrère. Ils sont voisins l'un de l'autre, dans la rue de Condé, près l'Odéon.

CHAPITRE III.

Aperçu de la théorie de l'art du Cordonnier; son application aux améliorations à faire dans la chaussure.

§. Ier *Meilleure forme du soulier, et de la manière d'en prendre mesure.*

Il est donc clair, d'après tout ce que nous avons exposé, que le pied n'étant pas régulièrement conformé, mais étant plus arrondi en saillie par dehors et plus creusé en dedans, l'on doit faire les souliers des deux pieds, sur des formes différentes, pour les hommes de tout état, de tout âge, et de tout tempérament, de même que pour les femmes : et comme le pied n'est pas pointu, on doit refuser d'adopter toute mode qui tendrait à le chausser avec des souliers trop pointus.

Le pied n'est pas rond non plus, quoique quelques sculpteurs et quelques naturalistes aient prétendu qu'il doit l'être dans la belle nature, parce qu'ils croient que le second orteil est plus long que le premier; se fondant sur cela sur quelques statues antiques qu'ils ont observées. Il est probable que cette conformation différente de celle qui existe réellement, est plutôt l'ouvrage de l'art, que celui de la nature. Cela est si vrai, qu'elle n'existe pas dans toutes les statues antiques, et qu'elle est à peine sensible dans celles où l'on en a fait la remarque : bien au contraire, dans toutes les statues, la vé-

ritable forme du pied paraît avoir été suivie pour la chaussure, puisque toutes les semelles des *solea* et des sandales sont coupées carrées en sifflet, conformément à l'arrangement des orteils. D'où il faut conclure que pour être bien faits, nos souliers devraient imiter ceux des anciens, c'est-à-dire, suivre la ligne qui descend de la pointe du gros doigt jusqu'à l'extrémité du petit doigt : alors on serait assuré que les articulations ne seraient point gênées dans cette partie du pied ; et pour que les mouvemens ne le fussent nulle part, il serait nécessaire qu'on changeât aussi la manière de prendre la mesure des chaussures. Pour cela, il faudrait que l'artiste cordonnier eût un morceau de carton qui représenterait un carré long, d'environ deux centimètres plus long et plus large que le pied qu'il aurait à chausser. Après avoir fait appuyer le pied sur ce carton posé par terre, avec un crayon il suivrait toutes les sinuosités du pied, et prendrait aussi la grosseur à l'ordinaire. Rentré chez lui, il choisirait la forme convenable, et sur cette forme il couperait sa semelle aux dimensions de laquelle le dessin du carton servirait de comparaison et de contrôle. Voyez la planche 1re, figure 9.

Par cette méthode simple et rigoureusement exacte, disparaîtraient la gêne du pied, la contrainte de la démarche, la mauvaise tournure de beaucoup d'élégans, les cors, les ognons, les callosités et les suites que tous ces maux entraînent après eux.

§. II. *Des précautions de la nature pour la conservation de l'équilibre, par le moyen du centre de gravité, dans toutes les positions de la vie.*

Nous avons déjà dit que tous les individus n'avaient pas la même manière de marcher, et cela est vrai; mais, chacun sans s'en apercevoir, adopte une manière qui change aussi naturellement et sans aucune réflexion, selon les lieux, les temps et les circonstances de la vie.

Par exemple, promenez-vous dans les rues de Paris, et de là transportez-vous dans celles de Lyon, votre démarche, votre port ne seront plus les mêmes, parce que les pavés sont tout-à-fait différens : l'un étant plat et composé de pierres égales, larges et carrées, tandis que l'autre est fait avec des cailloux petits, ronds, inégaux et pointus.

Si vous vouliez calculer vos pas, et marcher de la même manière, en portant vos pieds dans la même direction, vous broncheriez à Lyon ; mais sans vous en douter, votre manière de marcher change dans ces deux villes.

Il en est de même de la marche dans les différens âges : l'enfant ne marche pas comme l'homme fait, et si le vieillard voulait imiter la marche de l'homme de trente ans, il se jetterait par terre; la femme grosse ferait la même chose. La démarche de l'homme chargé, de celui qui a de l'embonpoint, n'est pas non plus semblable à celle de l'homme sec et leste, et l'on perdrait l'équilibre sans toutes ces variations, qui sont indépendantes de notre volonté, mais dont la Providence a réglé les mouvemens, par un balancier qu'elle

a mis en nous, et qui ne manquerait jamais de maintenir l'équilibre de notre corps, si notre imprudence n'en dérangeait quelquefois les ressorts. Jamais l'on ne ferait de chûtes, si l'on ne contrariait pas la nature par des mouvemens qui ne conviennent point aux lois qu'elle a établies.

§. III. *Des précautions que doit prendre le Cordonnier pour le même objet.*

Si nous ne nous apercevons pas de la variété qui existe dans notre marche pendant les époques de notre vie et les circonstances dans lesquelles nous nous trouvons, nos souliers n'en ressentent pas moins les différentes impressions qui en résultent pour eux. Les uns s'usent à la pointe de la semelle, les autres au talon. Le plus grand nombre se dégradent entièrement sur un côté; quelques-uns se percent à la semelle sous l'endroit le plus large du pied. Il en est qui se débordent très-vite, d'autres qui s'éculent, etc.

D'après tous ce que nous avons dit dans les chapitres précédens, il ne sera pas difficile de voir d'où proviennent toutes ces détériorations, et chacune en particulier. Mais ce n'est pas tout de les apercevoir, d'en connaître les causes, il faut y remédier et en prévenir les effets.

§. IV. *Conclusion.*

Il résulte de tout ce que nous avons exposé ci-dessus, que les souliers qui ne sont pas appropriés à notre marche, sont défectueux, que par conséquent, ils doivent être corrigés, d'après l'expérience et les inductions que nous en avons tirées. Donc le cor-

donnier qui voudra prendre la qualité d'artiste et la justifier aux yeux du public, en excellant dans son art, devra avoir une connaissance exacte de toutes les variétés qui doivent introduire dans la construction des chaussures les variations de la marche des individus qu'il devra chausser. Il devra calculer l'influence de l'âge, de la conformation, du sexe, des caractères, des mœurs, de l'éducation, des habitudes, et s'y conformer d'après les lois de la nature, l'observation des artistes et ses propres méditations.

Alors seulement il possèdera le précieux avantage de faire des chaussures parfaites et de contenter les personnes qui lui accorderont leur confiance. Il les préservera des agacins, des cors, des durillons, ognons et autres maux qui affligent les pieds et y causent des douleurs insupportables. Par des mesures prises plus exactement, les orteils ne se courberont plus, les ongles ne feront plus de crochets dans la chair; on ne verra plus aux pieds de tumeurs ni d'enflures; on n'éprouvera plus ni entorses, ni foulures, et la peau ne sera plus lésée.

Bien plus, s'il est adroit, il corrigera les vices d'un pied défectueux, par des chaussures faites exprès, qu'il appropriera aux différentes défectuosités. Il en diminuera les désagrémens, soit pour le fond, soit dans la forme, et les préservera souvent, par un léger changement, d'une longue torture. Il les empêchera de se toucher aux chevilles, de se heurter de la pointe du pied contre les pierres; enfin il fera des miracles, il fera marcher les estropiés par la force et la magie de son art.

Nous avons tâché de lui mettre sous les yeux l'influence de cet art utile sur le bonheur de la société en général, afin que, pénétré, non pas d'une sotte vanité, mais d'un noble amour-propre, avec lequel on confond souvent les ridicules prétentions de l'orgueil, le véritable artiste connaisse les droits qu'il peut acquérir à la reconnaissance de ses concitoyens, et qu'il continue de la mériter, en s'élevant au-dessus de la routine et des préjugés des ouvriers vulgaires. Ce sera par une pareille conduite étayée par de vrais talens, qu'il parviendra à ennoblir sa profession, et qu'érigé en art, elle prendra d'elle-même par la force de son utilité, le rang que lui assignera l'opinion éclairée par la révolution qui s'est faite dans les esprits, et qui a créé un nouvel ordre de choses.

Ce que je dis aux cordonniers peut s'adresser à tous les ouvriers, quelque profession qu'ils exercent. Qu'ils tâchent de se distinguer dans leur état, qu'ils l'améliorent, qu'ils y apportent des perfectionnemens, et j'ose leur prédire que le temps n'est pas éloigné auquel chacun saura se mettre à sa place. L'homme utile sera honoré et estimé jusqu'à ce que fortune s'ensuive, et par une juste compensation, celui qui n'est capable que de faire du fumier, sera oublié aux lieux propres à exercer cette noble industrie.

SECTION SEPTIÈME.
CHAPITRE UNIQUE.

§. Ier *Des chaussures antiques.*

Nous n'examinerons pas si l'homme n'avait pas été fait pour aller pieds nus. Ce qui porterait à le croire c'est que l'Etre prévoyant qui le gratifia de l'existence, lui fit la peau de la plante des pieds et l'épiderme qui couvre cette peau, d'une épaisseur et d'une force qu'elle n'a dans aucune autre partie du corps ; que cette peau se durcit encore par la marche et qu'elle ne s'altère pas par l'usage, comme le font les semelles du cuir le plus fort, et même de quelque matière qu'on les fasse. Cela prouverait qu'il est possible qu'on pût se passer de chaussure dans un état de nature dans lequel l'homme a peu de besoins.

Mais l'état de société l'a assujetti à des travaux forcés dont la plupart augmentent son poids ou la vitesse de ses mouvemens. Il dut bientôt s'apercevoir que la peau seule de ses pieds, quelque forte et quelque dure qu'elle pût devenir, ne pouvait empêcher les pierres tranchantes de l'offenser, ne pouvait préserver les pieds et les jambes de la piqûre des buissons, et que le choc imprévu de ses orteils contre les corps durs, les exposait à de fréquentes luxations ; en conséquence, il chercha à se garantir de tous ces accidens.

Sa première chaussure ne dut être qu'une semelle

d'écorce d'arbre, de bois, ou de peau de bête sans apprêt, qu'il attacha sur le pied et autour de la cheville; parce qu'il paraît que la première population n'occupa guère que des pays chauds, tels que le midi de l'Asie et de l'Europe, et le nord de l'Afrique; aussi ce que nous connaissons de plus ancien en chaussure ne consiste qu'en une semelle ainsi attachée. Les monumens égyptiens ne représentent ordinairement les pieds que nus, ou avec cette semelle. Cependant nous avons une Isis en basalte, qui doit être chaussée, puisque la partie du pied qui n'est point couverte par la draperie, n'offre point les orteils, comme elle le ferait infailliblement, si elle n'avait pas de chaussure. Au reste, on n'a pas pu s'écarter beaucoup dans ce genre de besoin, jusqu'aux temps ou une plus grande civilisation y a introduit le luxe. Alors on a fait distinction des chaussures du riche d'avec celles du pauvre; de celle du guerrier d'avec celle du magistrat; de celle de l'homme d'avec celle de la femme, etc.; ce qui fait que dans les mêmes pays on en trouve d'une infinité d'espèces différentes.

Nous trouvons effectivement dans l'antiquité beaucoup de noms de chaussures, et nous en voyons un grand nombre aussi dans les monumens qui nous restent; mais comme il n'y a pas de descriptions dans les auteurs qui en ont parlé, nous sommes fort embarrassés d'appliquer les mots aux choses. Ainsi nous savons par Philostrate, que les Grecs, entr'autres espèces de chaussures, en avaient quatre qu'ils nommaient *lautia*, *sandalia*, *crepides* et *pedila*; mais nous ne

savons point comment elles étaient faites, ni avec quelle matière. Ceux qui ont écrit que Pythagore, à cause du respect qu'il avait pour les animaux, défendit à ses disciples de se servir de leurs peaux pour faire leurs souliers, ne se sont servis que d'un mot générique équivalent à celui de chaussure.

Strabon, en parlant des souliers d'Empédocle, dit bien que divers auteurs assurent qu'ils étaient entièrement de cuivre, mais il n'en dit pas le nom. Athénée nous apprend qu'Alcibiade, qui était homme de goût et qui aimait la parure, fit faire pour lui des souliers mieux faits et plus magnifiques que ceux qu'on avait faits jusqu'alors, et qui devinrent à la mode sous le nom de *souliers d'Alcibiade*; mais il nous laisse ignorer comment ils étaient faits. Elien est le seul qui rapporte que Philétas était si maigre et si faible, que craignant d'être renversé par le vent, il fit faire des semelles (*soleas*) en plomb.

De simples semelles de cuir ou de bois attachées sur le pied avec une seule courroie étaient la chaussure ordinaire des philosophes. Socrate même allait presque toujours à pieds nus, et Phocion ne se chaussait guère non plus. Il y avait cependant des chaussures pour tous les états; on croit que les *garbations* étaient pour les paysans; que le peuple des villes portait les *abuleæ*; que les femmes élégantes et du bon ton avaient des *sandalia* très-richement ornées, mais qu'il leur était défendu de chausser les *peribarides*, réservées aux seules femmes nobles et libres.

La *persica*, ainsi nommée, parce qu'apparemment on l'avait empruntée des Perses, devait être une

chaussure indécente, puisque les courtisanes s'en étaient emparées.

A Sparte, on portait une chaussure rouge appelée *laconica*; mais les citoyens seuls en avaient le droit; il était défendu aux jeunes gens de se chausser avant d'avoir atteint l'âge de porter les armes, de manière qu'ils mettaient la *laconica* le même jour qu'ils endossaient le harnais militaire.

Excepté les *lautia* dont il n'est point question chez les Romains, toutes les chaussures des Grecs passèrent chez les Latins, lorsqu'ils commencèrent à donner dans le luxe; car du temps de la république ils n'eurent que deux sortes de chaussures : celle des citoyens qui était faite avec du cuir non tanné et sans aucune préparation, et celle des magistrats, qui était aussi de cuir, mais apprêté avec de l'alun. Cette chaussure qui était celle des rois d'Albe, fut d'abord affectée aux *édiles*, et ensuite tous les magistrats purent la porter; mais il paraît qu'ils n'avaient ce privilége que dans l'exercice de leurs fonctions et dans les cérémonies publiques, comme aux fêtes triomphales et aux jeux solennels. Ce fut ainsi que fut chaussé C. Marius, lorsqu'après avoir vaincu les Cimbres et les Teutons, il consacra le temple de l'Honneur qu'il avait fait construire des dépouilles des vaincus, et l'inscription qui fut gravée en cette occasion, porte en propres termes qu'il avait la robe triomphale et les souliers rouges.

Ces souliers étaient effectivement d'un rouge foncé, ce qui prouverait que l'usage des souliers mordoré est très-antique, et que les anciens comme les modernes les ont vu du même œil.

Les sénateurs eurent aussi le privilége de porter des chaussures de cuir préparé ; mais elles étaient noires ; quoique quelques auteurs prétendent qu'il n'y avait de cette couleur que ce qui couvrait le pied, et que le surplus qui couvrait une partie de la jambe était rouge.

Sans doute le noir était aussi la seule couleur des chaussures à la fin de la république, puisqu'on reprochait à César de porter une chaussure rouge à talons hauts ; ce qu'il faisait par orgueil, parce qu'il se vantait de descendre des rois d'Albe, et par vanité pour élever sa taille qui était fort basse.

Mais bientôt, lorsque Rome devint plus florissante, toutes les chaussures de l'Asie et de la Grèce y furent adoptées, comme nous l'avons déjà dit, et nous trouvons dans les auteurs du temps, beaucoup de noms de chaussures qui existaient aussi chez les Grecs.

Le nom générique de ces chaussures était à ce qu'on croit *calceus*; mais on distinguait le *pero*, le *mulleus*, le *phæcasium*, la *caliga*, la *solea*, la *crepida*, le *sandalium*, le *campagus*, la *baxea*, le *compes*, la *gallica*, la *sycionia*, l'*ocrea* et le *cothurne*; ces deux dernières chaussures montaient à mi-jambe, d'après les études qu'on en a fait.

Certainement, nous avons assez de bronzes et de marbres antiques pour y trouver toutes ces chaussures, mais il nous est impossible, comme nous l'avons déjà dit, d'appliquer à chacune le nom qui lui est propre, et puis les dissertations ont achevé de jeter l'incertitude sur ces objets. Par exemple, l'on pourrait croire que nos mules ou pantoufles viennent de la chaussure appelée *mullei,* si d'un autre côté la plupart des cri-

tiques modernes ne convenaient que les *mullei*, ainsi que les *calcei*, que nous avons donnés pour le nom générique, montaient jusqu'à mi-jambe.

Sous les empereurs, lorsque le luxe eut secoué toute pudeur, il se fit aussi remarquer dans les chaussures. On les peignit en noir, en rouge, en blanc, en jaune, en vert, et de toutes ces couleurs à la fois. Cet usage était reçu pour les hommes comme pour les femmes, et l'empereur Aurélien le trouvant trop efféminé pour les hommes, le leur proscrivit, notamment la couleur verte. On y mettait en outre de l'or, de l'argent, des pierres précieuses; et comme de tout temps, les femmes d'une fortune médiocre ont voulu suivre et imiter celles dont la richesse ou la condition leur permettait une plus forte dépense, l'empereur Héliogabale fut obligé de réprimer cette fureur par des ordonnances qui ne permirent ces chaussures si riches, qu'aux femmes de qualité. On ornait aussi, par dévotion, les souliers des statues avec des pierreries, comme on le voit par une inscription qui porte qu'on avait mis huit pierres précieuses sur les souliers de la déesse Isis.

La chaussure appelée *pero*, était abandonnée aux paysans. Elle était faite de peaux sans apprêt et ressemblait assez à nos guêtres, à ce qu'on prétend.

Le *phœcasium*, à ce qu'on croit, était la chaussure des prêtres. Elle était très-légère et convenait aussi aux gens efféminés, comme il paraît par un passage de Pétrone, dans lequel un homme de cette espèce, qui se disait soldat, fut raillé par un vérita-

ble militaire, en ces termes : *Dites donc, est-ce que dans l'armée où vous servez les soldats sont chaussés avec le* phæcasium ? C'est comme quand parmi nous on reproche à un soldat délicat d'être des *troupes du pape.*

Le *caliga* était le soulier militaire. C'était une grosse et forte semelle que des bandes de cuir attachaient au-dessus du pied, sur lequel même elles faisaient souvent quelques tours; mais cette chaussure n'était, à ce qu'il paraît, que celle du soldat : les officiers, surtout les officiers supérieurs, chaussaient le *campagus* qui élevait leur taille bien au-dessus de la taille ordinaire, comme il paraît qu'étaient les *campagi* de l'empereur Maximin, qui avaient plus d'un pied de hauteur, et qui passèrent en proverbe. Ils étaient faits en forme de rets, montaient le long de la jambe et étaient souvent ornés de pierres précieuses.

La *solea*, la *crepida*, le *sandalium* et la *gallica* devaient se ressembler assez entr'eux; du moins on ne peut pas déterminer leurs différences. On sait seulement que les sénateurs ne pouvaient pas les porter avec la toge, mais seulement avec la tunique; que les femmes portaient la *crepida* à la ville comme à la campagne; que ces chaussures n'étaient pas pleines, mais faites à jour, et laissant entrevoir des parties du pied et de la jambe à découvert.

Les femmes portaient encore des chaussures pleines comme nos souliers, et comme celle de la statue d'Isis dont nous avons parlé au commencement de cette section.

La *sandale*, ainsi que les autres chaussures atta-

chées avec des courroies croisées les uns sur les autres, avait souvent pour ornement sur les croisures des clous, et les *crepidæ* et *caligæ* des gens de guerre avaient ces clous très-aigus et tournés la pointe en dehors. Ils en mettaient aussi quelquefois par-dessous la semelle, pour mieux se cramponner sans doute, ou en grimpant des côtes rapides, ou en marchant sur la glace. Alors on les appelait souliers cloués, *calceamenta clavata*.

Il serait possible, même il paraît probable que les *gallicæ* ont donné lieu à nos galoches, au moins pour la dénomination.

La *baxea* était encore une sorte de sandale : c'était la chaussure des philosophes. On en faisait aussi en feuilles de palmier, et c'était de cette matière qu'étaient faites celles de Diogène-le-Cynique.

On ne connaît point ce qu'était la *sycionia*; mais il paraît que ce fut une chaussure très-légère et dont on se servait dans les courses. Lucien parle d'une Sicyonienne qui était parée de chaussons blancs. (*De Rhet. præcept.*, p. 451.) Ils pouvaient tenir la place de nos chaussons de bal.

Il paraît que le *soccus* était une sous-chaussure qu'on mettait par-dessus les souliers et que c'est de ce *soccus* que dérive dans les idiomes du Midi, le mot *souquet*, qui veut dire le dessous des sabots. On s'en servait pour donner la comédie; ce qui prouverait encore que c'était une chaussure commune et peut-être peu différente du sabot. Cependant il y a des auteurs qui prétendent que c'était une chaussure efféminée et qui convenait aux femmes.

L'*ocrea* avait passé des Grecs aux Romains, puisque, selon Homère, cette chaussure était en usage dès le siége de Troie. Elle consistait en une espèce de botte, qui couvrait une grande partie de la jambe, et qui avait quelquefois des semelles d'étain, de cuivre, ou d'autres métaux. Les soldats romains en mettaient de fer, mais seulement en bandes disposées sur une autre semelle.

Le *cothurne* était encore une sous-chaussure qui servait à élever au-dessus de la taille ordinaire. C'est pourquoi on l'introduisit dans la tragédie pour représenter sur le théâtre les héros et ceux qui devaient être au-dessus du commun des hommes par les sentimens. Les femmes et les hommes le portaient indifféremment. On le chaussait par-dessus les *crepidæ*, en l'attachant au-dessus du pied avec des liens, comme il paraît par un passage de Sidoine Apollinaire. (*Carm.* 11.) Il devait être rouge, et sans doute la mode était venue des filles de Tyr : ce qui pouvait avoir donné lieu chez les Romains à l'expression *calcei punicei*, chaussure phénicienne. On ne sait rien des chaussures de Carthage ; on voit seulement que la cavalerie numide et maure allait à pieds nus.

Les Romains avaient encore des chaussures dans lesquelles tout le pied était renfermé, et qui cependant marquaient les doigts à peu près comme font nos gants, qui laissent les doigts séparés, quoique couverts ; mais ce genre de bottes, car elles couvraient toute la jambe, ne furent d'usage que vers le règne de Théodose.

Tous les monumens qui nous restent des temps aux-

quels les Romains firent la guerre vers le Danube et le Rhin aux peuples du nord de l'empire, tels que les Scythes, les Daces, les Parthes, etc., nous peignent la chaussure des barbares (c'est le nom qu'ils donnaient à ces peuples) enveloppant tout le pied, et se perdant sous les habillemens, et sous des espèces de chausses semblables à celles que nous appelons aujourd'hui *pantalons*. Des statues de Gaulois, trouvées dans la Bourgogne, portent la même chaussure, et parmi le nombre il y en a qui ont le pied nu et le pantalon étroit, festonné par le bas.

Nous ne pouvons assigner aucune époque à ces chaussures gauloises, et pour celles que portaient nos pères dans les commencemens de la monarchie, nous sommes dans la même ignorance, parce qu'on n'a pas conservé les costumes populaires. Il y a apparence que la chaussure la plus commune, celle des campagnes, étaient les sabots qui étaient déjà en usage chez les Gaulois. Ils faisaient aussi la principale chaussure des moines lorsqu'ils commencèrent à peupler et à défricher la France. Mais si nous ignorons la manière dont les pauvres faisaient leurs souliers, il n'en est pas de même des chaussures des rois que nous avons recueillies sur les statues de leurs tombeaux, des portes des églises, et autres monumens. Il y a beaucoup de variété entr'elles, mais peu de différence d'un siècle à l'autre. Jusque vers la fin du douzième siècle et jusqu'à cette époque, elles ressemblent aux chaussures antiques, au point que l'on y trouve les mêmes modèles, et qu'étant mêlées entr'elles, on ne les distingue pas. Cela sera infiniment plus sensible par les dessins que nous

en avons copiés, et que nous donnerons dans les planches suivantes, avec les désignations que nous en ont donné différens auteurs, appliquées du mieux qu'il a été possible d'après les commentateurs. Nous prévenons toutefois qu'ils nous ont paru très-embarrassés, qu'ainsi, nous ne pouvons garantir presqu'aucune de leurs opinions : ce qui a été cause que nous ne donnerons qu'un extrait des dessins que nous aurions pu sans peine porter à vingt planches. Nous n'aurions pas regretté la dépense, si par-là nous avions pu éclairer le lecteur ; mais dans le vague des conjectures, nous avons cru qu'il y en avait assez avec quatre qui représentent 66 chaussures différentes dont nous allons donner la description, comme nous l'avons conçue nous-mêmes. Nous y joindrons les chaussures françaises depuis l'établissement de la monarchie.

§. II. *Explication des planches.*

Les n°ˢ 1 et 2 de la planche xvi représentent des chaussures égyptiennes dans lesquelles le pied est entièrement couvert. Nour n'avons pu voir si elles montaient plus haut que le coude-pied, parce que la draperie nous en a empêché.

Le n° 3 est une *solea* ou une *sandalium* qui pouvait être chez les Grecs une chaussure très-commune, telle que l'*abulea* que portait le peuple des villes.

Les n°ˢ 4 et 5 étaient la chaussure des philosophes, puisque la première est celle de Démosthène, et la seconde celle de Possidonius. On l'appellait *baxea*.

Le n° 6 est donné pour le *pero*, que les Grecs

avaient, à ce qu'on croit, imité des Egyptiens; cependant ce numéro ne ressemble aucunement à nos guêtres.

Le n° 7 est un soulier du salon Cincinnatus, du n° 710 du Musée royal : cette chaussure paraît très-commune.

La chaussure n° 8, quoique plus recherchée à cause de la petite tête qui en termine la pointe, est cependant du même genre. Elle est aussi du Musée, et appartient au faune, n° 403.

Le n° 9 a été copié sur la statue d'une Sabine.

Le n° 10 est assez semblable à la chaussure précédente, et chausse la sage Plautine, femme de l'empereur Trajan. Ces deux chaussures devraient être des *mullei*, si elles étaient plus longues.

Le n° 11 est une *solea* ornée de pierres précieuses. A part cette décoration, elle est du même genre que le n° 3.

Le n° 12 est semblable au n° 1, supposé que la chausssure que ce dernier numéro représente, monte le long de la jambe. Le père Montfaucon croit que ce sont des *mullei*.

Le n° 13 et les n°ˢ 1 et 2 de la planche suivante sont la figure des *caligæ*, *campages* et *ocreæ* : le n° 2 est l'*ocrea* de la statue de Pyrrhus.

Le n° 14 de la planche précédente est donné pour une *solea*. Il y a cependant une grande différence entr'elles et les *soleæ* des n°ˢ 3 et 11. Si elle a donné sa forme aux galoches, comme elle leur a donné son nom, à ce qu'on prétend, elle devrait être la *gallica* des anciens, et certainement sa forme approche en-

core plus que son nom de nos galoches. D'après sa conformation on pourrait la croire le *soccus*.

Le n° 3 approche assez du n° 4, qu'on croit être la *caliga* : ainsi on pourrait sans inconvénient, penser que c'est la même chaussure, à quelques légères différences près.

Le n° 5 est le cothurne tragique, sous-chaussure très-ridicule, et qui le serait encore plus, si on prétendait en faire une jolie chaussure. C'est pourquoi on ne peut concevoir comment elle pouvait être une parure pour les filles de la superbe Tyr, dont le luxe fondé sur une immense fortune, ne peut être révoqué en doute. Certainemement il y a erreur ou confusion dans ce cas-ci.

Le n° 6 est une *caliga*, plus ornée que celles des n°s 3 et 4; cependant elle nous a été donnée pour une *ocrea*. Cette chaussure dessine les doigts.

Les n°s 7 et 8 ressemblent à des *mullei*; aussi les auteurs les ont notés *mullei* ou *phæcasii*. Nous penchons pour la première opinion, parce qu'on donne le n° 9 pour un véritable *phæcasium*, et qu'il ressemble peu aux deux précédens.

Numéro 10. On croit que cette chaussure qu'on a trouvée isolée sans appartenir à un pied, pourrait être un *ex-voto*, c'est-à-dire, une offrande faite d'après un vœu, à quelque divinité, ou bien qu'elle était destinée à servir de modèle ou de montre, pour en fabriquer d'autres. On y distingue les doigts comme aux n°s 3 et 6.

Le n° 11 représente la chaussure d'une Diane du Musée. Il ne paraît pas que ce furent là ses souliers de chasse, puisque les orteils sont découverts; il est vrai

que, comme déesse, elle pouvait ne pas craindre les buissons ni leurs épines.

Le n° 12 est une *crepida*, chaussure de guerre qui n'était pas toujours armée de clous pointus comme dans la figure que nous en donnons; mais dont les semelles étaient le plus souvent de fer, surtout chez les Romains.

Le n° 1 de la planche XVIII nous figure la chaussure d'un roi des Daces qui servit au triomphe de Trajan, ainsi que les prisonniers barbares, dont la chaussure est représentée par les n°ˢ 2 et 3. Ces espèces de bas sont couverts à leur origine par les draperies, de manière qu'on ne sait s'ils montent bien haut. On les voit, et sur la colonne Trajane à Rome, et à Paris au Musée. Ce sont des Scythes et des Parthes.

Les n°ˢ 4, 5 et 9, sont des chaussures gauloises appartenant à des statues qu'on a trouvées dans la Bourgogne, au siècle passé. L'une est entière, l'autre est fendue, et la troisième est à pli de pied, et dessine les orteils.

Les n°ˢ 6 et 7 sont encore des chaussures gauloises avant la monarchie française.

Les n°ˢ 8 et 10, ont la figure des chaussures les plus anciennes que nous ayons depuis son établissement. L'une, n° 10, a été tirée d'une statue de Clovis I^er et le n° 8 appartient à Childebert, son fils, qui succéda à son père en 511. On voit, en comparant les n°ˢ 6 et 8, que les Francs n'avaient pas encore abandonné les modes des Gaulois.

Les n°ˢ 11, 12 et 13 sont de différentes époques du règne de Dagobert. Toutes les chaussures que représentent ces numéros ont été dessinées d'après des sta-

tues de ce roi; et quoique ces sculptures ne soient pas d'un goût merveilleux, les chaussures doivent être bien représentées, parce qu'elles sont ce qu'il y a de plus facile à exécuter pour un mauvais artiste. Nous entrons dans un pays où les arts n'étaient pas bien florissans, et dans un siècle auquel ils étaient prodigieusement déchus même à Rome; tellement qu'ils ne se sont pas relevés de huit siècles, et que tout ce qui s'est fait depuis la première race jusqu'à François Ier, porte le caractère de la barbarie, au moins en ce qui concerne les sciences et les arts.

La comparaison des nos 7 et 11 donnera lieu à l'observation que nous avons faite pour les nos 6 et 8.

Les nos 14 et 16 sont du règne de Clovis II, fils de Dagobert, et son successeur au septième siècle. Les chaussures dont ils donnent la figure appartiennent aux statues de ce prince.

Numéro 17. Un des bourreaux qui aida au martyre de saint Denis était ainsi chaussé. Il fallait que ce fût un Saxon, parce qu'ailleurs la même chaussure est donnée pour appartenir à ce peuple.

Les nos 15, 18 et 19 représentent différentes chaussures de Charlemagne, qui régna au milieu du huitième siècle. Celle du n° 18 était noire.

Le n° 20 figure des bottines de la fin de son règne et du commencement du siècle suivant. Il paraît que c'étaient des chaussures militaires très-semblables à nos bottes bourgeoises d'aujourd'hui, et que la chaussure bourgeoise la plus ordinaire dans le même temps, était celle que représente le n° 21.

Le n° 32 prouve qu'au milieu du neuvième siècle on commençait à changer les modes, puisqu'il figure la chaussure militaire de Charles-le-Chauve, qui en devait bien avoir d'autres, passant à guerroyer tout le temps de sa vie. Les bandes qui décorent cette botte la rendent bien différente de la précédente (n° 20), et encore plus différente de celle qui est figurée par le n° 1er de la planche suivante qui appartient au dixième siècle, quoiqu'on l'ait aussi tirée d'un monument sur lequel est représenté le même prince, parce que ce monument fut fait long-temps après son règne.

Les nos 2 et 3, planche XIX, lui appartiennent encore, et sont d'un genre très-gothique.

Les nos 4 et 6, sont encore des chaussures de son temps, ainsi que celles qui sont représentées par les nos 5 et 7, qui chaussent son frère Lothaire dans divers monumens.

Il n'y eut pas de grands changemens pendant tous ces temps de barbarie dont il nous reste peu de monumens. On portait alors les chaussures noires, ou noires et blanches, comme on les voit à différens numéros de cette planche.

Les nos 8 et 9 sont tirés des monumens du onzième siècle. On y voit des chaussures du modèle n° 8, plus ornées que celle qui est représentée ici, et on en trouve de plus simples encore. La botte, n° 9, appartenait aux chevaliers de ce siècle, et on verra par le n° 15, que cette mode a peu varié jusqu'au treizième siècle.

Le n° 10 fait voir la chaussure d'un abbé du douzième siècle, et le n° 11 celle d'un bourgeois du même temps.

Cette dernière paraît perfectionnée et approche beaucoup de la nôtre.

Le n° 12 est tiré d'un monument du treizième siècle, qui existe à Toulouse.

Le n° 13 figure la chaussure, et nous pouvons actuellement dire le soulier d'un bourgeois du même temps. Cette fabrication approche assez de notre soulier lacé.

Le n° 14 qui est du même siècle, fait bien le pied. Cette forme réunit l'agrément des souliers découverts aux avantages des souliers dont l'empeigne monte très-haut et qui masquent le pied. Nous pensons que cette mode pourrait reprendre si quelqu'un la mettait en avant.

Le n° 15 représente une botte avec son éperon, telle qu'on la portait avant le seizième siècle. A cette époque, vers le commencement de ce seizième siècle, les temps changèrent. Les sciences reparurent et firent renaître les arts sous le règne de François Ier. Ce fut dans ces temps aussi que les modes changèrent. Celle des souliers pointus à bec à corbin qu'on appelle *chinois*, ne prouvent pas encore un grand goût. Cette mode, dont le n° 16 représente un soulier, s'est soutenue long-temps, et on voit encore des souliers chinois dans beaucoup de magasins de Paris. Cependant il y a eu des interruptions qui permirent de varier les chaussures tant civiles que militaires; et insensiblement elles arrivèrent comme nous les avons vues avant la révolution française. Avant cette époque on porta long-temps des talons rouges aux souliers noirs; on les éleva par degrés jusqu'à la hauteur de 3 centi-

mètres. Alors on fut obligé de les faire en bois léger qu'on recouvrait de peau avec une piqûre au bord supérieur et une seconde qui fixait au bord inférieur un morceau de cuir sous le talon de bois.

Les femmes étaient bien plus élevées encore et bien dangereusement sur des talons aussi de bois qui avaient jusqu'à 8 centimètres de hauteur. On les recouvrait en cuir blanc très-poli. Mais ces talons les exposaient à des entorses, dont la crainte faisait qu'elles ne pouvaient marcher vite et qu'elles avaient toujours la démarche gênée.

A l'époque de la république, lorsqu'on adopta les coiffures et les tailles grecques, on changea aussi les souliers dont les talons se firent d'abord hauts d'un centimètre et finirent par disparaître presque tout-à-fait. On n'y mit plus que l'épaisseur d'un cuir de vache, et encore ce ne fut qu'à l'extrémité de derrière.

Aujourd'hui la façon des souliers, tant pour hommes que pour femmes, paraît fixée par les formes de travers. Il ne manque plus qu'un léger changement à y introduire pour achever de les conduire à la perfection, non pas sous le point de vue de la beauté, mais sous celui de la santé.

En les construisant suivant le modèle exact du pied, c'est-à-dire, avec la pointe un peu plus large et taillée à biseau, on parviendrait à nous affranchir des maux qui proviennent de leur construction actuelle qui force la nature à prendre un nouveau pli.

Nous avons signalé et ces maux, et cette améliora-

tion dans la section précédente dont tout homme jaloux de sa tranquillité, fera bien de se pénétrer.

Nous avons représenté dans le n° 17 la chaussure des Chinois, peuple le plus ancien du monde, et qui ne varie point dans ses modes. Cette chaussure est en bois, mais celle de cuir dont ils font usage n'en diffère que par le socque, qui dans le sabot est sous la semelle, tandis qu'il n'y en a point dans leur soulier. Les autres peuples civilisés portent des chaussures européennes qu'ils fabriquent ou qu'on leur apporte en pacotille.

Les sauvages, pour la plupart vont à pieds nus, surtout dans les pays chauds. Dans les pays froids, ils s'enveloppent les pieds et les jambes de peaux dont ils tournent le poil en dedans. Ceux de l'Amérique septentrionale se chaussent avec le soulier désigné par le n° 18, qu'ils fabriquent eux-mêmes, et qu'ils ornent avec des broderies d'espèce de sparte de différentes couleurs, et de petits glands de crins diversement coloriés, et sortant de petites viroles de cuivre. Mais aujourd'hui le nord comme le midi de l'Amérique se peuple d'Européens qui chassent devant eux les indigènes, dont les restes finiront par se perdre et se confondre dans la civilisation. Les arts qu'elle mène à sa suite deviendront la propriété des sauvages qui y trouvant plus de commodités que dans les purs besoins de la nature, abandonneront pour eux, leurs vieilles habitudes. Déjà on fait des souliers dans les pays qu'habitaient les Hurons, les Naquitoches, les Sioux, etc., dont on ne connaît plus que les noms, et dont il ne resterait pas une chaussure, si nous

ne les conservions dans nos cabinets par pure curiosité.

Nous aurions pu étendre cet article, en fouillant dans l'antiquité et en rapportant tous les passages des auteurs qui ont dit, en passant, un mot, un nom d'une chaussure quelconque. Plusieurs trouveront que nous n'avons point parlé des chaussures des Juifs qui figurent pour nous avec tant de bruit parmi les peuples antiques; mais malheureusement aucun auteur n'a parlé de leurs souliers. Dans deux ou trois passages de la Bible, il est question de quitter sa chaussure, ou d'être chaussé, mais on n'a ni dénomination ni description d'aucune chaussure particulière.

Nous pensons en avoir assez dit, pour qu'en comparant les chaussures antiques avec les chaussures modernes et celles du moyen âge, il soit facile de les diviser en trois classes, savoir :

Celles qui couvrent la jambe, en tout ou en partie;
Celles qui ne couvrent que le pied;
Et celles qui ne protégent que la plante du pied.

Les hommes commencèrent par celles de cette troisième classe; ils vinrent par degrés à celles qui composent la seconde classe, mais ils ne les inventèrent que par besoin, et à mesure que la population gagna les mauvais pays.

Celles de la troisième classe ne durent être pendant long-temps, que des bas de peau, pour se préserver de la piqûre des buissons et surtout de celle des insectes; mais comme ces peaux n'auraient pas

été de longue durée sous la plante des pieds, on les fortifia avec des sandales de la première création.

Quand la civilisation amena le luxe, ces bas de peau devinrent des bas de soie chez les peuples du Midi, qui auparavant ne portaient que des sandales, et ils adoptèrent par vanité, la mode des chaussures qui couvraient tout le pied, et que ceux du Nord n'avaient inventées que par nécessité.

Alors on conserva seulement pour la guerre ou pour les expéditions pénibles celles qui couvraient toute la jambe. On les fit de métal qu'on orna de sculptures en bas-relief, et on perdit peu à peu l'usage des simples semelles à pieds nus.

Aujourd'hui, il n'en est presque plus question que chez quelques Orientaux et chez des moines, et les chaussures de tous les peuples sont les souliers plus ou moins bien faits, et les bottes plus ou moins longues. Il n'y a pas apparence que cette mode passe de long-temps, puisqu'elle est le résultat de l'expérience des siècles. Ainsi, à part quelques améliorations que nous avons indiquées dans la pointe du soulier, afin que les orteils n'y soient plus comprimés, l'art de la chaussure n'a plus rien à gagner que du côté d'un luxe ridicule qu'on ne pourrait satisfaire qu'aux dépens du bon goût qui le caractérise.

Et nous, nous n'avons plus rien à ajouter à la tâche que nous nous sommes imposée. Nous n'avons rien négligé pour la remplir au gré des gens de l'art, et même à la satisfaction du public. Si nous avons laissé quelque chose à dire, ce n'est pas par notre faute, mais bien par celle de ceux qui n'ont pas voulu ré-

pondre à notre invitation. Nous ne les nommerons cependant pas, parce que nous ne voulons pas rendre le mal pour le mal ; au contraire, il y a des artistes qui, nous ayant refusé des renseignemens utiles, seront étonnés de se trouver nommés avec éloge dans le cours de cet ouvrage : qu'ils sachent que l'impartialité la plus scrupuleuse y a présidé, et que nous rendons justice au talent d'un artiste, lors même que nous avons à nous plaindre de son caractère.

Ceux qui sont dans ce cas, ne manqueront pas de dire que cet ouvrage est incomplet; qu'on a omis plusieurs choses essentielles. Cela peut être vrai, parce que outre qu'il y a des maîtres qui ont des méthodes que d'autres n'ont pas pour parvenir au même but, c'est qu'encore dans le même procédé, *quatre yeux* comme on dit, y voient mieux que deux. Il est donc possible que malgré notre bonne volonté, nous ayons, l'artiste et moi, oublié quelque pratique minutieuse. Mais dans ce cas, à qui en est la faute ?

Je sais qu'elle retombera sur moi : ainsi je me résigne d'avance à la critique des gens de l'art qui, connaissant parfaitement leur état, ne pourront pas comprendre que ce livre m'a donné plus de peine que n'aurait fait un traité de géométrie transcendante. Epargnez-moi donc, Messieurs, épargnez le plus malheureux des auteurs, puisque, pour vous répondre, il n'aura pas même la ressource banale de vous dire : *Ne sutor ultrà crepidam.*

DU MÉTIER
DE SAVETIER,
ET
DU CARRELEUR
DE SOULIERS AMBULANT, etc.

POUR FAIRE SUITE A

L'ART DU CORDONNIER.

CHAPITRE UNIQUE.

§. Ier *Grenier du Savetier.*

On appelle *savetier*, l'ouvrier qui raccommode les vieilles chaussures; ainsi le mot par lequel on désigne cet ouvrier, dérive de celui de *savate* qu'on donne communément aux vieux souliers.

Le savetier est un homme qui a toujours fait, mais tant mal que bien, son apprentissage de cordonnier : après cela différentes causes l'ont empêché de le continuer. L'un n'a pas été assez adroit, et ne trouvant pas de travail neuf, s'est mis à raccommoder le vieux. Un autre s'est marié trop tôt et a eu beaucoup d'enfans; il a soigné sa femme malade pendant plusieurs années, et n'étant plus au courant de son premier métier, il en a pris un moins relevé; ou bien, *comme* il dit, le malheur lui en a voulu, et il a mangé tout ce qu'il avait. Alors, ne pouvant

plus se rattraper pour avoir des cuirs, des outils etc., et surtout le loyer d'une boutique, il a végété comme il a pu, en vivant du jour à la journée, car le métier de savetier est un métier de *gagne-petit*.(1).

Le savetier a rarement une boutique. Ceux qui ont été cordonniers pendant toute leur vie active, et qui pour leur retraite obtiennent un emploi de portier dans un hôtel, où ils exercent le métier de savetier, sont les plus heureux parmi eux, car tous les autres travaillent dans la rue sur le pavé, ou dans des guérites qu'on leur tolère le long des hôtels, dans des rues larges où ils ne peuvent gêner personne.

Pendant les jours les plus rigoureux de l'hiver, leurs guérites, surtout celles qui sont mal construites restent fermées; mais il y en a de très-bien conditionnées, où ils peuvent travailler lorsque le froid n'est pas très-vif. Nous donnons le dessin d'une de ces guérites (pl. 1re, fig. 1 et 2), afin que ceux qui n'en ont que de défectueuses, les fassent perfectionner, et que ceux qui n'en ont point, s'en procurent sur ce modèle, si toutefois, ils en ont les moyens; car ils sont ordinairement très-pauvres. A cette occasion, nous ne saurions trop les recommander aux gens riches qui ne savent que faire de leur argent, et qui feraient une excellente œuvre aux

(1) On donnait le nom de *gagne-petit* aux rémouleurs auvergnats qui portent la meule sur le dos et qui ne prenant que deux liards pour repasser un couteau, ne peuvent pas gagner *gros*.

yeux de la religion, de renouveler de temps en temps l'épreuve du Financier du bon Lafontaine, ou au moins de faire présent d'une petite loge aux savetiers qui n'en ont pas. Ah! que j'aimerais un prêtre qui, prêchant aux heureux du siècle, leur ferait entendre que la guérite donnée à un savetier, serait cent fois plus agréable aux yeux du Seigneur, que la construction d'une belle église, lorsque surtout, tant de belles églises sont désertes.

Malgré sa pauvreté, le savetier est ordinairement gai; il chante et siffle tout le jour. Il n'est presque pas de savetier qui ne partage, ou du moins qui ne fasse part de son pain, à quelqu'oiseau, tel qu'un geai, une pie, un merle ou une linotte: c'est de là qu'est venu le *siffleur de linotte*.

On a recueilli aussi beaucoup de bons mots des savetiers, et j'ai été témoin d'un qui ne doit pas rester inédit. Un jour je m'arrêtai avec un ami, devant le chardonneret d'un savetier: l'oiseau chantait à tue tête, mais le maître était triste. Comme ce n'était pas ordinaire, j'en fis la remarque, et voulant s'amuser, mon ami dit au savetier: *Dis-moi, si tu le sais, pourquoi ce chardonneret est si gai et chante si bien, tandis que tu es si triste?*—*Messieurs*, dit le savetier, *en répondant à la première question, vous aurez la solution de l'autre. Cet oiseau chante, parce que son père ne lui a pas laissé de dettes.* Le pauvre diable sentait où le bât le blessait.

L'on voit par tout ce qui a été dit au commencement de cet article, que le métier de savetier n'est

qu'une dégénérescence de l'art du cordonnier. Cependant depuis que les cordonniers ont relevé leur état, ils n'ont plus voulu s'occuper de racommodages et la quantité de savetiers s'est accrue, par une plus grande facilité qu'ils ont trouvée à gagner leur vie. Le métier de savetier est devenu un véritable métier, même dans les départemens, dans lesquels il s'en faut bien que les cordonniers se prisent autant que dans les grandes villes.

§. II. *De l'atelier du Savetier.*

Le savetier travaille sur un tabouret : il a devant lui un tablier de peau. Il n'a dans sa boutique, que deux ou trois formes qu'il allonge, élève, grossit avec des hausses, et qui, par ce moyen, se mettent à la portée de tous les pieds. Il ne peut point se passer du tire-pied, ni de la manique, ni des hausses. Il a un baquet dans lequel il jette, non-seulement les semelles, mais encore toutes les savates qu'on lui porte à raccommoder.

Une pierre lui est encore nécessaire pour battre les semelles, mais il s'en passe, lorsqu'il travaille en pleine rue.

Il doit avoir le pot au noir.

Une bisaigue de buis assez grande pour que le dos lui serve d'astic, suffit à tous ses polissages.

Le marteau, les pinces, les ciseaux doivent encore entrer dans le nombre de ses outils.

Deux alênes lui suffisent, dont une mince pour les peaux et une forte pour les cuirs. Mais il ne pourrait se passer de deux broches, une grosse pour che-

viller les talons, et une mince pour planter des clous qu'il achète suivant ses besoins.

Il aurait aussi besoin de deux tranchets; mais, hélas! souvent il n'en peut avoir qu'un.

Une pierre à aiguiser, une aiguille à coudre, et une douzaine de clous, soit à monter, soit à brocher, complètent son atelier, qu'il monte tous les soirs dans une corbeille à main, où il met un petit établi devant lequel il travaille, et qu'il est aussi obligé de monter dans son grenier quand sa journée est finie.

§. III. *Des matières qu'emploie le Savetier.*

Le savetier n'a point de magasin, mais il va acheter des semelles, quelque pièce ou lambeau de vache dégradée, ou de peau de veau.

Un peloton de fil et une pelote de poix; quelques soies suffisent à ses travaux, dans lesquels il n'entre point de soie ni de maroquin.

§. IV. *En quoi consistent les travaux du Savetier.*

Le savetier remonte les bottes, ressemelle les souliers, y met des talons et les carabine. Il y pose des pièces partout où il les croit nécessaires, et généralement, remédie, autant qu'il est possible, aux dégradations qui arrivent à force d'usage, à toutes les chaussures en cuir.

Il est assez rare que les savetiers remontent les bottes; cependant il y en a qui s'acquittent assez solidement de ce travail, auquel les cordonniers n'ont pas encore renoncé. Il vaut même mieux le leur confier, parce que les savetiers n'ont pas les outils nécessaires pour achever la confection du polissage. Lorsqu'une botte a été remontée par un cordonnier bon ouvrier, on la croirait neuve. Il n'en est pas de même

de celle qu'on donne aux savetiers; elles peuvent être solides, mais elles ne sont pas brillantes; aussi on ne leur confie, pour les remonter, que des bottes de fatigue.

Nous avons décrit au §. V, chapitre IV, section II, la manière dont on remonte les bottes. Les planches II et IV serviront pour les outils.

Pour ce qui est du ressemelage que fait le savetier, on commence par jeter les souliers ou les bottes à ressemeler dans le baquet, afin de les bien laver, et de radouber le cuir qui, s'il était sec, ne pourrait pas soutenir le point.

Quand le pied a bien bu et qu'il est bien nettoyé, le savetier examine s'il peut conserver la trépointe ou si elle est trop usée. Cette considération détermine la manière dont il coupe la couture. Si la trépointe ne peut pas servir, il est obligé de couper les deux coutures afin de recommencer le remontage entier du soulier par la première semelle; si, au contraire, la trépointe peut supporter la seconde semelle, il ne fait que couper la seconde couture qui attache cette seconde semelle à la trépointe; il nettoie les points, affiche la seconde semelle, broche le talon, le coud, ainsi qu'il a été expliqué aux articles du bottier pour les bottes, et du cordonnier pour les souliers. Après cela, il polit la tranche avec la tête de la bisaigue, et la surface avec le dos; il plante des chevilles et des clous, si cela est nécessaire, et son travail est terminé. Il ne fait guère de gravure, ni de bordure.

Quelquefois la pointe de l'empeigne ou le côté sont

usés de manière à ne pouvoir être recousus ; alors le savetier carabine l'empeigne entière des deux souliers, c'est-à-dire, qu'il met tout autour et en dehors, un contre-fort sur lequel il coud ensuite la trépointe et la première semelle. Ce contre-fort devrait être piqué ; mais le savetier n'y met pas tant de façon, il le coud à l'empeigne par une simple faufile, avec l'alêne (fig. 3).

Si au lieu du carabinage, il ne veut mettre qu'une pièce autour de l'empeigne, il la pose de la même manière, par le haut et par le bas ; il la coud à la seconde semelle, s'il ne ressemelle pas le soulier.

Lorsque la semelle est usée seulement à la pointe, ou à un côté de la pointe, le savetier y met *un bout*. Ce bout consiste en un morceau de cuir d'une épaisseur qui remplace ce qu'il y a d'usé. L'ouvrier le coud autour, sur la trépointe ; et dans la partie qui porte sur la seconde semelle, il l'amincit, afin qu'il ne fasse pas de rebord, et le cloue avec de petits clous à têtes plates.

Il remplace de même la moitié de la semelle, lorsqu'elle est usée vers les deux côtés assez également, sans arracher celle qui est par-dessous, qui lui sert comme de cambrure ; il affiche sa grande pièce dessus, la coud ferme, et la polit et noircit à l'ordinaire.

Il est rare qu'il couse les pièces qu'il place sur les talons ; mais il les plante avec des chevilles et les redresse tout autour.

Voilà à peu près tout le travail du savetier. Ce métier, comme on le voit, n'a pas des travaux très-étendus.

§. V. *Du Savetier ambulant.*

Il est encore une autre espèce de savetiers ambulans qu'on appelle *carreleurs*, peut-être parce qu'ils s'établissent *sur le carreau*, partout où l'on donne quelque racommodage à faire. Ils portent leur atelier et leur magasin dans une hotte sur leur dos.

Quelquefois on leur confie le travail qu'ils vont sans doute faire à leur logement, et qu'ils font à bien meilleur compte que les ouvriers domiciliés; mais il faut se méfier de ce bon marché, qui revient toujours plus cher que celui qui se porte à un tiers en sus, et quelquefois au double, parce qu'ils abrègent la besogne tant qu'ils peuvent. Leur travail est à peu près le même que celui du savetier ordinaire. Ils se donnent la qualification de *cordonniers sur vieux*.

§. VI. *Du Cordonnier de campagne.*

Nous devons aussi classer parmi les savetiers, une sorte d'ouvriers qui courent les campagnes dans les pays pauvres, et dans lesquels les villages sont trop petits et trop peu populeux pour entretenir un cordonnier. Ceux-ci vont d'un village, d'un hameau dans un autre; ils passent leur vie entière dans le même arrondissement, mais seulement pendant la saison de leur émigration : car ils sont étrangers aux pays dans lesquels ils travaillent. Ce sont le plus souvent, dans les pays méridionaux surtout, et dans les pays de montagnes, des Auvergnats du département du Cantal, qui sortent, comme les scieurs de long, les chaudronniers, les ferblantiers, et rentrent pour lever leur récolte.

Ces cordonniers font rarement des souliers neufs ; mais ils rapetassent, à tort et à travers, les vieux souliers, à force de chevilles et de clous, dont ils portent avec eux une ample provision.

Mais au lieu que les savetiers des villes sont pauvres, ceux-ci sont riches ; parce que leur nourriture et leur loyer ne leur coûtent rien, étant hébergés et nourris partout, et parce qu'ils se font bien payer, au moyen du crédit qu'ils accordent. Les femmes et filles des paysans n'ont d'argent qu'aux mois d'octobre et de novembre. Alors les cordonniers qui sont chargés de la comptabilité, car ordinairement ils sont quatre ou cinq associés, ces cordonniers, dis-je, passent dans tous les endroits où ils ont fait crédit dans le printemps précédent, et ramassent leurs dettes dont la plupart n'excèdent pas 25 ou 30 sols, sur lesquels ils ont les trois cinquièmes de bénéfice, outre leur nourriture. Tous leurs propos pendant ces courses, roulent sur les temps qui sont devenus mauvais; et leur bon temps ne date guère que de quatre ou cinq ans.

§. VII. *Des marchands savetiers.*

Les marchands de vieux habits qui courent les rues, ramassent aussi les vieux souliers et les vieilles bottes. Lorsqu'ils valent encore quelque chose, ils les vendent aux fripiers qui les font raccommoder ; mais lorsqu'ils ne sont bons qu'à jeter à la rue, ils les portent pour peu de chose à des marchands qui ne vendent rien autre, et qui achètent encore tous ceux que les chiffonniers trouvent dans les balayures. Ces marchands savetiers ne prennent pas la peine de les faire

arranger, pas même de les laver. Ils en ont des étalages quelquefois considérables, et quoique nous nous soyons arrêtés souvent devant ces tas de vieilles savates, nous n'avons jamais vu que personne en marchandât, parce qu'effectivement la plupart ne valent pas la peine qu'on prendrait de se baisser pour les ramasser. Je pense que ces savates ne peuvent servir qu'aux ouvriers cordonniers ou savetiers qui les achètent pour faire, avec le cuir, des semelles, des cambrures et des contre-forts, ou même des premières semelles aux souliers dans lesquels on ne les coud pas; mais on se contente de les coller, après les avoir doublées en peau jaune ou blanche. Ces vieilles semelles peuvent encore servir pour clouer sur celles des patins, sabots, etc.

Explication de la planche qui représente la boutique d'un Savetier.

A est un toit composé de planches posées l'une sur l'autre, en égoût. Ce toit est attaché à deux décimètres en avant de la façade d'un bâtiment, par trois pentures (*a*) qui le font mouvoir sur leurs gonds.

B est la cloison latérale, qui, avec celle de l'autre côté qui lui est parallèle et qu'on ne voit pas, ferment les deux extrémités de l'échoppe, et tournent aussi sur deux pentures, dont les gonds sont fixés à la même muraille, en dedans.

CC est la cloison du devant, divisée en deux battans, joints aux deux cloisons latérales par deux charnières intérieures (*CCCC*).

Il résulte de cette construction, que le toit est porté

sur les deux cloisons de côté et sur celle de devant, lorsque la boutique est ouverte, comme dans la figure première, et que lorsqu'on veut la fermer, on lève deux crochets FF qui fixent en dedans les deux battans de la cloison, l'un contre l'autre; qu'après cela, on pousse les deux battans en dedans, jusqu'à ce qu'ils soient appliqués contre les deux cloisons B auxquelles ils sont fixés par les charnières $CCCC$; qu'on replie de même les deux cloisons B sur elles-mêmes, jusqu'à ce que les battans soient appliqués contre le mur; qu'alors elles ferment l'une sur l'autre, par une rainure que porte chaque cloison B le long du montant E; que les deux pitons EE se trouvent l'un contre l'autre, et que le toit A n'étant plus soutenu, retombe par son poids sur les deux cloisons fermées; qu'alors la fente se rencontrant sur les pitons E, les reçoit et que le cadenas G (fig. 2) passé dans la boucle des deux pitons, ferme la boutique qui, se trouvant collée contre le mur, ne fait aucun embarras dans la rue.

DESCRIPTION NOUVELLE
DES
ARTS ET MÉTIERS.

L'ART DU FORMIER.

CHAPITRE PREMIER.

Du Formier.

L'art du formier consiste à fabriquer des mandrins de bois qui servent comme de noyaux sur lesquels on moule les chaussures de toute espèce. On en fait qui représentent le pied et la jambe tout à la fois, et qui servent à l'espèce de chaussure qu'on appelle *botte*; alors ils portent le nom d'*embouchoirs*. Ceux qui ne représentent que le pied, sans néanmoins que les doigts y soient exprimés, et qui servent à la construction des souliers et des chaussures semblables, telles que les pantoufles, les patins, les spardilles, etc., se nomment *formes*; d'où dérive le nom de l'ouvrier qui le fabrique.

Cet ouvrier fabrique encore les billots à jointure pour les cordonniers, des embouchoirs plats pour les blanchisseuses de bas, et des espèces de mains en bois, qui sont encore des formes sur lesquelles on fait sécher les gants, et des battoirs pour les blanchisseuses en linge; mais ces petits travaux sont si rares, qu'ils ne comptent pas dans la profession ou dans l'art du formier.

On voit par-là que cet art est très-borné pour la variété de ses produits : aussi autrefois les formiers qu'on appelait *formiers-talonniers*, parce qu'ils faisaient les talons de bois dont la mode régnait alors, les formiers, dis-je, ne formaient pas un corps à part. Ils étaient confondus avec les cordonniers, dont effectivement un grand nombre fabriquaient les formes à leur usage. Il leur en fallait si peu, qu'ils s'acquittaient de ce surcroît de travail sans beaucoup se détourner de leurs occupations ordinaires.

Dans ces temps on se servait d'une seule forme pour mouler les deux souliers de la même personne, et encore cette forme, au moyen de quelques hausses qu'on mettait sur le coude-pied et de quelques allonges clouées sur le talon, servait à un grand nombre de pratiques.

Mais depuis qu'on fait de ces nouvelles formes qu'on appelle *formes de travers*, qui vont par paires, une pour chaque soulier, le métier de formier s'est isolé de celui de cordonnier et a formé une profession à part, qui a eu ses perfectionnemens et des ouvriers distingués qui l'ont élevée au rang des autres arts mécaniques. Le premier pas qu'ils ont fait a été hardi et suivi de succès rapides, puisqu'il a servi à faire révolution dans l'art du cordonnier, malgré les cordonniers eux-mêmes, qui ont fait tout ce qu'ils ont pu pour empêcher les formiers de travailler. Il n'y a pas encore quarante ans, que les jeunes gens et autres personnes jalouses d'être bien chaussées, étaient réduites à ne porter que des escarpins, dont la semelle souple, et qu'on faisait très-étroite et sans

cambrure, se prêtait au pli du pied, tandis que le soulier dont on faisait la semelle plus forte, plus large, et qu'on fortifiait encore d'une cambrure, résistait, quant à la semelle, et par cette résistance, forçait le talon du pied de se rejeter à côté du talon du soulier et à agir contre le quartier, qui cédant à la pression, s'éculait latéralement. Pour obvier à cet inconvénient, l'on changeait le soulier de pied tous les jours; mais il en résultait que les deux côtés du quartier étant éculés tour à tour par cette manœuvre, le soulier était tout-à-fait déformé au bout d'un certain temps. Alors on se trouvait dans la triste alternative de le rejeter avant qu'il fût usé à moitié, ou d'être toujours mal chaussé.

En examinant dans la planche II la figure 1^{re} qui représente la conformation du pied inscrite dans un parallélogramme, on comprendra facilement d'où provenait la cause de cette défectuosité de la chaussure. Le pied de l'homme n'est pas droit, mais il est un peu courbé en dedans : si donc il est enfermé dans un soulier fait sur un moule droit, il faut, ou que le pied ou que le soulier cèdent à cette ligne courbe. Le pied ne peut pas se plier, la semelle refuse aussi de le faire, il est donc nécessaire que tout l'effort se porte sur le quartier, qui ne peut y résister.

L'usage des formes de travers a remédié à ces défauts; cependant on voit encore des personnes qui tiennent aux formes droites, et des cordonniers anciens dans les petites villes de département, qui en fabriquent eux-mêmes, ou en font établir par le

formiers, ou pour mieux dire, par les sabotiers : car, excepté à Paris et dans quelques grandes villes, partout où il se trouve des sabotiers, ce sont eux qui sont en possession de cette branche d'industrie.

Le formier doit être naturellement adroit, car c'est uniquement le coup d'œil et la main qui dirigent la justesse d'un travail dans lequel il n'y a aucune règle fixe.

Le formier fait les embouchoirs et les formes pour les hommes, pour les femmes et pour les enfans. Hors les pays où les sabotiers sont formiers, ce sont les menuisiers qui font les embouchoirs.

CHAPITRE II.
Des matières qu'emploie le Formier, et des outils qui lui sont nécessaires.

Le formier travaille ordinairement tout droit; cependant lorsqu'il en est au polissage de ses ouvrages, il peut rester assis sans que son travail en souffre; au contraire, il appuie plus aisément sa forme entre les cuisses et le bas-ventre.

Il s'affuble d'un tablier fait de la peau entière et tannée d'un mouton, il l'attache par derrière avec une petite courroie, à la manière de tous les ouvriers, et la tête de l'animal lui sert de bavette.

Tous ses ouvrages se fabriquent en bois de foyard, ou de charme, parce que ces bois sont de fil droit, et presque sans nœuds, ce qui est avantageux à l'ou-

vrier qui ne les débite point avec la scie dont il ne se sert que pour les couper de longueur.

Cela n'empêche pas qu'on ne fasse des formes et d'autres ouvrages du formier en bois de noyer qu'on teint même en acajou, si les pratiques l'exigent. Mais de quelque bois que le formier se serve, il n'en emploie jamais que de sec.

Il l'achète en bûches, et alors, il n'a besoin que d'un chevalet et d'une scie ordinaire pour le mettre en morceaux ; mais dans les départemens, il fait quelquefois l'acquisition de gros troncs d'arbres qu'il débite ensuite en rouleaux de la longueur nécessaire, avec l'espèce de scie à bras, qu'on appelle *passe-partout*, et qu'il refend après, avec la hache ordinaire, sur un gros billot formé d'un rouleau de tronc d'arbre (fig. 1re) sur lequel il ébauche. Un *riflard*, une *varlope* et deux ou trois *guillaumes* lui servent pour les côtés plains et les clefs des embouchoirs, et un *tour-à-pointes* lui est nécessaire pour en tourner les poignées, ainsi qu'un banc de menuisier pour y aplanir à la varlope. Comme ces outils sont communs à tous les métiers, ils sont connus de tout le monde ; ainsi nous nous dispenserons d'en donner les dessins et la description détaillée.

Pour ébaucher ses travaux, il se sert d'une *doloire*. C'est une hache faite un peu différemment des haches ordinaires. Elle a le tranchant très-large, et le manche court. La figure 2, planche 1re, la représente.

La *plaine* (fig. 3) est l'instrument le plus nécessaire au formier. Elle diffère peu de celle qu'on emploie dans d'autres métiers. Sa longueur est d'un

mètre à peu près, elle est presque droite; à l'une de ses extrémités, elle porte un crochet que l'on passe dans un anneau fixé sur le bord de l'établi. L'autre extrémité est terminée par une poignée au milieu de laquelle s'emmanche la plaine comme une béquille.

L'ouvrier tient de la main gauche le morceau de bois (B) sur lequel il travaille; il l'appuie sur le billot, et de la main droite il force avec le tranchant de la plaine sur la partie d'où il veut enlever des copeaux. Il tourne et retourne la pièce en tous les sens, la diminuant à mesure de grosseur, dans tous les endroits où cela lui paraît nécessaire.

L'établi du formier (fig. 4), est un plateau de bois dur d'environ un décimètre d'épaisseur, et 80 centimètres de carré, et élevé d'environ 60 centimètres au-dessus du sol sur lequel l'ouvrier travaille. Sur le coté d'une de ses faces est plantée et fortement fixée avec de bonnes vis à bois, une plaque de fer portant un anneau qui dépasse le bord supérieur de l'établi. C'est dans cet anneau (A) que s'accroche la plaine, ainsi que nous l'avons déjà dit.

C'est dans l'étau de bois (fig. 5) qu'il fixe les pièces qu'il veut râper. A cet effet plusieurs râpes lui sont nécessaires. Il lui en faut de plates, et de demi-rondes ordinaires, et taillées qu'on emploie dans plusieurs autres métiers (fig. 6.)

On verra, à l'article des formes, qu'il en est une (fig. 9) qui demande que le formier soit muni d'un *taraud* à bois avec sa *femelle* d'environ 15 millimètres de diamètre : ce qui exige aussi un vilebrequin, avec une mèche anglaise proportionnée. De

plus il faut des mèches ordinaires pour les trous des formes, les chevilles des embouchoirs, etc. Ces différens instrumens se voient aux figures 7 et 8.

L'atelier doit posséder encore un racloir, fait ordinairement d'un morceau de lame d'épée triangulaire, qu'on aiguise sur les trois arêtes.

Une *scie-à-main* assez fine pour scier les tenons des embouchoirs, séparer les pièces de certaines formes brisées, et faire les rainures de certaines autres.

Un *ciseau plat* pour faire les chevilles des embouchoirs.

Un *compas* de cordonnier, dont il ne doit se servir que le moins qu'il pourra; étant infiniment plus commode et plus exact surtout, de se faire donner une chaussure de la personne dont il doit faire le pied, et dans ce cas, il faut que la chaussure ait déjà servi, afin qu'elle ait pris le pli du pied qu'elle a chaussé.

Pour effacer les ressauts que les traits de la râpe ont fait faire au racloir, le formier emploie du papier-verre ou de la peau de chien de mer.

CHAPITRE III.

Du travail du Formier.

§. Ier Des formes.

Lorsque le formier a scié de la longueur convenable, le bois qu'il veut employer pour quelqu'ouvrage que ce soit, il le dégrossit sur le billot, et le prépare avec la doloire, jusqu'à ce qu'il lui ait donné la forme grossière de l'ouvrage auquel il le destine.

Tel est le morceau de bois marqué B posé sur l'établi (fig. 4) et réprésentant un commencement ou l'ébauche d'une forme. Il prépare ainsi les deux morceaux qui doivent faire la paire, s'il doit faire des formes de travers ; après cela il se place sur son établi, et avec sa plaine et le coup d'œil, il dégauchit peu à peu les pièces de l'ébauche, jusqu'à ce qu'elles aient acquis la figure, la longueur et la grosseur requises par la mesure, ou le soulier qui sert de modèle. Lorsque l'habitude lui a perfectionné le coup d'œil, il parvient au point désiré, sans trop s'assujettir à autre chose qu'à la longueur qu'il prend une fois pour toutes, laissant toutefois un excédant qu'il ne retranche qu'à la fin du travail de la plaine.

C'est dans le moment qu'il faut imiter le soulier modèle, que le formier doit faire bien attention à ménager le coup de plaine, de manière à ne couper qu'avec prudence, afin de ne pas tirer trop de bois, qui manquerait ensuite. Il faut qu'il se rappelle qu'il sera toujours à temps d'en tirer, au lieu qu'on ne peut point en ajouter où il en manque ; que d'ailleurs, il vaut mieux que la forme soit un peu plus grande, que de pécher par un effet contraire.

Cette attention de l'ouvrier formier, doit redoubler lorsqu'il termine la forme pareille à celle qu'il a déjà achevée. Il doit les comparer ensemble à chaque coup de plaine, les tourner, les retourner en tout sens, mais toutes deux sous le même aspect. Il les ménage de même à la râpe. Il les met à l'étau, les travaille avec le côté plat, ou le côté demi-rond de l'outil, suivant que l'endroit le demande, il en

enlève tous les traits de la plaine dont les rayures de la râpe prennent la place.

Ces rayures ne disparaissent que sous le racloir passé en sens contraire à leur direction ; mais malgré le soin qu'un ouvrier peut prendre pour cette opération qu'il fait sur ses genoux, et pour laquelle il faut qu'il soit assis, il reste toujours des inégalités, sur lesquelles le racloir a passé, en sautant par-dessus le trait. Ces inégalités sont enlevées par la peau de chien de mer ou par le papier de verre que l'ouvrier y passe en dernier lieu, pour y donner le poli.

A ce poli, on ajoute le lustre qu'on donne avec la cire, lorsque c'est pour un travail, ou pour un particulier qui l'exige.

Le formier fabrique toutes les formes de toutes les espèces, soit pour hommes, soit pour femmes, soit pour les enfans, soit encore pour les estropiés.

Il paraîtra bien étonnant qu'autrefois, dans les temps où l'on ne connaissait que la *forme droite* et la *forme brisée*, on divisât les formes pour homme en cinq variétés et celles pour femme en huit, auxquelles on donnait des noms assez singuliers, tels que *forme pied de pendu*, *demi-pied de pendu*, *forme en rond*, en *demi-rond*, etc. ; tandis qu'aujourd'hui qu'on a fait réellement des formes très-différentes les unes des autres, on n'en connaît guère que cinq variétés qui tirent simplement leur nom de leur usage.

Ainsi la *forme droite*, (fig. 1^{re}, pl. II) est une forme dont on ne se sert presque plus que pour

les souliers forts de pacotille et les souliers militaires.

La *forme de travers* (fig. 2) qui ne se fait que par paire et qui a la même cambrure que le pied, est celle qui est aujourd'hui le plus en usage. Presque chaque pratique fait faire sa paire de formes pour peu qu'elle soit jalouse d'être bien chaussée.

La *forme brisée*. Il s'en fait de plusieurs espèces: la plus commune (fig. 3) est de deux pièces superposées l'une à l'autre. Celle de dessous remplit tout le soulier et représente presque tout le pied; celle de dessus ne tient la place que du coude-pied. On chausse la partie de dessous la première, et lorsqu'elle est dans le soulier dans lequel elle entre aisément, même sans abattre le quartier, on glisse sur sa surface supérieure la pièce de dessus, qu'on achève d'enfoncer, soit d'un coup de poing, soit d'un coup de marteau, jusqu'à ce qu'elle soit arrêtée par l'échancrure faite pour la recevoir.

Cette forme sert surtout pour les bottes et les demi-bottes, où elle entre et d'où elle sort très-aisément. On y insinue la pièce de dessous la première sans effort, et l'on fait glisser celle de dessus pour remplir le coude-pied, comme nous l'avons dit pour le soulier; et quand on veut la sortir, on accroche la partie supérieure par le trou qu'on y voit, avec un crochet de fer, et après cela on donne par dessous le talon de la botte, un coup qui déplace le talon de la forme inférieure qu'on accroche ensuite avec le même crochet par le trou qui s'y trouve pratiqué comme dans la partie supérieure.

La *forme à élargir* est encore une forme brisée

qui, au lieu d'être coupée horizontalement comme la précédente, est fendue perpendiculairement à sa longueur en deux parties égales (fig. 4.) On pratique le long de la surface de chaque moitié, une rainure qui va d'un bout à l'autre, et qui, lorsque les deux moitiés sont rapprochées l'une de l'autre, reçoit une clef (A) faite en forme de fer de lance. Lorsqu'on veut se servir de cette forme pour élargir une chaussure, on réunit les deux moitiés et on les chausse dans le soulier; après cela on insinue dans la rainure la clef que l'on y fait entrer à coups de marteau. En faisant l'office d'un coin, cette clef écarte les deux moitiés de la forme qui, à leur tour, exerçant leur action sur l'empeigne, forcent le cuir à prendre toute l'extension dont il est susceptible.

Cette forme se fabrique encore d'une autre manière. Avant de la refendre, on y fait un trou pour tenir la place de la rainure. On écroue ce trou avec un taraud à bois, et on taraude la clef afin qu'elle entre à vis. Cette vis plus grosse qu'il ne faut, écarte les deux moitiés de la forme à mesure qu'elle s'y insinue, et finirait par faire éclater l'empeigne si on la forçait à prêter plus qu'elle ne peut (fig. 5).

La forme à allonger peut aussi se mettre au rang des formes brisées. Au lieu d'être fendue en long, elle est coupée en travers sur la cheville du pied. On y pratique deux rainures perpendiculaires et vis-à-vis l'une de l'autre sur les deux coupes, et on y insinue une clef faite en forme de coin, et qui porte deux nervures qui entrent dans les rainures et écartent les

deux parties de la forme, l'une vers la pointe du pied et l'autre vers le talon.

On sent qu'on ne fabrique point les chaussures sur ces formes. Les seules qui soient destinées à cet usage, sont d'une seule pièce comme la *forme droite* et la *forme de travers*; les autres restent pour les services qu'indiquent leurs noms, dans l'atelier du maître cordonnier qui ne peut pas s'en passer. Voilà pourquoi on les appelle *formes de boutique*. En faisant les clefs de différentes grosseurs, ces formes servent à allonger et à élargir toutes sortes de chaussures.

On les a variées et modifiées de plusieurs autres façons qui, sans les rendre plus utiles, prouvent que les arts les plus simples peuvent aspirer et atteindre à la perfection. On a fait des formes mécaniques pour soulever le cuir aux endroits sur lesquels il exerçait sa pression d'une manière plus immédiate; soit par les défauts de la forme, soit par les protubérances naturelles ou accidentelles du pied. On en a fait qui soulèvent le pied entier sur sa base; d'autres qui s'écartent en long et en large par le même mécanisme. Tous ces systèmes sont fondés sur les vis de pression ou de rappel, et ils sortent de l'art du formier qui n'y coopère qu'en revêtant de bois les charpentes mécaniques.

On peut voir toutes ces formes chez le sieur Leclaire, formier breveté, rue de la Jussienne, n° 15. Ce formier, le meilleur qui soit peut-être en Europe, a poussé son art à la perfection.

Le sieur Dufort, rue Jean-Jacques-Rousseau, fait

aussi des formes dont la clef est à vis et auxquelles il a fait des changemens utiles.

§. II. *Des embouchoirs.* (Fig. 7.)

Les embouchoirs, comme nous l'avons déjà dit, sont des mandrins sur lesquels on moule les bottes : ils sont aux bottes, ce que les formes sont aux souliers.

On distingue les embouchoirs par la façon des bottes auxquelles ils servent : ainsi il y a des embouchoirs pour les bottes à l'écuyère, pour les bottes à la cavalière, pour les bottes à la hussarde, à la hongroise; pour les bottes bourgeoises, à revers, demi-bottes, bottines, etc. Ils suivent la longueur de la tige ; il y en a qui marquent le gras de jambe, les uns plus que les autres. Il y en a aussi de tous droits : mais tous se réduisent au même système qui consiste en trois pièces savoir : la partie antérieure (fig. A) composée d'une partie de la tige et de l'avant-pied (fig. B) qui y est joint au moyen d'un tenon chevillé sur l'endroit qui est situé à la cheville du pied, de manière qu'il fait le même mouvement que fait le pied sur la cheville ; d'une partie postérieure (fig. C) qui représente la jambe et le gras de jambe depuis le genou jusqu'au talon inclusivement ; et d'une clef (fig. D) qui entre dans le milieu de l'embouchoir entre les deux autres pièces et qui s'y coule le long de deux rainures qu'elles portent sur leur surface plane, aux moyens de deux nervures qui forment sur ses deux faces deux liteaux égaux par leur saillie à l'enfoncement des deux nervures.

Chaque paire de bottes doit avoir sa paire d'embouchoirs dont le pied est fait en *forme de travers* ; mais les embouchoirs qui appartiennent au maître bottier ont un certain nombre de clefs de différens calibres pour qu'ils soient propres à chausser des bottes de différentes grandeurs. Alors ces embouchoirs portent le nom d'*embouchoirs de boutique* (fig. 7).

Lorsque le formier a ébauché les pièces qui doivent composer son embouchoir, il met sa clef au tour, et tourne la poignée à peu près au modèle de la figure A ; il en aplanit ensuite les deux faces en réservant les nervures B ; tout ce travail se fait sur le banc du menuisier avec les rabots et les guillaumes. Il en fait de même des deux pièces de la jambe. Après les avoir unies sur la surface, il y fait les rainures C avec le guillaume. Il fait le tenon de l'avant-pied avec la scie à main et en fait la place sur le coude-pied de la pièce antérieure de la forme. Il assemble ces deux pièces, les met à l'étau et les perce à l'endroit de la cheville (D) ; il enfonce dans le trou qu'il a fait, une cheville de bois, et termine son embouchoir, d'abord avec la plaine, ensuite avec la râpe et le racloir et enfin avec le papier de verre, comme il a fait pour les formes.

On a fait aussi des embouchoirs mécaniques qui, au moyen du même système de vis qu'on emploie pour les formes et qui n'est qu'une modification du mécanisme des embouchoirs, forcent l'avant-pied de la botte de céder à la pression de quelques boutons qui le soulèvent aux endroits où la tension du cuir pourrait blesser la partie qu'elle comprime. Le sieur

Sakoski artiste cordonnier-bottier au Palais-Royal à Paris, est l'inventeur de ces embouchoirs infiniment ingénieux. Il a obtenu un brevet d'invention, que par arrangement, il a cédé ensuite au sieur Leclaire, formier, dont il a déjà été question plus haut, à l'article des formes.

Ces embouchoirs n'étant pas de la compétence de l'art du formier, mais bien plutôt de celui du mécanicien, nous renverrons le lecteur curieux de les connaître au traité de l'art du cordonnier-bottier où ils sont amplement décrits.

Le sieur Dufort est aussi l'inventeur breveté d'une autre espèce d'embouchoirs qui sont très-commodes et très-légers, parce qu'ils sont faits de cuir. On peut enfermer dans leur cavité les décrottoires, les cirages, les crochets et généralement tout ce qui est nécessaire au service des bottes.

§. III. *Autres ouvrages du Formier.*

Les formiers sont encore en possession de fabriquer les *billots à jointure* (fig. 8) pour les cordonniers, les *batillons* ou *battoirs* (fig. 9) pour les blanchisseuses, les moules (fig. 10 et 11) qu'elles emploient pour sécher les gants et les bas, ou dont les ravaudeuses se servent pour les tendre lorsqu'elles ont à les raccommoder.

C'est avec beaucoup de regret que les cordonniers ont vu l'émancipation des formiers dont ils regardaient l'art comme faisant partie de leurs attributions. Beaucoup même le voient encore sous le même aspect, et n'y ont jamais voulu renoncer, puis-

qu'ils ont dans leurs ateliers les outils nécessaires à retravailler les formes. Il n'en sort pas une paire des mains du meilleur formier, qu'ils n'y trouvent à reprendre beaucoup de défauts qu'ils rectifient à leur aise et à la satisfaction de leur petite vanité. Mais presque tous les cordonniers de ce genre travaillent en lunettes, ce qui assurera bientôt l'indépendance entière de l'art du formier, et sa distinction parfaite d'avec celui du cordonnier.

Presque tous les bons formiers de Paris, sont des cordonniers qui ont abandonné le tranchet pour prendre la plaine.

Au reste le métier de formier n'exige pas de grandes connaissances ni un long apprentissage, et un jeune homme adroit le connaîtra bientôt à fond, pourvu qu'il ait acquis le maniement de la plaine, et qu'il ait réfléchi sur ce qui constitue la perfection de cet art qui consiste uniquement à approcher le plus possible de l'imitation du pied à la chaussure duquel la forme doit servir de moule, et pour parvenir à ce but, il peut non-seulement employer les moyens connus et indiqués, mais en inventer d'autres s'il trouve ceux-là insuffisans.

DESCRIPTION NOUVELLE
DES
ARTS ET MÉTIERS.

L'ART DU SABOTIER.

CHAPITRE PREMIER.
Des sabots.

L'art de fabriquer des sabots doit être très-ancien, et cette chaussure a dû préexister à toutes les chaussures régulières. Lorsque les hommes eurent créé l'art de traiter les mines de fer et qu'ils eurent des outils, ils durent travailler le bois ; et lassés de traîner des chaussures d'écorces d'arbres ou de peaux qui, roulées et fixées autour de leurs pieds avec des cordes de paille, de jonc, de lianes, et autres plantes flexibles et sarmenteuses, se desséchaient dans peu de jours et leur donnaient beaucoup de tracas pour les renouveler souvent, ils durent chercher le moyen de faire avec du bois massif, des chaussures très-solides. Telle dut être l'origine des sabots qui ne furent pas plus grossièrement travaillés à cette époque, qu'ils ne le sont aujourd'hui sur certaines montagnes très-élevées de la France, comme on le verra dans les figures qui sont représentées sur la planche ii de cet ouvrage.

Les sabots étaient la chaussure ordinaire du peuple gaulois, comme ils le sont encore dans les campagnes, et il y a même apparence que tous les peuples du Nord n'en avaient pas d'autre. Ce fut peut-être pour cette raison, que la loi contre les parricides, à Rome, portait que tout homme qui aurait battu ou tué son père, serait noyé, cousu dans un sac, avec des sabots, *calceamenta lignea*. Le législateur avait considéré dans le parricide, un barbare, et on sait que les Romains donnaient le nom de *barbares* à tous les peuples situés au-delà du Danube et même au-delà des Alpes.

Sous les premières races en France, on se servait aussi beaucoup de cette chaussure, surtout pour cultiver la terre, et les moines qui défrichaient les terres incultes étaient chaussés avec des sabots.

On prétend qu'ils n'ont point été connus en Angleterre, parce qu'en dernier lieu un médecin anglais ayant ordonné de faire porter des sabots à un enfant malade, on fut obligé d'en faire venir de France. Mais cela ne prouve autre chose, sinon que la fabrication étant la cause la plus assurée de la dévastation des bois dont on manque en Angleterre, ils doivent y être tombés en désuétude, lorsqu'à défaut de matière première, ils auraient coûté autant que les souliers; mais la raison la meilleure encore, est sans doute que depuis long-temps l'aisance dans laquelle vit le peuple anglais, l'a mis dans le cas de se procurer une chaussure plus commode, plus élégante et à laquelle le peuple français très-pauvre n'a pas encore pu atteindre. Au reste, ils ne sentent

point cette privation, étant accoutumés aux sabots depuis leur enfance; et on en voit qui ne peuvent s'habituer de toute leur vie à porter des souliers, avec lesquels ils ne sauraient marcher, tandis qu'avec leurs sabots pesans, ils courent autant que les Basques avec leurs spardilles légères.

Lorsqu'un paysan des montagnes d'Aubrac, situées entre l'Aveyron, le Cantal et la Lozère, a les pieds endurcis par des callosités qui se forment sur le coude-pied et au talon, il ne contracte point de cors, et si ses sabots le chaussent bien, il ne les troquerait pas pour les meilleurs souliers. Pour les faire durer davantage, il les ferre avec des morceaux de fer à cheval et de gros clous, et les rend par-là très-pesans, sans craindre d'en être blessé, quoiqu'il les chausse à pieds nus.

S'il veut entreprendre de traverser des montagnes couvertes de neige, afin que cette neige ne retienne pas ses sabots, lorsqu'il a mis ses guêtres de gros drap par-dessus, il s'environne la jambe d'un lien de paille qui prend le sabot entre les deux *soucquets*, et l'attache solidement contre le pied. (Voyez la fig. 1re, pl. II.) Ainsi chaussé avec cette sorte de brodequin, il est capable d'entreprendre les plus longues routes et de s'en tirer avec plus de célérité que les meilleurs piétons des villes. Pendant le temps de la révolution, nous avons vu des colonnes entières de paysans chaussés de sabots, marcher sous les armes avec plus d'assurance que des régimens de ligne.

Autrefois l'art de faire des sabots appartenait à

tous les paysans ; chacun faisait sa chaussure et il y avait fort peu de sabotiers. Le nombre s'en est accru avec la population, et en second lieu, parce qu'il y a beaucoup de cantons d'où les bois ont disparu, et dont les habitans vont se pourvoir aux foires.

Cette fabrication en fait un dégât incalculable ; c'est pourquoi l'ancienne administration des eaux et forêts avait relégué les sabotiers à une certaine distance des bois soumis à sa juridiction. Mais ils savent se soustraire à ces règlemens et même aux recherches des particuliers éloignés dont les fermiers n'osent leur rien dire. Ils s'établissent dans le voisinage des bois pour avoir la matière première presqu'à pied d'œuvre, parce qu'une marchandise de si peu de valeur ne pourrait pas supporter de grands frais ; et pourvu qu'on les laisse faire, ils ont bientôt fait des voies dans les endroits où les lièvres n'auraient pas percé. Ils portent leurs sabots aux foires voisines, où ils les vendent depuis 40 jusqu'à 60 centimes la paire.

Les sabotiers les plus adroits se sont même établis dans les villes, où ils ont perfectionné leur art, en travaillant pour les femmes élégantes. Ils font en outre des exportations des produits de leur industrie qui sont devenus une branche de commerce pour le département de la Lozère, et les villes de Mende et de Marvejols sont en possession de chausser les dames de Nîmes et de Montpellier avec de très-jolis sabots de bois de noyer, qu'une courroie piquée en broderie attache sur le coude-pied. Mais cette industrie sera funeste aux pays où elle s'exerce, et quelque jour

leurs habitans regretteront l'antique parure de leurs montagnes, quand ils les verront pelées et privées d'un ombrage nécessaire à un terrain aride et toujours altéré, sur les roches qui le soutiennent presqu'à fleur de terre.

On fait aussi de très-jolis sabots dans les départemens du Puy-de-Dôme et du Cantal, où on les peint en noir. Il s'en vend aussi beaucoup à Paris, où ils font une chaussure très-salutaire pour les petites marchandes stationnaires sur les ponts et les quais, qui les mettent avec des chaussons de lisière.

Sous l'aspect de la santé, aucune chaussure ne peut remplacer le sabot dans les temps froids et humides. Ils préservent des cathares, des fluxions, des maux de dents, des rhumes, des engorgemens, des glandes, et autres maladies de la tête, que cause la mouillure des pieds pendant l'hiver; et c'est peut-être à leur usage presque continuel, que les habitans des campagnes doivent le précieux avantage de conserver leurs dents saines, et qu'ils sont à l'abri de tous ces maux qui assiégent les gens des villes.

On porte des sabots presque dans toute la France, et on en fabrique partout où le bois n'est pas trop rare. Ils diffèrent peu entr'eux pour la forme; seulement, il est des pays où on les double en peau d'agneau, ou même de lapin; mais cette doublure devient inutile lorsqu'on chausse le sabot par-dessus le soulier; ce qui se fait presque partout, au moins dans les villes.

On verra dans la planche 11, mise à la fin de ce

traité, les différentes formes de sabots usitées en France. Presque toutes appartiennent à tous les pays. C'est uniquement l'adresse de l'ouvrier d'un côté, et de l'autre, la qualité de la personne à laquelle ils sont destinés, qui détermine la forme plus ou moins élégante et légère.

CHAPITRE II.

Des outils du Sabotier, et de sa manière de travailler.

Le sabotier scie les arbres les plus gros, tels que les noyers dont le tronc a quelquefois un mètre de diamètre : il les débite en tourillons de la longueur à peu près du sabot. Il lui faut nécessairement une de ces scies (fig. 1re, pl. 1re) qu'on appelle un passe-partout. Il débite ensuite ces rouleaux en morceaux avec la hache ordinaire et le maillet et avec une hache plus petite ; il les dégauchit grossièrement sur un billot.

Ensuite il les ébauche avec l'herminette (fig. 2), semblable à celle du tonnelier. Il scie l'entre-deux des souquets, s'il y en a deux, ou seulement le côté de celui de derrière qui répond à la cambrure et qui sort du talon. Cela se fait avec une scie ordinaire (fig. 3).

Son tablier est d'une peau de mouton corroyé comme celui du formier, et il travaille toujours droit, devant son établi qui est un morceau de tronc d'arbre tout

rond d'environ un mètre et demi de longueur, et de vingt-cinq centimètres de diamètre.

Il est porté sur trois ou quatre pieds, que l'ouvrier consolide en les chargeant de pierres; mais le plus communément il cherche un tronc d'arbre courbé, dont un bout porte à terre et l'autre est fiché dans un mur, soit tout entier, soit seulement par un tenon qu'on a ménagé en sciant cette extrémité. Cette espèce de banc doit être à la hauteur des coudes du sabotier. Celui qu'on voit à la figure 4, est de ce genre.

Le sabotier y pratique une entaille à mi-bois dans laquelle il fixe l'ébauche (fig. 5) de la paire de sabots avec trois coins, un entre l'entaille et l'ébauche, et un intermédiaire placé entre les deux ébauches; comme on le voit à la figure de la première planche.

Il prend ensuite la *tarrière* (fig. 6) et fait aux endroits A, B, C des ébauches, un commencement de trou dont A et B sont dirigés vers la pointe du sabot et C est perpendiculaire sur le talon.

Après cela, avec la *gouge à cuillière* (fig. 5), il agrandit ces trous, les évase en tous sens, et les joint l'un à l'autre en creusant de tous côtés, c'est ce qu'on voit aux deux ébauches qui sont dans l'entaille du banc (fig. 4). Il a auprès de lui une baguette très-mince, à la mesure du pied qu'il veut chausser, et à mesure qu'il creuse en longueur, il présente la baguette jusqu'à ce qu'elle entre juste dans le vide qu'il a creusé.

Quand la longueur du sabot est déterminée, l'ouvrier creuse avec le même instrument, par-dessus,

par les côtés, autour du fond et autour du talon, en faisant couper les deux bords de sa gouge tantôt l'un tantôt l'autre, et tenant toujours l'outil appuyé contre les bords du sabot, et avec la main sortant à chaque instant les nombreux copeaux qu'enlève la gouge, avec laquelle il cure aussi le fond du sabot.

Ce travail n'est pas long ; à cette gouge succède bientôt la *gouge plate* et recourbée par le bout : c'est avec cet outil qu'il enlève les arêtes qu'a faites le premier, et qu'il unit le fond et termine l'intérieur de son sabot, en coupant de la pointe comme du tranchant (fig. 8).

Il y en a qui, pour achever d'en bien unir le fond, se servent d'un outil de nouvelle invention qui ressemble assez bien au buttoir du maréchal-ferrant ; mais outre que cet outil n'a pas encore pris, il nous paraît ne remplir qu'en partie le but qu'on s'est proposé, puisqu'il ne peut pas pénétrer jusqu'à la pointe du sabot, et qu'alors il faut reprendre la gouge pour y repasser, ce qui allonge le travail.

Lorsque l'intérieur du sabot est terminé, on repousse les clefs, pour démonter les deux pièces encore informes ; mais avant d'en venir là, il faut observer de creuser l'intérieur, un peu plus large que la mesure ou que le soulier qui en a servi, parce que le sabotier ne travaille que sur du bois vert, et alors ses ouvrages se resserrent en séchant, et les sabots se trouveraient trop étroits. Il est donc nécessaire que le soulier entre gaîment dans l'ouverture et dans le talon qui, sans cette précaution, se fendrait très-facilement. Il faut encore observer que les

deux ouvertures soient de la même grandeur, et un peu cambrées en dedans, comme est le pied, afin qu'on puisse distinguer le sabot du pied droit d'avec celui du pied gauche.

Actuellement le sabotier prend la *plaine* (fig. 9); il l'accroche au piton D qui est implanté au billot, et coupe d'abord très-cavalièrement le tour de son ébauche qu'il tient de la main gauche, et qu'il tourne et retourne en tout sens, enlevant des copeaux fort épais. Mais à mesure qu'il amincit l'épaisseur du bois, il modère ses coups et donne au sabot la tournure définitive qu'il doit avoir d'après la mode du pays, et quand il juge qu'il n'a laissé de bois que ce qui est absolument nécessaire à la solidité, il se contente d'abattre les arêtes pour unir parfaitement son ouvrage, au point qu'il semble avoir été fait d'un seul coup d'outil. A cet effet, la plaine du sabotier est beaucoup plus courbe que celle des autres métiers : aussi elle ne porte le nom de *plaine* que dans la bouche des ouvriers qui se servent de cet instrument; mais les sabotiers l'appellent *lou paradou*, parce qu'il sert à parer ce qu'il y a d'inutile à leurs ouvrages.

La plaine du sabotier est manchée différemment des autres plaines : la poignée est en long, au lieu d'être faite en béquille, ce qui donne à l'instrument la forme d'un sabre dont le tranchant serait du côté de la courbure. Elle sert effectivement de sabre aux paysans et aux sabotiers, soit pour se battre entr'eux, soit pour se défendre contre les loups, les chiens enragés, etc. Aucun paysan des montagnes du Midi

n'entreprend une course qui puisse faire craindre quelque danger, qu'il ne soit muni de son *paradou*, et cette arme devient très-meurtrière dans sa main.

Ordinairement, surtout dans les jours courts, le sabotier ne termine ses sabots à la plaine que le soir, à la lueur d'une lampe. Pendant le jour il les creuse, ce qu'il ne ferait à lumière qu'avec beaucoup de peine et en s'exposant à les percer.

Lorsque le travail de la plaine est terminé, l'ouvrier prend l'*engouadou*, le *dégorgeoir* (fig. 10). C'est un couteau solidement fixé dans un manche de bois ou de buis, et représentant un poignard. Cet outil doit être très-acéré, et coupe comme un canif. L'ouvrier s'en sert pour découvrir la gorge du sabot, l'unir et former ses bords légèrement évasés, afin qu'on y entre et qu'on en sorte sans peine.

C'est aussi avec ce dégorgeoir qu'il fait et termine la *crête* du sabot qui est plus ou moins longue, plus ou moins relevée, plus ou moins pointue, suivant l'usage du pays. S'il reste quelque coup de plaine qui marque sur la surface, l'ouvrier l'efface avec le dégorgeoir, et le sabot est terminé, à moins que la mode n'exige des broderies autour de la gorge. Ces broderies se font aussi avec le dégorgeoir. Le sabotier ne se sert ni de râpe, ni de verre, ni de peau de chien de mer. Dans tous ces travaux, il est très-expéditif, et un ouvrier ordinaire commence et termine jusqu'à six paires de sabots par jour.

La plupart des cultivateurs pauvres, et dans les pauvres pays, font eux-mêmes leurs sabots, ceux de leurs femmes et de leurs enfans. Comme ils choisis-

sent bien les morceaux de bois convenables, et qu'ils ont, comme ils le disent, la *découpe* des pieds qu'ils ont à chausser. Ces sabots, une fois qu'ils sont ferrés, durent trois ou quatre ans, malgré l'usage habituel. Lorsqu'ils se fendent, ce qui leur arrive au talon, ou à côté de l'avant-pied, on les lie avec du fil de fer dont la place se grave dans le bois.

Mais ordinairement les sabots se font avec du bois de pin, qui est léger et facile à travailler.

Dans les pays où le bois est rare, on emploie toutes sortes d'arbres à cet usage. Le bouleau, le tremble, le maronnier d'Inde, l'aune. Le hêtre ou le foyard servent aussi à faire des sabots. Les plus propres se font en bois de noyer. Comme on ne travaille que des bois verts, et que les sabots se fendraient facilement en se séchant, on les expose à la fumée après les avoir frottés avec de la crasse ou dépôt que font les huiles en se clarifiant. Voilà d'où leur vient la couleur brûlée qu'ils ont chez les marchands. Aujourd'hui on en vend beaucoup à Paris, dans presque toutes les boutiques de merceries, crépins, etc., et il y en a de grands dépôts qui fournissent les petits marchands : tel est le magasin du sieur Jacquesson, rue St-Antoine n° 105.

Les départemens de la France où il se fabrique le plus de sabots, sont ceux du Nord, de la Somme, du Cher, de la Corrèze, de la Lozère, de l'Aveyron, des Hautes-Alpes, et ils s'importent dans beaucoup d'autres départemens qui, à cause de la rareté du bois, n'en ont point de fabriques.

SUPPLÉMENT

Aux diverses recettes de cirages, faisant suite à celles déjà citées (1).

Première recette.

Cirage anglais en pâte. Prenez une once et demie de noir d'ivoire, et deux gros de gomme arabique, que vous mêlerez et broyerez bien avec deux onces et demie de mélasse, et trois cuillerées de bière ou de faible vinaigre ; ajoutez-y ensuite une cuillerée d'huile d'olive, mêlée de nouveau, et enfin mettez dans le mélange six gros d'acide sulfurique (huile de vitriol) que vous incorporez en le remuant bien avec les premiers ingrédiens.

2.° *Recette.*

Cirage anglais liquide. Si l'on voulait avoir du cirage liquide, au lieu de trois cuillerées de bière, on devrait en mettre une demi-bouteille qu'on verserait peu à peu dans la pâte, mais après l'action de l'acide sulfurique. Dans l'un et dans l'autre cas, on étend, au moyen d'une brosse, une légère couche de cirage sur le soulier ou la botte, et on le sèche ensuite en le polissant au moyen d'une brosse un peu plus dure qu'on passe souvent et rapidement sur le cuir. Ce cirage, comme tous ceux que l'on compose

(1) Voyez page 91 et suivantes.

avec de l'huile de vitriol, dessèche le cuir et brûle à la longue la chaussure.

On remédie à cet inconvénient, en passant tous les mois sur les bottes une couche d'huile de poisson, après avoir lavé le cuir au moyen d'une brosse trempée dans l'eau.

3ᵉ Recette.

On fait bouillir pendant une demi-heure deux onces de soude et un demi-litre d'eau dans laquelle on a délayé une once de chaux vive. On laisse refroidir; il se forme un dépôt qui ne sert à rien, mais on tire ensuite à clair le liquide qui surnage, et on le fait bouillir une demi-heure avec une once et demie de cire jaune raclée et une suffisante quantité de noir d'ivoire ou de fumée. On doit bien remuer pendant le temps de l'ébulition. Il se forme une pâte dont on se sert comme du cirage précédent.

4ᵉ Recette.

On prend une demi-once de couperose verte et trois onces de mélasse qu'on fait fondre dans un demi-litre de fort vinaigre; on mêle exactement le tout, et l'on a un cirage que l'on emploie de la même manière que les autres.

5ᵉ Recette.

Cirage au pinceau. Le cirage suivant est, sous tous les rapports, bien préférable à tous ceux dont nous donnons la recette. Prenez une once de noix de galle concassées, une once de bois de campêche coupé en petits morceaux, mettez bouillir dans trois

litres de vin rouge jusqu'à réduction de moitié, et passez à travers un linge. Dans cette décoction, mettez trois livres d'eau-de-vie, une livre de gomme arabique, une livre de cassonade et une once de sulfate de fer (vitriol de fer ou couperose verte); laissez infuser toutes ces drogues jusqu'à parfaite dissolution, que vous pourrez accélérer par un feu lent, en ayant soin de remuer souvent.

Cette composition se conserve dans des bouteilles bien bouchées, et on l'étend sur les bottes ou souliers avec un pinceau à longs poils.

6ᵉ Recette.

Cirage imperméable. Il faut d'abord que la chaussure que vous voulez rendre imperméable n'ait aucun trou apparent ou caché; alors prenez une demi-livre de suif, quatre onces de graisse de porc, deux onces de térébenthine, deux onces de cire jaune nouvelle, et deux onces d'huile d'olive; faites fondre le tout ensemble et mêlez bien. Chauffez légèrement les bottes ou souliers que vous voulez mettre, oignez-les bien avec la main, lorsqu'ils seront bien chauds; maniez-les dans tous les sens et à plusieurs reprises, pour faire boire au cuir autant de liquide qu'il peut en contenir, et laissez-les ensuite passer une nuit. Le lendemain les bottes ou les souliers paraîtront un peu raides, mais la chaleur des jambes leur rendra leur souplesse. Avec une chaussure ainsi préparée, on peut marcher une journée entière dans l'eau sans sentir nullement de l'humidité aux pieds.

7ᵉ Recette.

Cirage à l'œuf. On prend un œuf, que l'on casse

et que l'on met dans un petit pot avec un peu de noir de fumée. On mêle le tout ensemble, en l'agitant au moyen d'un pinceau que l'on y tient plongé, et que l'on agite fortement en le faisant rouler entre les deux mains; on y ajoute deux ou trois cuillerées de vinaigre ou un demi-verre de bière pour le rendre moins épais; on l'agite encore quelques instans pour qu'il soit bien mêlé, ensuite on l'applique sur les souliers au moyen d'un pinceau. Il sèche très-promptement.

8° *Recette.*

On prend six onces de noir d'ivoire, six onces de mélasse, une demi-once de bleu indigo ou de Prusse en poudre, une once d'huile de vitriol (jus de citrons), une once de sucre candi. Mêlez le tout ensemble et ajoutez-y trois ou quatre cuillerées d'huile d'olive.

Pour s'en servir, on délaie cette pâte avec du vinaigre ou du vin blanc; on l'étend avec une brosse douce, et on frotte avec une autre pour donner le luisant.

FIN.

NOMS ET ADRESSES

Des artistes Bottiers - Cordonniers de Paris et des départemens, à qui nous devons de la reconnaissance, pour les renseignemens qu'ils ont bien voulu nous donner.

MM. *Berger*, bottier de la maison du Roi, rue Dauphine, n° 49.

Dufort, breveté pour les embouchoirs et les débris des cuirs, rue Jean-Jacques-Rousseau, n° 18.

Dupré, breveté pour les estropiés, rue Condé, n° 34.

Flamant, préposé au bureau de placement, Hôtel d'Aligre, rue Saint-Honoré, n° 123.

Gergonne, corioclaviste breveté pour les corioclaves, rue du Cœur-Volant n° 12.

Piot, corioclaviste, admis à l'exposition, rue Jacob.

Vivion, breveté inventeur de l'eau d'imperméabilité, Palais-Royal, Galeries-de-Bois, n° 193.

Wirtz, bottier de la gendarmerie, rue Dauphine n° 13.

Leclaire, formier, breveté pour les formes et les embouchoirs, rue de la Jussienne, n° 15.

Les personnes qui sont aussi jalouses d'avoir de belles et bonnes chaussures, que ces artistes sont jaloux de faire du bel et bon ouvrage, peuvent s'adresser à eux de confiance, sans crainte d'être trompés, en ce qui concerne la partie dans laquelle chacun d'eux se distingue.

LISTE GÉNÉRALE

POUR LES PRINCIPAUX MAÎTRES

BOTTIERS-CORDONNIERS,

avec leurs noms et leurs adresses

A PARIS.

Il existe dans la capitale plus de 50,000 personnes qui sont constamment occupées à la confection des chaussures de toutes espèces. Il y a seulement 32,000 compagnons inscrits au bureau de placement de M. FLAMANT (1), *rue Saint-Honoré, cour de l'Hôtel d'Aligre, n° 123*, qui confectionnent à eux seuls plus de 30,000 paires de souliers par jour.

A.

Abrardi, rue Dauphine, n° 65.
Agam, rue Boucher, n° 6.
Amick, boulevard des Italiens, n° 2.
Angiboust, rue St.-Martin, n° 160.
Arnoult, rue de la Monnaie, n° 10.
Ashley, rue Vivienne, n° 6.
Aubenet, rue de la Harpe, n° 107.

B.

Baptiste, rue du Faubourg-St.-Martin, n° 27.
Baverey, rue Ste.-Anne, n° 58.
Beaufort, boulevard St.-Antoine, n° 53.
Beaumont, rue Neuve-Saint-Augustin, n° 27.

(1) Voir, page 31 et suivantes, de quelle utilité est ce bureau pour les maîtres et les compagnons.

Beglé, rue Jacob, n° 4.
Berger, rue Dauphine, n° 49.
Bermont, rue Cléry, n° 8.
Bernard, rue St.-Honoré, n° 303.
Bernard jeune, boulevard Poissonnière, n° 1.
Bertron, rue Neuve-des-Petits-Champs, n° 32.
Bigey, rue Richelieu, n° 67.
Blaëschke, rue du Faubourg-St.-Honoré, n° 36.
Boquet, rue Feydeau, n° 18.
Bosler, rue Neuve-des-Petits-Champs, n° 54.
Bouleau *dit* Boileau, rue du Faub.-Montmartre, n° 4.
Bracckmans, rue Vieille-du-Temple, n° 57.
Brahy, rue Neuve-des-Petits-Champs, n° 33.
Brossier, boulevard des Capucines, n° 11.
Brun, rue du Coq-St.-Honoré, n° 4.
Brunel, rue St.-Honoré, n° 372.
Brunet, rue Richelieu, n° 71.
Budinger, rue Richelieu, n° 7.
Buthion, rue Neuve-des-Petits-Champs, n° 101.

C.

Caffiez, boulevard des Capucines, n° 9.
Cassagnes, rue de la Jussienne, n° 18.
Cassier, rue St.-Honoré, n° 334.
Chabot, rue des Vieux-Augustins, n° 61.
Chalopin, rue Vivienne, n° 7.
Chalot, (J.-A.-P.), rue du Renard-St.-Merri, n° 6.
Chapelle, boulevard des Italiens, n° 23.
Charbonnier, rue Bourg-l'Abbé, n° 9.
Chariere, boulevard Montmartre, n° 21.
Charpentier, rue St.-Louis-au-Marais, n° 48.
Charton, rue du Faubourg-Montmartre, n° 11.
Chauchefoin, rue St.-Honoré, n° 219.
Chaufour, boulevard Bonne-Nouvelle, n° 11.
Chavanne, rue Richelieu, n° 48.
Chazet, galerie Delorme, n° 24.
Chevron, rue Boucher, n° 4.
Claverie, rue du Petit-Lion-St.-Sauveur, n° 19.

Colmant, Palais-Royal, Gallerie-de-Pierre, n° 61.
Coupan, rue Neuve-des-Petits-Champs, n° 5.
Couron, rue Montmartre, n° 182.

D.

Dalesme, rue St.-Honoré, n° 251.
Dalmont, rue Coquillière, n° 46.
Delacour, rue de la Harpe, n° 45.
Delarbre, rue de la Chaussée-d'Antin, n° 56.
Delime, en gros, commission pour l'étranger pour hommes et pour femmes, rue Quincampoix, n° 83
Delime, rue du Coq-St.-Honoré, n° 6.
Delmas, galerie Montesquieu, n° 17.
Demazy, rue Richelieu, n° 11.
Depresles, boulevard Bonne-Nouvelle, n° 31.
Desraismes fils, rue Bourbon-Villeneuve, n° 4.
Deschamps, boulevard des Capucines, n° 19.
Desjans, rue Richelieu, n° 77.

Dhuiège, rue de la Michodière, n° 4.
Dirringer, rue des Colonnes, n° 5.
Doche, bottier des gardes du corps du Roi et de *Monsieur*, rue Vivienne, n° 24.
Drole (L), rue Neuve-St.-Martin, n° 36.
Ducroquet, rue des Fossés-St.-Germain-des-Prés, n° 7.
Dufort, rue Valois-Palais-Royal, n° 4.
Dufort aîné, rue Pagevin, n° 7.
Dufort fils, rue Jean-Jacques-Rousseau, n° 18.
Dufour (veuve) rue St.-Martin, n° 103.
Dupire, rue du Bac, n° 13.
Dupré, rue St.-Honoré, n° 317.
Durney, passage St.-Roch, n° 27.
Duronceray, Palais-Royal, n° 219.

E.

Elinchx, rue St.-Honoré, n° 343.
Emond, place du Louvre, n° 18.
Esté, rue de la Paix, n° 13.
Etievant, rue des Filles-St.-Thomas, n° 17.

F.

Fitz Patrick, rue du Helder, n° 5.
Forr, rue de l'Arbre-Sec, n° 43.
Fortier-L'abbé, passage du Panorama, n° 28.
Fourrier, rue Richelieu, n° 97.
Franz, rue Bussi, n° 42.

G.

Galleux, rue de la Vrillière, n° 8.
Gallouzeau, rue Bussi, n° 38.
Gambu, rue de l'Ecole-de-Médécine, n° 11.
Gastel, rue du Bac, n° 59.
Gastins aîné, rue Coquillière, n° 41.
Gaudon, rue des Fossés-Montmartre, n° 20.
Gay, rue de la Michodière, n° 20.
Gay, rue de la Paix, n° 10.
Gélis, rue St.-Honoré, n° 26.
Gelot, boulevard des Italiens, n° 11.
Geoffroy, rue Feydeau, n° 26.
Gillet, rue Coquillière, n° 28.
Giot père et fils, rue du Bac, n° 60.
Godard, Palais-Royal, Galerie-de-Bois, n° 210.
Gosse fils, boulevard St.-Denis, n° 11.
Goze fils, rue Montmartre, n° 73 et 75.
Grandjean, rue de Seine-St.-Germain, n° 6 (bis).
Gras aîné, rue St.-Denis, n° 160.
Grenier, rue Beaujolois-Palais-Royal, n° 4.
Gruet, boulevard des Italiens, n° 28.
Guyot, boulevard de la Madeleine, n° 1.

H.

Hahn, rue Montmartre, n° 50.
Hautoy, rue du Temple, n° 111.
Hébert, rue Neuve-d'Orléans, n° 26.
Heitz, rue de la Monnaie, n° 24.
Hiss, boulevard St.-Martin, n° 39.
Houssette, rue Croix-des-Petits-Champs, n° 25.
Hubert, rue des SS.-Pères, n° 20.

J.

Jacquet, rue Descartes, n° 31.
Janssen, rue St.-Honoré, n° 99.
Joras, boulevard St.-Denis, n° 3.

Joubert, rue au Maire, n° 21.

K.

Kindt, rue Richelieu, n° 18.
Kraus, rue d'Artois, n° 34.

L.

Lallouette, rue St.-Honoré, n° 148.
Langelle, rue du Bac, n° 27.
Laurent, rue Ste.-Anne, n° 6.
Lecomte, rue St.-Honoré, n° 240.
Lécuyer, rue Montmartre, n° 64.
Lefèvre, rue du Mail, n° 19.
Legrand, rue Neuve-St.-Augustin, n° 43.
Lelandais, rue des Fossés-St.-Germain-des-Prés, n° 21.
Lepoix, rue Neuve-des-Capucines, n° 7.
Letourneau, rue St.-Honoré, n° 327.
Liard, rue de l'Arbre-Sec, n° 56.
Liré, rue St.-Honoré, n° 167.
Livorèle, boulevard Montmartre, n° 17.

M.

Maës, rue Ste.-Anne, n° 57.
Martin, rue de Chartres-St.-Honoré, n° 8.

Masson, rue Mandar, n° 1.
Maury, rue Coquillière, n° 30.
Mayer, rue Feydeau, n° 4.
Melnotte, rue de la Paix, n° 19.
Méteyer, rue Coquillière, n° 6.
Michiels (F.), boulevard des Italiens, n° 26.
Miger, rue du Pourtour-St.-Gervais, n° 13.
Minet, rue St.-Denis, n° 249.
Mongé, rue des Fossés-Montmartre, n° 24.
Montigaud-Kiggen, Palais-Royal, sous le café de la Paix, breveté de S. A. R. Mgr. le duc d'Angoulême.
Moos, fournisseur du duc d'Angoulême, rue Moufaucon, n° 1.
Moos le jeune, rue de la Monnaie, n° 19.
Mouton, rue de la Madeleine, n° 8.
Muller, rue du Roule, n° 6.

O.

Obry, rue de la Verrerie, n° 63.
Oselet, rue Richelieu, n° 37 ou 27.
Oudart, rue au Maire, n° 49.
Ouin, rue de Bondy, n° 70.

P.

Papelèbe, rue Neuve-St.-Marc, n° 6.
Pector, cloître St.-Honoré, n° 16.
Pelletier, rue des Fossés-St.-Germain-des-Prés, n° 4.
Picard, rue Neuve-des-Petits-Champs, n° 38.
Pierron, rue Vivienne, n° 12.
Pillière, rue St.-Denis, n° 340.
Pointin, marché St.-Honoré, n° 2.
Ponsin, rue Vide-Gousset, n° 4.

Q.

Querbach, passage des Panoramas, n° 49.
Quinier, rue Traversière-St.-Honoré, n° 36.

R.

Rauh, rue St.-Honoré, n° 216.
Renault, rue St.-Denis, n° 99.
Rouget, rue Neuve-des-Petits-Champs, n° 19.
Rouillier, rue Vivienne, n° 4.
Royé, rue Dauphine, n° 47.
Royer, rue Richelieu, n° 68.

S.

Sakoski, Palais-Royal, n° 110.
Sakoski fils, boulevard Montmartre, n° 10.
Saunier fils, rue Montmartre, n° 128.
Schabtag, rue du Bac, n° 13.
Schmidt, rue des Fossés-Montmartre, n° 5.
Siffert, rue du Bac, n° 35.
Simonet, rue du Faubourg-Montmartre, n° 24.
Sueur, rue du Grand-Hurleur, n° 25.

T.

Tautin, rue S.-Honoré, n° 37.
Tautin jeune, boulevard Bonne-Nouvelle, n° 33.
Tenaille, rue St.-Honoré, n° 97.
Tiran, rue Neuve-de-Seine-St.-Germain, n° 81.
Travouillon, boulevard Montmartre, n° 55.
Trichon, rue de la Chaussée-d'Antin, n° 22.

V.

Vaillant, rue du Bac, n° 101.
Vanderberghen, rue St.-Honoré, n° 357.
Vanlent, rue Feydeau, n° 15.
Vergeot, boulevard des Italiens, n° 8.
Véry, rue de Bussi, n° 17.
Villedervant, rue Neuve-des-Petits-Champs, n° 20.
Violette, passage Feydeau, n° 9.
Viraly, rue Marivaux-Italiens, n° 3.

Viteau, boulevard Bonne-Nouvelle, n° 5 (*bis*).
Vivion, Palais-Royal, Galerie-de-bois, n° 193.

W.

Wirtz (Ant.), rue Dauphine, n° 13.
Wœhrlin, rue du Roule, n° 8.

LISTE GÉNÉRALE

avec les adresses et les noms des

TANNEURS, CORROYEURS, PEAUSSIERS, MAROQUINIERS, FORMIERS, MARCHANDS DE CRÉPIN

de la Capitale,

CLASSÉS PAR GENRE D'ÉTAT, ET PAR ORDRE ALPHABÉTIQUE.

M^{ds} TANNEURS.

B.

Blanc, oncle et neveu et C^{ie}, rue des Deux-Portes-St.-Sauveur, n° 12.
Bricogne (Augⁱⁿ), rue Censier, n° 41.

C.

Caffin frères, rue Contrescarpe-St.-Antoine, n° 58.
Cauchy (veuve), rue Traversière-St.-Antoine, n° 13.

D.

Delvaux aîné, rue du Jardin-du-Roi, n° 19 (*bis*).
Deshayes-Blanchard, rue Censier, n° 29.
Douville, rue du Fer-à-Moulin, n° 32.
Duhoux, rue Censier, n° 45.

F.

Flichy aîné, rue du Faubourg-St.-Martin, n° 61.
Frérot, rue Censier, n° 33.

G.

Giret, rue du Fer-à-Moulin, n° 18.
Gougerot, rue St.-Hippolyte, n° 6.

H.

Houette frères, rue du Fer-à-Moulin, n° 22 à 30.

Huguet-Magnan, rue du Fer-à-Moulin, n° 20.

L.

Lallemant (veuve), rue Censier, n° 19.

Leconte neveu, rue Censier, n° 17.

Levé, rue St.-Hippolyte, n° 12.

M.

Machault, rue Censier, n° 3.

Martin (P.), rue Censier, n° 31.

Millet (Joseph), rue du Faubourg-St.-Martin, n° 104.

N.

Nedek-Duval, rue du Jardin-du-Roi, n° 12.

P.

Paillart-Vaillant, rue Neuve-St.-Nicolas, n° 20.

Plummer et Lawrence, rue Neuve-des-Petits-Champs, n° 93.

Psalmon, rue St.-Hippolyte, n° 11.

Q.

Quentin, rue Traversière-St.-Antoine, n° 16.

S.

Salleron (Aug.), rue de Lourcine, n° 9.

Salleron (Claude), rue St.-Hippolyte, n° 10.

Salleron fils, rue des Gobelins, n° 3.

Seltz aîné, rue Censier, n° 27.

Seltz (G.), rue de Charenton, n° 94.

T.

Tresse aîné, rue du Pélican, n° 9.

V.

Valois et Bezier, rue de Charenton, n° 105.

Mds CORROYEURS.

A.

Alegatière, rue Etienne, n° 7.

André, rue du Faubourg-St.-Antoine, n° 89.

André (Louis), rue du Dragon, n° 33.

Assegond, cul-de-sac St.-Laurent, n° 3.

B.

Bachelet, rue de la Grande-Truanderie, n° 56.

Barthelmy, rue Petite-Taranne, n° 10.

Baugnies, rue Tirechape, n° 8.

Baugnies, rue des Arcis, n° 15.

Belhomme, rue du Faubourg-St.-Martin, n° 108.

Bertheau, rue au Maire, n° 18.

Blanchard, rue Poliveau, n° 14.
Blondin, rue de la Huchette, n° 14.
Bonbois, rue de la Verrerie, n° 40.
Bonneau, rue du Faubourg-Montmartre, n° 20.
Boucher-Dioque, rue d'Enghien, n° 16.
Boulley, rue Geoffroy-l'Asnier, n° 33.
Brodard-Saulnier, rue Paradis-Poissonnière, n° 36.
Bruneau, rue de l'Arbre-Sec, n° 26.
Brunon, rue Verderet, n° 9.
Bureau, rue du Faubourg-St.-Denis, n° 189.

C.

Cahors, rue de la Harpe, n° 193.
Caillet, rue des Vieux-Augustins, n° 48.
Chanard, rue St.-Antoine, n° 18.
Chapu, rue Mauconseil, n° 5.
Chardoillet, rue du Cadran, n° 38.
Charvet, rue Pavée-St.-Sauveur, n° 11.
Claye, rue Neuve-St.-Denis, n° 22.

Clérisse aîné, rue Marie-Stuart, n° 12.
Clérisse jeune, rue Oblin, n° 5.
Comménil (veuve), rue des Boucheries-St.-Germain, n° 40.
Contour, rue de la Heaumerie, n° 1.
Coqueugniot, rue Trousse-Vache, n° 15.
Courtépée (E), rue St.-Sauveur, n° 36.
Courtépée, rue Neuve-St.-Roch, n° 28.

D.

Darras, rue St.-Martin, n° 11.
Dary, rue de Charenton, n° 101.
Debeyne, rue St.-Sauveur, n° 33.
De Gheldre, rue Mercier, n° 11.
Delabarre, rue de Sèvres, n° 92.
Delacombe, rue Mauconseil, n° 36.
Delamorlière, rue St.-Denis, n° 105.
Delhaye, rue Guérin-Boisseau, n° 11.
Delon, rue Neuve-St.-Roch, n° 4.

Derny, rue de la Vieille-Monnaie, n° 1.

Desgranges, rue du Bac, n° 55.

Desquinemare, rue du Petit-Lion-St.-Sauveur, n° 9.

Devay, rue Tiquetonne, n° 16.

Devoos, rue St.-Sauveur, n° 28.

Dodenfort, rue Neuve-Guillemain, n° 9.

Doleant, rue de la Vieille-Harangerie, n° 1.

Dubois, rue au Maire, n° 42.

Ducastel, rue des Boucheries-St.-Honoré, n° 11.

Ducret, rue Neuve-Guillemain, n° 9.

Dufour, rue des Vertus, n° 11.

Duguèvre-Fouquet, rue des Moineaux, n° 19.

Dunoyer, rue des Filles-Dieu, n° 4.

Duval, rue St.-Germain-l'Auxerrois, n° 33.

Duval (Mad.), rue St.-Martin, n° 220.

Duval-Duval, rue de la Heaumerie, n° 18.

E.

Eudelinne, rue du Four-St.-Germain, n° 21.

F.

Flotard (Fréd.), rue du Petit-Lion-St.-Sauveur, n° 13.

Frémeaux, rue Phélipeaux, n° 8.

G.

Garait frères, rue St.-Martin, n° 125.

Gérard, rue Ste.-Anne, n° 22.

Gille, rue de la Vieille-Place-aux-Veaux, n° 10.

Gillet, rue de la Harpe, n° 14.

Gilquin, rue des Ecrivains, n° 22.

Gislain (veuve), rue Montagne-St.-Geneviève, n° 26.

Glatard, rue St.-Sauveur, n° 7.

Goin, rue Greneta, n° 21.

Gosselin, rue de la Vieille-Draperie, n° 9.

Grenier, rue Aubry-Boucher, n° 20.

Guerard, pourtour St.-Gervais, n° 11.

Guérin jeune, rue du Faubourg-St.-Antoine, n° 94.

Guettier, rue des Canettes, n° 8.

Goiard, rue des Vertus, n° 10.

H.

Hapel (L.), rue du Ponceau, n° 31.
Harmois fils, rue Marivaux-Lombards, n° 4.
Herbelin, rue l'Evêque, n° 13.
Herblot (Mad.), rue de la Madeleine, n° 15.
Houel, rue des Filles-du-Calvaire, n° 18.
Houel, rue du Faubourg-Montmartre, n° 20.
Houette fils, rue Montmartre, n° 48.
Houette frères, rue du Petit-Lion-St.-Sauveur, n° 26.

J.

Journet aîné, rue des Boucheries-St.-Germain, n° 55.
Journet jeune, rue Maubuée, n° 17.

L.

Lafosse, rue du Faubourg-du-Temple, n° 79.
Lambert, rue St.-Jacques-la-Boucherie, n° 15.
Laprevotte, rue Transnonnain, n° 18.
Larue, passage du Commerce, n° 5.
Lauron, rue St.-Martin, n° 205.
Lauzin, rue St.-Martin, n° 231.
Lebelle (veuve), rue Greneta, n° 27.
Ledien, rue St.-Martin, n° 100.
Legrain, rue des Mauvais-Garçons-St.-Germain, n° 2.
Lemée, rue Galande, n° 35.
Lemée jeune, rue Paradis-Poissonnière, n° 13.
Leroux, rue Beaubourg, n° 14.
Lesueur, rue Montmartre, n° 59.

M.

Marin-Dérenusson, rue Censier, n° 2.
Martin, rue des Petites-Ecuries, n 11.
Masson, rue Comtesse-d'Artois, n° 33.
Maugey, rue des Vieux-Augustins, n° 23.
Maurupt, rue du Cadran, n° 41.
Melouzai fils, rue Contrescarpe, n° 7.
Menesson, place Beaudoyer, n° 2.
Mortas, rue des Deux-Ecus, n° 42.
Moulle (Narcisse), rue du Cadran, n° 6.

Mutrel, rue des Mauvais-Garçons-St.-Germain, n° 17.

N.

Nativelle, rue Mondétour, n° 26.

O.

Ogereau, (Fréd.) rue des Fourreurs, n° 5.

Oudart, rue Bourbon-Villeneuve, n° 10.

P.

Paillart, rue Traversière-St.-Antoine, n° 13.

Paillart-Vaillant, rue Neuve-St.-Nicolas, n° 20.

Parrot, rue des Trois-Maures, n° 10.

Perrin, rue Française, n° 12.

Perry, rue Pagevin, n° 7.

Petit, rue Chabannais, n° 11.

Picard et Duclos, rue de la Grande-Truanderie, n° 57.

Placet fils, rue du Vertbois, n° 24.

Pourrat, rue Mouffetard, n° 195.

Q.

Quennehen, rue des Haudriettes, n° 1.

R.

Rabaut, rue des Charbonniers, n° 1.

Ravet, rue Beaubourg, cul-de-sac des Anglais, n° 5.

Robillard, rue des Filles-Dieu, n° 20.

Roger-Rousseau, rue de la Grande-Truanderie, n° 40.

Roussel, rue des Boucheries-St.-Germain, n° 21.

S.

Scellos, rue Neuve-St.-Nicolas, n° 21.

Sellière (veuve), rue Princesse, n° 11.

Sorrel, rue Jean-Tison, n° 8.

Soyez, rue Galande, n° 50.

Stemler, rue du Temple, n° 5.

R.

Tavau (veuve), rue du Faubourg-St.-Antoine, n° 118, et rue des Boucheries St.-Honoré, n° 18.

Taveau, rue Tiquetonne, n° 6.

Terrier, rue Grenier-St.-Lazare, n° 31.

Tresse aîné, rue du Pélican, n° 9.

V.

Viradou, Vieille-Place-aux-Vaux, n° 7.

Fns DE MAROQUINS.

A.

Arnold (C-H.), rue du Fer à-Moulin, n° 12 et 14.

F.

Fauler (C. F.), dépôt chez Gavoty, rue Mauconseil, n° 31, sa fabrique à Choisy-le-Roi.
Friess, rue Censier, n° 39.

K.

Kemph, Place-aux-Veaux, n° 2.

M.

Mattler, rue Censier, n° 13.

S.

Schmuck, rue Censier, n° 21.
Steincké, rue Censier, n° 5.

M^{ds} PEAUSSIERS.

A.

Andrieux, rue Montmartre, n° 54.
Armand-Arson, place Baudoyer, n° 7.
Arson fils, rue Tiquetonne, n° 22.

B.

Barrande, rue du Fouarre, n° 16.
Begou aîné, rue Neuve St.-Martin, n° 30.
Bergeron frères, rue de la Vieille-Monnaie, n° 11.

C.

Cabantous (J.), père et fils, passage de l'ancien Grand-Cerf, rue St. Denis, n° 237.
Carpentier et Pierron, rue St.-Denis, n° 39.
Christin l'aîné, père et fils, rue Française, n° 7.
Claro, rue de la Calandre, n° 3.
Cosson-Baillet, rue Dauphine, n° 63.

D.

Delannoy (Ant.), rue St.-Martin, n° 199.
Deruelle, rue Mandar, n° 5.
Dobel aîné, rue Pavée-St.-Sauveur, n° 8.
Dorville, rue de la Tabletterie, n° 7.
Duchesne, rue St.-Denis, n° 22.
Dufourmantelle (J.), rue Bourg-l'Abbé, n° 50.
Dufourmantelle (Louis), rue du Petit-Lion-St.-Sauveur, n° 19.
Dufourmantelle aîné, rue St.-Denis, n° 62.
Dufourmantelle jeune, rue de la Vieille-Monnaie, n° 19.

E.

Edelinne, rue St.-André-des-Arts, n° 74.
Egasse, rue St.-Martin, n° 153.

F.

Fildesoye (veuve), rue St.-Martin, n° 151.

Flottard père et fils, rue St.-Denis, n° 237, passage de l'ancien Grand-Cerf.

G.

Gautier fils, rue Royale-St.-Martin, n° 7.

Gobley, rue aux Ours, n° 41.

Godechèvre (Mme), rue Dauphine, n° 31.

Gonnelle (M.-A.), rue Mauconseil, n° 24.

H.

Hapel (L.), rue du Ponceau, n° 31.

Hochedez, rue Greneta, n° 17.

K.

Klug (C.-W.), rue St.-Denis, n° 243.

L.

Lasnier, rue St.-Denis, n° 41.

Lecul jeune, rue St.-Denis, n° 244.

Leroux, rue Beauregard, n° 14.

Leroy, rue des Arcis, n° 12.

Levaigneur, rue Mauconseil, n° 25.

M.

Marnet, rue Montmartre, n° 70.

Massu frères, rue St.-Denis, n° 129.

Mesnard, rue aux Ours, n° 12.

N.

Nublat, rue Mouffetard, n° 166.

P.

Pepin, rue des Lombards, n° 17.

R.

Randon, rue St.-Sauveur, n° 24.

Robert (F.), rue du Fouarre, n° 5.

Rollin, rue St.-Martin, n° 223.

Rossignol (Eloy), rue Comtesse-d'Artois, n° 24.

S.

Seguy et Cie, rue du Cadran, n° 15.

Soulier jeune, rue St.-Martin, n° 247.

Soyer, rue Galande, n° 50.

T.

Tabourier, rue Jean-Jacques-Rousseau, n° 19.

Thérouenne (Al.), rue Aubry-le-Boucher, n° 33.

Tourasse, rue du Petit-Pont, n° 13.

V.

Varin, rue Montorgueil, n° 64.

Vassal fils, rue Française, n° 2.
Viet-Martin, rue St.-Denis, n° 59.
Voirin, rue du Fer-à-Moulin, n° 12.
Wargnier et Cie, rue Tiquetonne, n° 3.

LISTE
DES PRINCIPAUX

MARCHANDS ET FABRICANS DE CRÉPINS, FORMES ET EMBOUCHOIRS, AVEC LEUR DOMICILE DANS PARIS.

A.
Azéma, rue Phélipeaux, n° 25.

B.
Bequet, rue des Boucheries-St.-Honoré, n° 3.

C.
Corlet, rue St.-Sauveur, n° 11.
Corsin, rue St.-Sauveur, n° 59.
Critoffe, rue Vannes, n° 5.

D.
Dehaule, rue des Moineaux, n° 23.
Dufort fils, rue Jean-Jacques-Rousseau, n° 18.

J.
Josso, (J.-J.), fabrique tous les outils à usage des Cordonniers, rue des Mauvais-Garçons-St.-Germain, n° 6.

L.
Lecaron, rue Croix-des-Petits-Champs, n° 12.
Leclaire, rue de la Jussienne, n. 15.
Liegard, rue des Vieux-Augustins, n° 51.

M.
Maissin, rue des Vieux-Augustins, n° 38.
Martin, rue des Moineaux, n° 29.
Maury, rue des Vieux-Augustins, n° 32.
Moreau, rue Tiquetonne, n° 5.

P.
Paulin, rue du Vertbois, n° 39.

FIN.

TABLE DES MATIÈRES.

ART DU CORDONNIER.

 page.

Avant-propos.................................. 5

SECTION PREMIÈRE.

Articles communs.

Du Cordonnier en général..................... 21

CHAPITRE PREMIER.

§. I. *De la formation de l'atelier du Cordonnier*... 34

§. II. *Des ustensiles qui entrent dans la composition de l'atelier*..... 36

§. III. *Des instrumens en bois qu'emploie le Cordonnier, de la* forme *et de son usage*.......... 40

§. IV. *Du compas et de la manière de s'en servir*... 50

§. V. *Des outils en cuir qu'emploie le Cordonnier*... 55

§. VI. *Des outils en os et en buis qui sont nécessaires au Cordonnier*......................... 57

§. VII. *Des outils en fer dont le Cordonnier ne peut se passer*................................... 59

CHAPITRE II.

Des matières qu'emploie le Cordonnier.

§. I. *Des cuirs et des peaux en général*.......... 68

§. II. *Des peaux de bœuf ou cuirs forts, et de la vache pour semelles*.......................... 69

§. III. *Des cuirs pour premières semelles*......... 74

§. IV. *De la vache et autres cuirs et peaux pour empeignes et tiges*........................ 75

§. V. *Des peaux de mouton employées par le Cordonnier*.................................. 77

§. VI. *Considérations sur les cuirs et les peaux*... ib.

§. VII. *De l'aiguillée et de la manière de la préparer*..................................... 79

§. VIII. *Des coutures que le Cordonnier emploie dans ses ouvrages*........................ 83

§. IX. *Des différens fils et du cordonnet que l'on emploie pour les coutures*................. 85

§. X. *Des soies de sanglier*...................... 86

§. XI. *De la poix et de la cire qui servent à fortifier l'aiguillée*............................. 87

§. XII. *De la colle ou pâte dont se servent les Cordonniers*.................................. 89

§. XIII. *Du pot au noir et des cirages*............ 90

§. XIV. *Des merceries et fournitures que le Cordonnier doit avoir dans son atelier*............ 95

CHAPITRE III.

De l'atelier du maître.

§. I. *Objet de ce chapitre*........... 99

§. II. *Des outils particuliers au maître Cordonnier*.. 100

Considérations sur les différentes branches de l'art du Cordonnier............................... 101

SECTION DEUXIÈME.
CHAPITRE PREMIER.
Du Bottier.

§. I. *En quoi consiste le travail du Bottier*....... 104
§. II. *De l'atelier du Bottier*..................... ib.
§. III. *Marchandises pour le Bottier*............ 113
§. IV. *Coutures particulières au Bottier*........ ib.
§. V. *De la manière de prendre mesure de bottes*.... ib.

CHAPITRE II.
Des Bottes civiles.

§. I. *Des différentes bottes civiles*............... 114
§. II. *Des bottes de voyage ou bottes molles*...... 115
§. III. *Des bottes ordinaires ou demi-bottes*...... 117
§. IV. *Des bottes de fantaisie*.................... 132
§. V. *Du remontage de bottes*.................... 136
§. VI. *Des bottines*............................. 137
§. VII. *Des brodequins*......................... 138

CHAPITRE III.
Des bottes militaires.

§. I. *Quelles sont les bottes militaires*........... 140
§. II. *Bottes des gardes du corps*............... 141
§. III. *Bottes des écuyers de la maison du Roi*... 143
§. IV. *Bottes des pages*........................ 144
§. V. *Bottes de la gendarmerie*................. ib.
§. VI. *Considérations sur les bottes à l'écuyère*... 146
§. VII. *Bottes à la hussarde*.................... 148
§. VIII. *Bottes à la prussienne*................. 150

CHAPITRE IV.
Des bottes fortes.

§. I. *Que sont les bottes fortes et quel est leur usage*.................................. 151

§. II. *Construction de la botte forte de poste*..... 154

§. III. *Du cirage de la botte forte et de la manière de l'appliquer*.......................... 157

§. IV. *De la genouillère, de la garniture et du porte-éperon*............................... 159

§. V. *De la botte de chasse*................... 160

SECTION TROISIÈME.

Du Cordonnier pour homme.

En quoi consiste le travail du Cordonnier pour homme....................................... 164

CHAPITRE PREMIER.

§. I. *Du soulier fort, propre, etc*.............. 166

§. II. *De la coupe et préparation des pièces*...... 167

§. III. *De la jointure du quartier*.............. 169

§. IV. *De la première semelle*................. 170

§. V. *Des seconde, troisième semelles et du talon*... 172

§. VI. *Dernière opération pour finir le soulier fort*. 176

CHAPITRE II.

§. I. *Des souliers militaires tels qu'on les fait*...... 179

§. II. ——— *tels qu'on les devrait faire*........ 182

CHAPITRE III.

§. I. *Des souliers de ville*...................... 193

§. II. ——— *lacés*.......................... 197

§. III. *Des souliers à double couture*.............. 199
§. IV. ——— *ou escarpins retournés*........... 201
§. V. *De l'escarpin ou soulier de bal*............ 204
§. VI. *Observations sur divers genres de souliers*... ib.
§. VII. *Des corioclaves*........................ 206
§. VIII. *Des souliers à talon tournant*........... 211
§. IX. *Des pantoufles pour l'intérieur des appartemens*................................ 213
§. X. *Des claques pour homme*................. 214

SECTION QUATRIÈME.

Du travail du Cordonnier pour femme.......... 215

CHAPITRE UNIQUE.

§. I. *Des outils du Cordonnier pour femme*...... ib.
§. II. *Des matières qu'on emploie aux souliers des femmes*................................ 216
§. III. *Du soulier de fatigue*..................... 217
§. IV. ——— *ordinaire*..................... 219
§. V. ——— *de bal*...................... 223
§. VI. *Des derniers travaux pour les souliers des femmes*................................ 224
§. VII. *Des pantoufles*........................ 229
§. VIII. *Du sabot chinois*..................... 230
§. IX. *De la claque pour femme*................ ib.
§. X. *Des souliers corioclaves pour femme*........ 231

SECTION CINQUIÈME.

De l'art de fabriquer les patins et autres diverses chaussures et sous-chaussures modernes...... 232

CHAPITRE PREMIER.

§. I. *Des galoches*............................. 233
§ II. *Des patins*.............................. 234
§. III. *Des chaussons de lisière à semelles de cuir*... 237
§. IV. *Des spardilles ou spardeilles*.............. 240

CHAPITRE II.

§. I. *Que sont les sous-chaussures*.............. 241
§. II. *Du socque articulé*...................... ib.
§. III. *De quelques autres inventions pour préserver de la boue*.................................. 246
§. IV. *Des patins à glisser sur la glace*......... 247
§. V. *Des chaussures de théâtre*................ 248

CHAPITRE III.

De quelques découvertes relatives à l'art du Cordonnier, et pour son amélioration.

§. I. *Pour rendre les semelles imperméables à l'eau.* 249
§. II. *D'une eau qui rend le soulier et la botte imperméables*.................................. 251
§. III. *De l'emploi des copeaux et autres débris de cuir* .. 264
§. IV. *De la manière de modeler les pieds bots et autres pieds difformes*........................ 264
§. V. *Du bureau central de Paris pour le placement des garçons cordonniers*................ 267

SECTION SIXIÈME.

De l'art du Cordonnier considéré sous l'aspect de la santé.

CHAPITRE PREMIER.

Des maux qui résultent de la chaussure.

§. I. *Considérations générales sur les défauts des chaussures*................................. 271

§. II. *Du soulier trop court et de son inconvénient.* 273

§. III. *Des maux qui résultent des souliers trop étroits*... 275

§. IV. *Des agacins, ou cors aux pieds*......... 276

§. V. *Des moyens de remédier à tous les maux causés par les souliers*......................... 277

§. VI. *Des bottes, de l'abus qu'on fait de leur usage, et du danger auquel elles exposent*...... 279

CHAPITRE II.

De la connaissance du pied nécessaire au Cordonnier.

§. I. *De la démarche provenant du centre de gravité*... 281

§. II. *De la conformation du pied et de ses mouvemens*... 283

§. III. *De la forme du pied, et combien peu on la consulte dans la chaussure*.................. 284

§. IV. *Des pieds mal conformés ou estropiés*..... 286

CHAPITRE III.

Aperçu de la théorie de l'art du Cordonnier, son application aux améliorations à faire dans la chaussure.

§. I. *Meilleure forme du soulier; de la manière d'en prendre mesure*........................... 288

§. II. *Des précautions de la nature pour la conservation de l'équilibre par le moyen du centre de gravité, dans toutes les positions du corps*... 290

§. III. *Des précautions que doit prendre le Cordonnier pour le même objet*.................. 291

§. IV. *Conclusion* ib.

SECTION VII.
CHAPITRE UNIQUE.

§. I. *Dissertation sur les chaussures antiques*.... 294
§. II. *Explication des planches*.................. 304

MÉTIER DU SAVETIER.

§. I. *Du Savetier*............................. 316
§. II. *De l'atelier du Savetier*................. 319
§. III. *Des matières qu'emploie le Savetier*....... 320
§. IV. *En quoi consistent les travaux du Savetier*. ib.
§. V. *Du Savetier ou Carreleur de souliers*..... 323
§. VI. *Du Cordonnier de campagne*............. ib.
§. VII. *Des Marchands de savates*.............. 324
Explication de la planche qui représente la boutique du savetier............................. 325

ART DU FORMIER.
CHAPITRE PREMIER.

Du Formier................................. 327

CHAPITRE II.

Des matières qu'emploie le Formier, et des outils qui lui sont nécessaires..................... 330

CRAPITRE III.

Du travail du Formier.

§. I. *Des formes*.. 333
§. II. *Des embouchoirs*....................... 339
§. III. *Autres ouvrages du Formier*............. 341

ART DU SABOTIER.

CHAPITRE PREMIER.

Des sabots................................. 343

CHAPITRE II.

Des outils du Sabotier et de sa manière de travailler 348

Supplément aux diverses recettes de cirage...... 354
Noms et adresses des artistes Bottiers-Cordonniers de Paris, qui ont donné des renseignemens pour cet ouvrage.. 358
Liste alphabétique et adresses des principaux artistes Bottiers-Cordonniers de Paris.................. 359
——————— *des Tanneurs*................ 365
——————— *des Corroyeurs*............. 366
——————— *des Peaussiers*.............. 369
——————— *des Maroquiniers*............ 371
——————— *des Marchands et Fabricans de crépin, formes et embouchoirs.* 373

FIN DE LA TABLE.

Planche 1.re

Fig. 1.

Fig. 2. Fig. 3.

Fig. 4.

Fig. 5. Echelle de 10 pouces.

B Fig. 6. A

B Fig. 7. A

Grande Petite

Pointure.

Fig. 9. Fig. 8.

Fig. 10.

Fig. 11.

Echelle de 6 pouces.

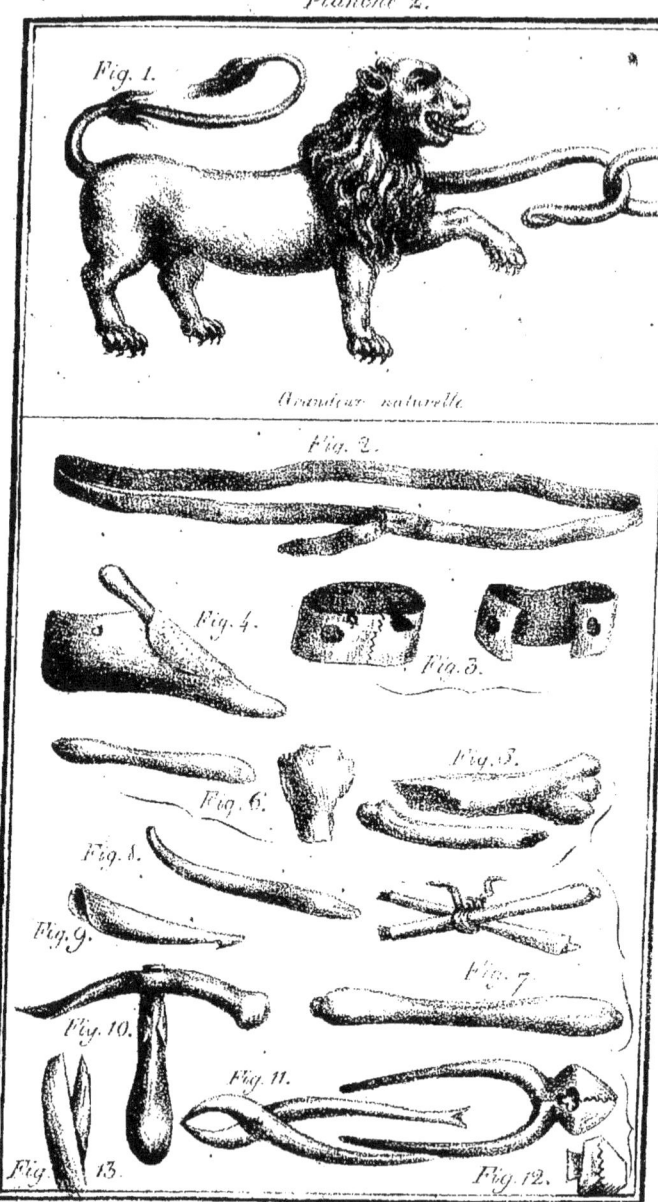

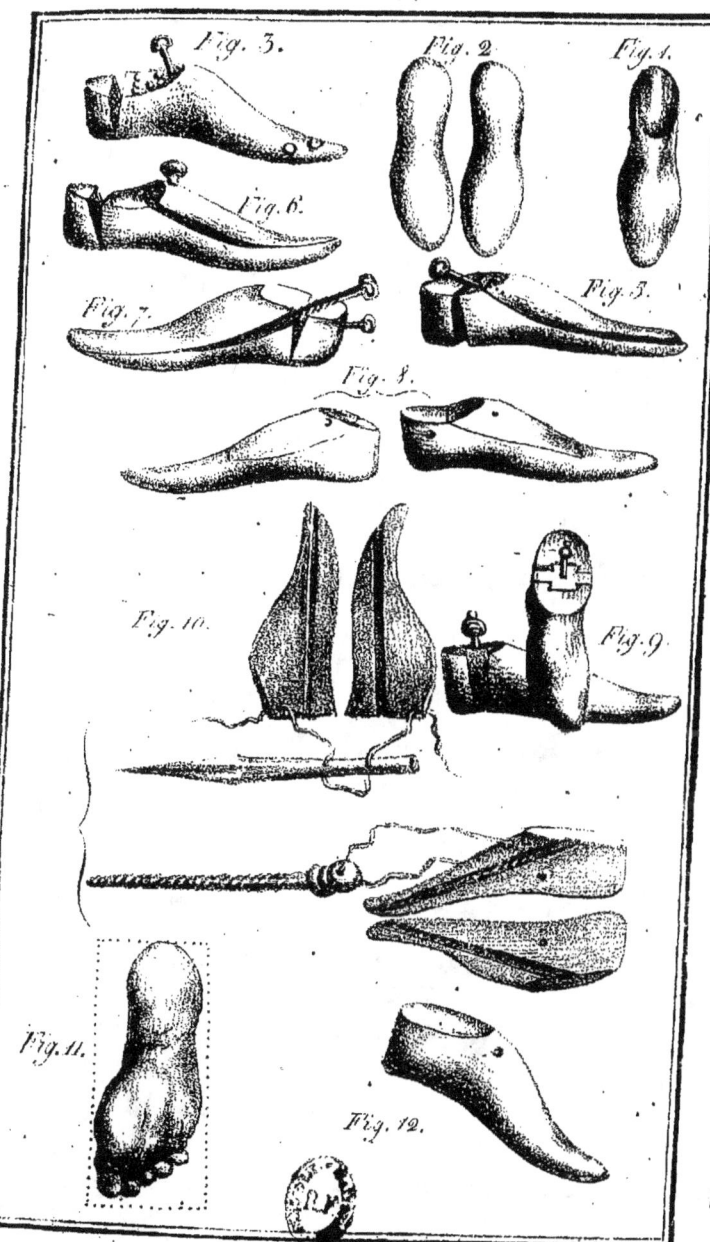

Planche 3.

Echelle de 8 pouces.

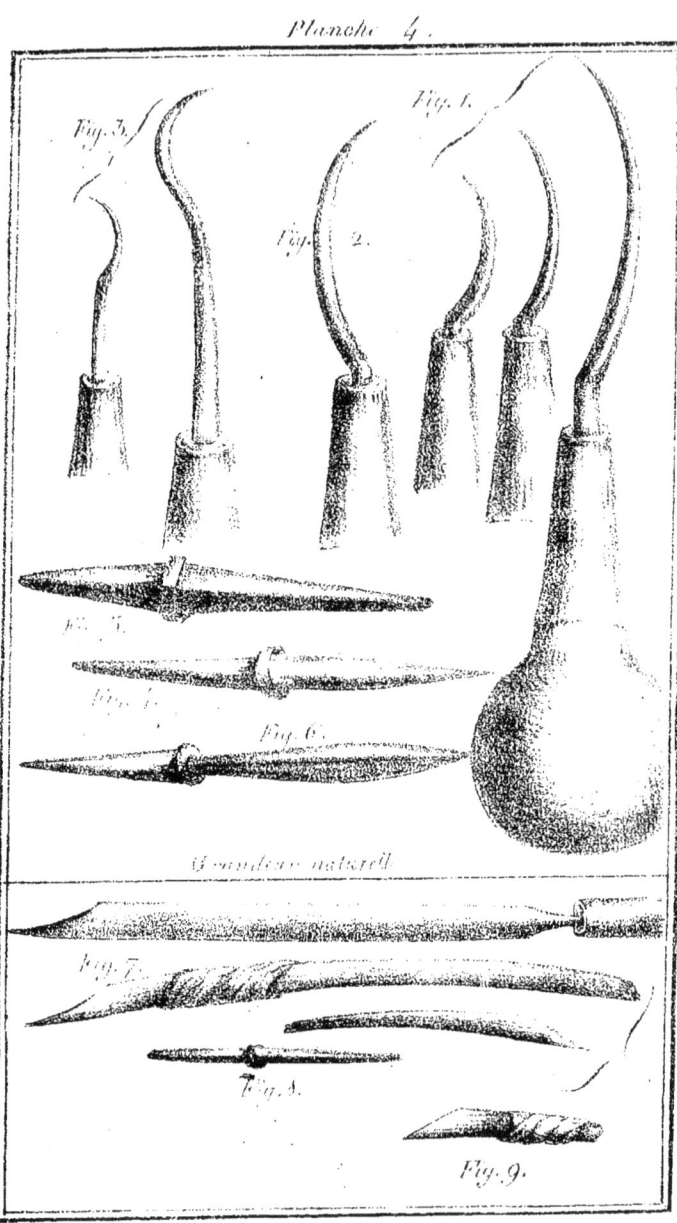

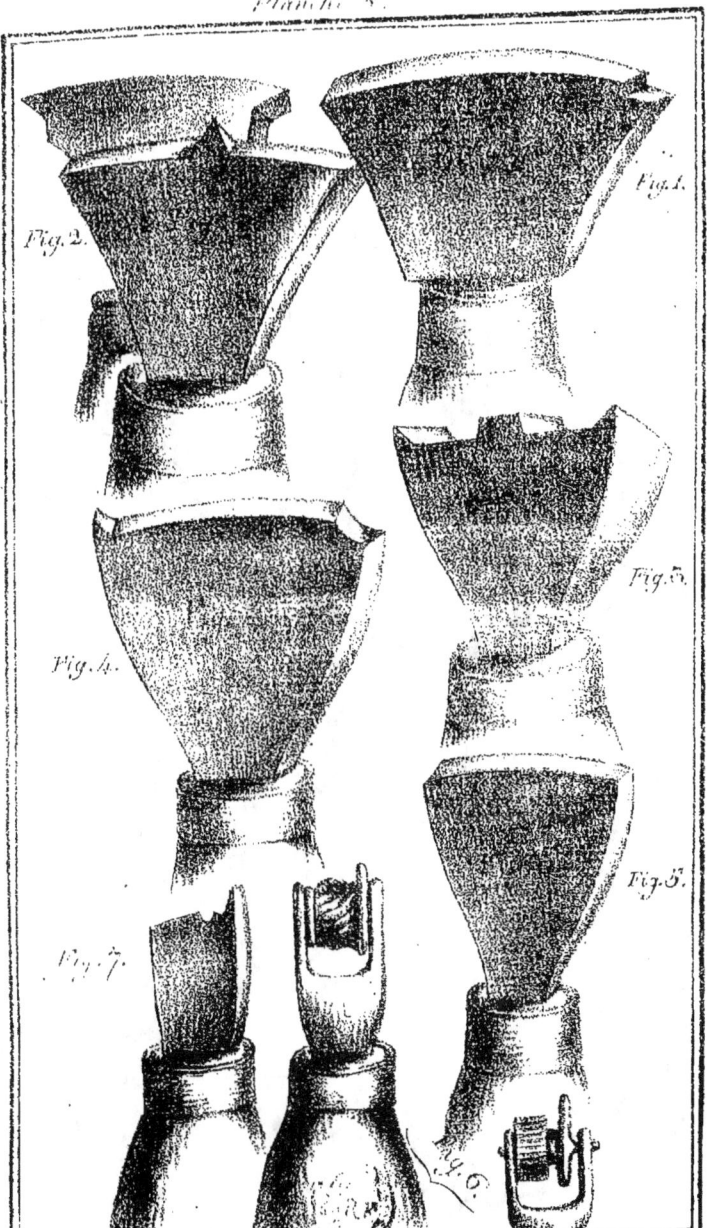

Grandeur naturelle

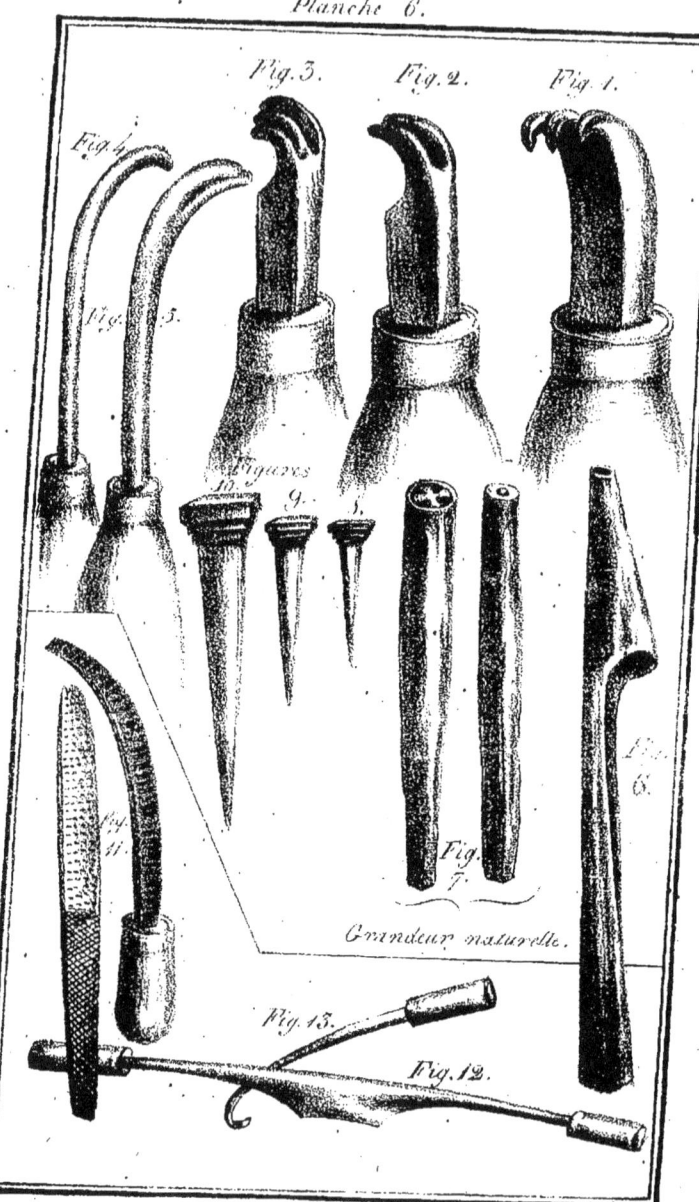

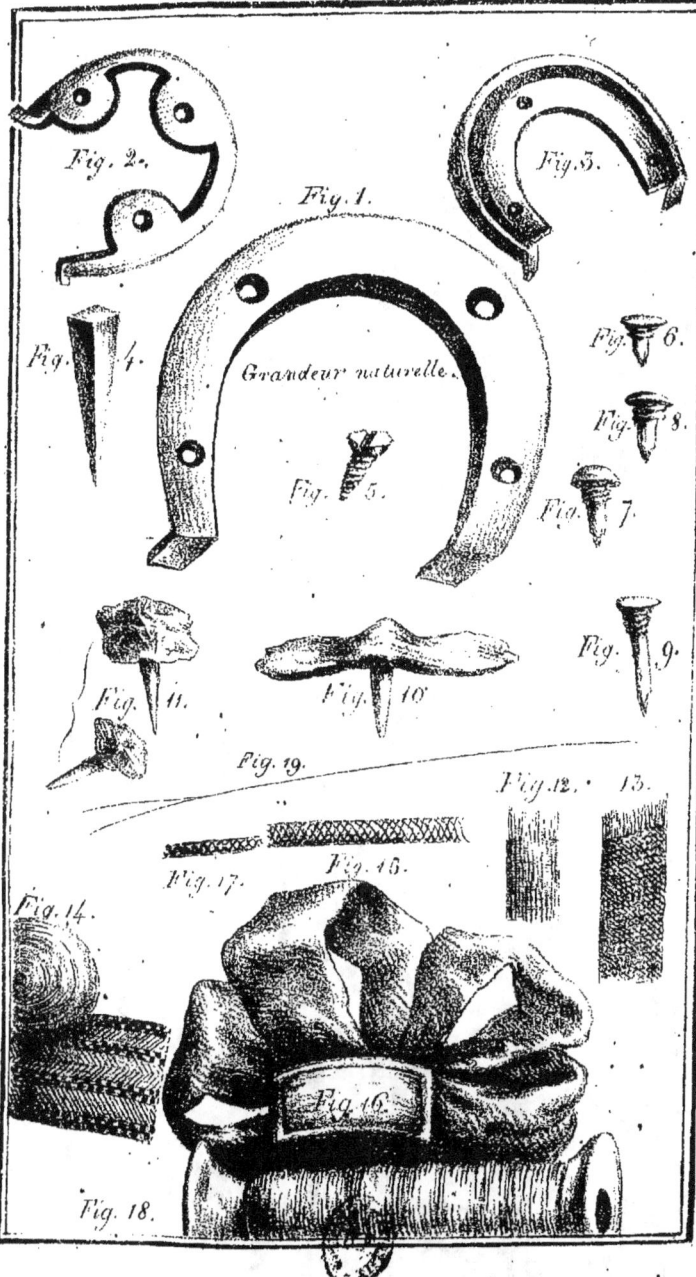

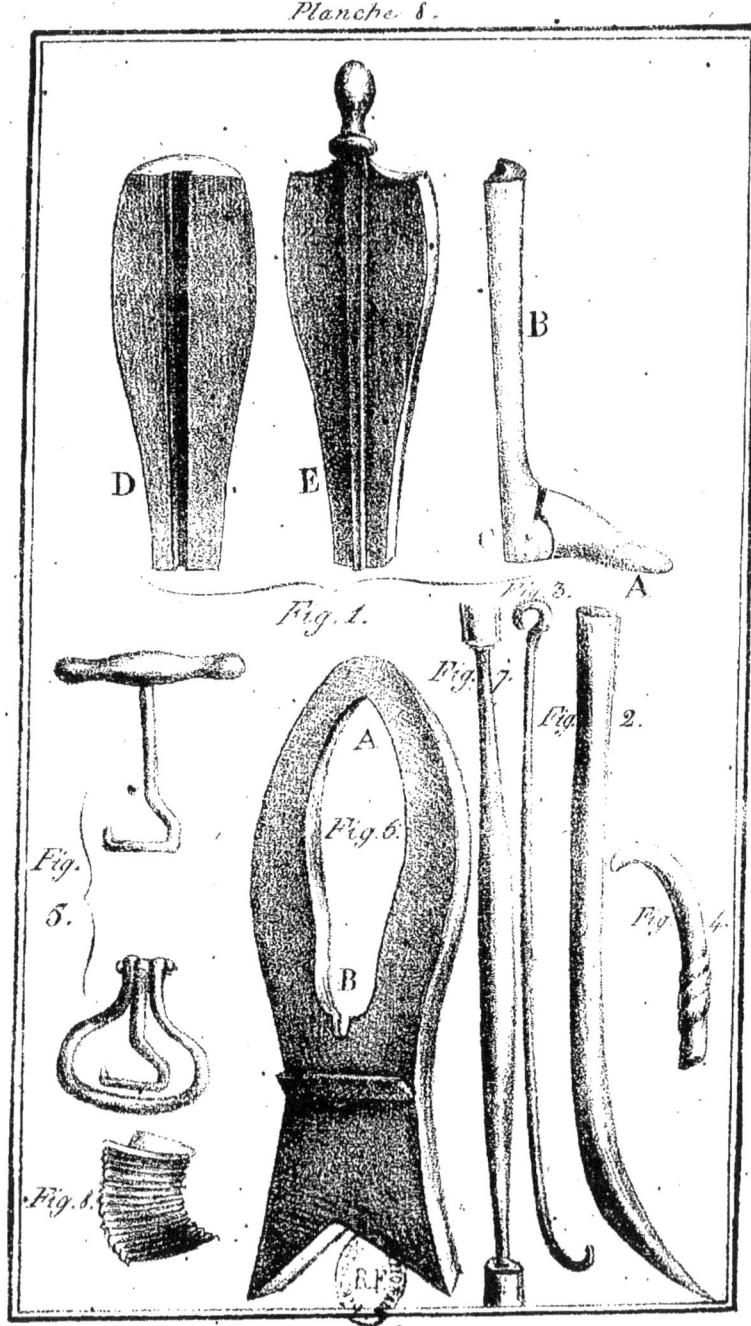

Pl. IX.

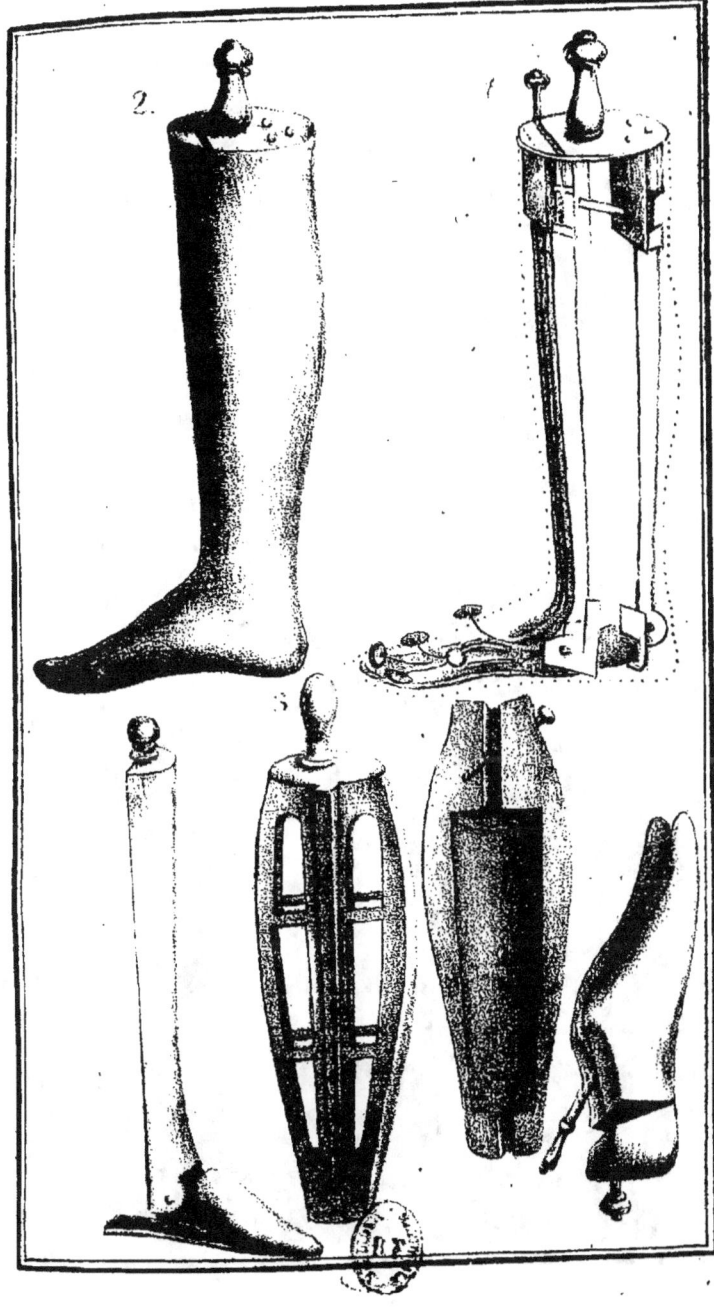

Pl. X.

Pl. XI

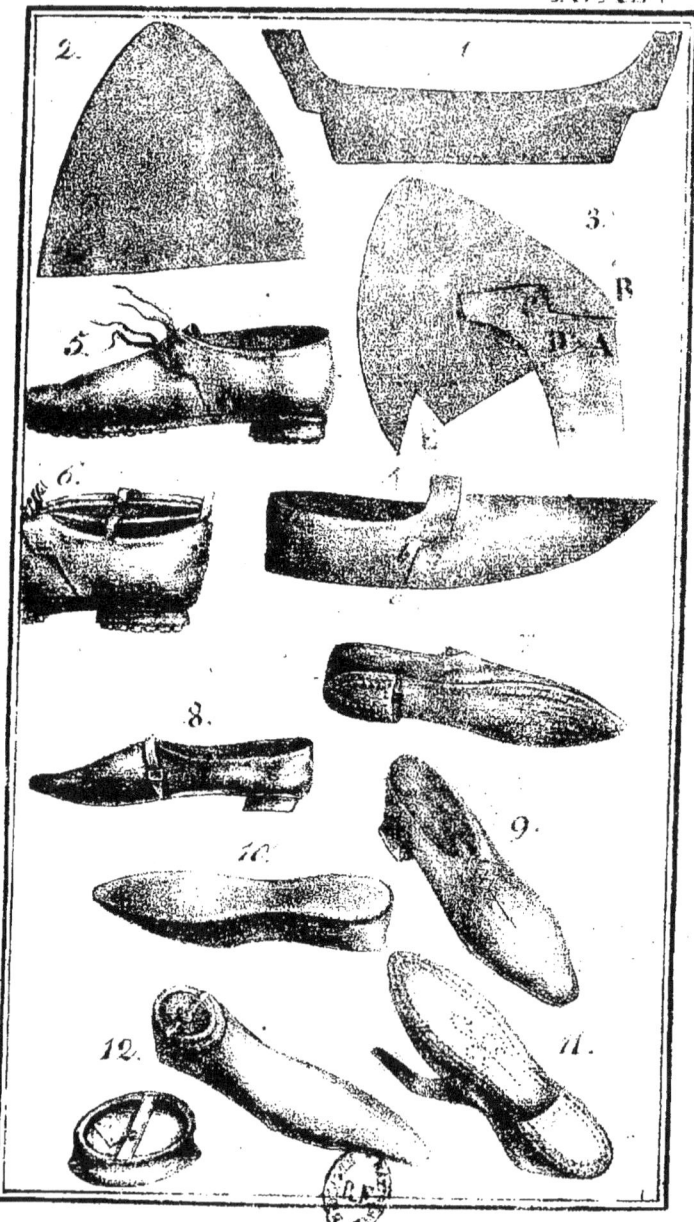

Pl. XIII.

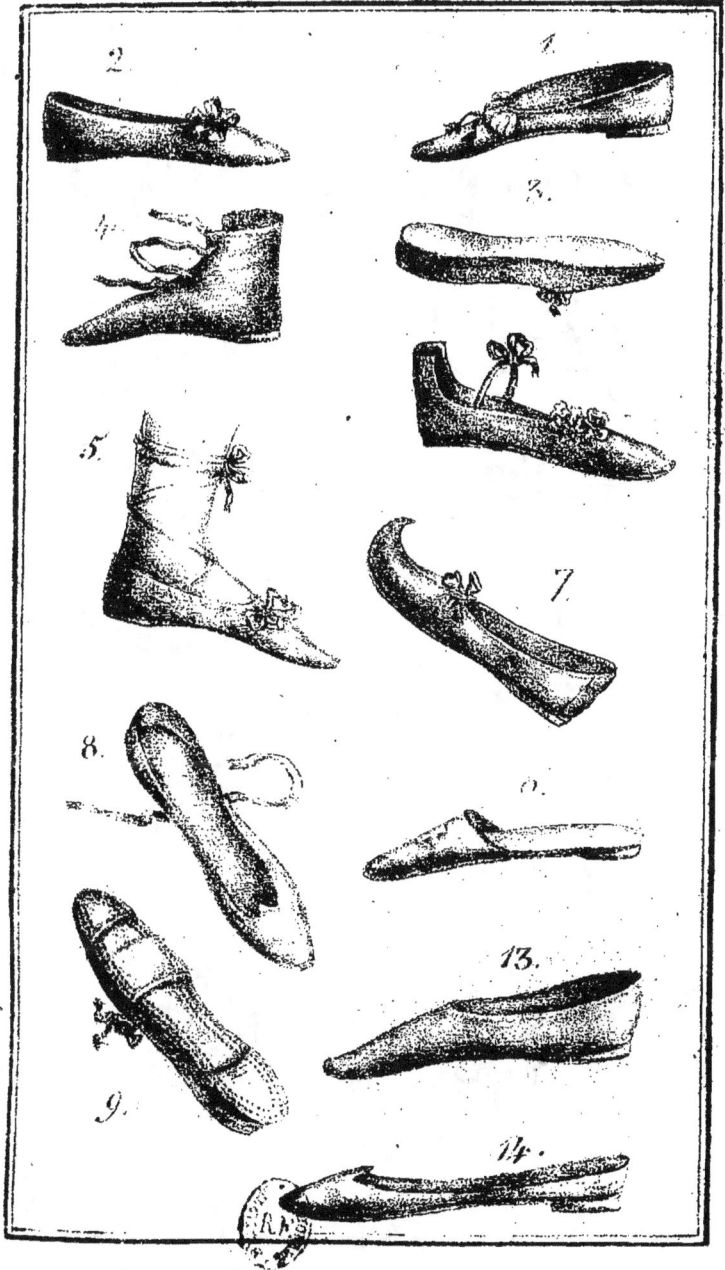

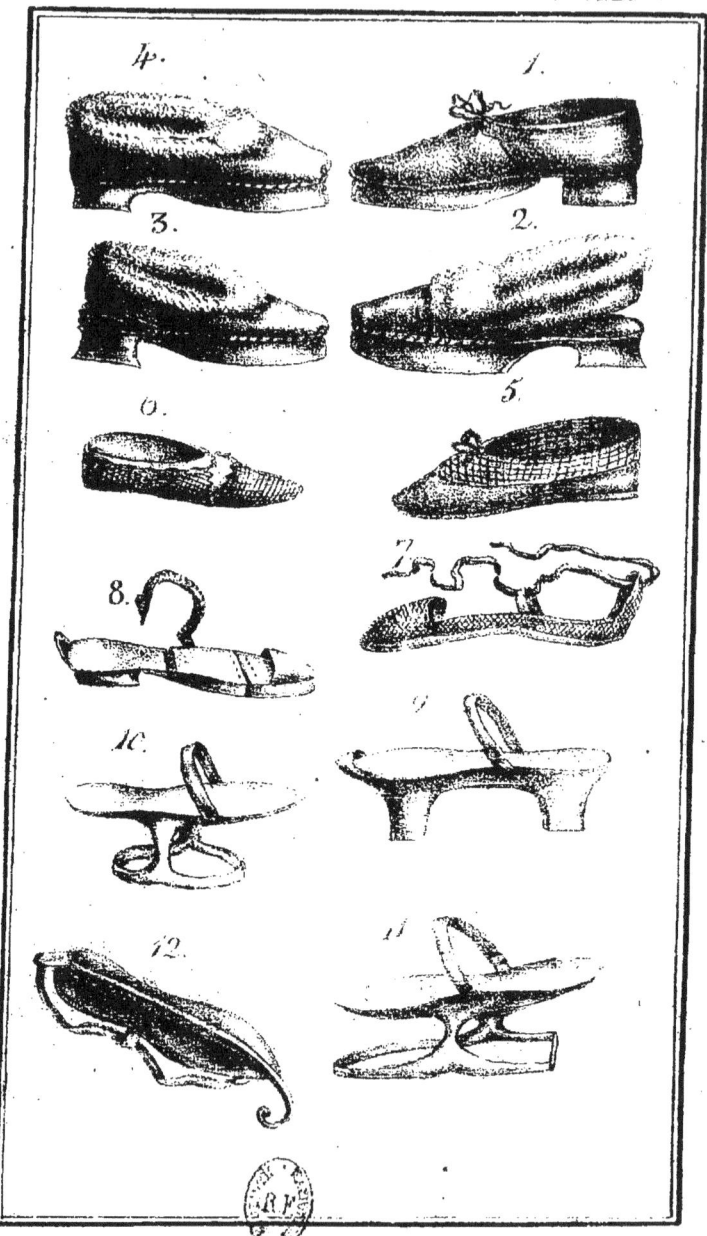

Pl. XIV.

Pl: XV.

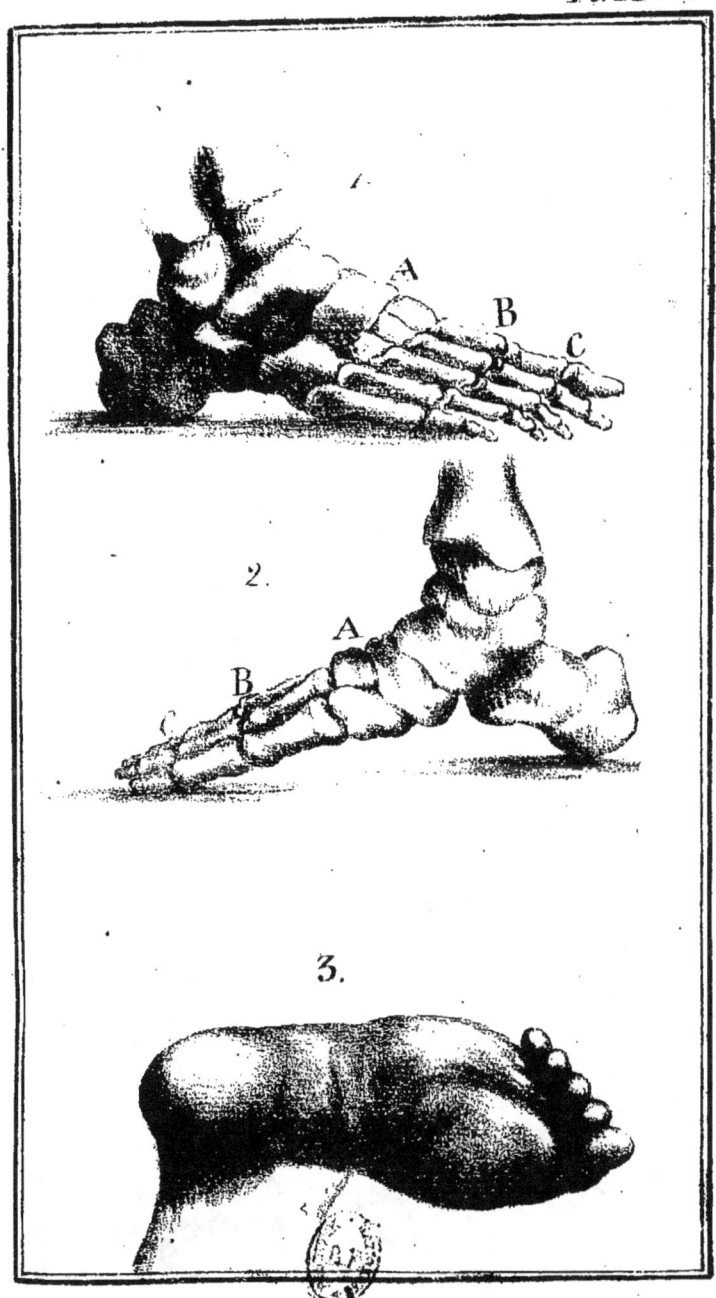

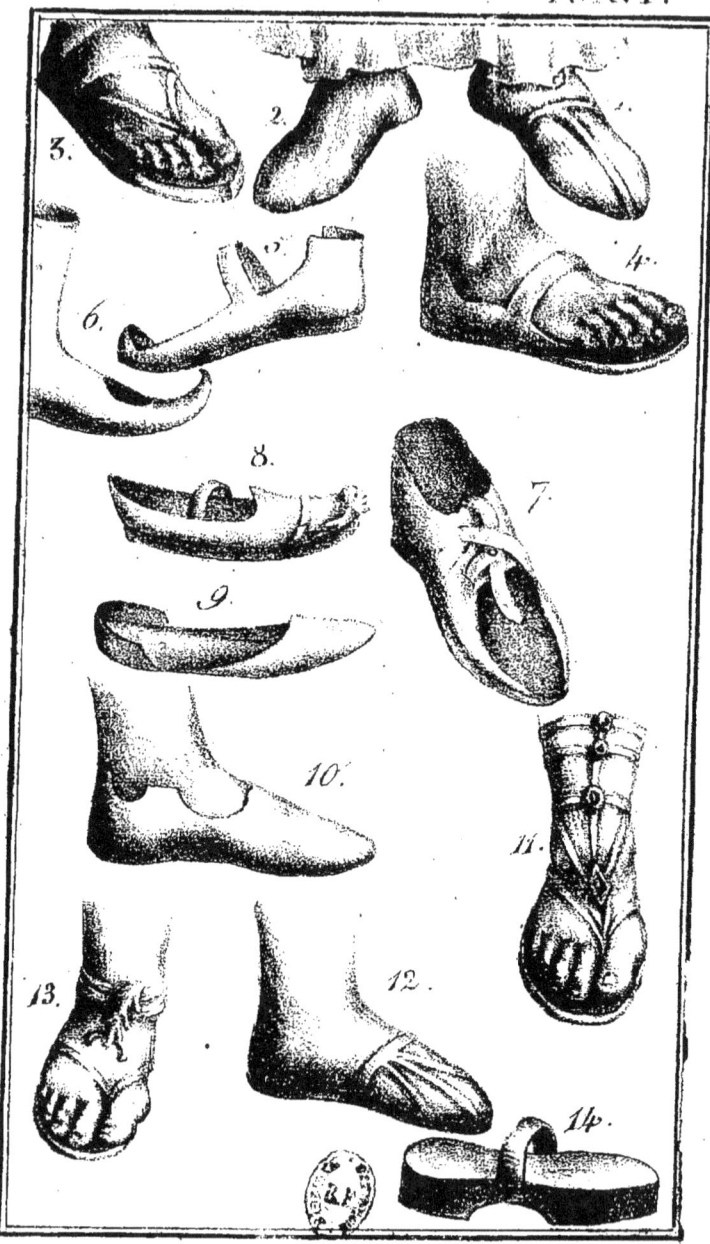

Pl. XVI.

Pl. XVII.

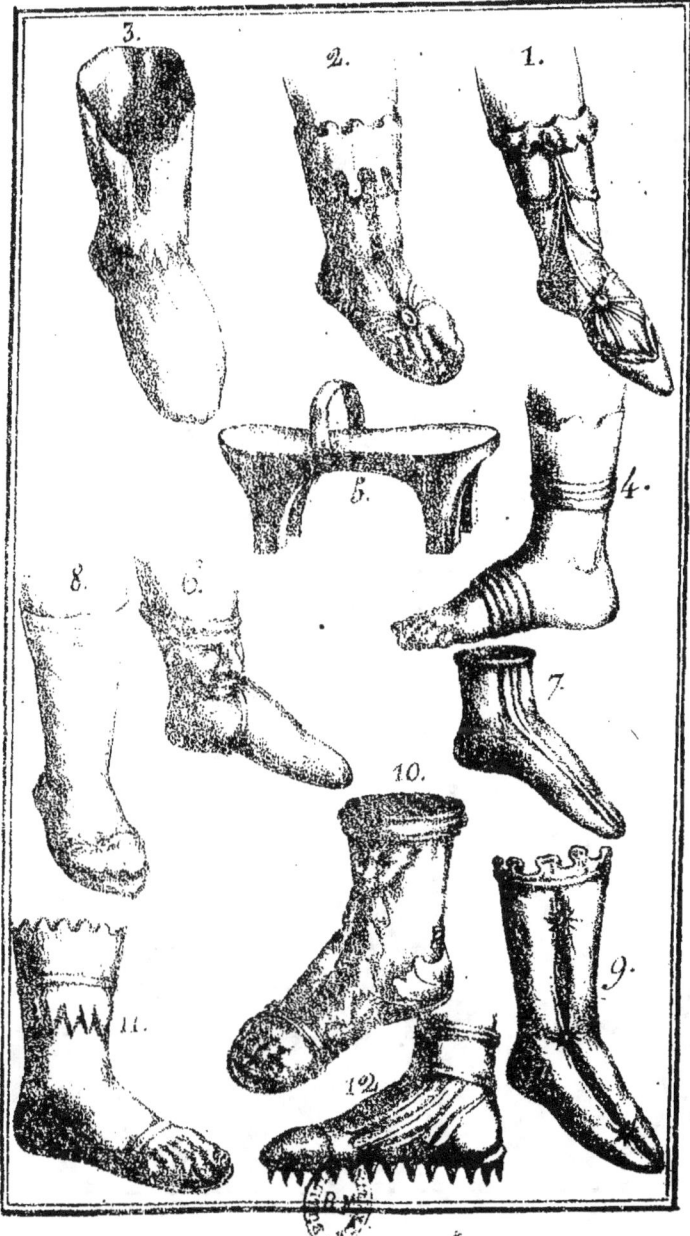

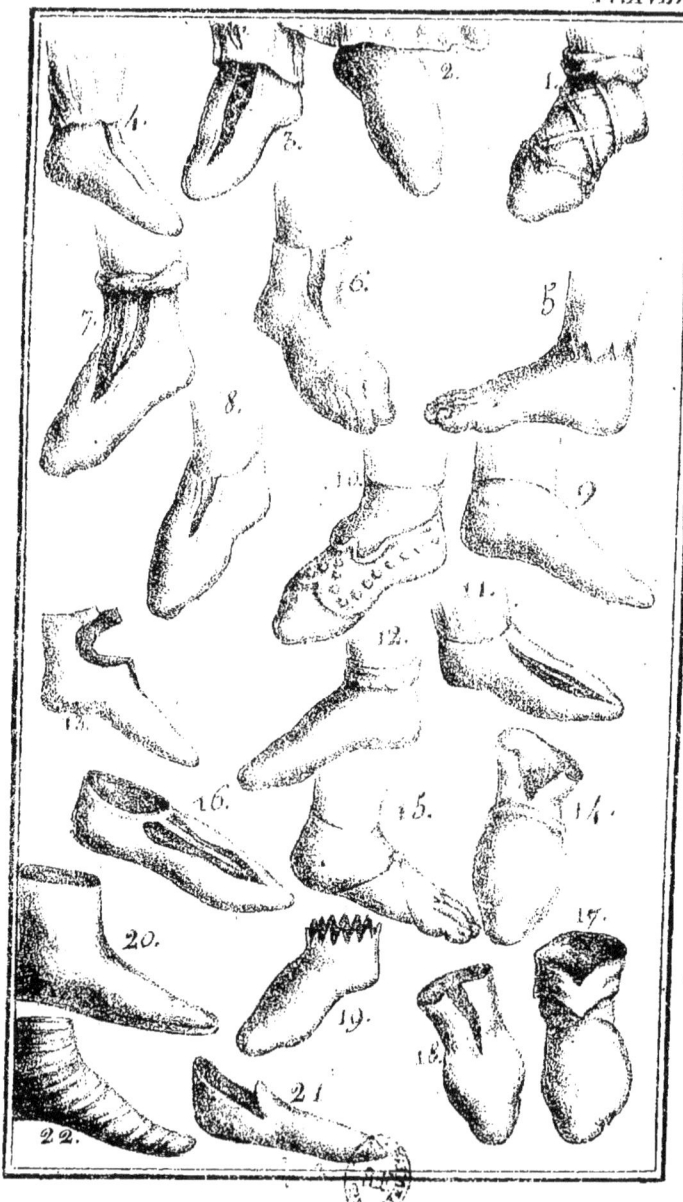

Pl. XVIII.

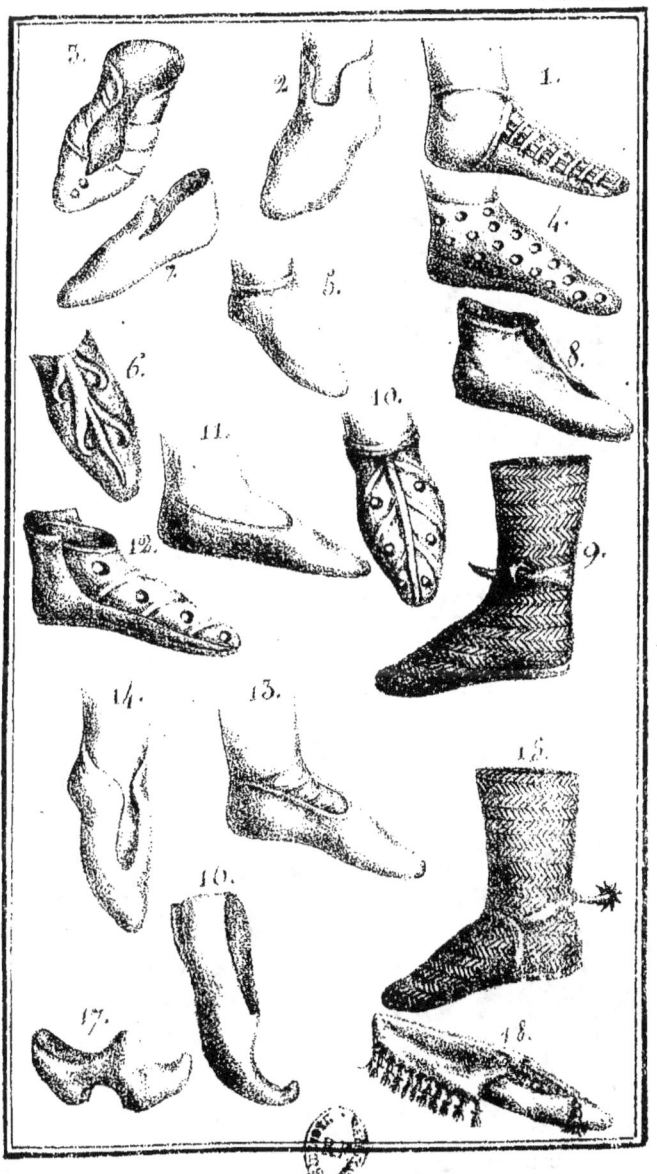

Pl. XIX.

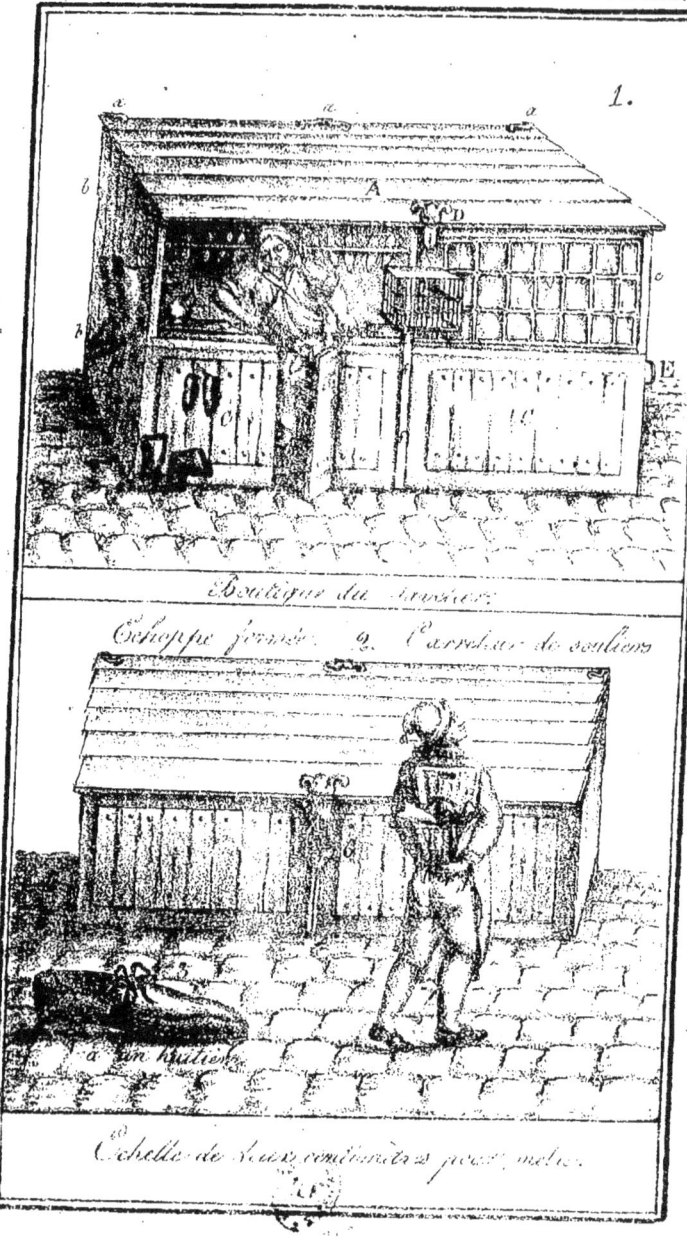

Pl. XX.

1. Boutique du savetier
Échoppe fermée. 2. Carreau de souliers
a un soulier
Échelle de deux centimètres pour mètre.

Formier.

Pl. XXI.

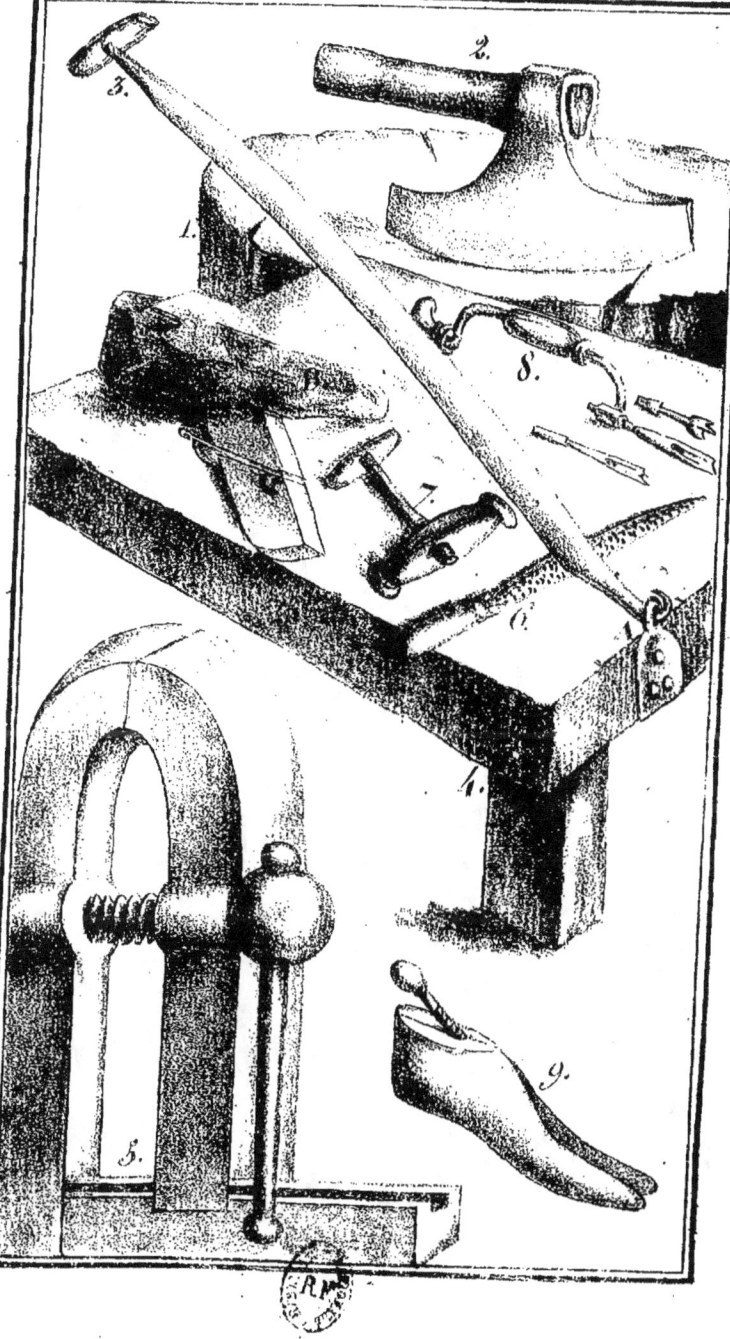

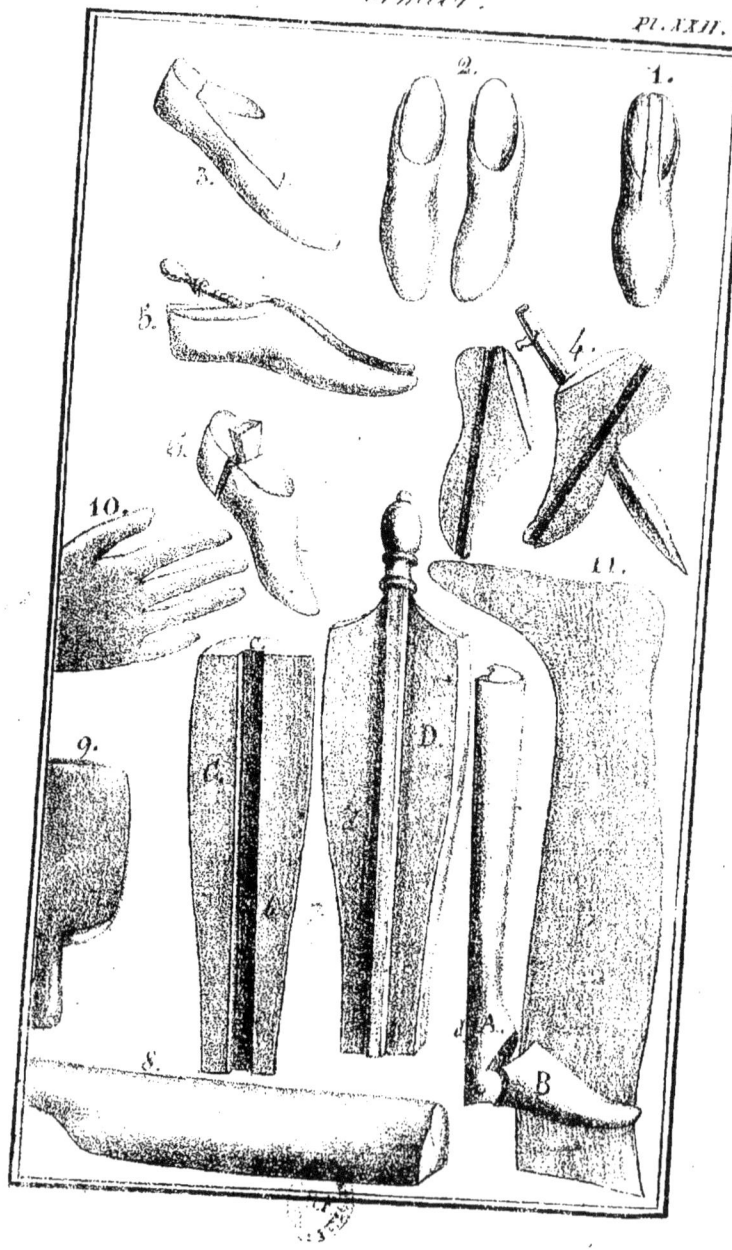

Formier. Pl. XXII.

Sabotier.

Pl. XXIII.

Sabotier.

Pl. XXIV.

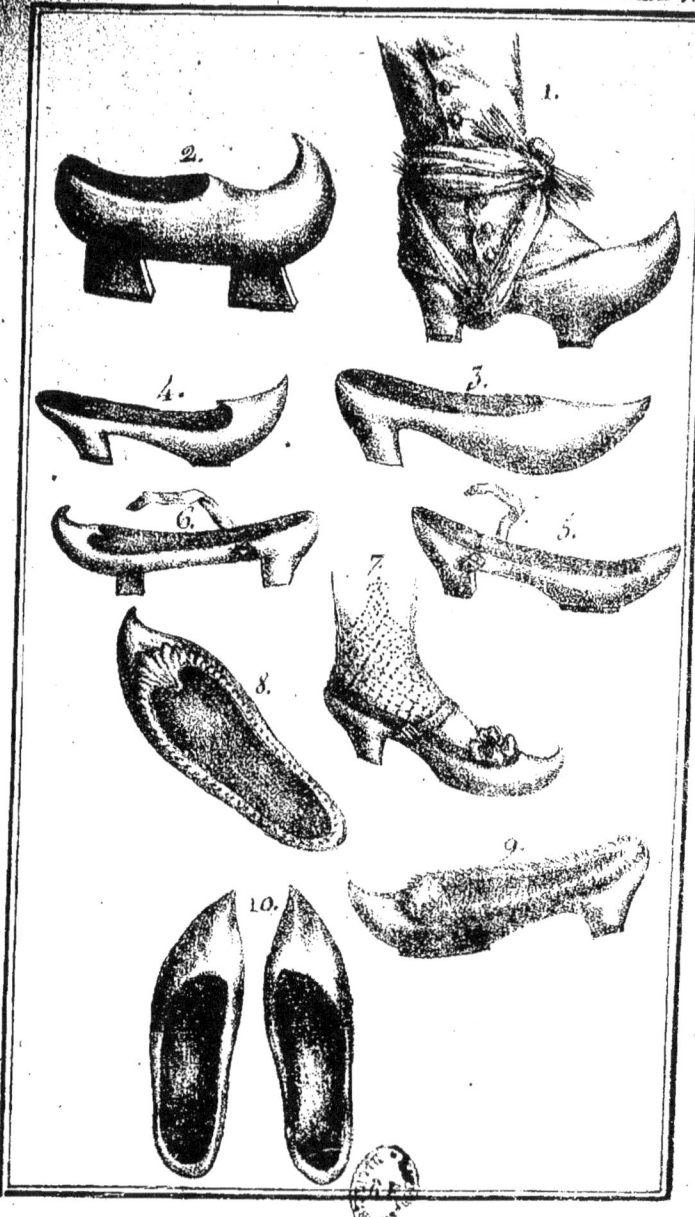

Contraste insuffisant

NF Z 43-120-14

www.ingramcontent.com/pod-product-compliance
Lightning Source LLC
Chambersburg PA
CBHW051352220526
45469CB00001B/220